741.9455 B45d

92875

DATE DUE						
Nov27 788						
eb22 80						
la 18 182						

	*		

THE DRAWINGS OF THE FLORENTINE PAINTERS

Volume 3 *Illustrations*

THE DRAWINGS OF THE FLORENTINE PAINTERS

Bernard Berenson

Volume 3 *Illustrations*

CARL A. RUDISILL LIBRARY LENOIR RHYNE COLLEGE

THE UNIVERSITY OF CHICAGO PRESS Chicago and London

741.9455 B45d 92875 Mar.1975

Collector's Edition

International Standard Book Number: 0-226-04357-6 Library of Congress Catalog Card Number: 73-114808

The University of Chicago Press, Chicago 60637 The University of Chicago Press, Ltd., London

Published 1938 by The University of Chicago Press Second Impression 1970

Printed in the United States of America

ILLUSTRATIONS

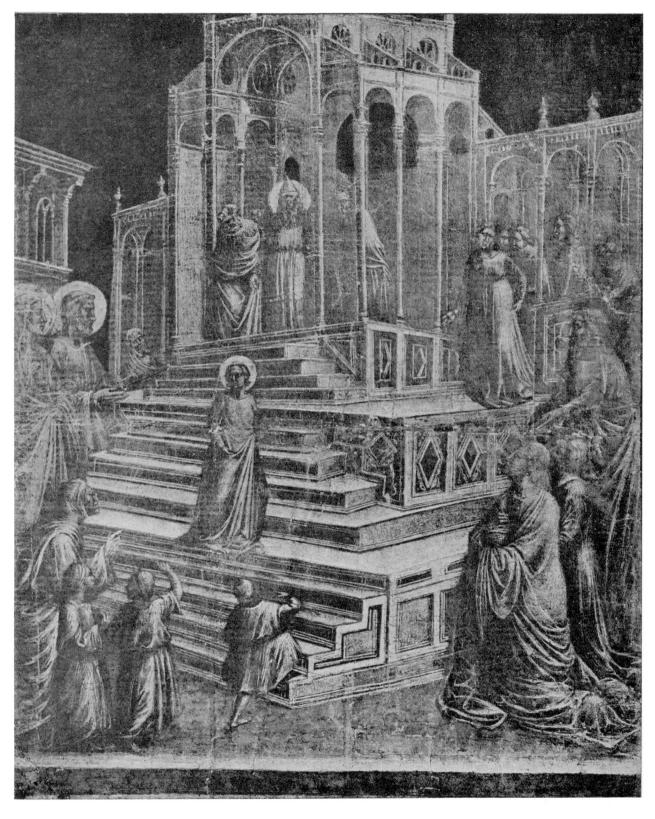

Fig. 1 — 758 — Taddeo Gaddi

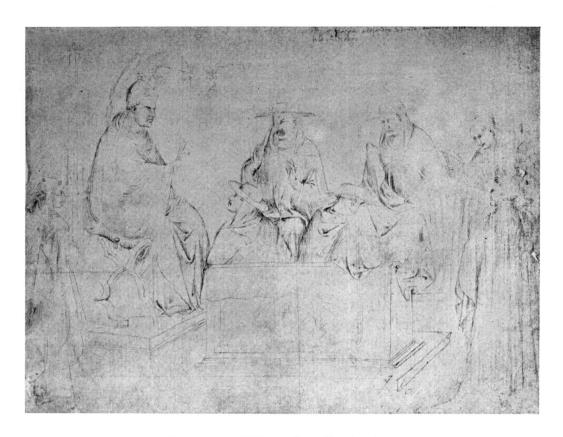

Fig. 2 — 2756^D — Spinello Aretino

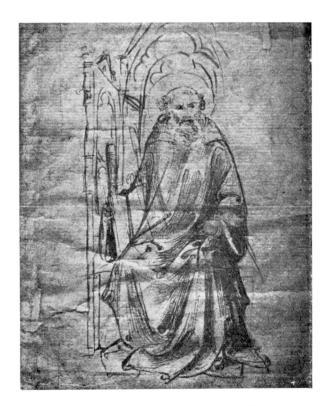

Fig. 3 — 1391^{Λ} verso — Lorenzo Monaco

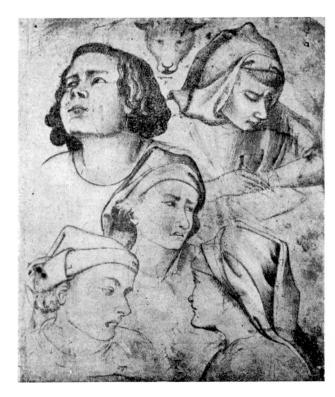

Fig. 4 — 2756^B — Spinello Aretino

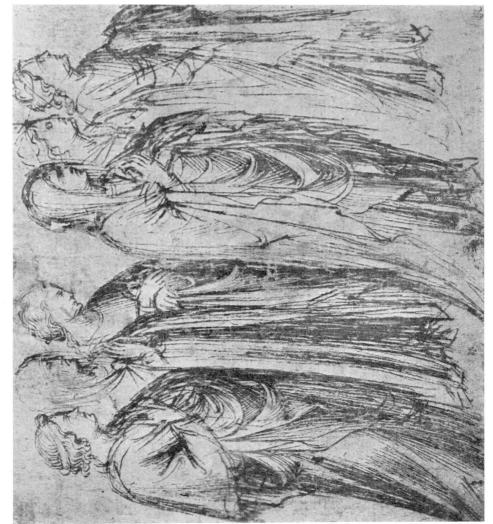

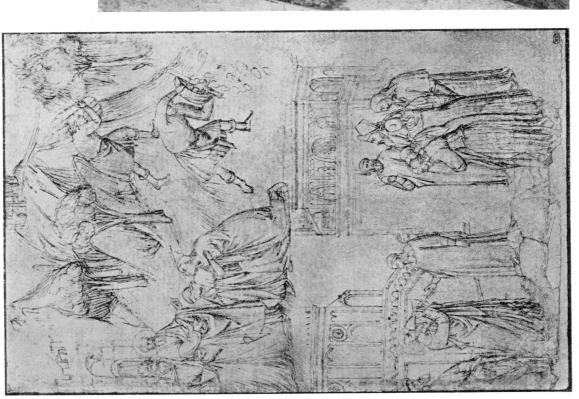

Fig. 5 - 2756^E - Spinello Aretino

Fig. $6 - 2756^{\mathrm{A}} - \mathrm{Spinello}$ Aretino

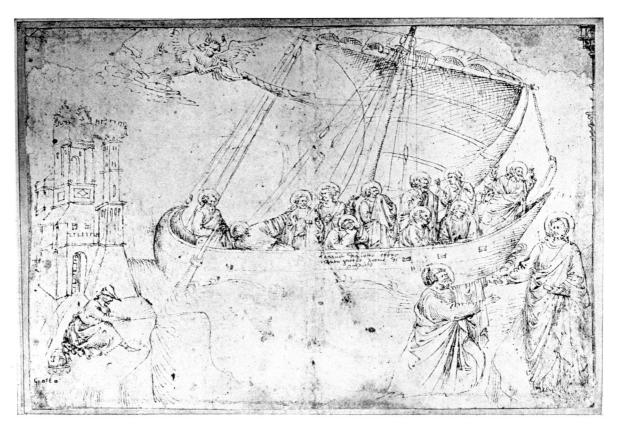

Fig. 7 — 1837^{J} — Parri Spinelli

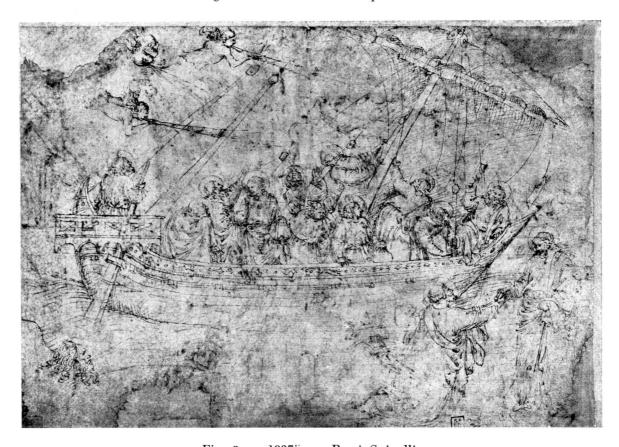

Fig. 8 — $1837^{\rm K}$ — Parri Spinelli

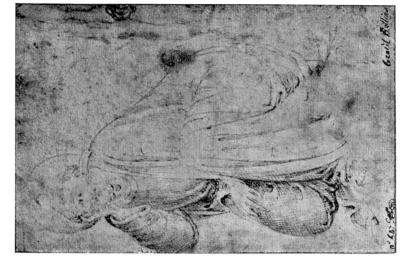

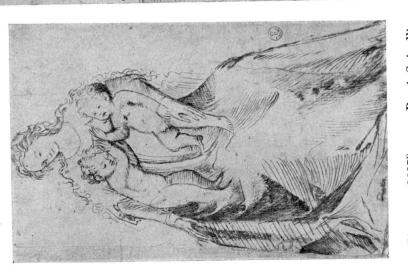

Fig. 9 — 1837^{E-13} — Parri Spinelli

Fig. $10 - 1837^{\mathrm{A}} - \mathrm{Parri}$ Spinelli

Fig. 11 — 1837
L — Parri Spinelli

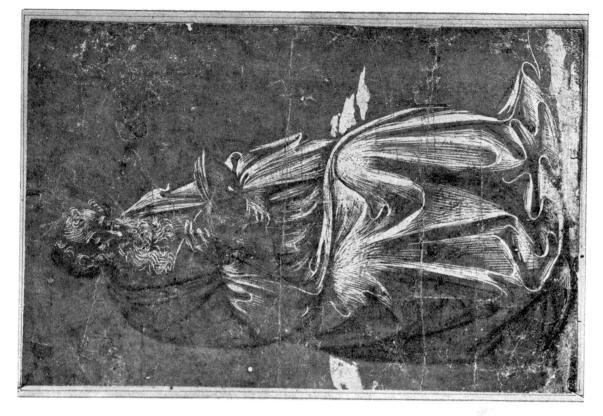

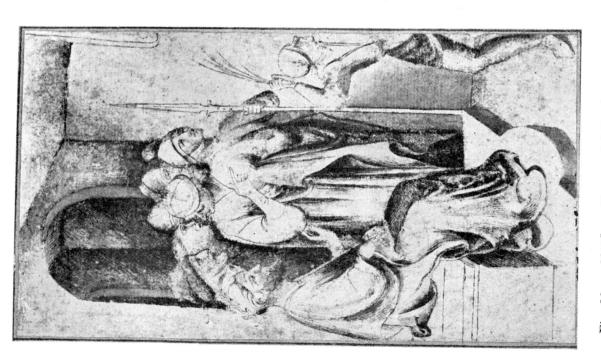

Fig. $12-1391^{\circ}$ — Maestro del Bambino Vispo

Fig. $13 - 1391^{\text{I}}$ — Maestro del Bambino Vispo

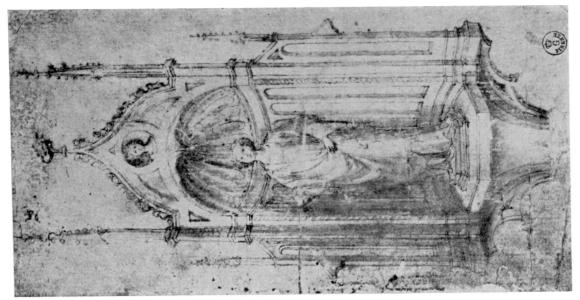

 ${\rm Fig.~16-2391^A} \\ {\rm Rossello~di~Jacopo~Franchi}$

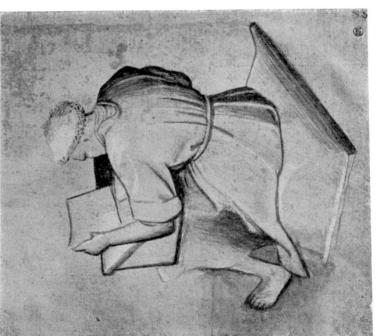

 $\begin{array}{c} {\rm Fig.~15-1391^{\rm J}} \\ {\rm Maestro~del~Bambino~Vispo} \end{array}$

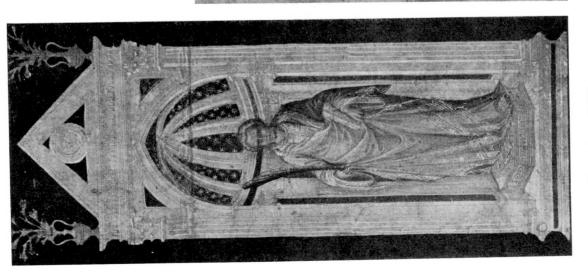

 $\begin{array}{c} {\rm Fig.~14--2391^{\rm B}} \\ {\rm Rossello~di~Jacopo~Franchi} \end{array}$

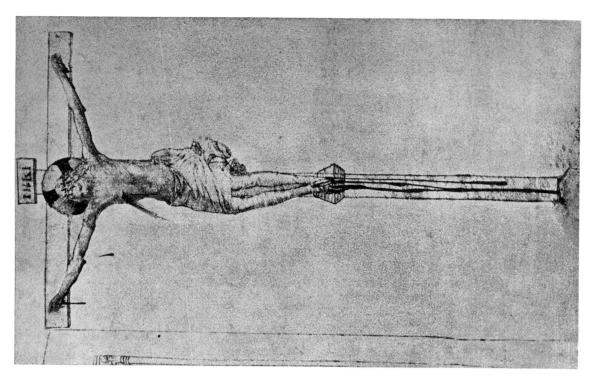

Fig. 18 - 178 - School of Fra Angelico

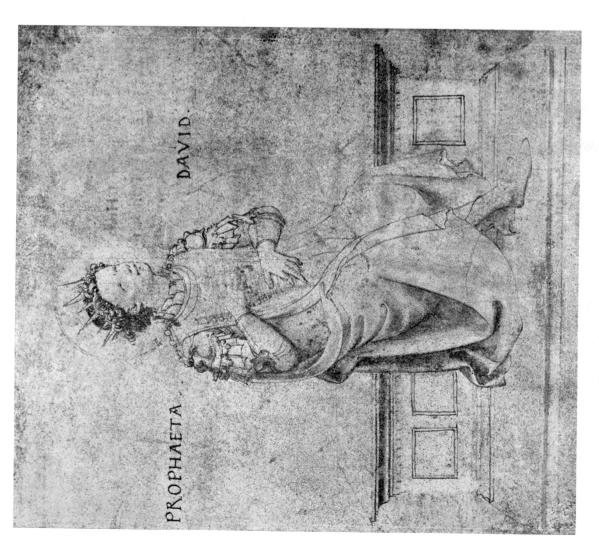

Fig. 17 — 162 — Fra Angelico

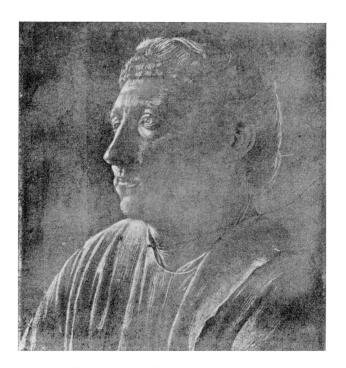

Fig. 19 - 163 - Fra Angelico

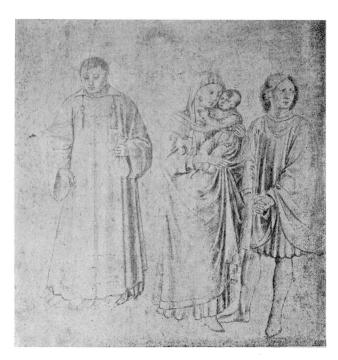

Fig. 20 — 163 verso — Fra Angelico

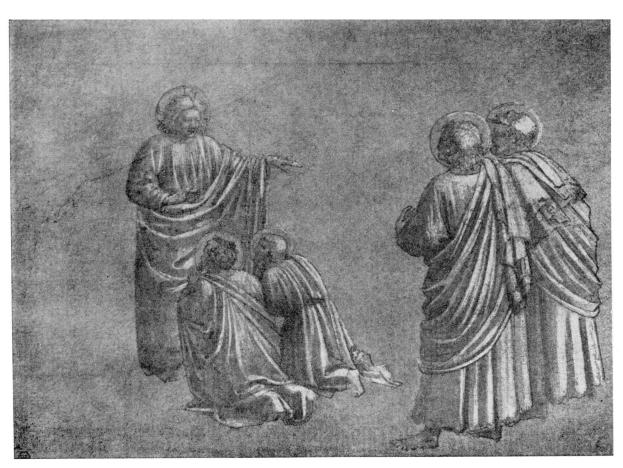

Fig. 21 — 1752 — Domenico di Michelino

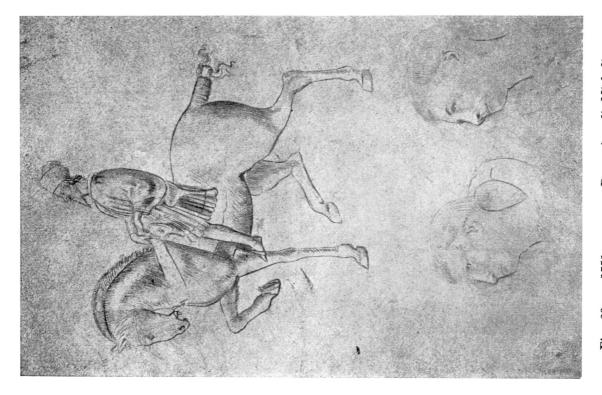

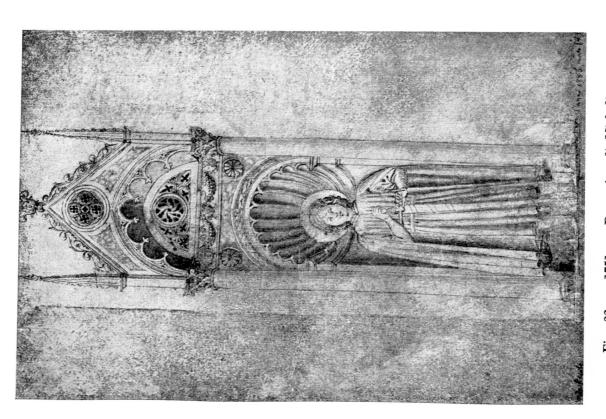

Fig. 22 — 1751 — Domenico di Michelino

Fig. 23 — 1751 verso — Domenico di Michelino

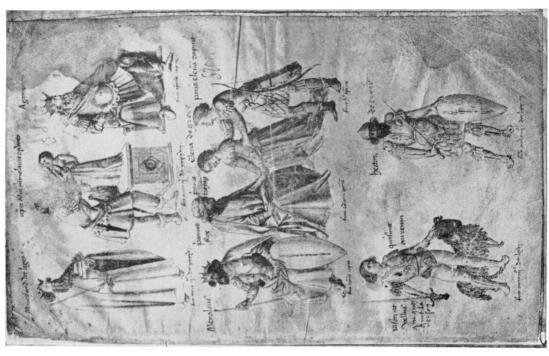

Fig. 25 — 168 — School of Fra Angelico

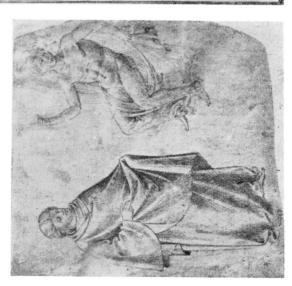

Fig. $26 - 178^{A}$ — School of Fra Angelico

 $27\,-\,164^{\rm C}$ — School of Fra Angelico

Fig.

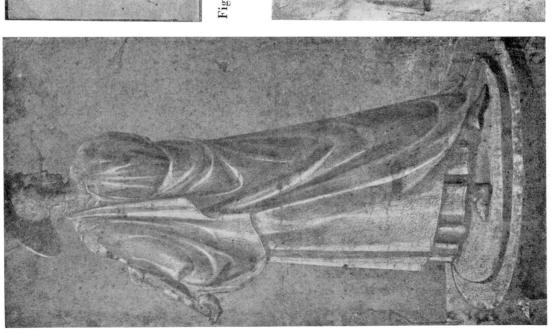

Fig. $24 - 176^{A} - School$ of Fra Angelico

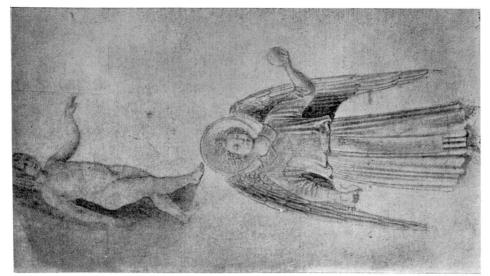

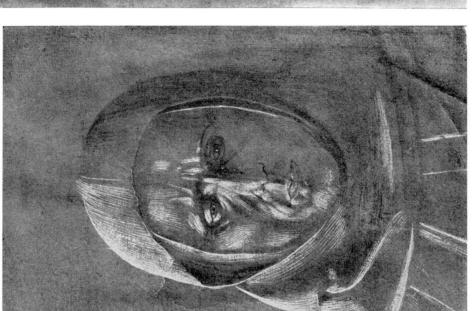

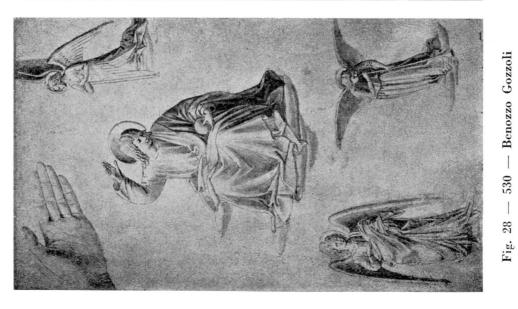

Fig. 29 — 530 verso — Benozzo Gozzoli

Fig. 30 — 532 — Benozzo Gozzoli

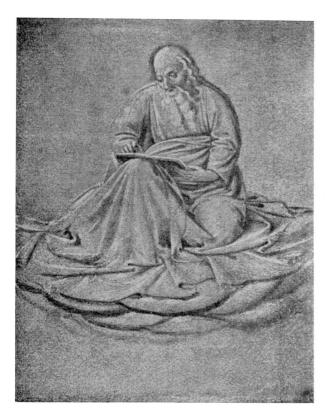

Fig. 31 — 531 — Benozzo Gozzoli

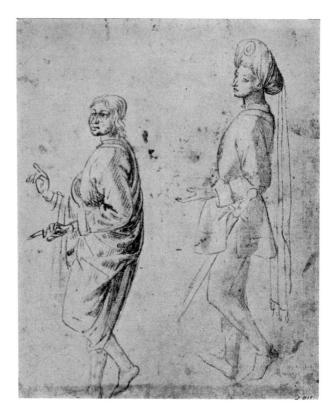

Fig. 32 — 542 — Benozzo Gozzoli

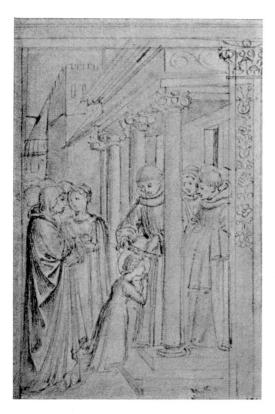

Fig. 33 — 533 — Benozzo Gozzoli

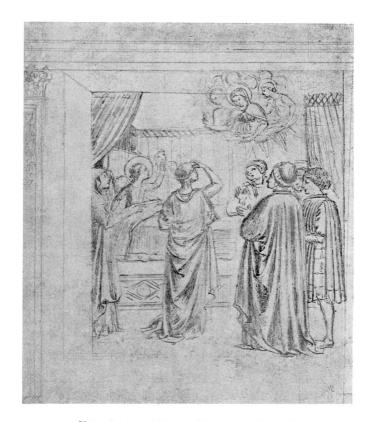

Fig. 34 — 540 — Benozzo Gozzoli

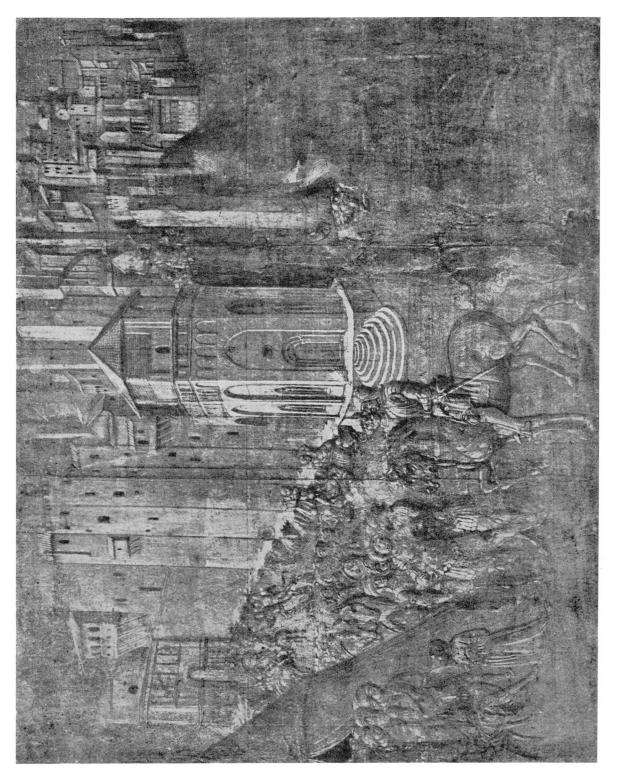

Fig. $35 - 534^{\circ}$ — Benozzo Gozzoli

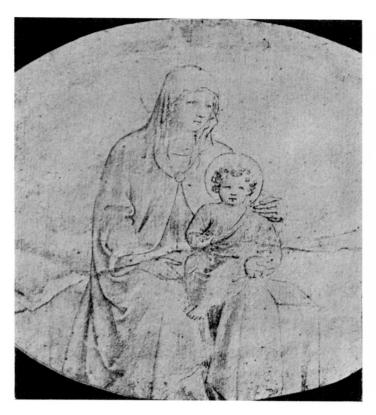

Fig. 36 — 534^B — Benozzo Gozzoli

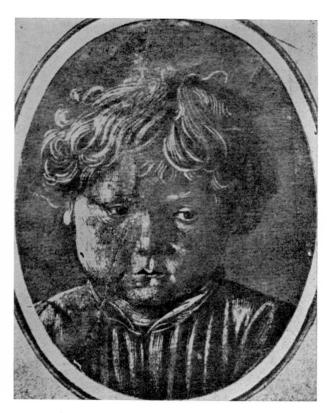

Fig. 37 — 534^B verso — Benozzo Gozzoli

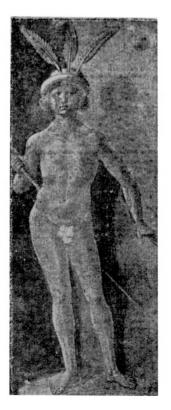

Fig. 38 — 545^A Benozzo Gozzoli

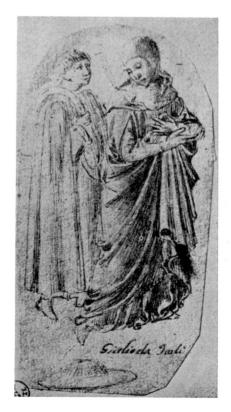

Fig. 39 — 537 Benozzo Gozzoli

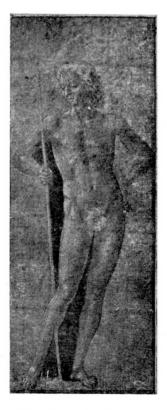

Fig. 40 — 545^A verso Benozzo Gozzoli

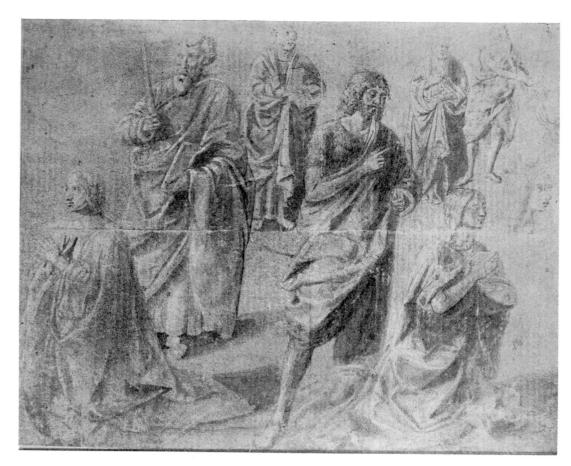

Fig. $41 - 529^{B} - Benozzo Gozzoli$

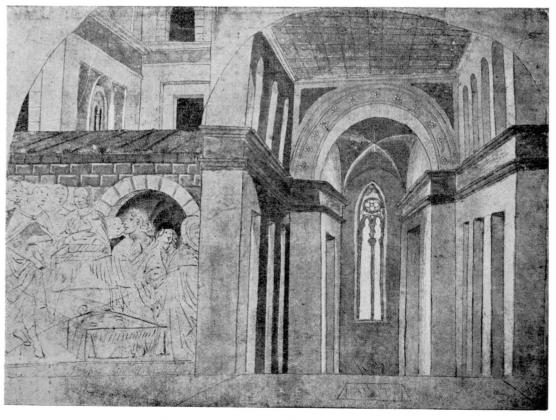

Fig. 42 — 544° — Benozzo Gozzoli

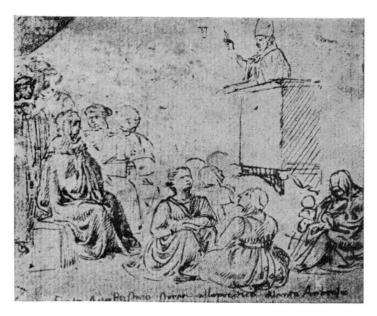

Fig. 43 — 531^A — Benozzo Gozzoli

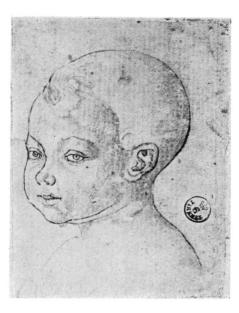

Fig. 44 — 537^A — Benozzo Gozzoli

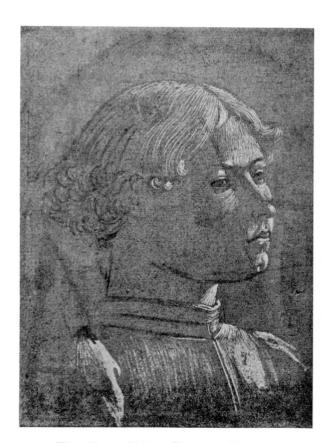

Fig. 45 — 546 — Benozzo Gozzoli

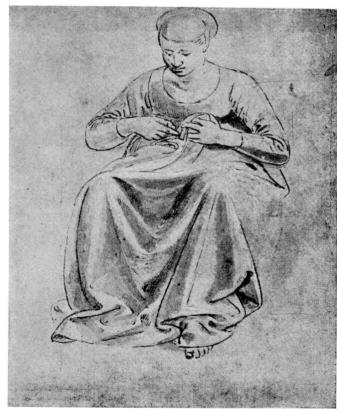

Fig. 46 — $536^{\rm A}$ — Benozzo Gozzoli

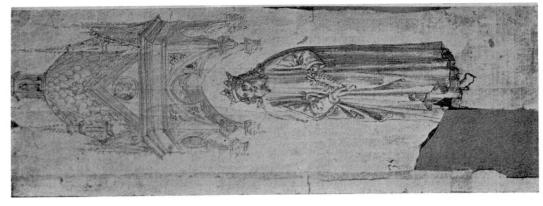

Fig. $49 - 545^{\rm D}$ verso Benozzo Gozzoli

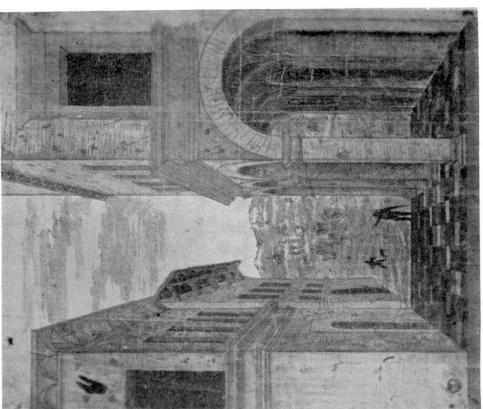

Fig. 48 — 538 Benozzo Gozzoli

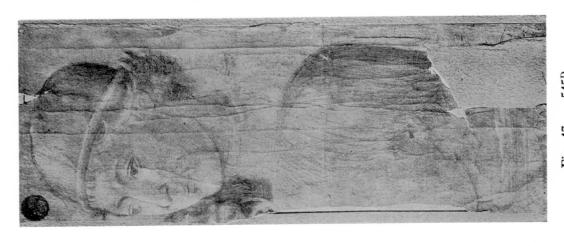

Fig. 47 — 545^D Benozzo Gozzoli

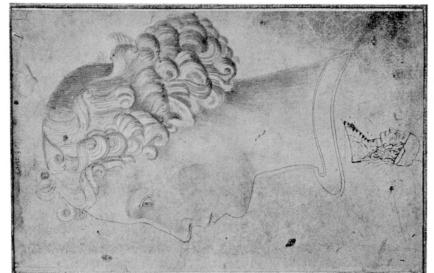

Collo brank.

Fig. 50 — 558^B, folio 19 School of Benozzo Gozzoli

Fig. $51 - 540^{A}$ Benozzo Gozzoli

Fig. 52 — 558^B, folio 16^B School of Benozzo Gozzoli

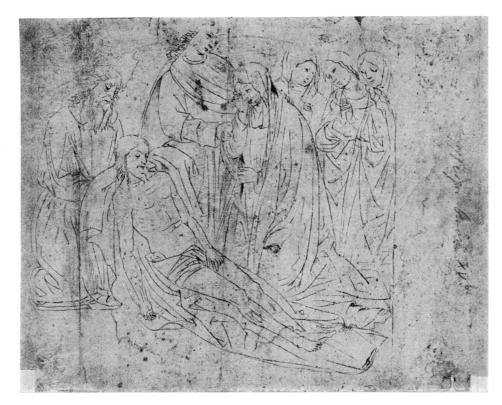

Fig. 53 — 1866° verso — Alunno di Benozzo

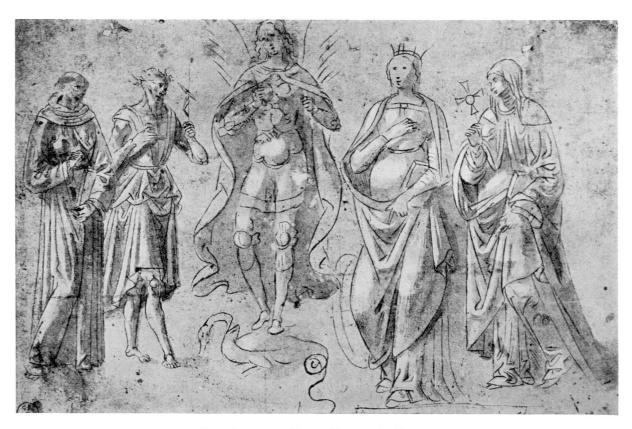

Fig. 54 — 1884
^ — Alunno di Benozzo

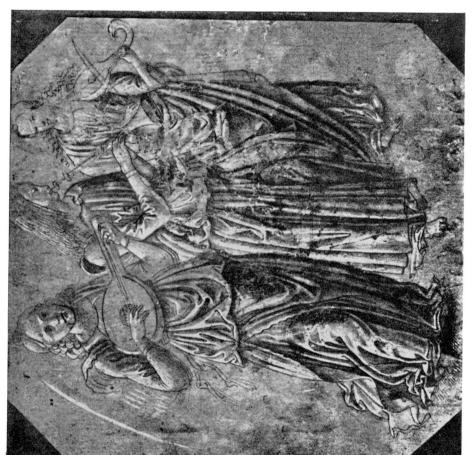

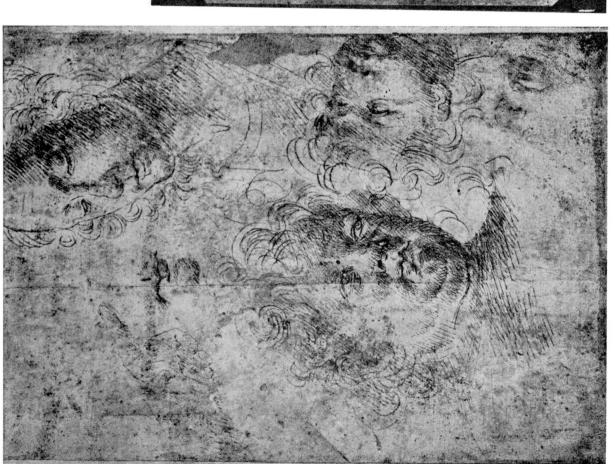

Fig. 56 — 1867 — Alunno di Benozzo

Fig. 55 — 1868 — Alunno di Benozzo

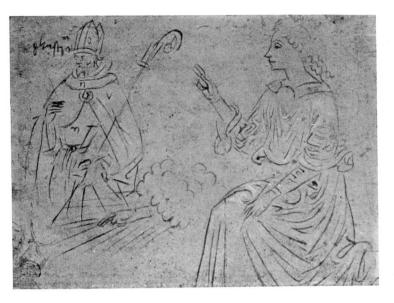

Fig. 57 — 1879 Alunno di Benozzo

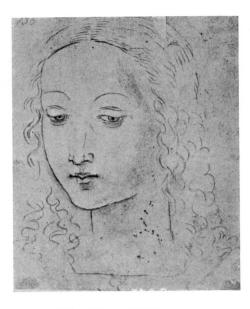

Fig. 58 — 1879 verso Alunno di Benozzo

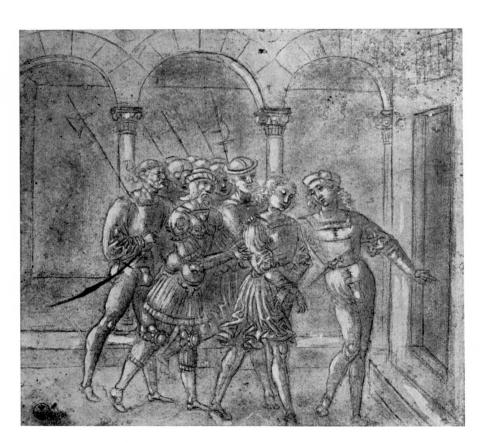

Fig. 59 — 1876 Alunno di Benozzo

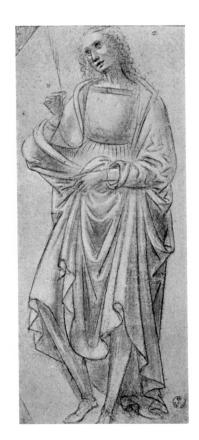

Fig. 60 — 1890 Alunno di Benozzo

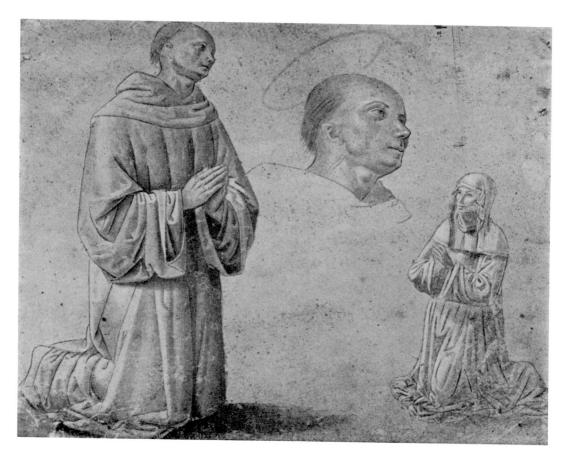

Fig. 61 — 1864 — Alunno di Benozzo

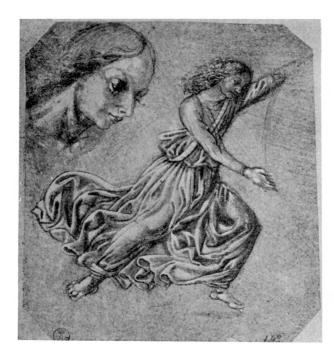

Fig. 62 — 1883 — Alunno di Benozzo

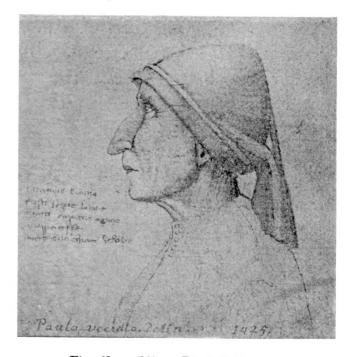

Fig. 63 — 560 — Bicci di Lorenzo

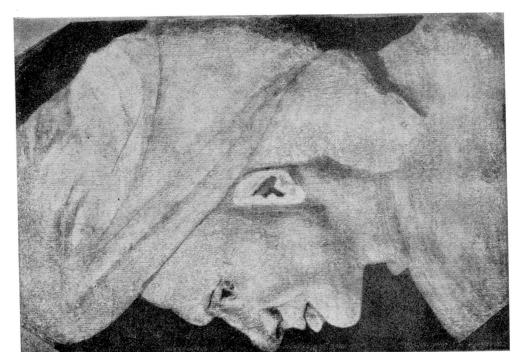

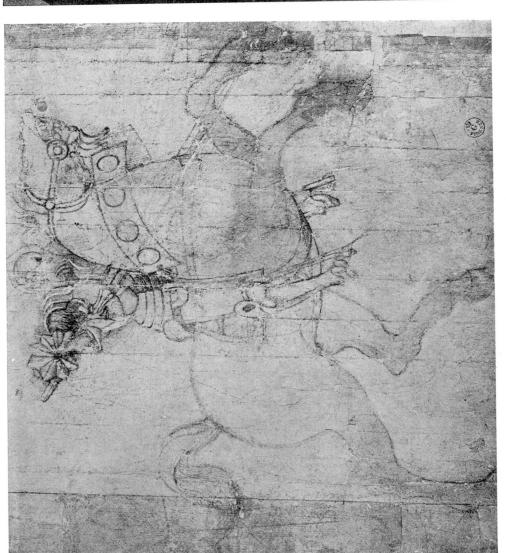

Fig. 65-2766 — Paolo Uccello

Fig. 64 - 2769 - Paolo Uccello

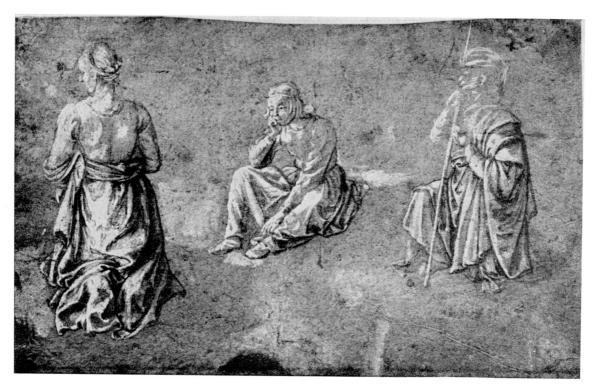

Fig. 66 — 2772 — School of Uccello

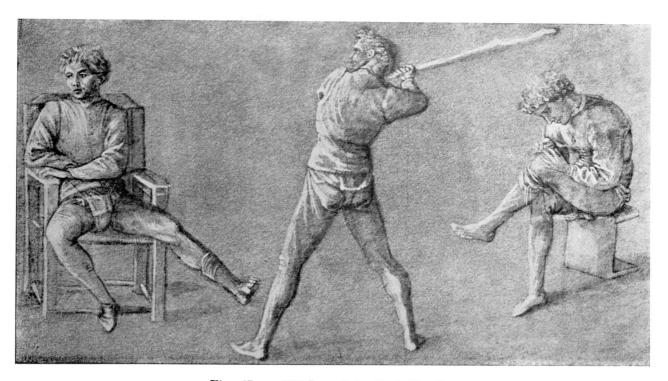

Fig. 67 - 2779^F - School of Uccello

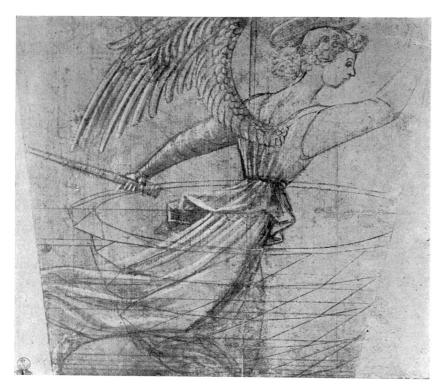

Fig. 68 — 2778^C School of Uccello

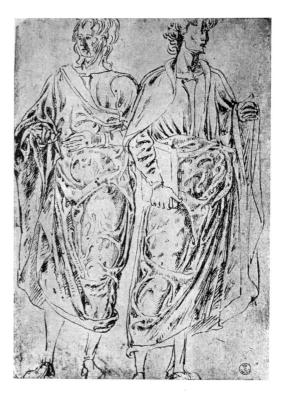

Fig. 69 — 663 School of Castagno

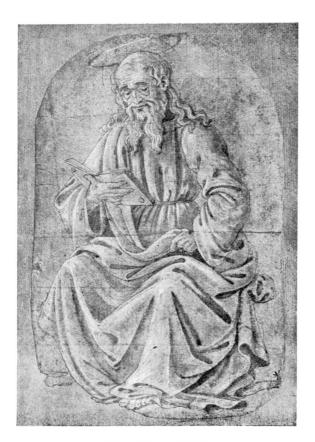

Fig. 70 — 658^D School of Castagno

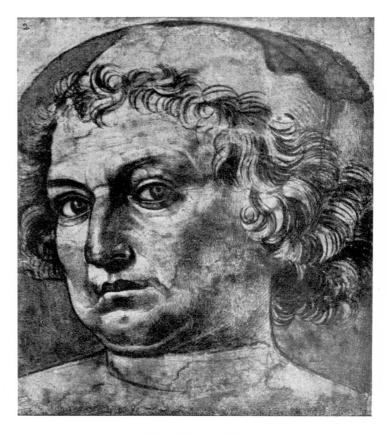

Fig. 71 — 660 School of Castagno

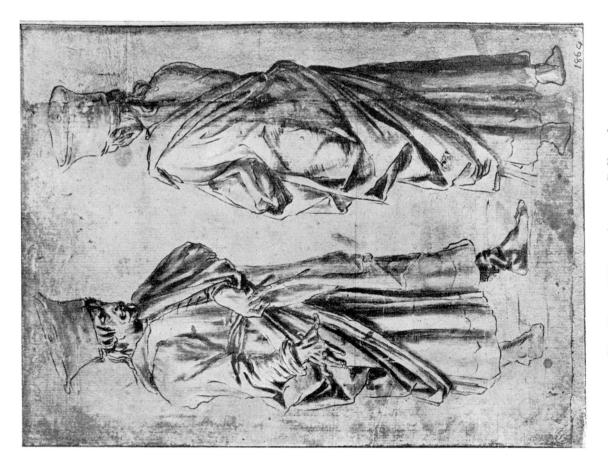

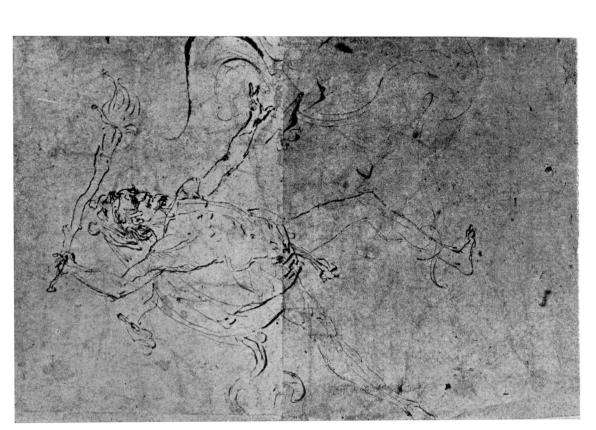

Fig. 72 - 1905 - Antonio Pollajuolo

Fig. 73 — 1909 — Antonio Pollajuolo

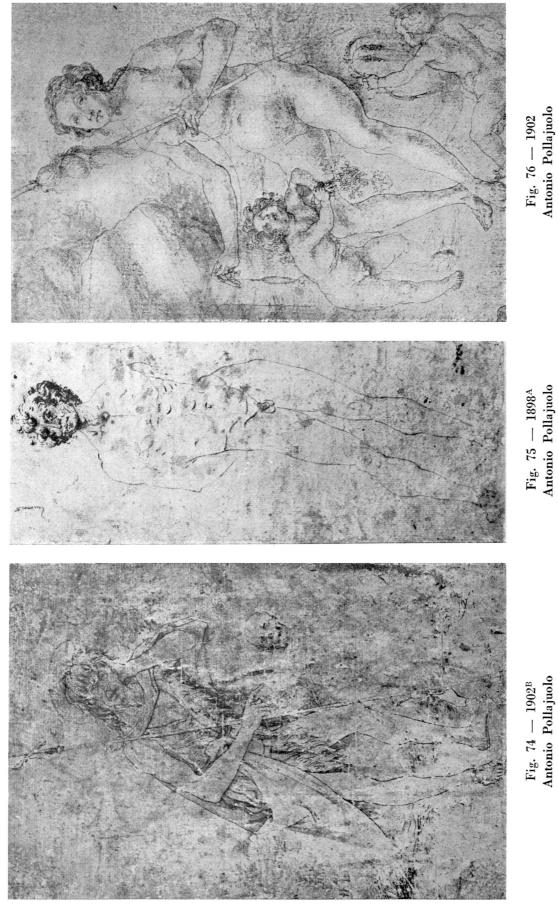

Fig. 76 — 1902 Antonio Pollajuolo

 ${
m Fig.}~75-1898^{
m A}$ Antonio Pollajuolo

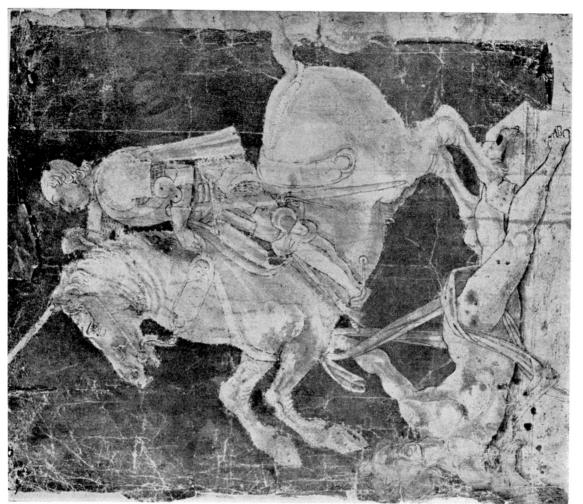

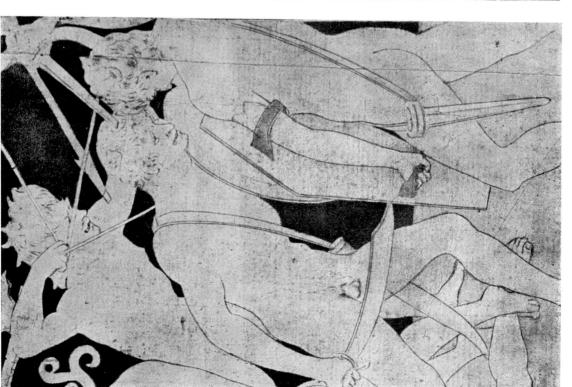

Fig. 78 — $1908^{\rm A}$ — Antonio Pollajuolo

Fig. 77 — $1898^{\rm C}$ — Antonio Pollajuolo

Fig. 79 — 1904 Antonio Pollajuolo

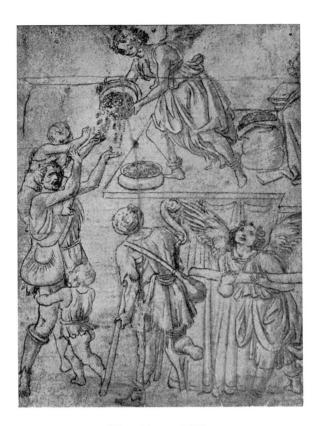

Fig. 80 — 1929 School of Antonio Pollajuolo

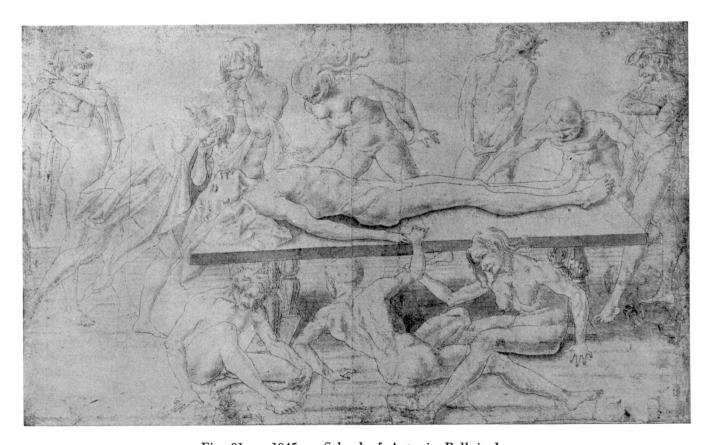

Fig. 81 — 1945 — School of Antonio Pollajuolo

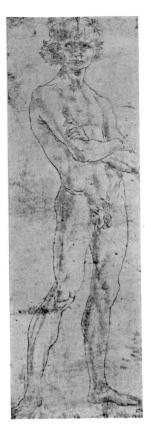

Fig. 82 — 1910^C School of Antonio Pollajuolo

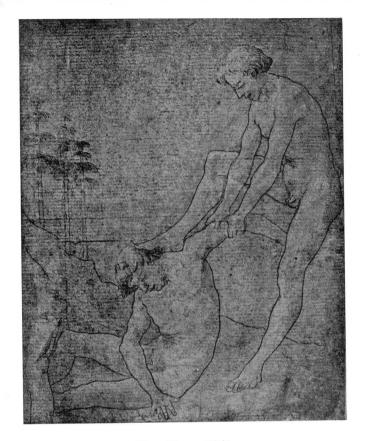

Fig. 83 — 1951 School of Antonio Pollajuolo

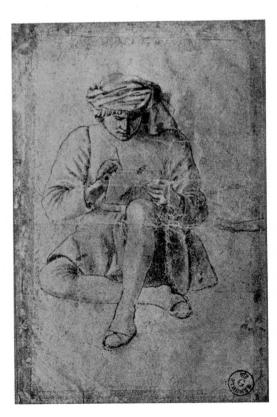

Fig. 84 — 1936^A School of Antonio Pollajuolo

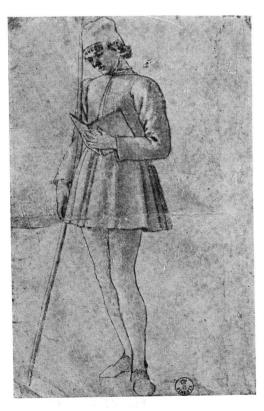

Fig. 85 — 1936^A verso School of Antonio Pollajuolo

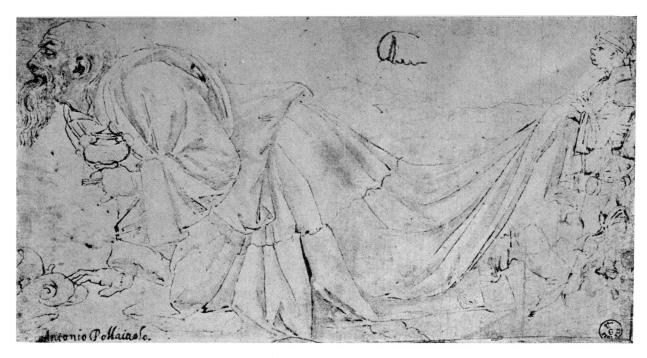

Fig. 86 — 1932 — School of Antonio Pollajuolo

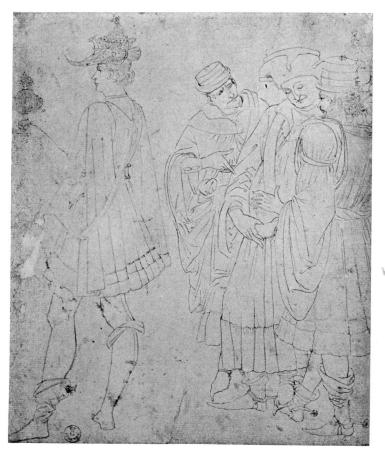

Fig. 87 — 1937 School of Antonio Pollajuolo

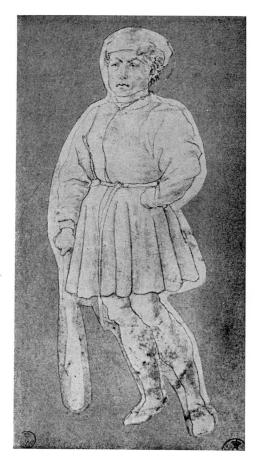

Fig. 88 — 1933^A School of Antonio Pollajuolo

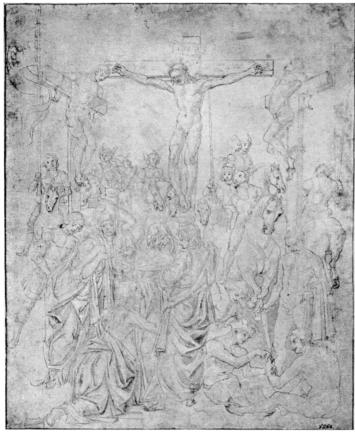

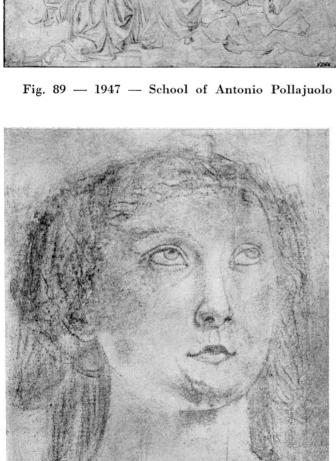

Fig. 91 — 1952 — Piero Pollajuolo

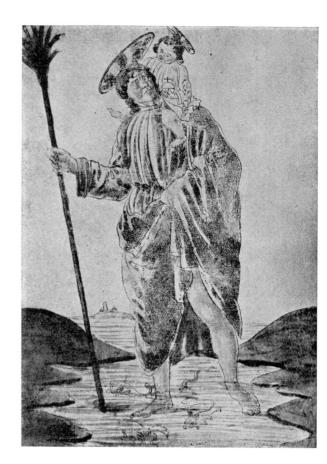

Fig. 90 — 1949^{A} — School of Antonio Pollajuolo

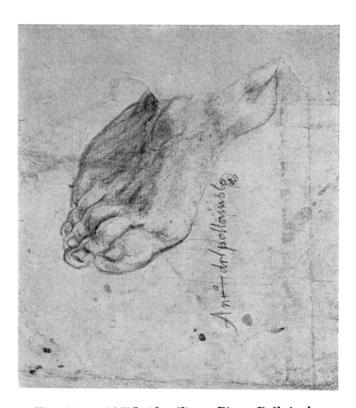

Fig. 92 — 1951° (detail) — Piero Pollajuolo

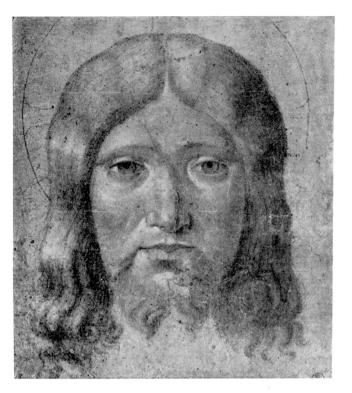

Fig. 93 — 2509^{D-4} — Signorelli

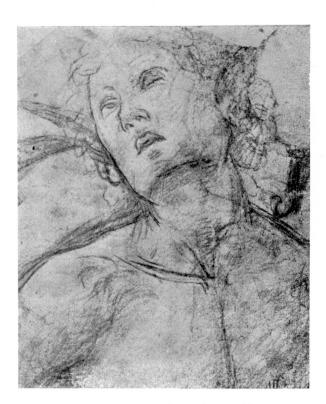

Fig. 94 — 2509^{F} — Signorelli

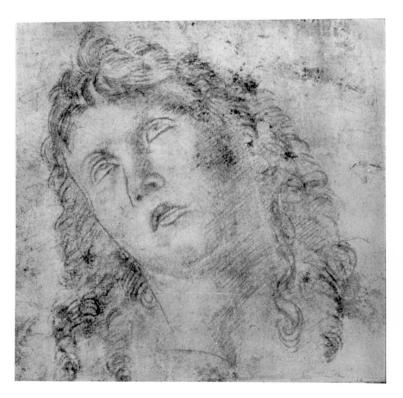

Fig. 95 — 2509^{I} — Signorelli

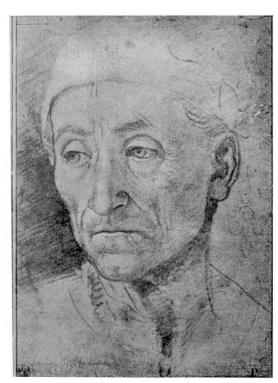

Fig. 96 — 2509^{B-1} — Signorelli

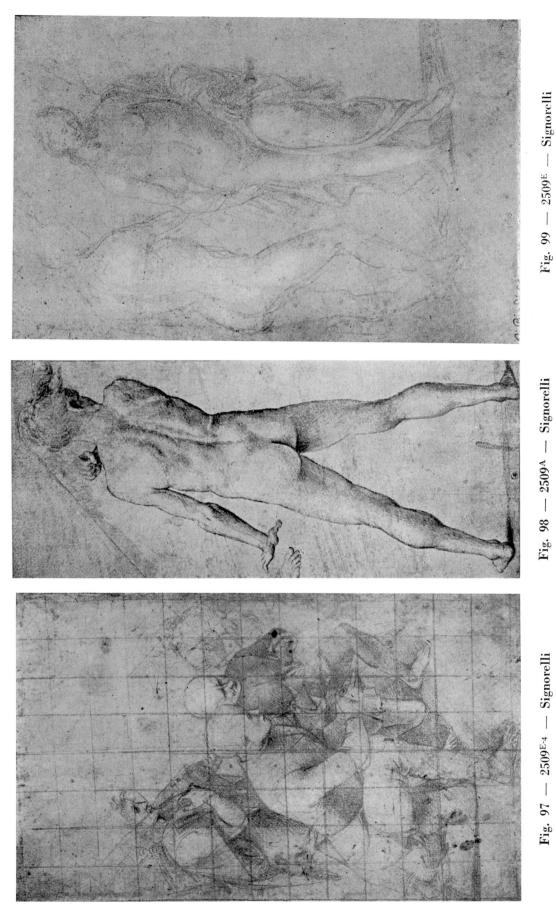

- 2509^{E-4} - Signorelli Fig. 97

Fig. 98 — $2509^{\rm A}$ — Signorelli

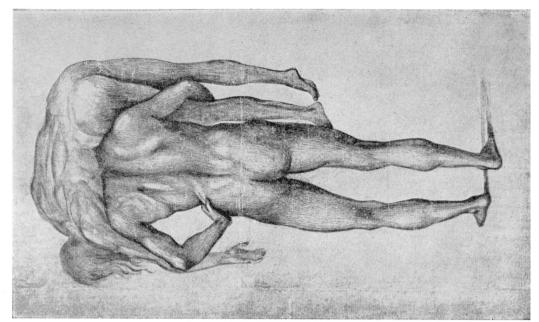

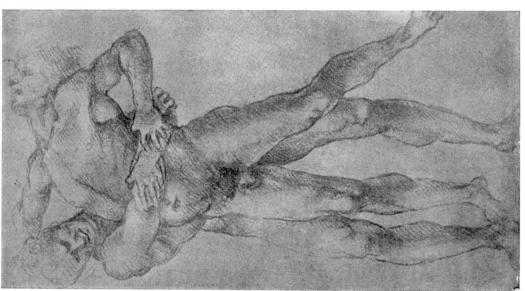

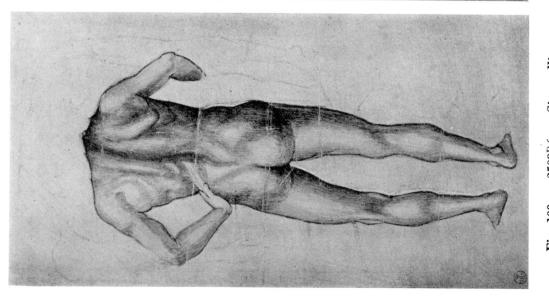

Fig. $100-2509^{\mathrm{D-6}}-\mathrm{Signorelli}$

Fig. $101 - 2509^{\circ}$ — Signorelli

Fig. 102 — $2509^{\text{H}-2}$ — Signorelli

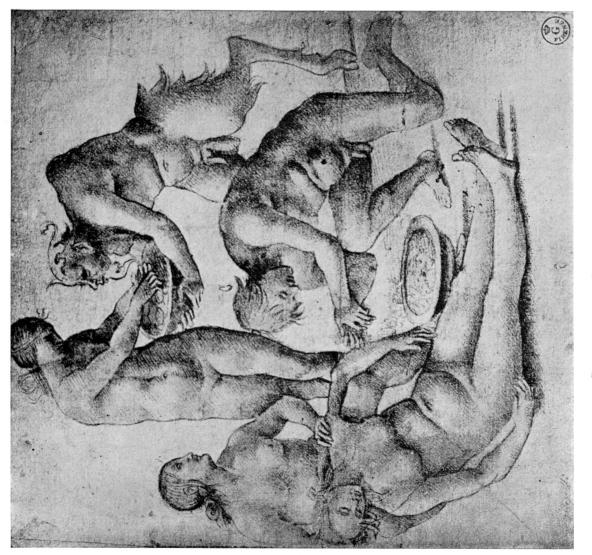

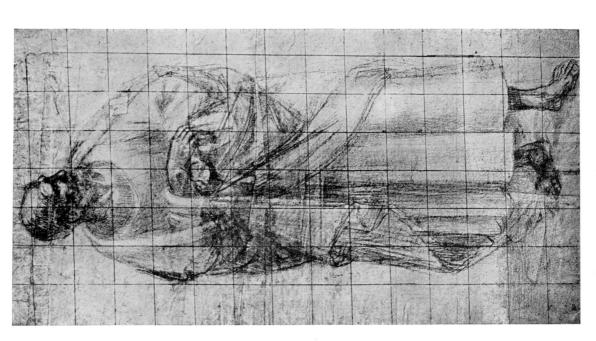

Fig. $103 - 2509^{\text{H-1}} - \text{Signorelli}$

Fig. $104 - 2509^{D-5} - \text{Signorelli}$

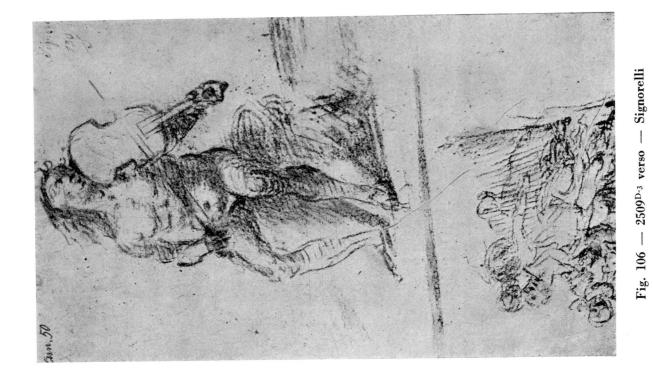

Fig. 105 — $2509^{\mathrm{D}\cdot3}$ — Signorelli

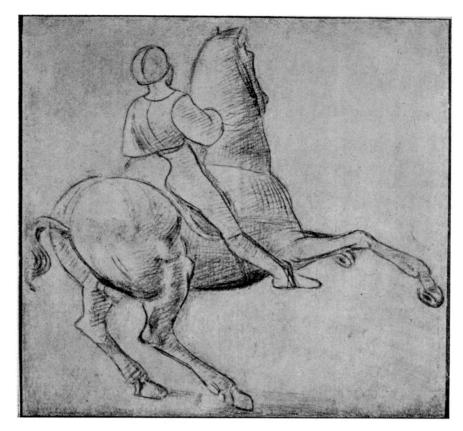

Fig. 107 — 2509^{B-2} — Signorelli

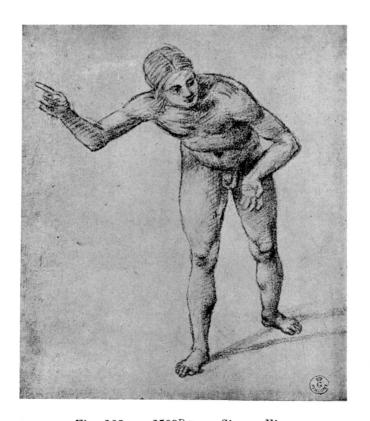

Fig. 108 — 2509 $^{\rm D\text{-}7}$ — Signorelli

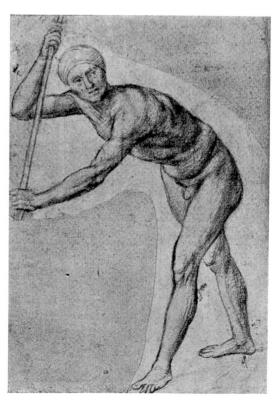

Fig. 109 — 2509 $^{\text{E-9}}$ — Signorelli

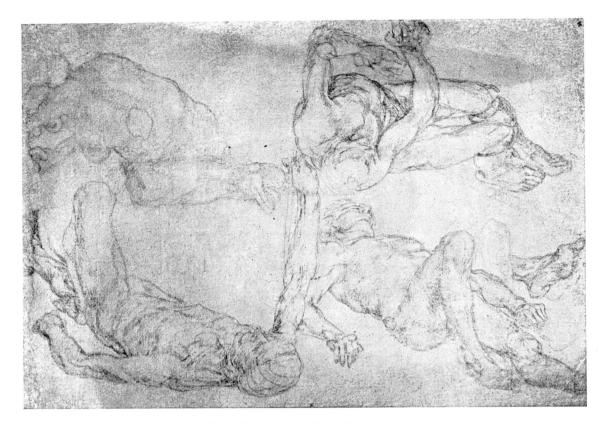

Fig. 110 — 2509° — Signorelli

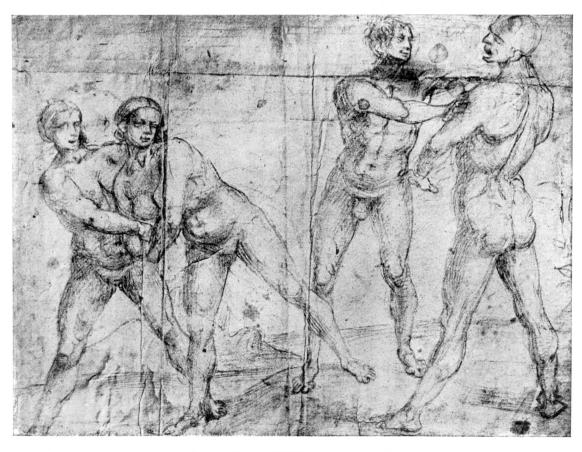

Fig. 111 — 2509 $^{\text{H-}_3}$ — Signorelli

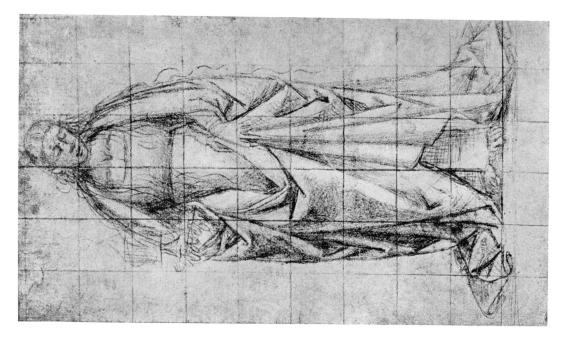

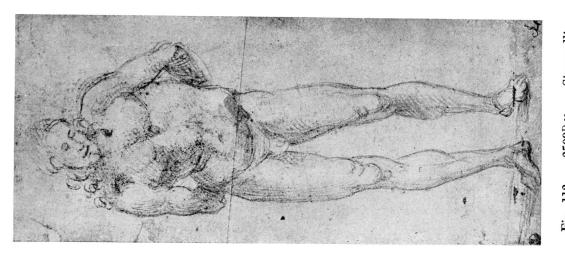

Fig. 112 — 2509^{D-11} — Signorelli

Fig. 114 - 2509^{H-6} - Signorelli

Fig. 113 — $2509^{\text{H-5}}$ — Signorelli

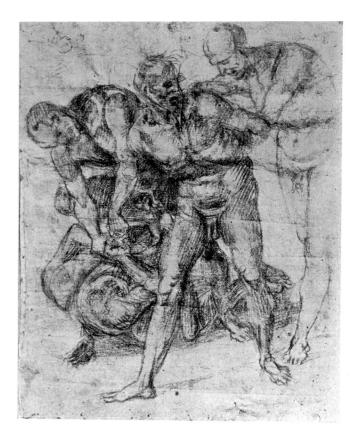

Fig. 115 — 2509 $^{\scriptscriptstyle \mathrm{D-2}}$ — Signorelli

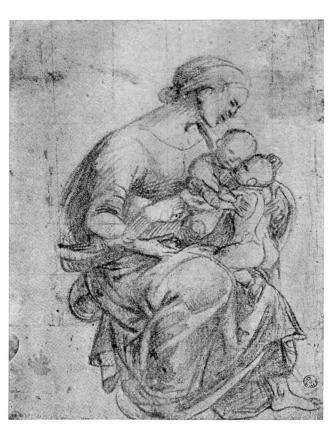

Fig. 116 — 2509 $^{\tiny \mbox{D-8}}$ — Signorelli

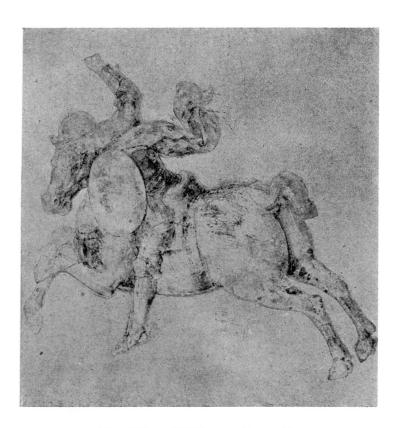

Fig. 117 — 2509 $^{\rm G\cdot I}$ — Signorelli

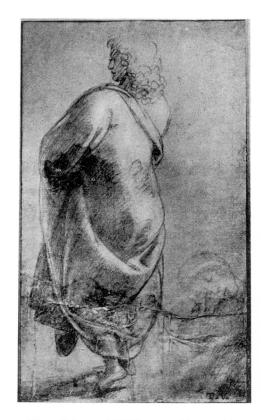

Fig. 118 — 2509 $^{\text{H-II}}$ — Signorelli

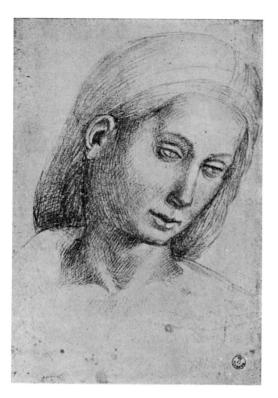

Fig. 119 — 2509 $^{\mbox{\tiny D-10}}$ — Signorelli

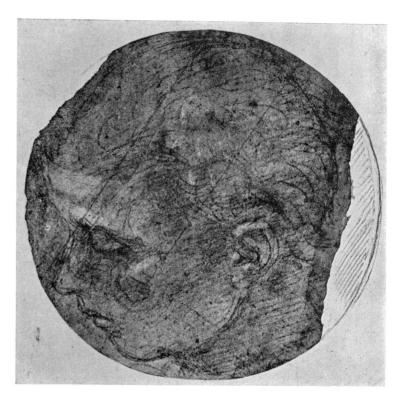

Fig. 120 — 2509 $^{\mathrm{B}\text{-}\mathrm{5}}$ — Signorelli

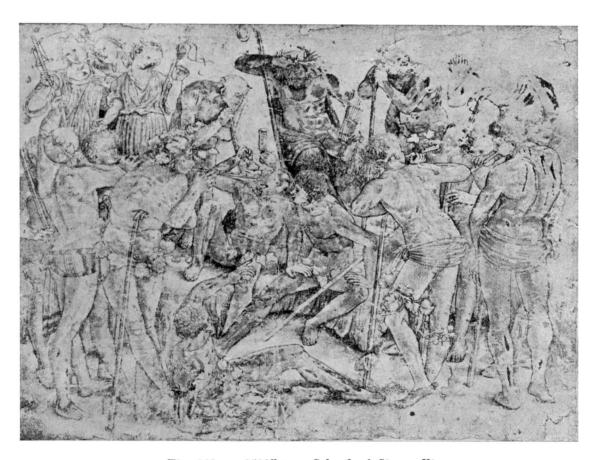

Fig. 121 — 2509 $^{\text{K-}3}$ — School of Signorelli

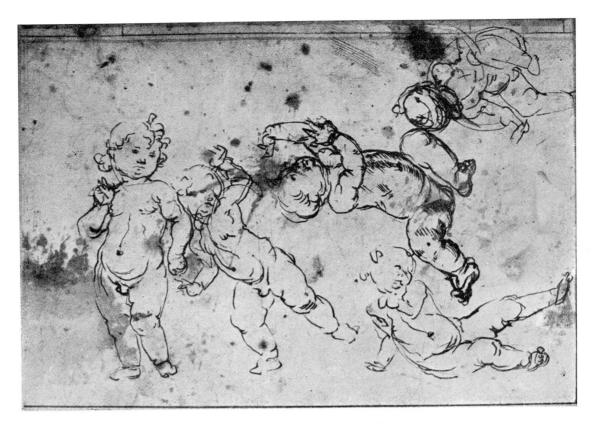

Fig. 122 — 2783 — Verrocchio

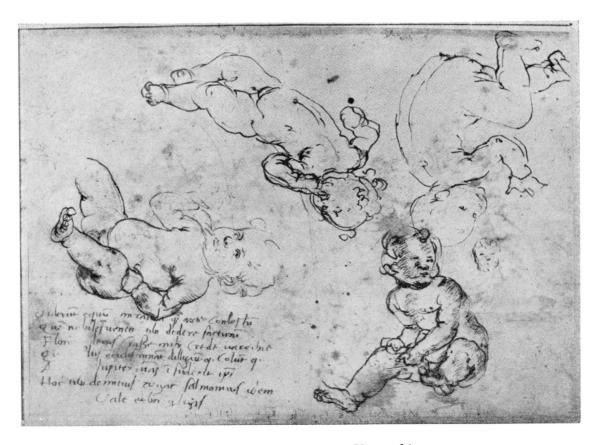

Fig. 123 — 2783 verso — Verrocchio

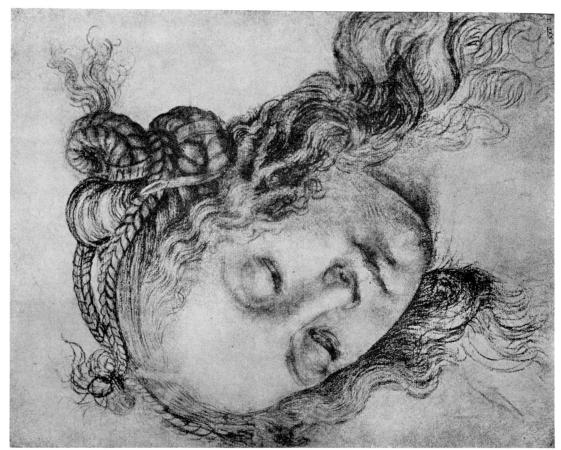

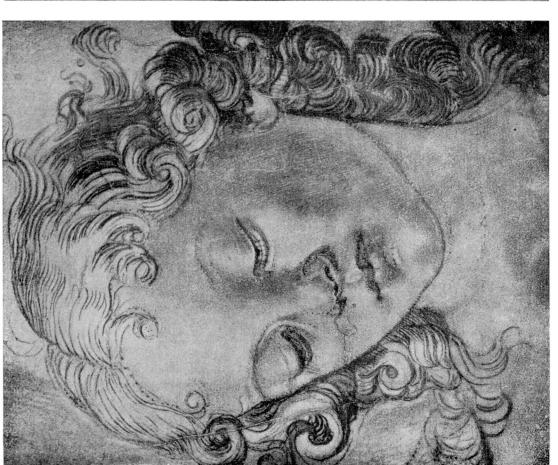

Fig. 124 — 2781 — Verrocchio

Fig. 125 — 2782 — Verrocchio

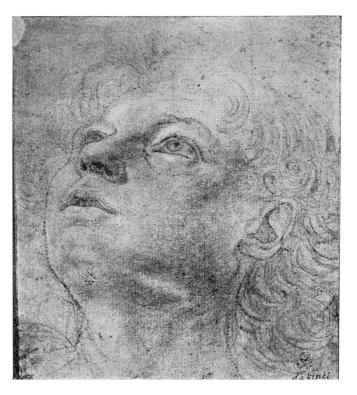

Fig. $126 - 2780^{E} - Verrocchio$

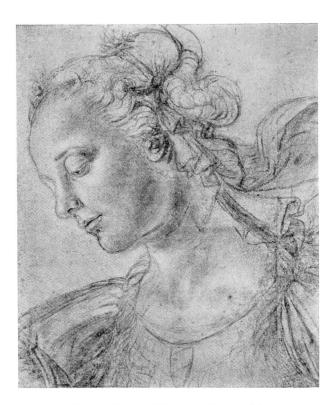

Fig. 127 — 2782^{A} — Verrocchio

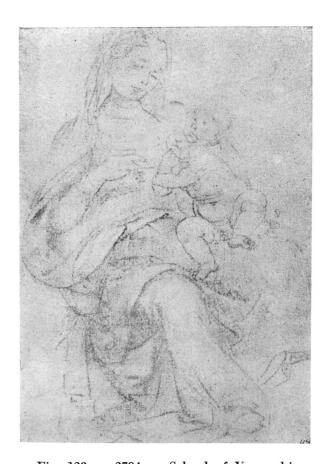

Fig. 128 — 2794 — School of Verrocchio

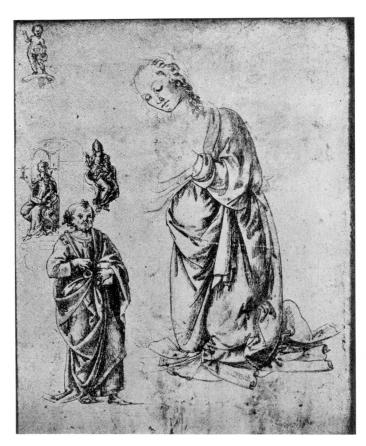

Fig. 129 — Francesco di Simone

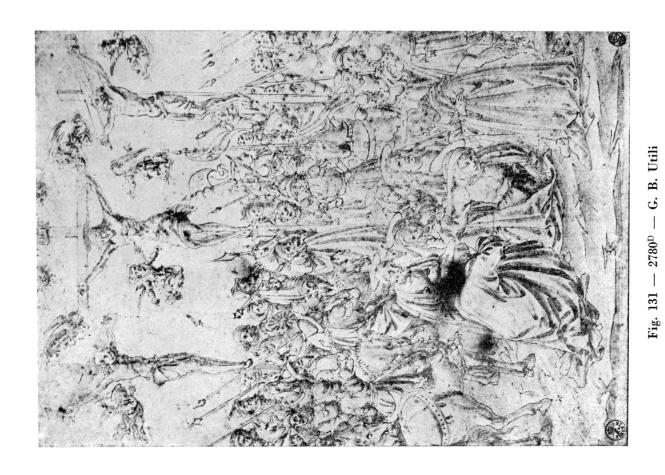

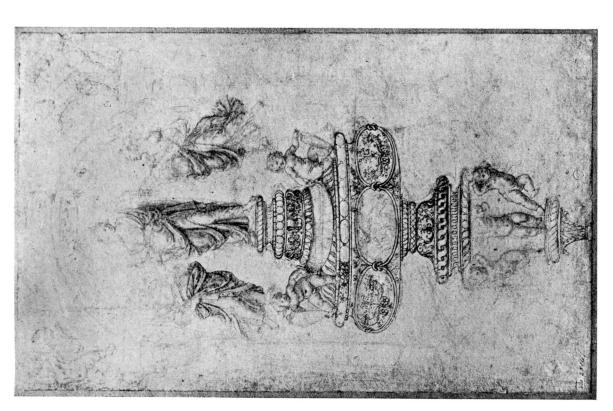

Fig. $130-699^{\mathrm{B}}$ — Lorenzo di Credi

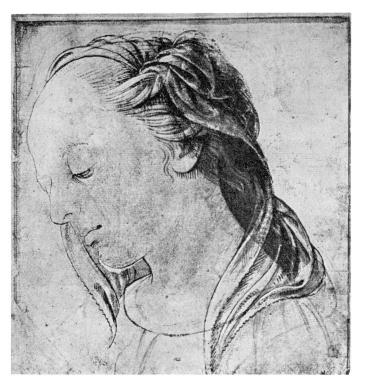

Fig. $132 - 2780^{\circ} - G$. B. Utili

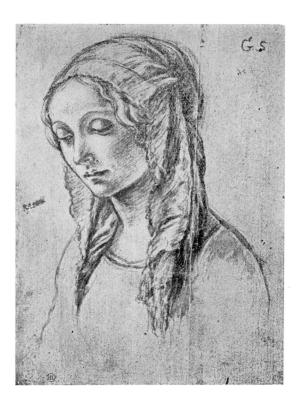

Fig. 133 — 591^A — Francesco Botticini

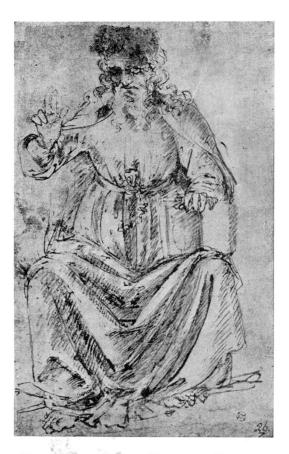

Fig. 134 — 591° — Francesco Botticini

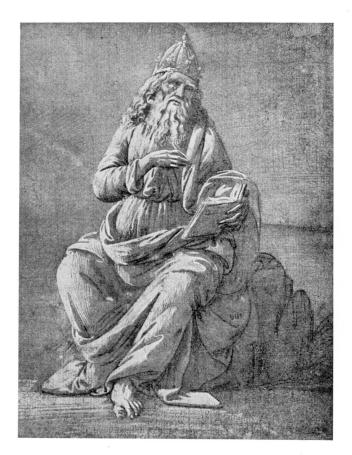

Fig. 135 — 670 — Lorenzo di Credi

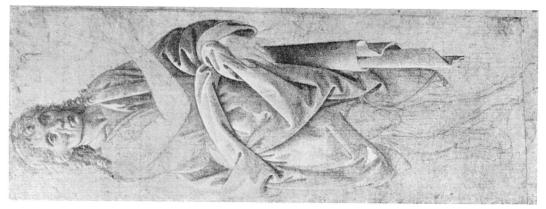

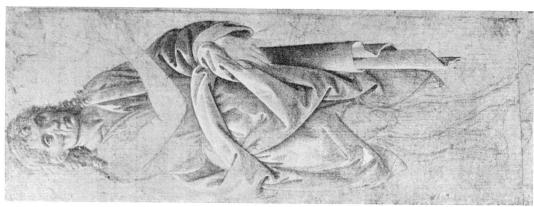

Fig. 137 — 591 — Francesco Botticini

 ${\rm Fig.\,138-725-Lorenzo\,di\,Credi}$

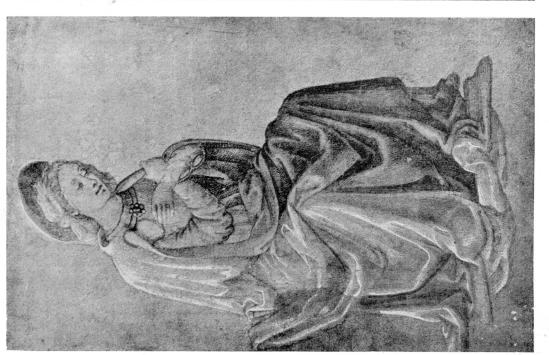

Fig. 136 — 590 — Francesco Botticini

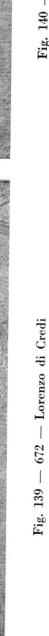

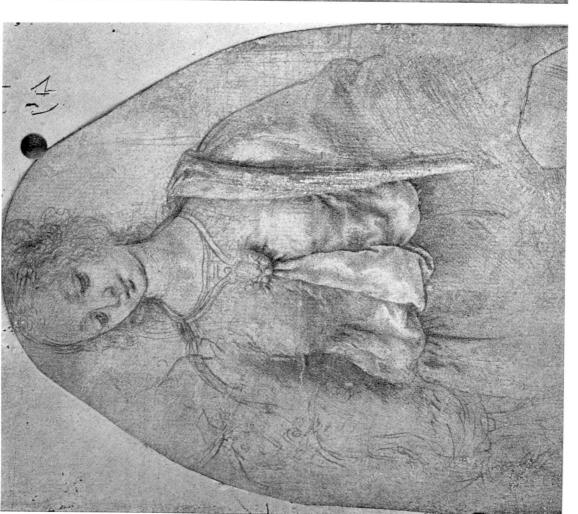

Fig. 140 — 691 — Lorenzo di Credi

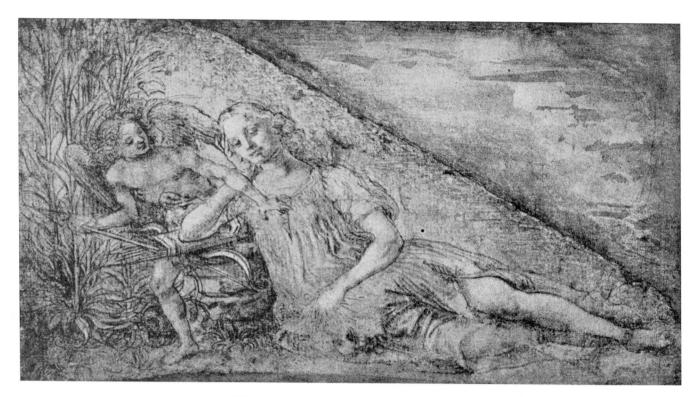

Fig. 141 — 674
^ — Lorenzo di Credi

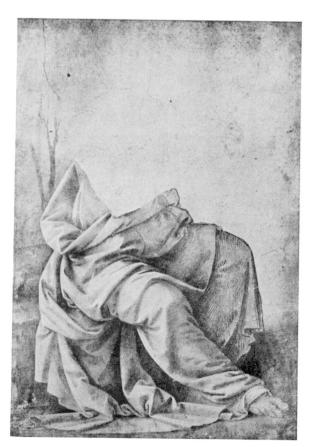

Fig. 142 — 681 — Lorenzo di Credi

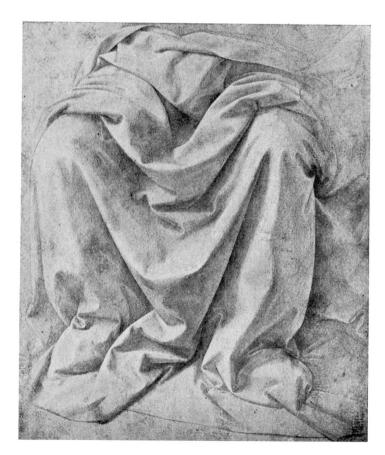

Fig. 143 — $690^{\rm E}$ — Lorenzo di Credi

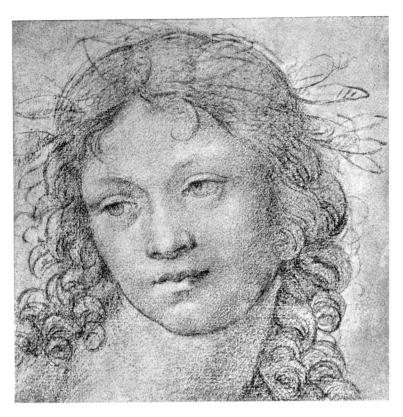

Fig. 144 — 728 — Lorenzo di Credi

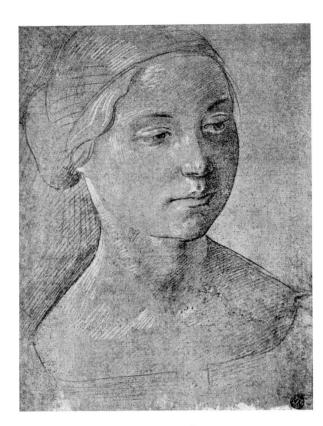

Fig. 145 — 713 — Lorenzo di Credi

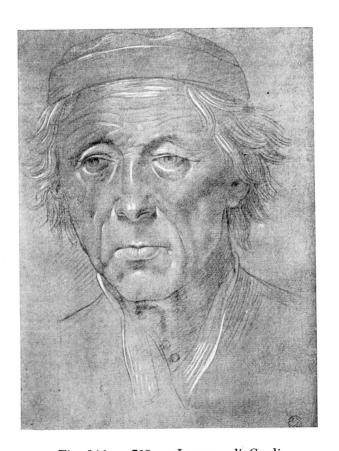

Fig. 146 — 709 — Lorenzo di Credi

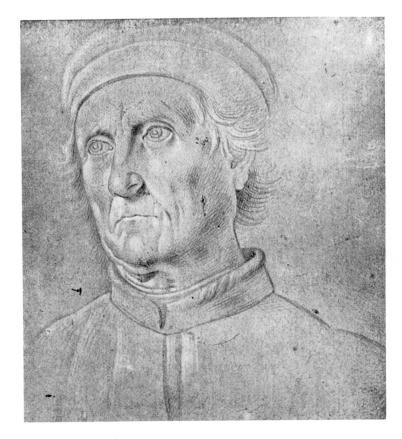

Fig. 147 — 733 — Lorenzo di Credi

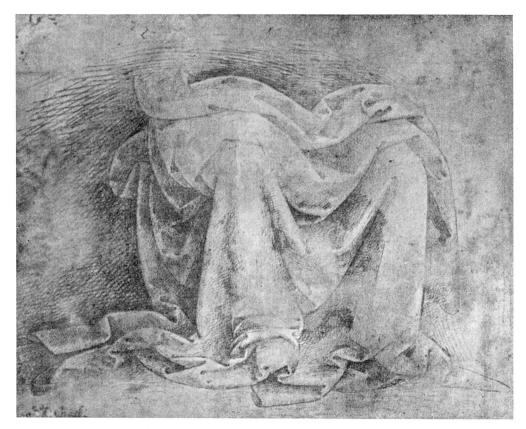

Fig. 148 — 682 — Lorenzo di Credi

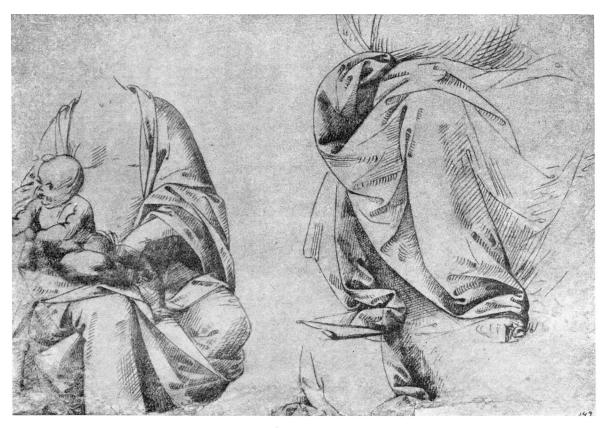

Fig. 149 — 684 — Lorenzo di Credi

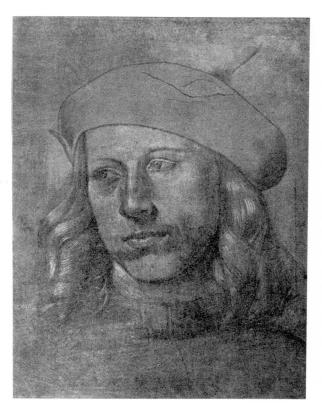

Fig. 150 — 701 — Lorenzo di Credi

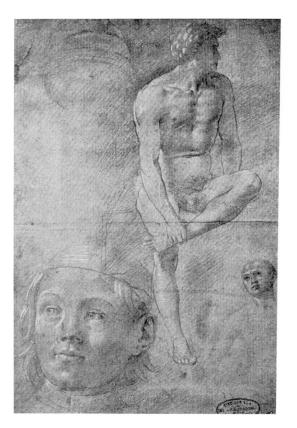

Fig. 152 — 729 — Lorenzo di Credi

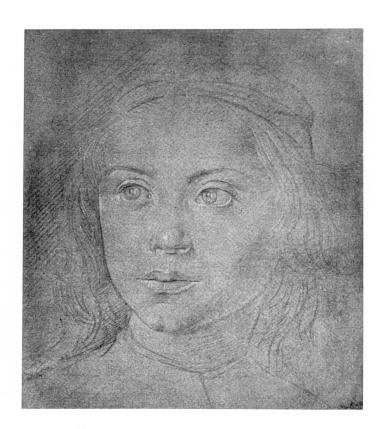

Fig. 151 — 696 — Lorenzo di Credi

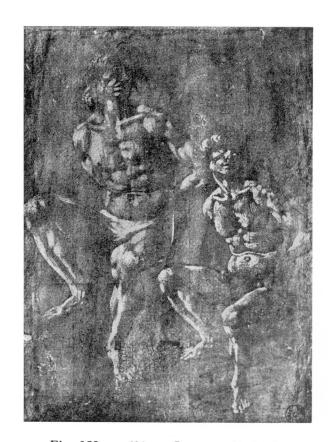

Fig. 153 — 690 — Lorenzo di Credi

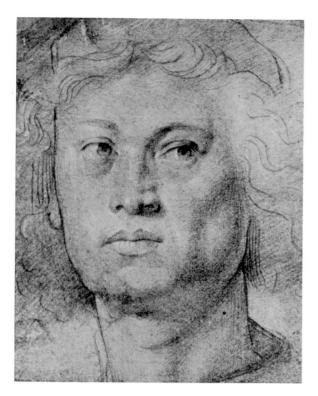

Fig. 154 — 728^{A} — Lorenzo di Credi

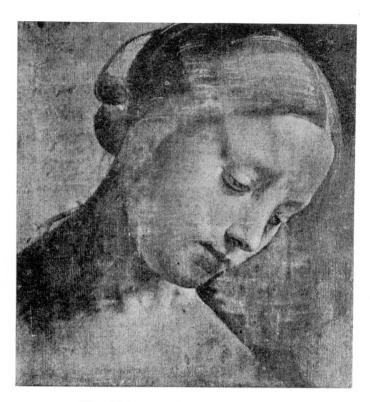

Fig. 155 — 2759 — "Tommaso"

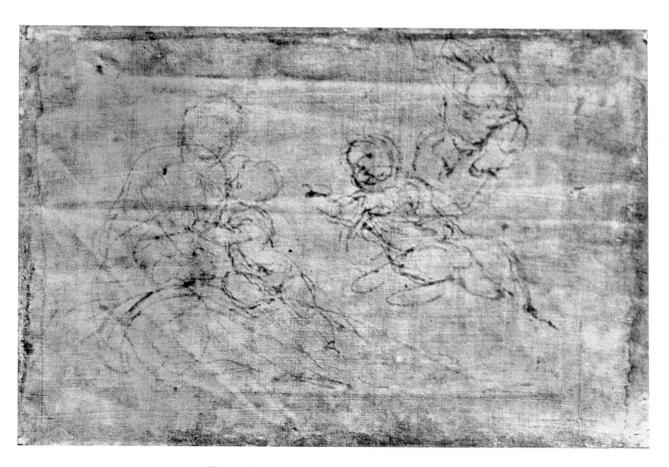

Fig. 156 — 2760 verso — "Tommaso"

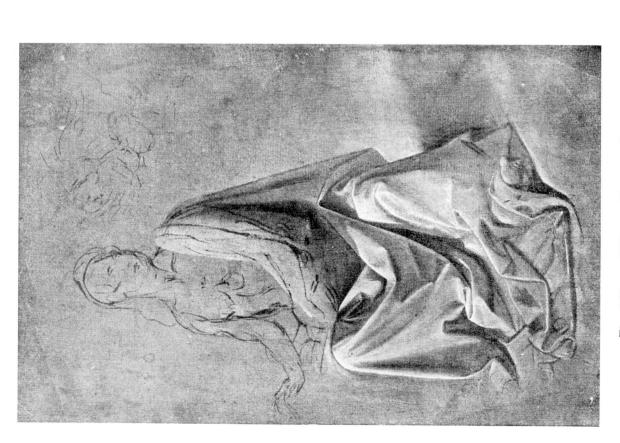

Fig. 157 — 2757 — "Tommaso"

Fig. 158 — 2758 — "Tommaso"

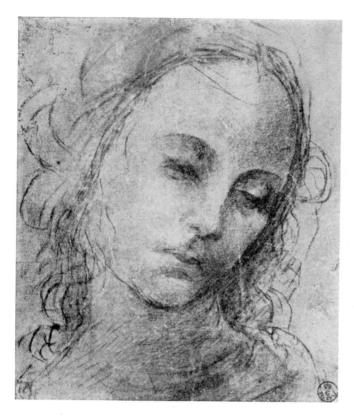

Fig. 159 — 2762^A — "Tommaso"

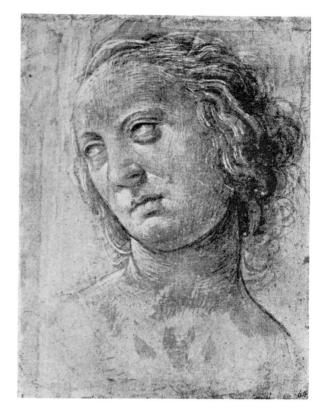

Fig. 160 — 2764^{B} — "Tommaso"

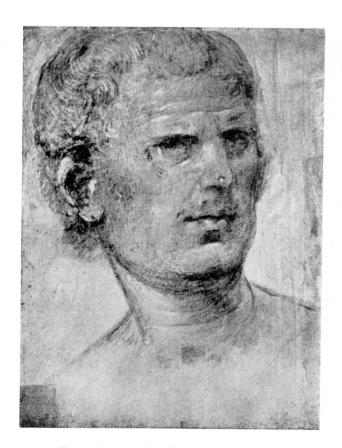

Fig. 161 — 2764° — "Tommaso"

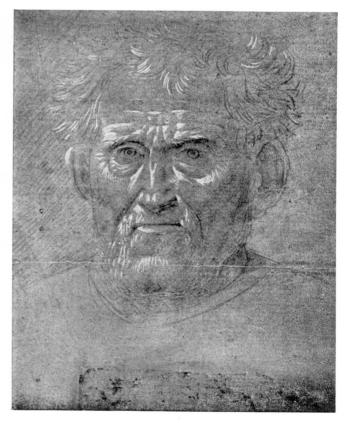

Fig. 162 — 2762 $^{\rm B}$ verso — "Tommaso"

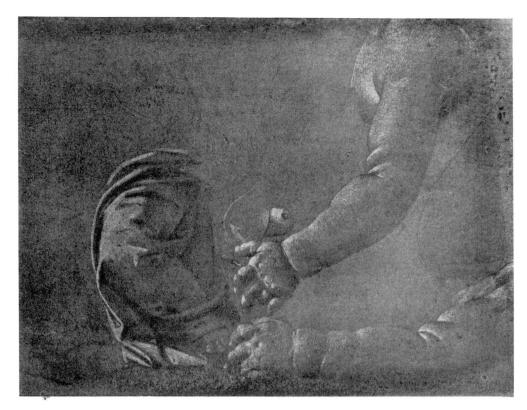

Fig. 163 — 2761 — "Tommaso"

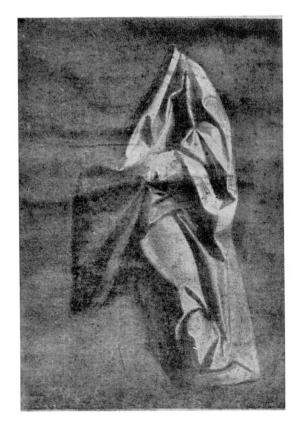

Fig. 164 — $2764^{\rm A}$ — "Tommaso"

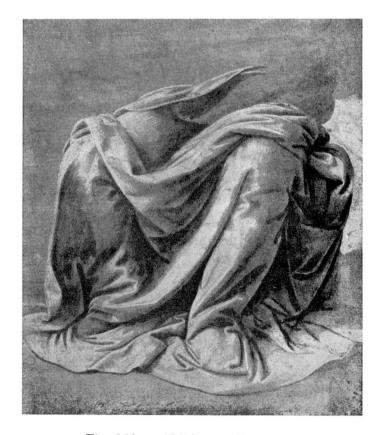

Fig. 165 — 2763 $^{\rm A}$ — " Tommaso"

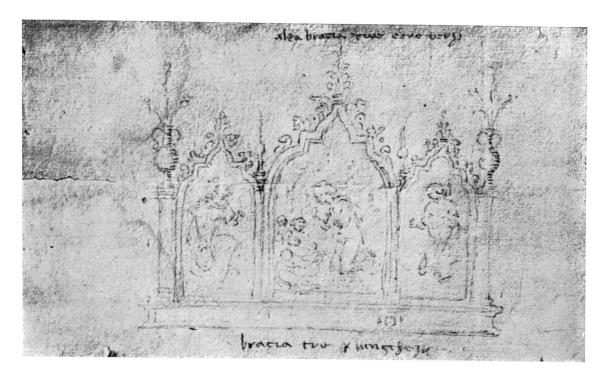

Fig. 166 - 1385 - Fra Filippo Lippi

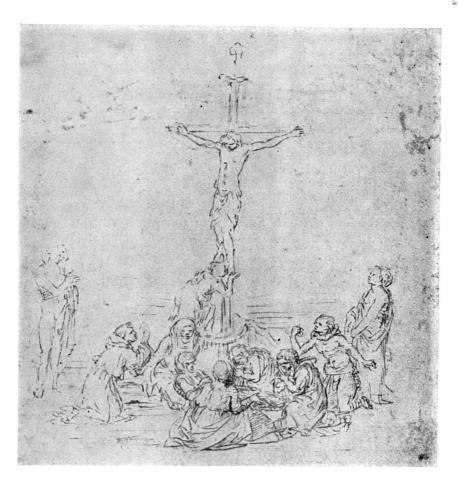

Fig. 167 — 1387^A — Fra Filippo Lippi

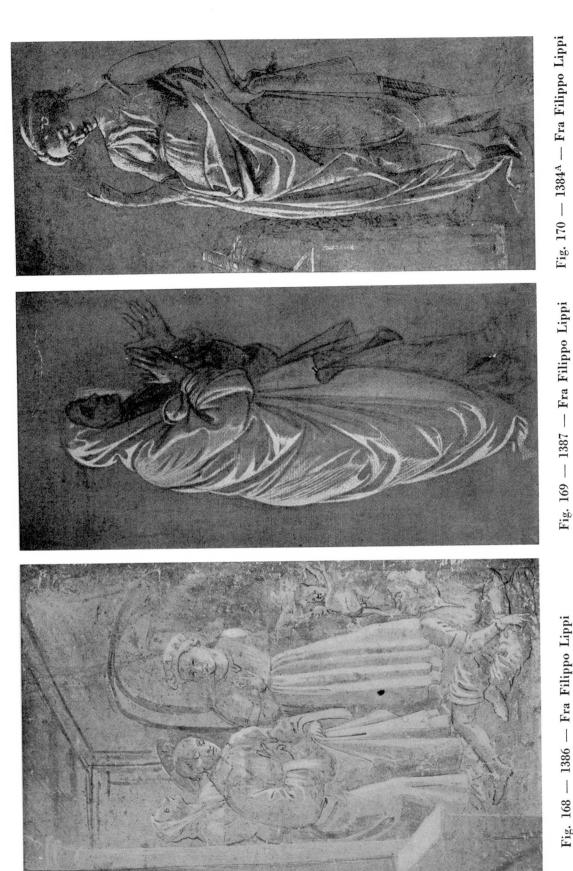

Fig. 168 — 1386 — Fra Filippo Lippi

Fig. 169 — 1387 — Fra Filippo Lippi

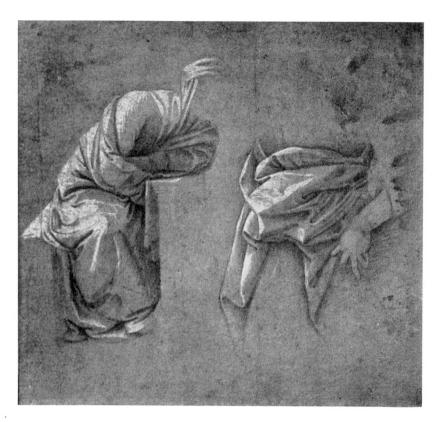

Fig. 171 — 1390
a — School of Fra Filippo Lippi

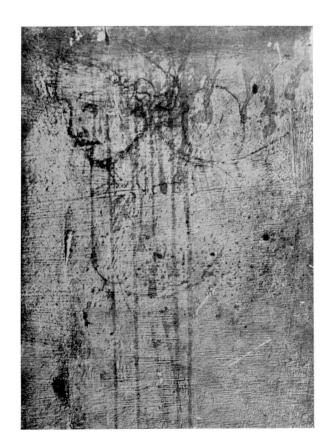

Fig. 172 — 1385 $^{\mathrm{B}}$ — Fra Filippo Lippi

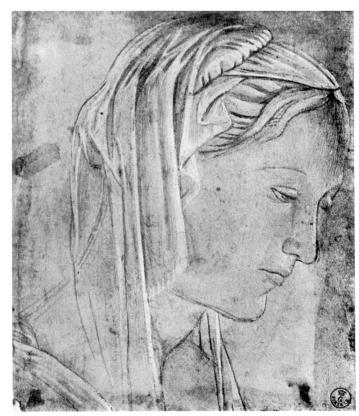

Fig. 173 - 744 - Fra Diamante

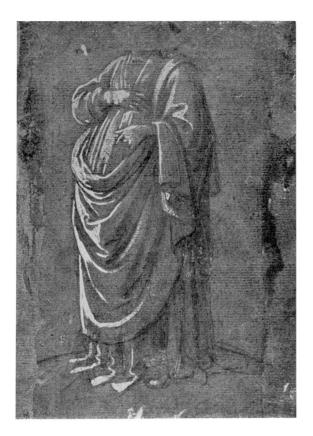

Fig. 174 — 747 — Fra Diamante

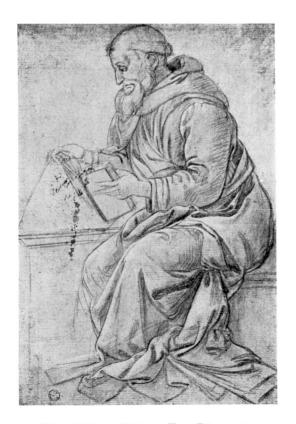

Fig. 176 - 746 - Fra Diamante

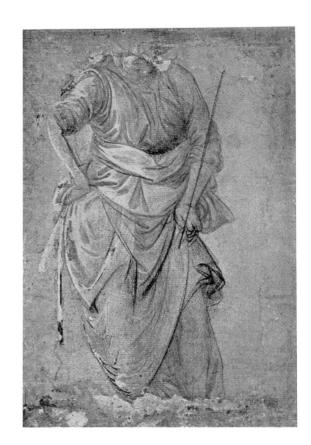

Fig. 175 - 745 verso — Fra Diamante

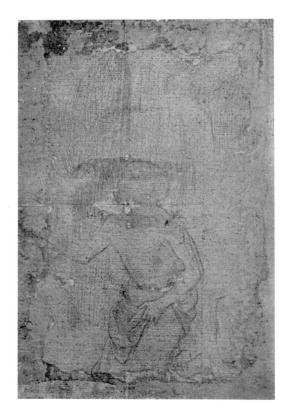

Fig. 177 — 746 verso — Fra Diamante

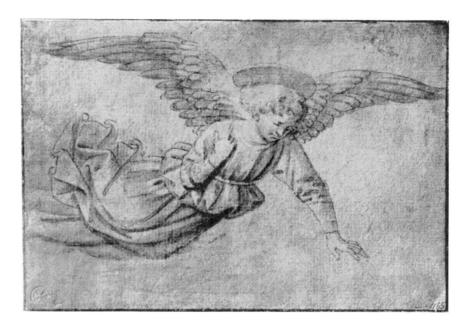

Fig. 178 — 1848 — Copy after Pesellino by Maso Finiguerra

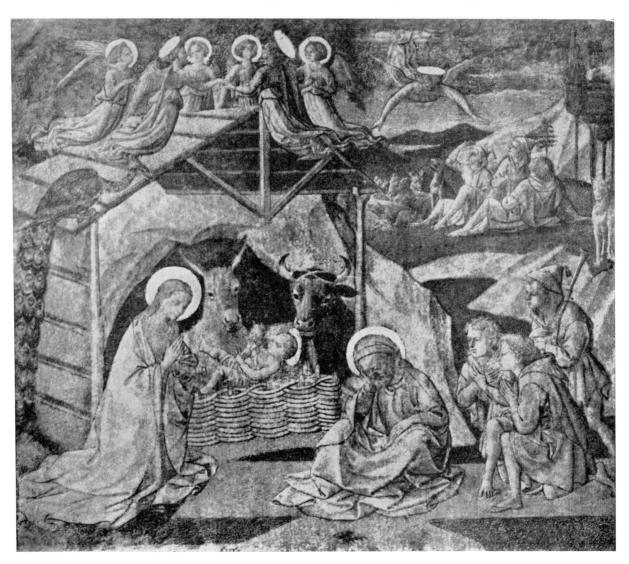

Fig. 179 — 1841 — Pesellino

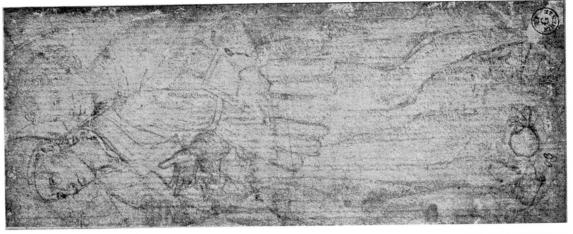

Fig. $182 - 1838^{\mathrm{A}} - \mathrm{Pesellino}$

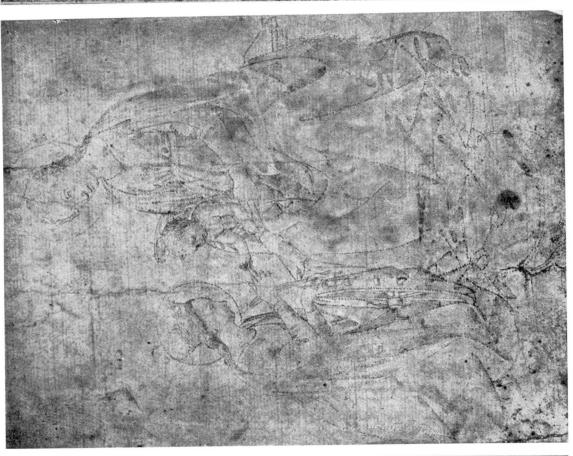

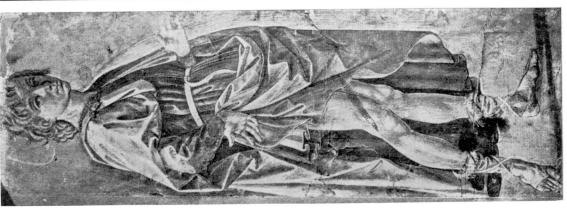

Fig. 180 — Perugino

Fig. 181 - 1839 - Pesellino

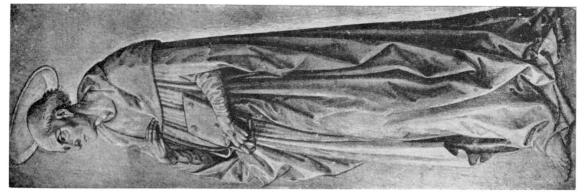

Fig. $185 - 1846^{\rm B}$ School of Pesellino

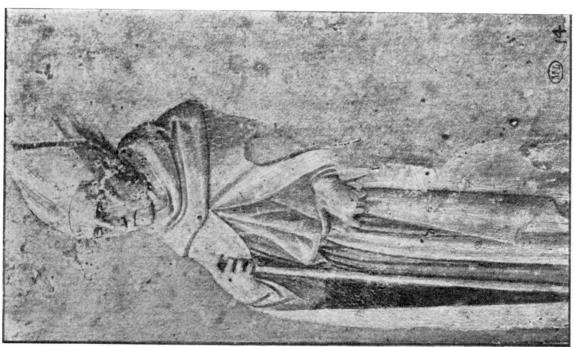

Fig. $184 - 1841^{A}$ Pesellino

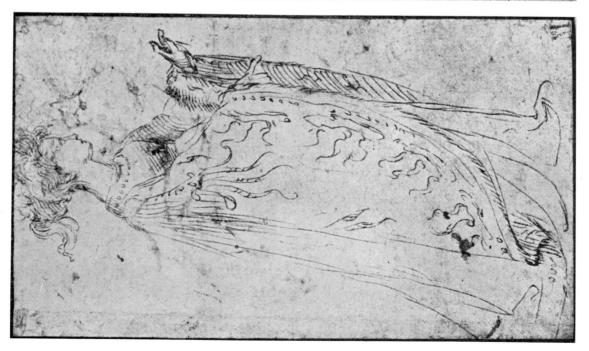

Fig. $183 - 1837^{\mathrm{M}}$ Pesellino

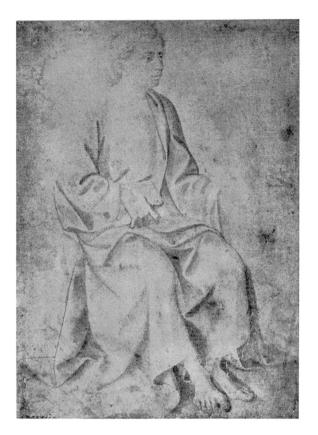

Fig. 186 — 1838 $^{\rm B}$ — Pesellino

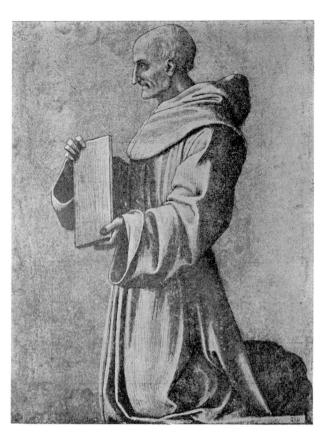

Fig. 187 — 1841 $^{\rm B}$ — Pesellino

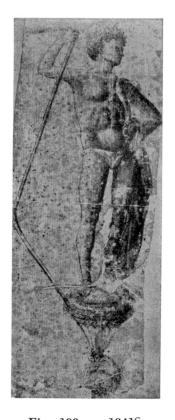

Fig. 188 — 1841^C School of Pesellino

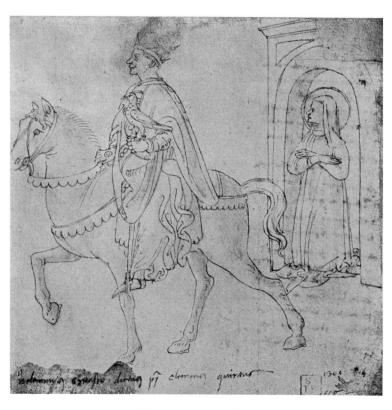

Fig. 189 — 906 Giusto d'Andrea (?)

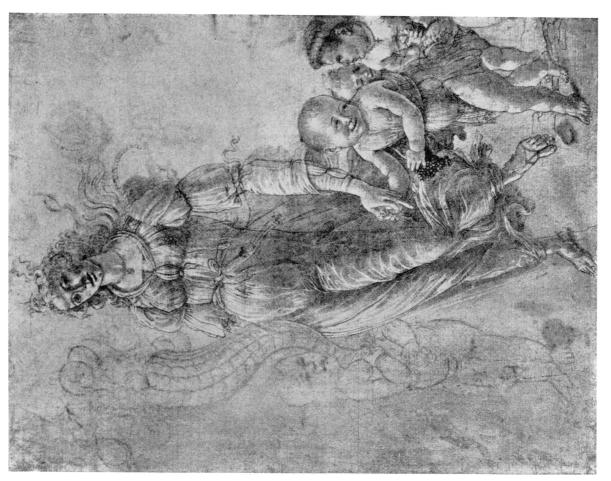

Fig. 191 — 567 — Botticelli

Fig. 190 — 565 — Botticelli

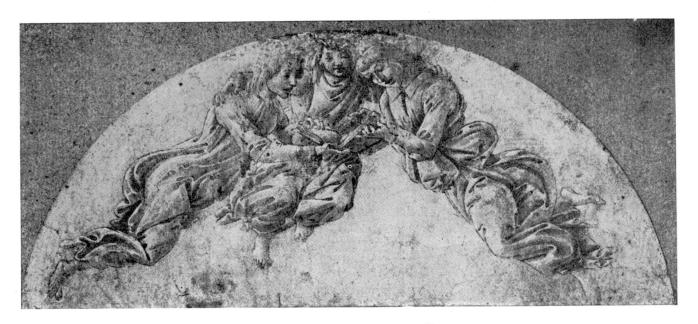

Fig. 192 — 562 — Botticelli

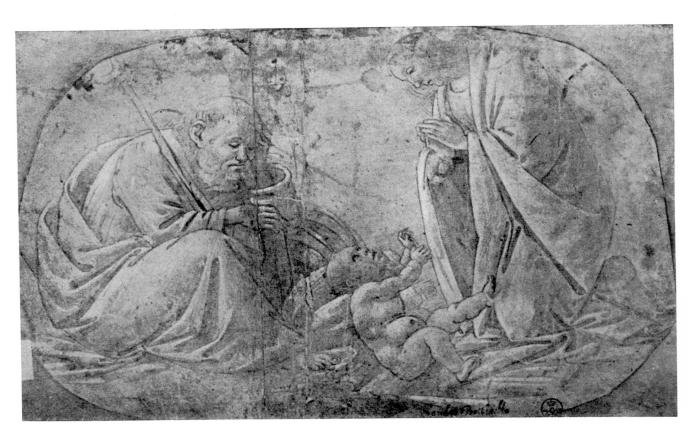

Fig. 193 — 566 — Botticelli

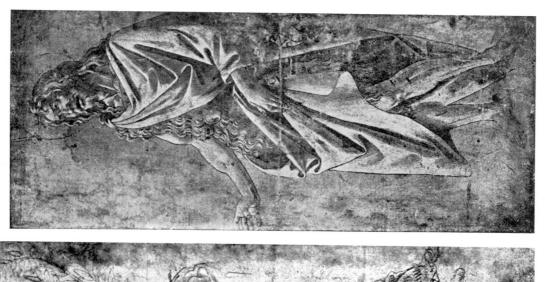

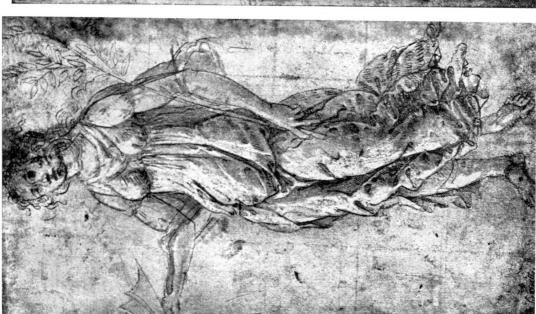

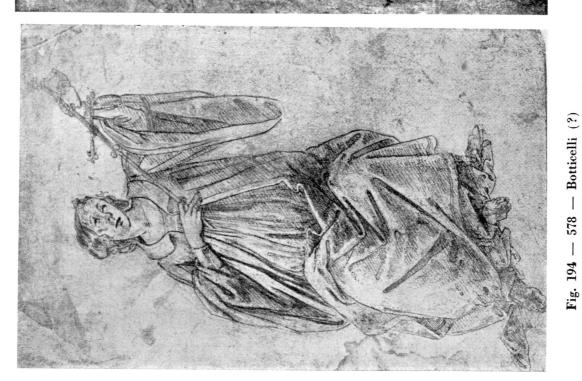

Fig. 195 - 575 - Botticelli (?)

Fig. 196-563- Botticelli

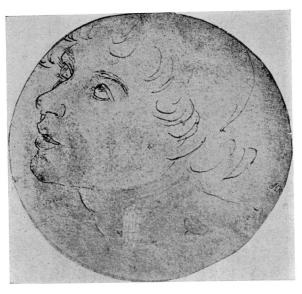

Fig. 197 — 567 ^A — Botticelli

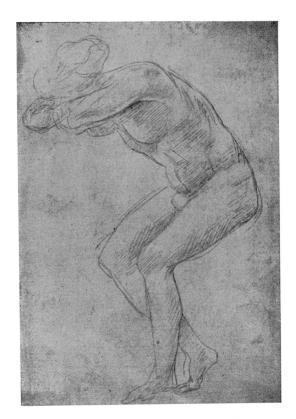

Fig. 198 — 566^{A} — Botticelli

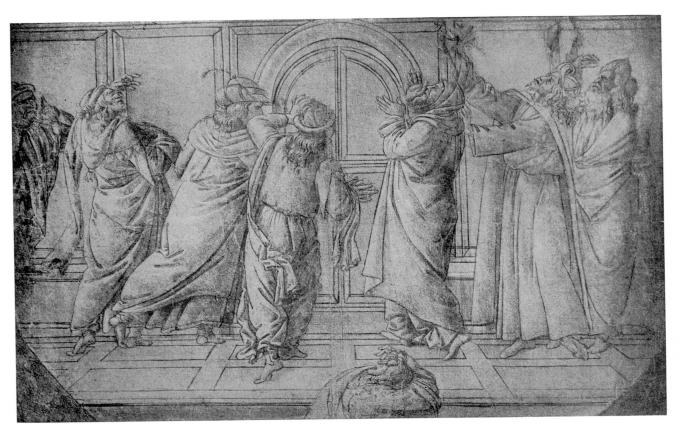

Fig. 199 — 572 — Botticelli (?)

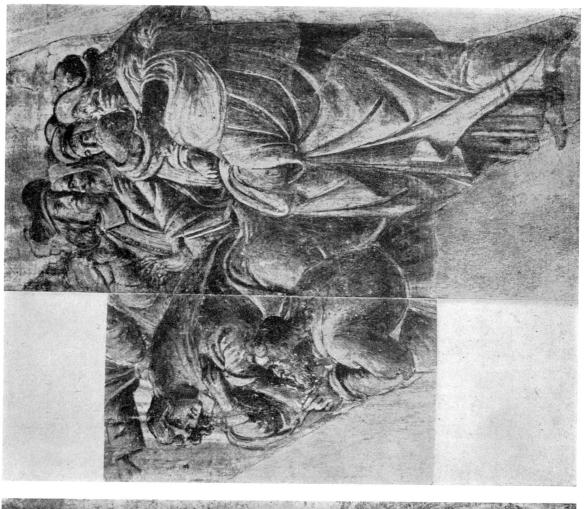

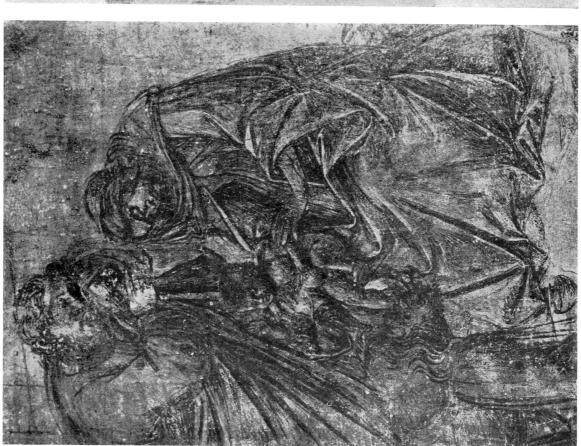

Fig. $200-561^{\rm A}$ — Botticelli

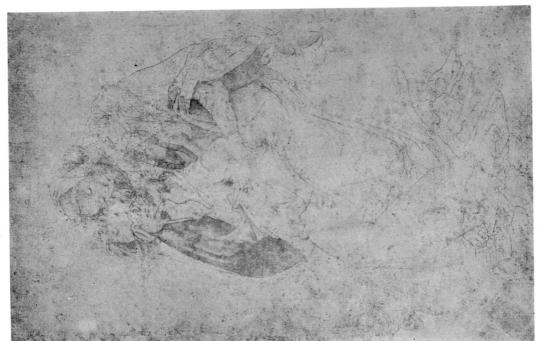

Fig. 203 — $570^{\rm A}$ — School of Botticelli

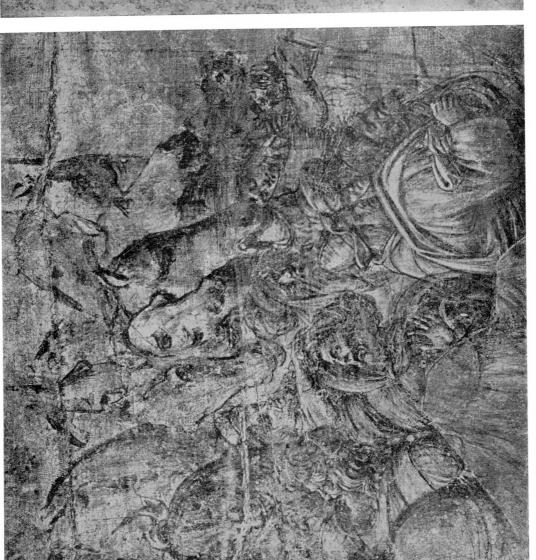

Fig. $202 - 569^{\mathrm{A}} - \mathrm{Botticelli}$

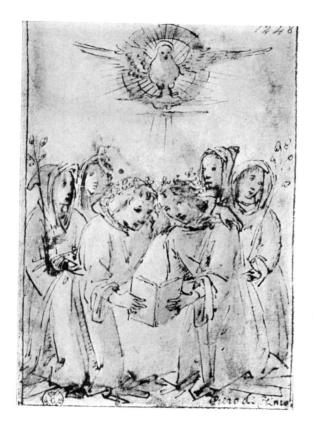

Fig. 204 — 577 — School of Botticelli

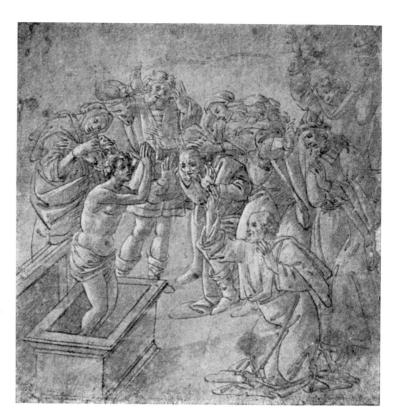

Fig. $205 - 576^{A}$ — School of Botticelli

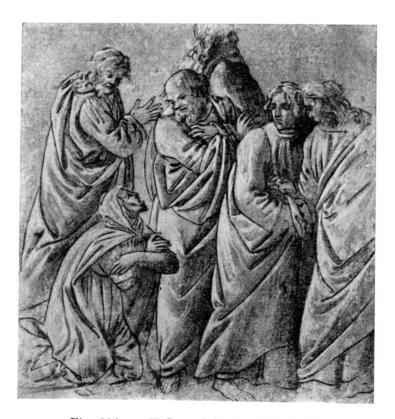

Fig. $206 - 570^{\rm B}$ — School of Botticelli

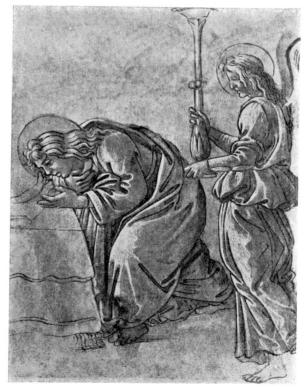

Fig. 207 — 583 — School of Botticelli

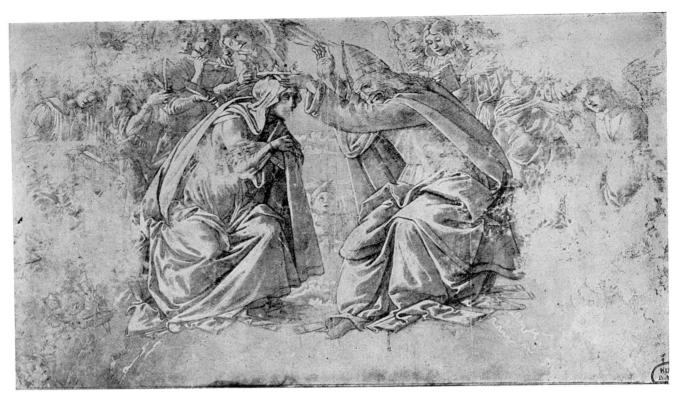

Fig. $208 - 577^{B}$ — School of Botticelli

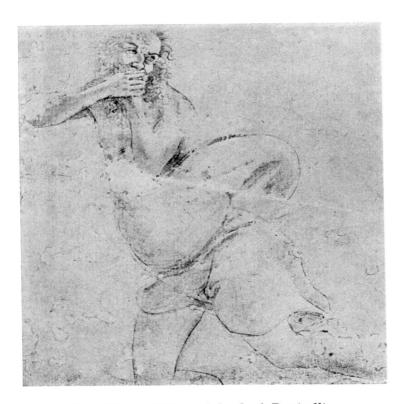

Fig. 209 — 577^A — School of Botticelli

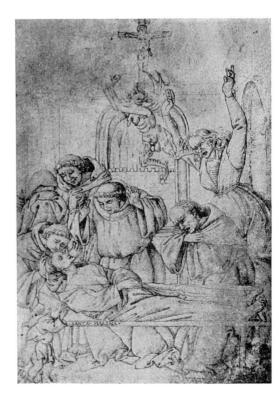

Fig. 210 — 586 — School of Botticelli

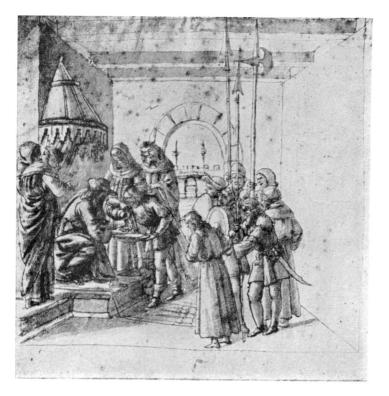

Fig. 211 — 572
A — School of Botticelli

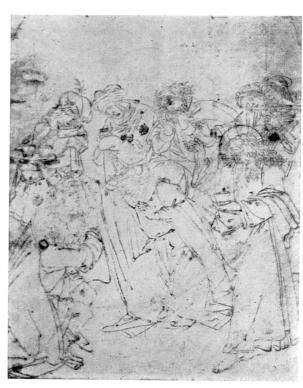

Fig. 212 — 582 — School of Botticelli

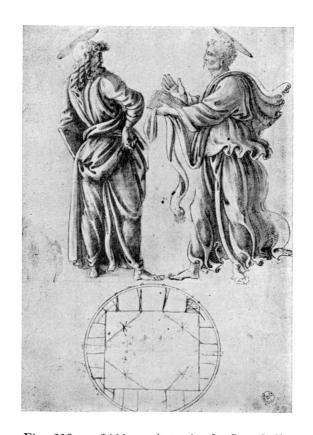

Fig. 213 — 2466 — Antonio da San Gallo

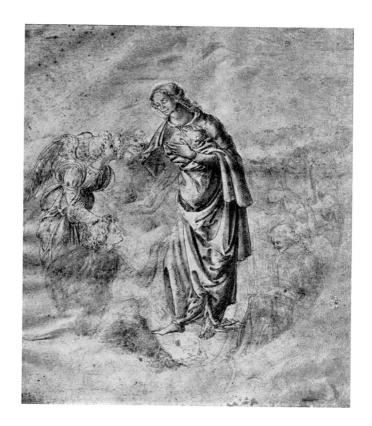

Fig. 214 — 2471 — Giuliano da San Gallo

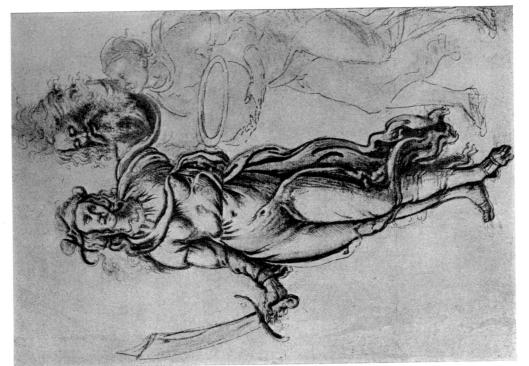

Fig. 217 — 2473 Antonio da San Gallo

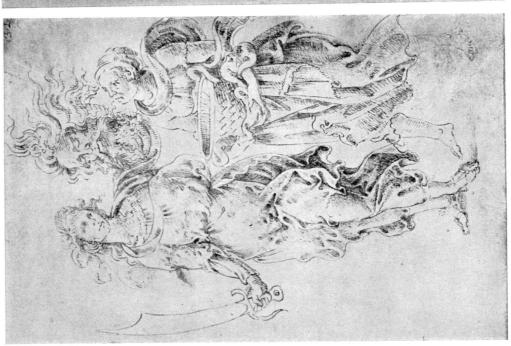

 $\begin{array}{lll} Fig.\ 216\ --\ 2472 \\ Giuliano\ da\ San\ Gallo \end{array}$

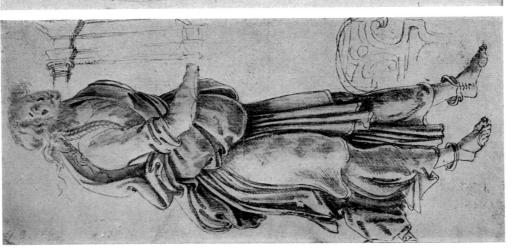

Fig. 215 — 2469 verso Antonio da San Gallo

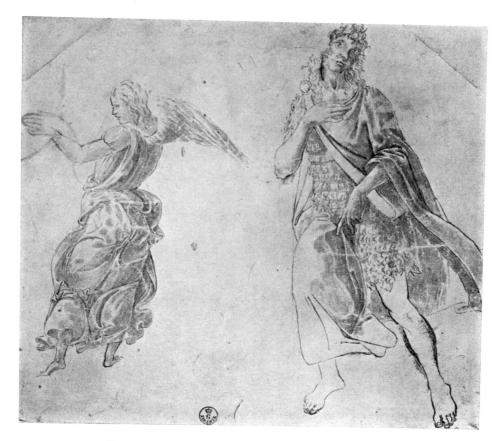

Fig. 218 — 2461 — Giuliano da San Gallo

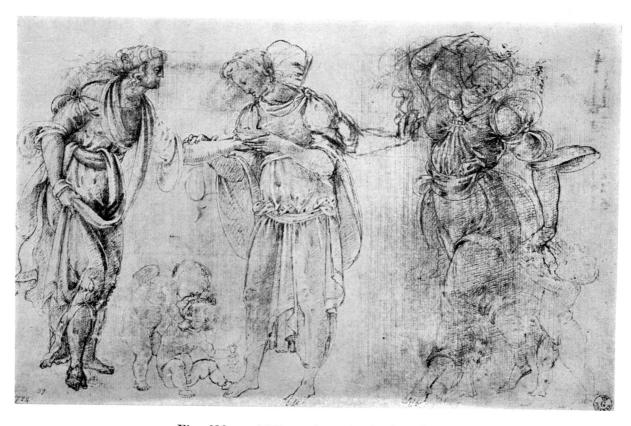

Fig. 219 — 2462 — Antonio da San Gallo

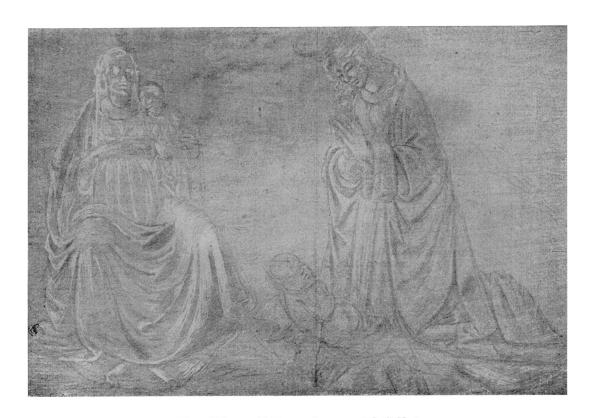

Fig. 220 — 2509 — Jacopo del Sellajo

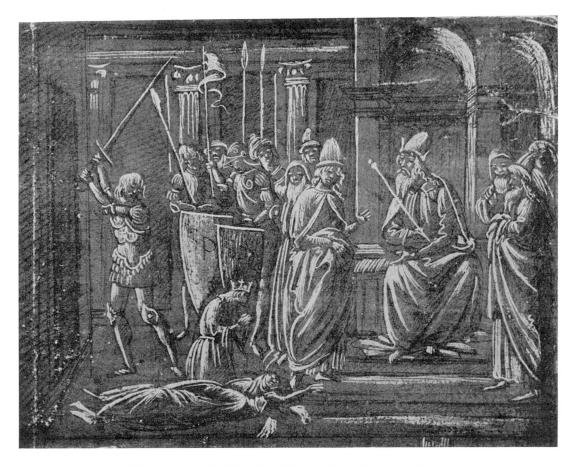

Fig. 221 — 1391^{L} (detail) — San Miniato Master

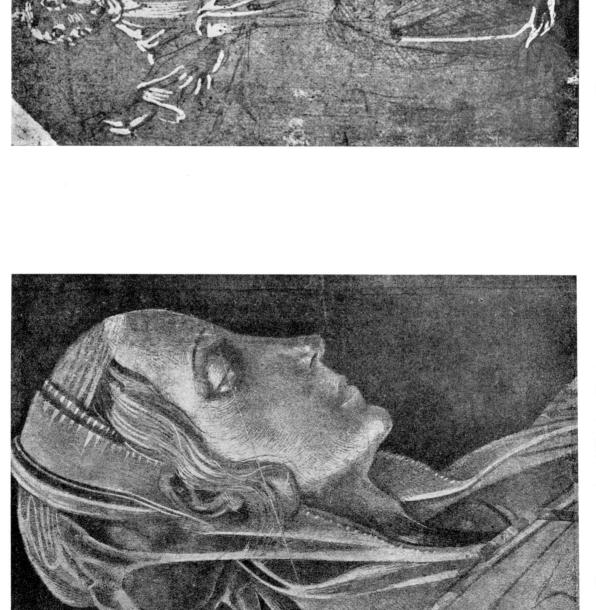

Fig. 222 — 1285 — Filippino Lippi

Fig. 223 — 1282 — Filippino Lippi

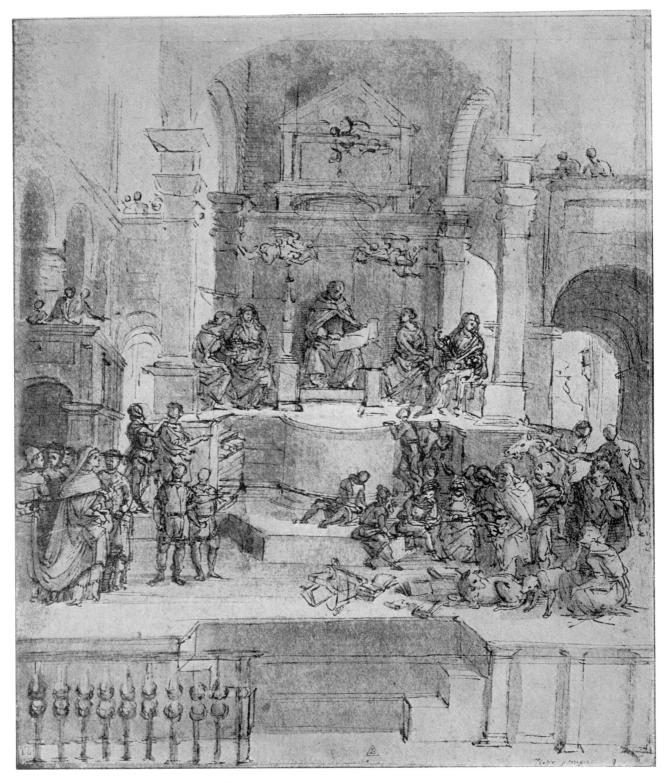

Fig. 224 — 1344 — Filippino Lippi

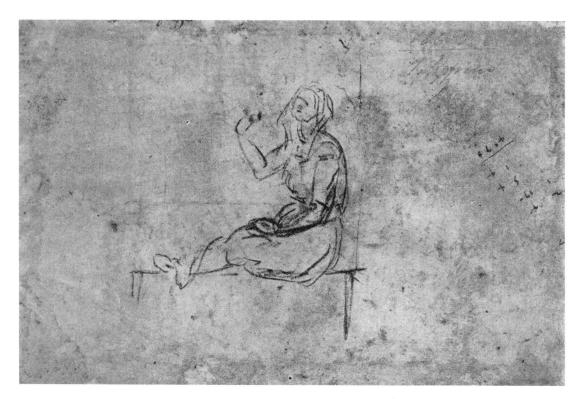

Fig. 225 — 1298 verso — Filippino Lippi

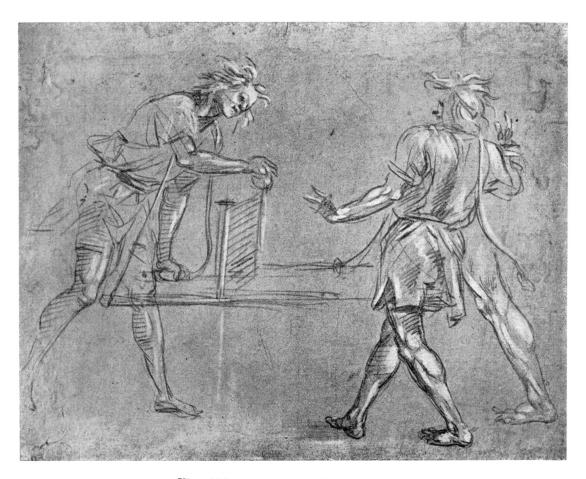

Fig. 226 — 1297 — Filippino Lippi

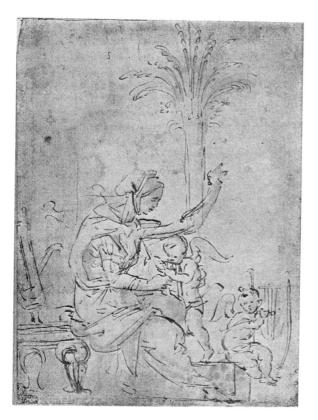

Fig. 227 — 1269 — Filippino Lippi

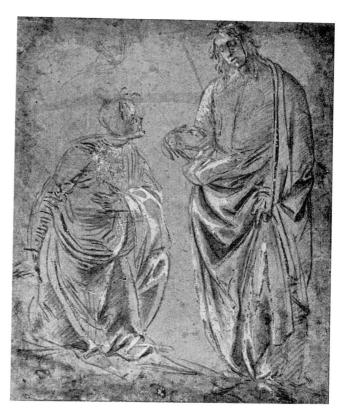

Fig. 228 — 1318 — Filippino Lippi

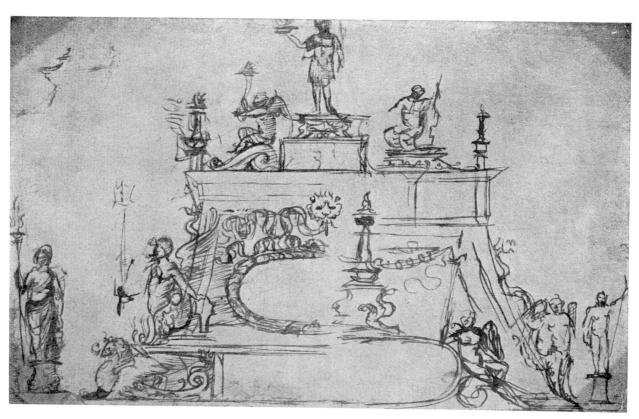

Fig. 229 — 1353
A — Filippino Lippi

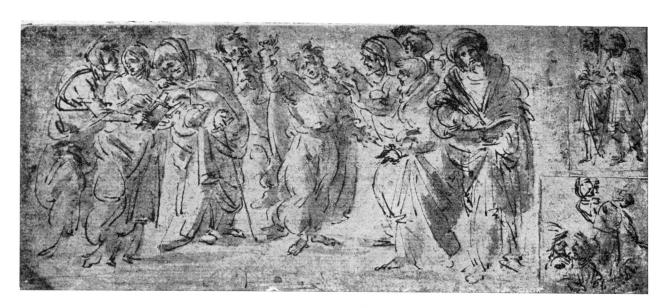

Fig. 230 — 1288 — Filippino Lippi

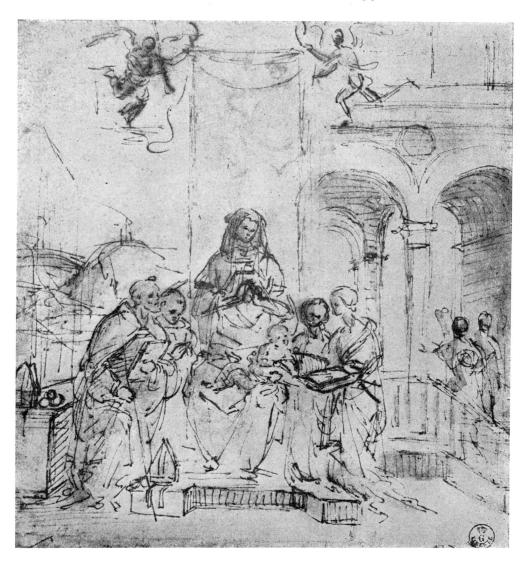

Fig. 231 — 1287 — Filippino Lippi

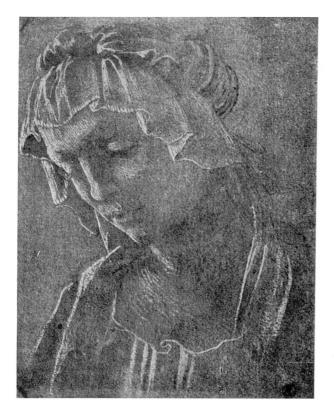

Fig. 232 — 1313
A — Filippino Lippi

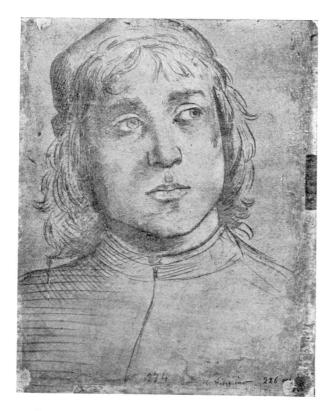

Fig. 234 — 1304 verso — Filippino Lippi

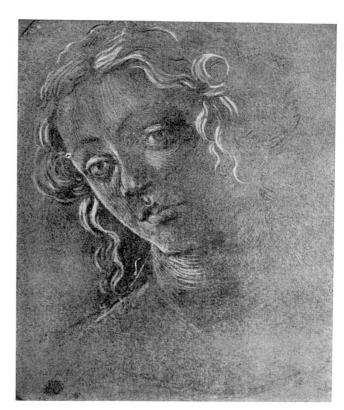

Fig. 233 — $1313^{\rm B}$ — Filippino Lippi

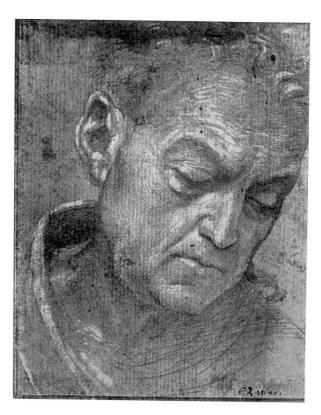

Fig. 235 — $1341^{\rm J}$ — Filippino Lippi

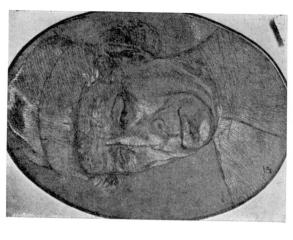

Fig. 238 — 1274^B Filippino Lippi

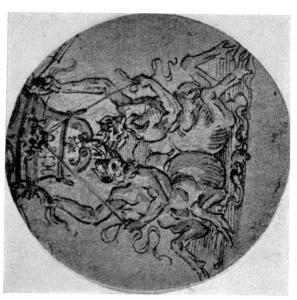

Fig. 237 — 1322 Filippino Lippi

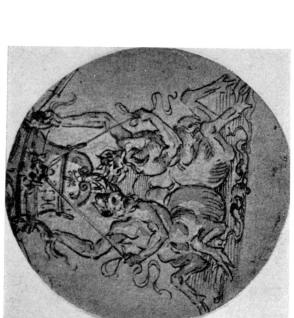

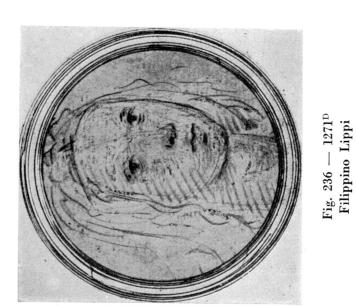

Fig. 239 — $1303^{\rm A}$ — Filippino Lippi

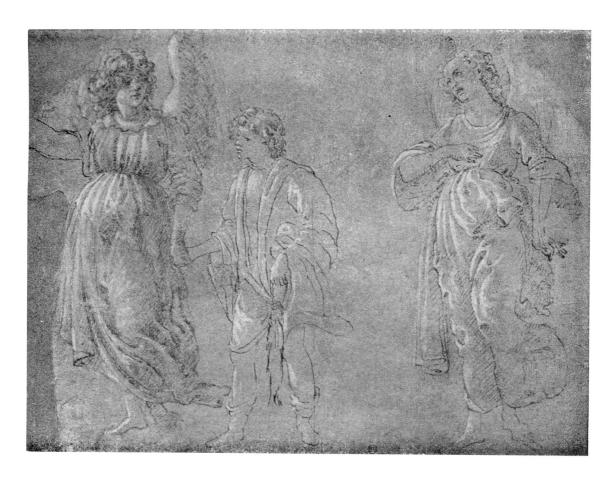

Fig. 240 — 1362^A — Filippino Lippi

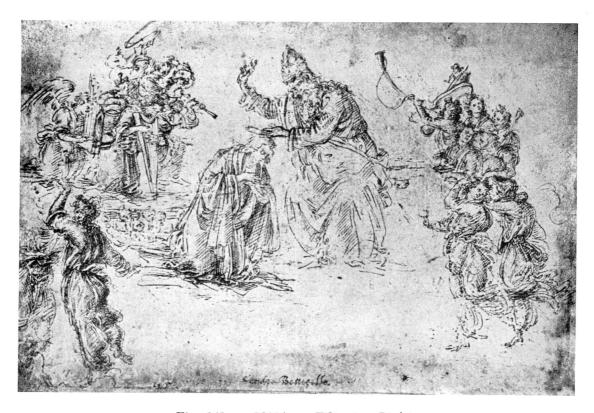

Fig. 241 — 1321
a — Filippino Lippi

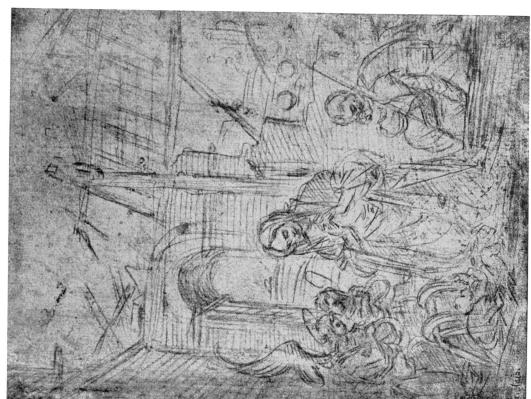

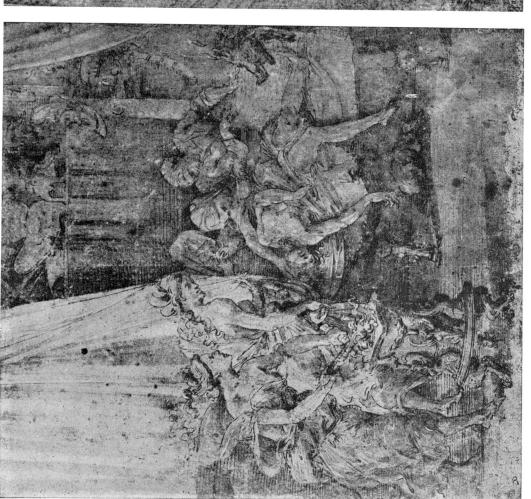

Fig. $242 - 1277^{\text{C}} - \text{Filippino Lippi}$

Fig. 243 — 1304 — Filippino Lippi

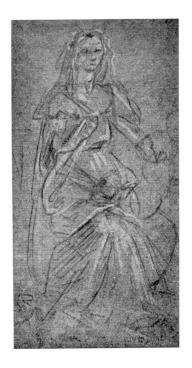

Fig. 244 — 1342 Filippino Lippi

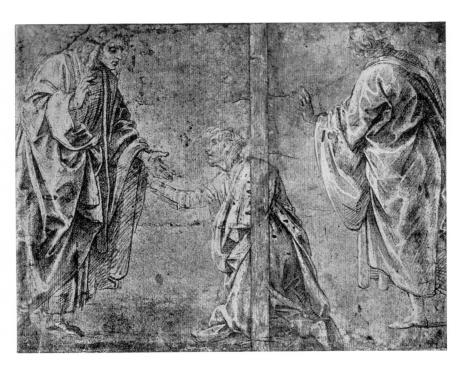

Fig. 245 — 1296 Filippino Lippi

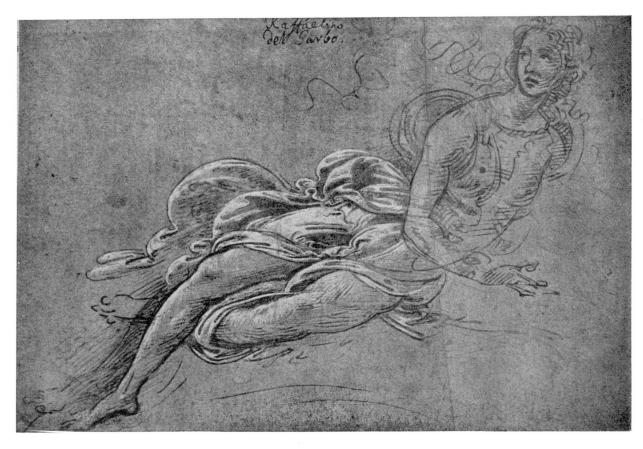

Fig. 246 — 1352 — Filippino Lippi

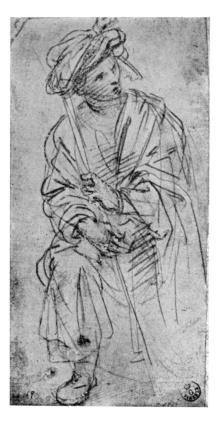

Fig. 247 — 1321 Filippino Lippi

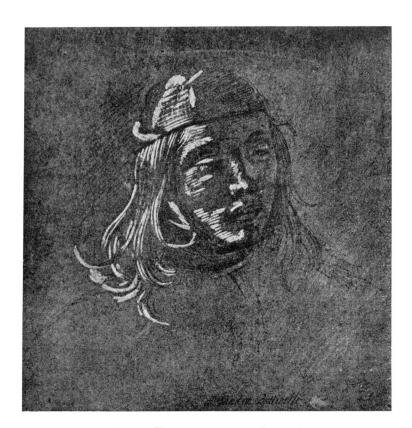

 $\begin{array}{cccc} \mathbf{Fig.} & \mathbf{248} & \mathbf{--} & \mathbf{1341^B} \\ & \mathbf{Filippino} & \mathbf{Lippi} \end{array}$

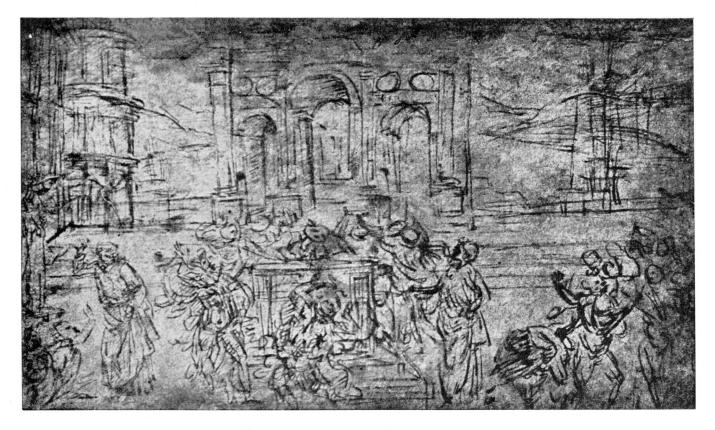

Fig. 249 — 1289 — Filippino Lippi

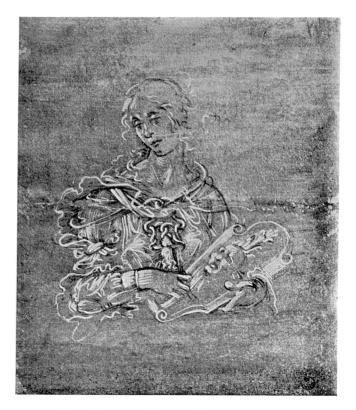

Fig. 250 — 1319 — Filippino Lippi

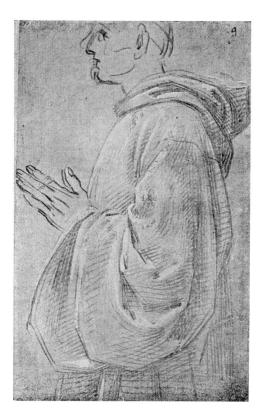

Fig. 251 — 1366 — Filippino Lippi

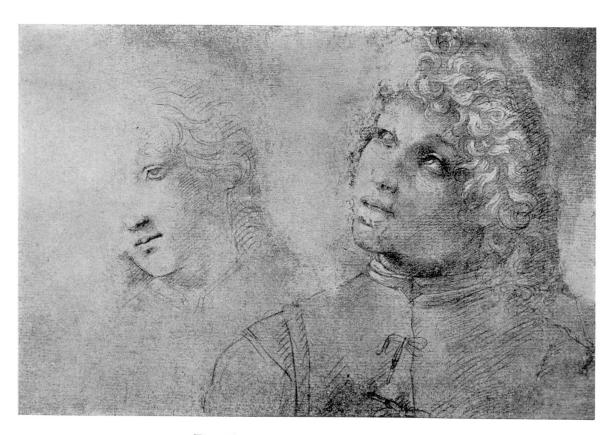

Fig. 252 — 1356 — Filippino Lippi

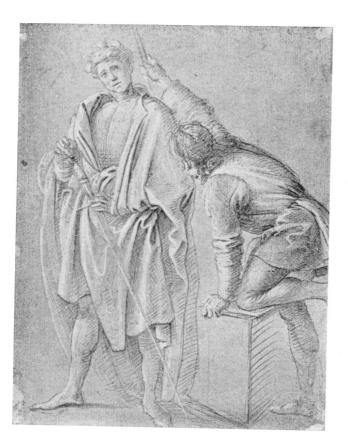

 $\begin{array}{cccc} {\rm Fig.} \ 253 \ -- \ 1348^{\rm A} \ {\rm verso} \\ {\rm Filippino} \ {\rm Lippi} \end{array}$

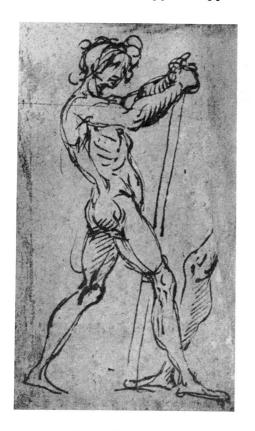

 $\begin{array}{ccc} {\rm Fig.} & 255 & - & 1366^{\rm H} \\ {\rm Filippino} & {\rm Lippi} \end{array}$

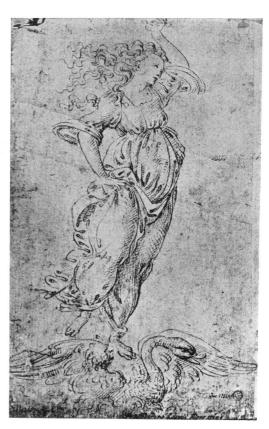

 $\begin{array}{ccc} {\rm Fig.} \ \ 254 \ \ -- \ \ 1364^{\rm A} \ \ {\rm verso} \\ {\rm Filippino} \ \ {\rm Lippi} \end{array}$

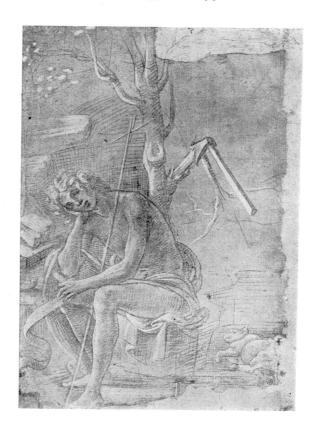

Fig. $256 - 1366^{B}$ Filippino Lippi

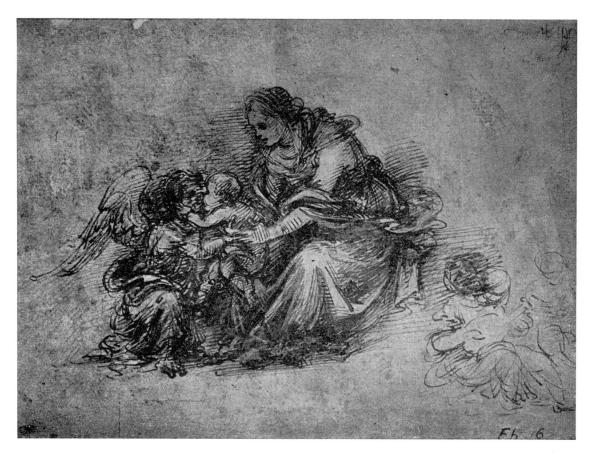

Fig. 257 — 1368 — Filippino Lippi

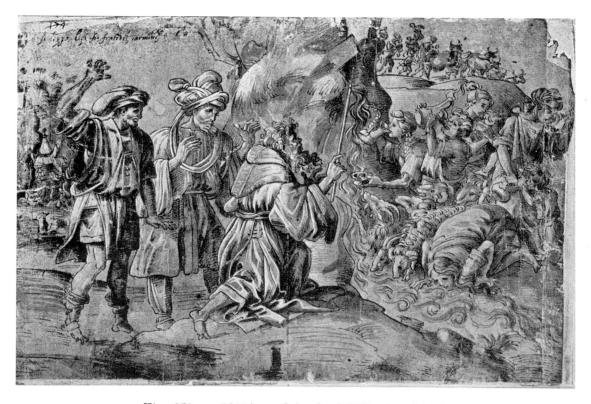

Fig. 258 — 1382
A — School of Filippino Lippi

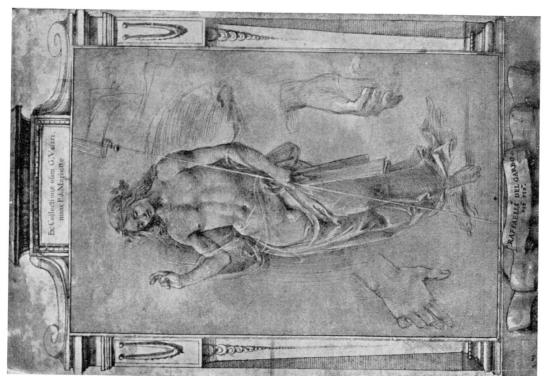

Fig. 260 - 764 - Raffaellino del Garbo

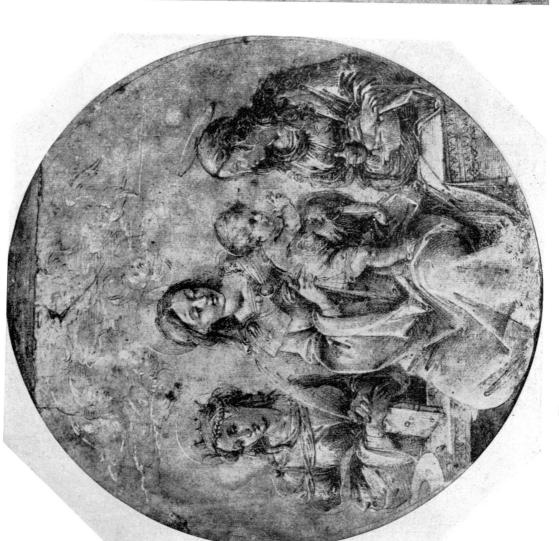

Fig. 259 — 768 — Raffaellino del Garbo

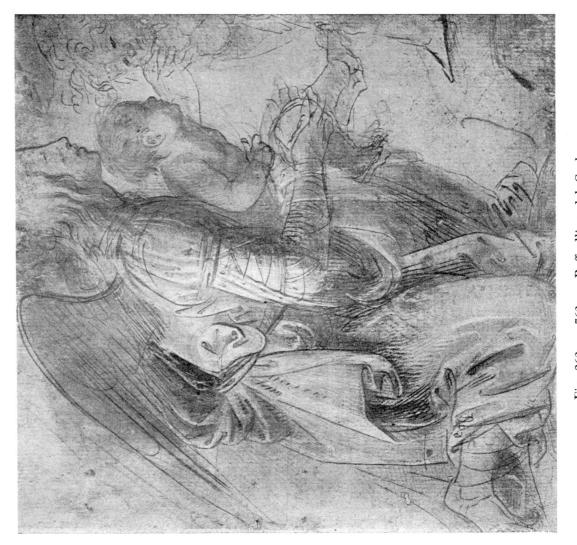

Fig. 261 - 761 — Raffaellino del Garbo

Fig. 262 — 762 — Raffaellino del Garbo

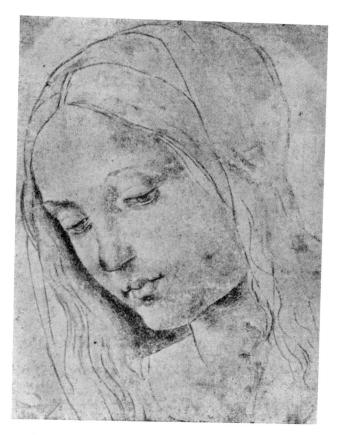

Fig. 263 — 759 — Raffaellino del Garbo

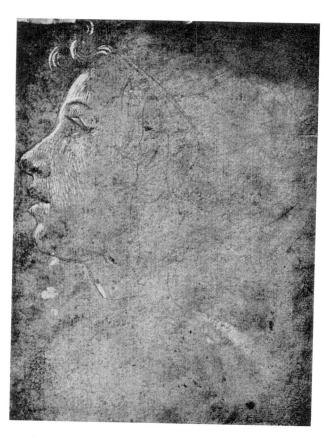

Fig. 264 — 770 — Raffaellino del Garbo

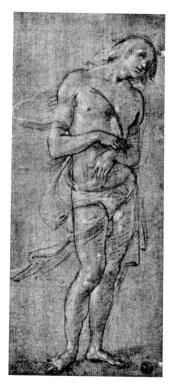

Fig. 265 — 763 Raffaellino del Garbo

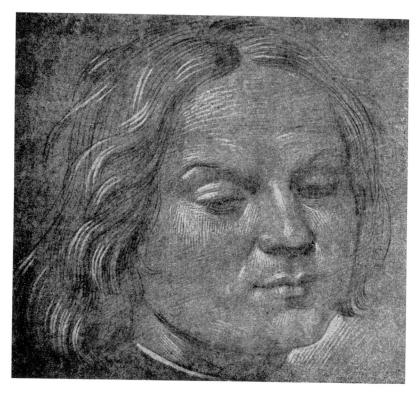

Fig. 266 — 618 Raffaele dei Carli

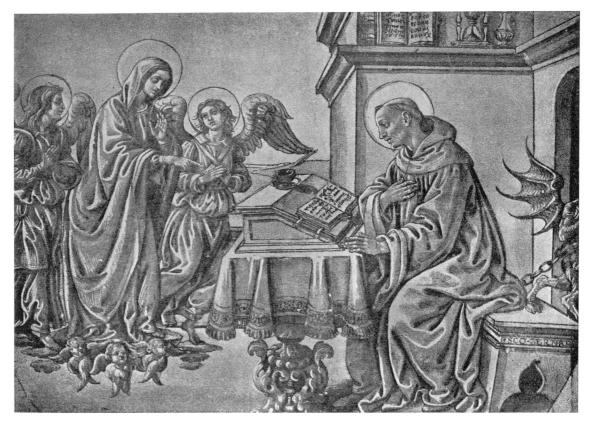

Fig. 267 — 640 — Raffaele dei Carli

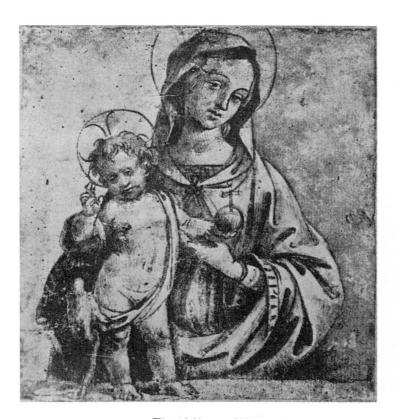

Fig. 268 — 621 Raffaele dei Carli

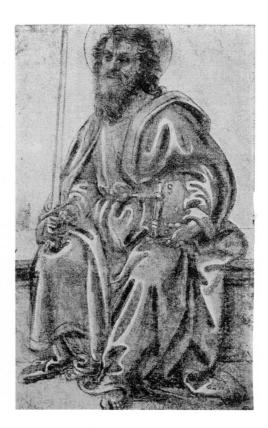

Fig. 269 — 642^E Raffaele dei Carli

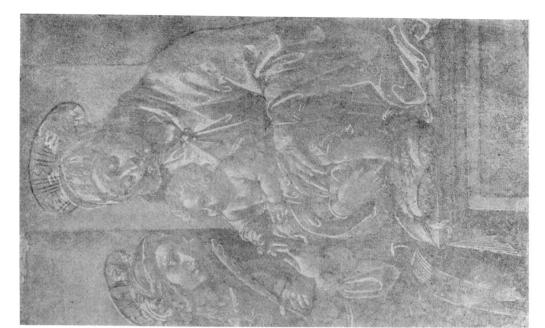

Fig. 272 — 628 Raffaele dei Carli

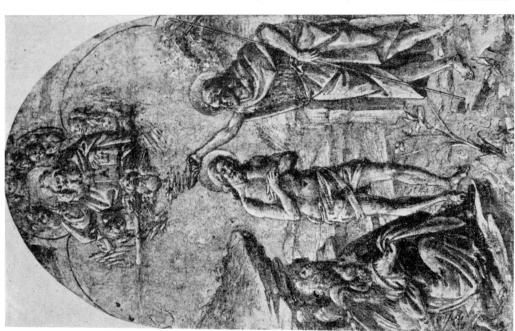

Fig. 271 — 609 Raffaele dei Carli

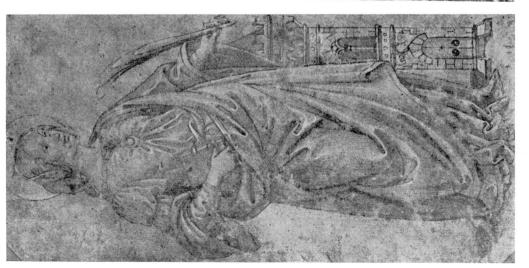

Fig. 270 — 623 Raffaele dei Carli

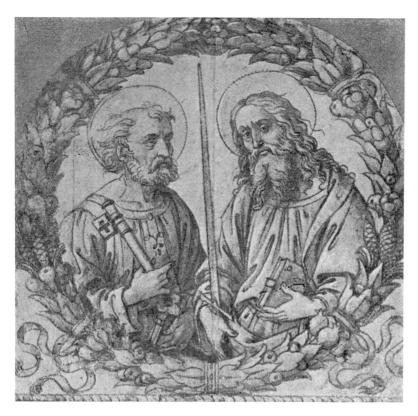

Fig. 273 — 622 Raffaele dei Carli

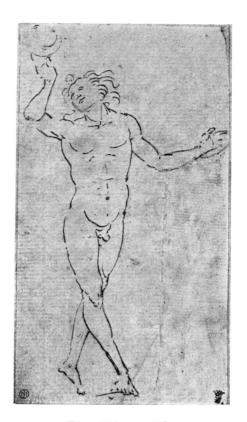

Fig. 274 — 41^A Alunno di Domenico

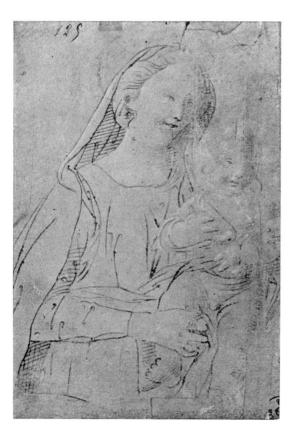

Fig. 275 — 37 verso Alunno di Domenico

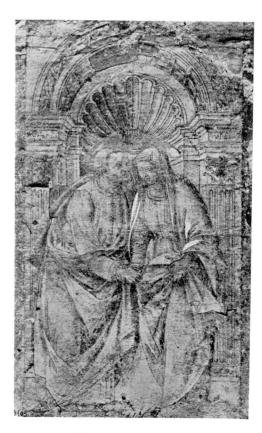

Fig. 276 — 39^A Alunno di Domenico

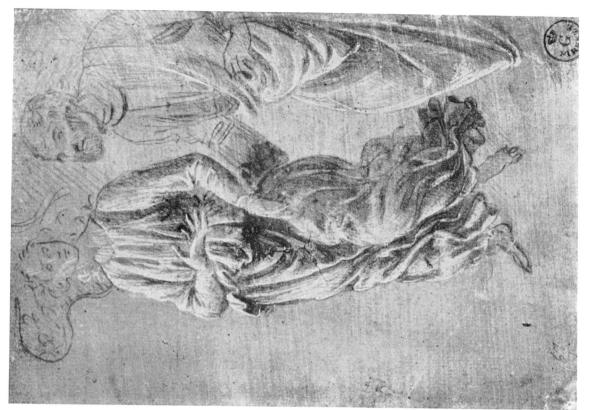

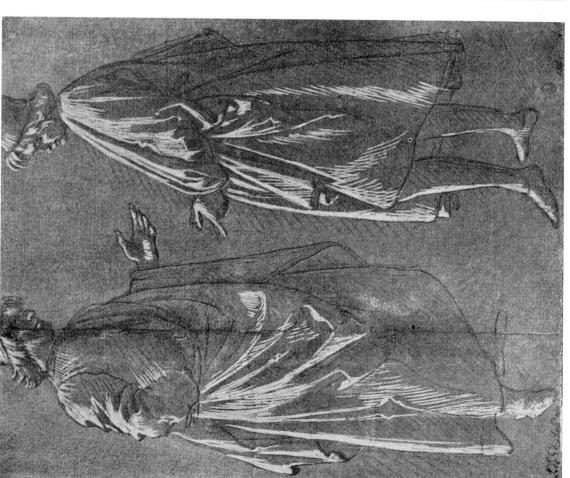

Fig. 277 — 41 — Alunno di Domenico

Fig. $278 - 36^{A}$ — Alunno di Domenico

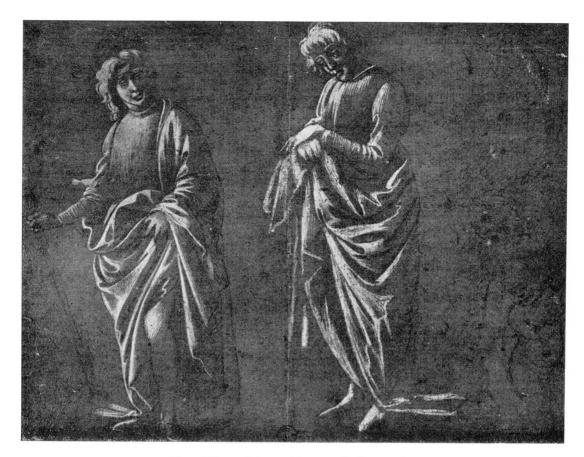

Fig. 279 — 34 — Alunno di Domenico

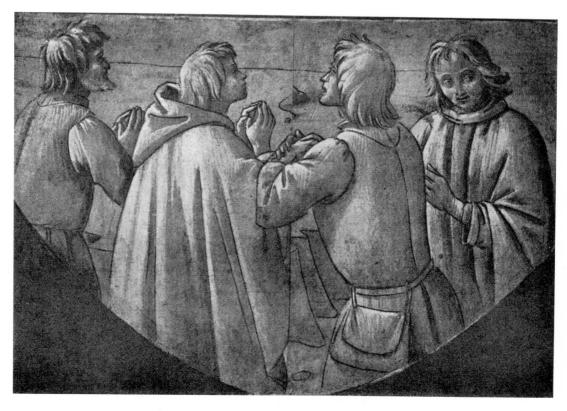

Fig. 280 — 30 — Alunno di Domenico

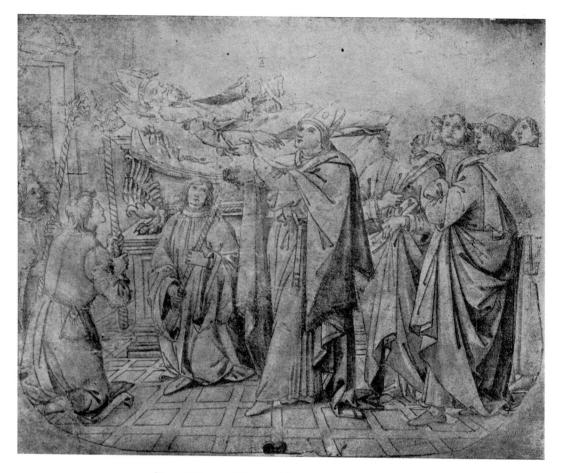

Fig. 281 — 36 — Alunno di Domenico

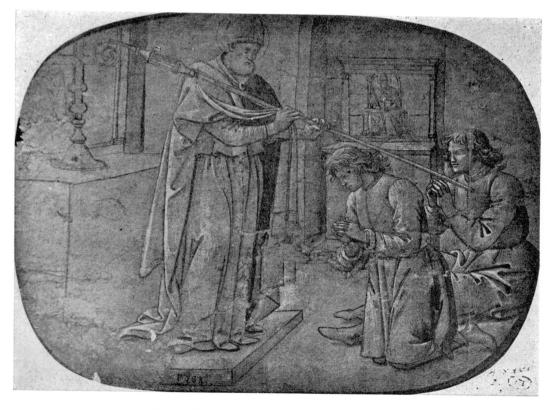

Fig. 282 — 31 — Alunno di Domenico

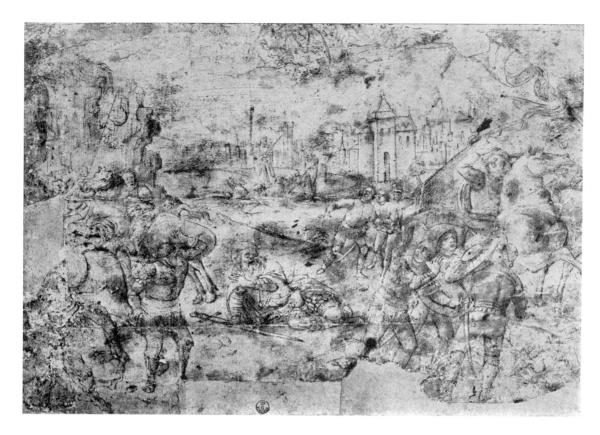

Fig. 283 — 37^{A} — Alunno di Domenico

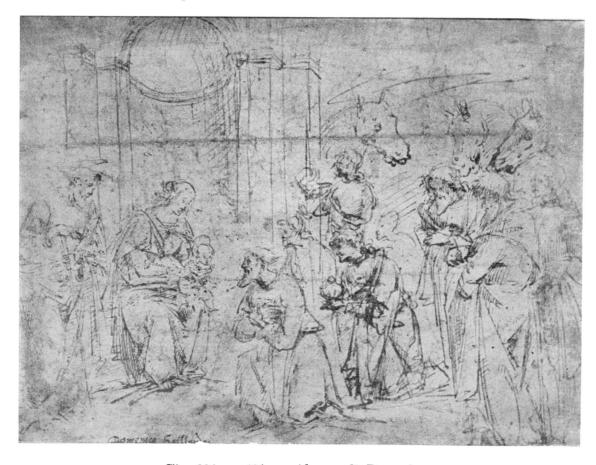

Fig. 284 — $40^{\rm A}$ — Alunno di Domenico

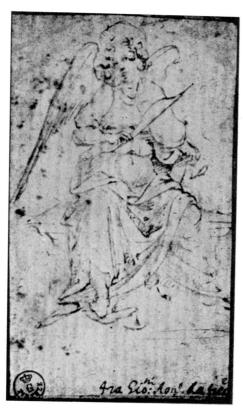

Fig. 285 — 193 Alesso Baldovinetti

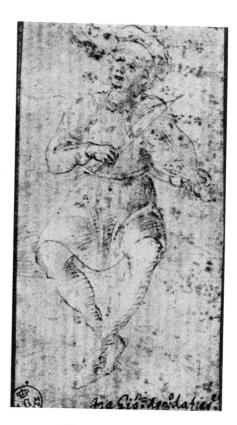

Fig. 286 — 194 Alesso Baldovinetti

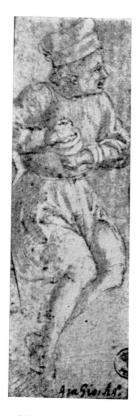

Fig. 287 — 191 Alesso Baldovinetti

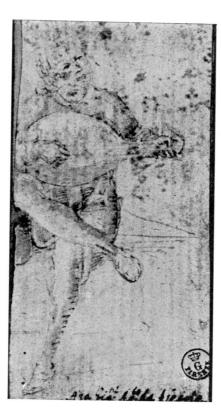

Fig. 288 — 192 Alesso Baldovinetti

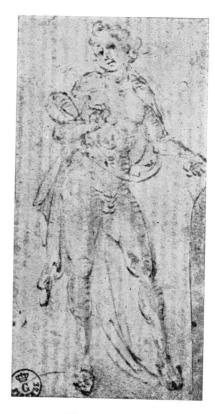

Fig. 289 — 195 Alesso Baldovinetti

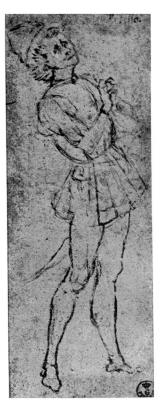

Fig. 290 — 190 Alesso Baldovinetti

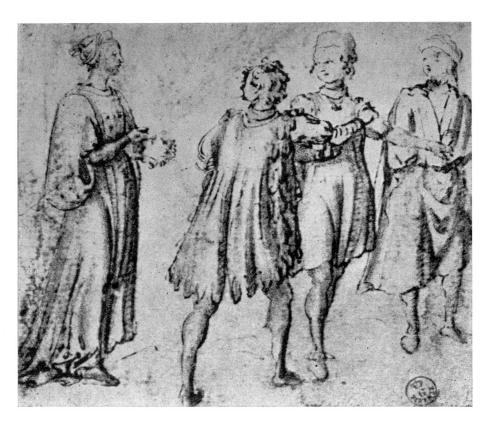

Fig. 291 — 196 Alesso Baldovinetti

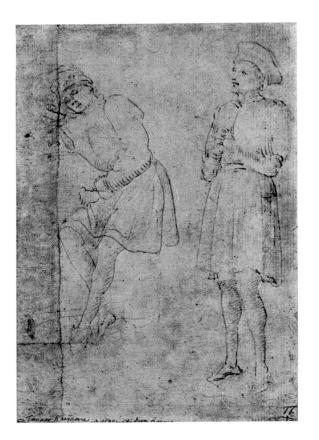

Fig. 292 — 196^C Alesso Baldovinetti

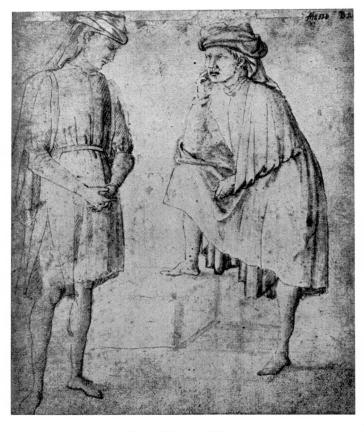

Fig. 293 — 198 School of Alesso Baldovinetti

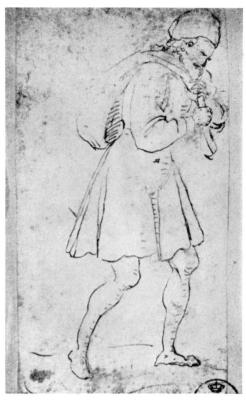

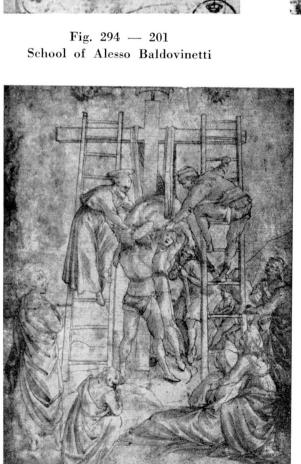

Fig. 296 — 200 School of Alesso Baldovinetti

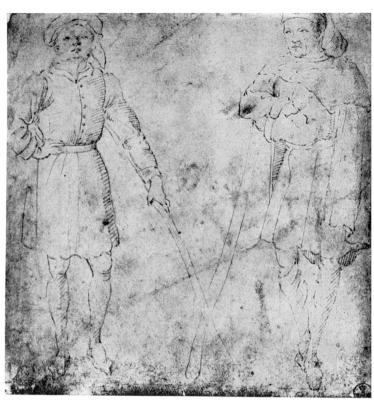

Fig. 295 — 197 School of Alesso Baldovinetti

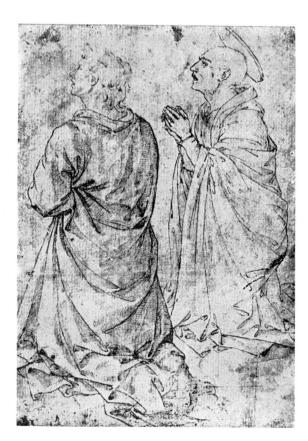

Fig. 297 — 196^E School of Alesso Baldovinetti

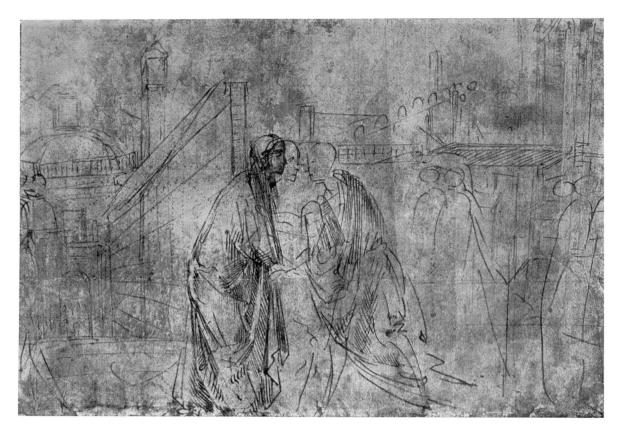

Fig. 298 — 871 — Domenico Ghirlandajo

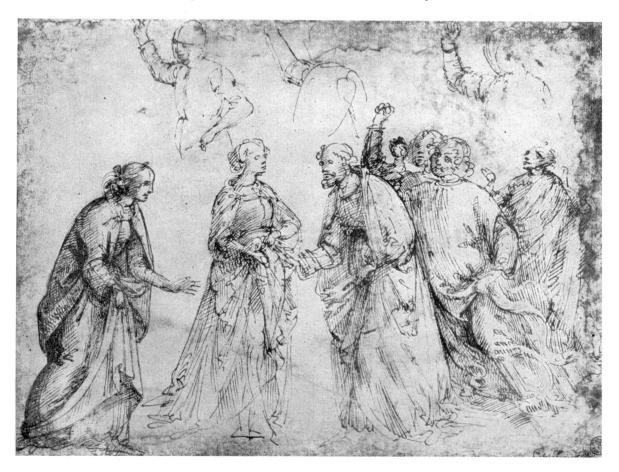

Fig. 299 — 872 — Domenico Ghirlandajo

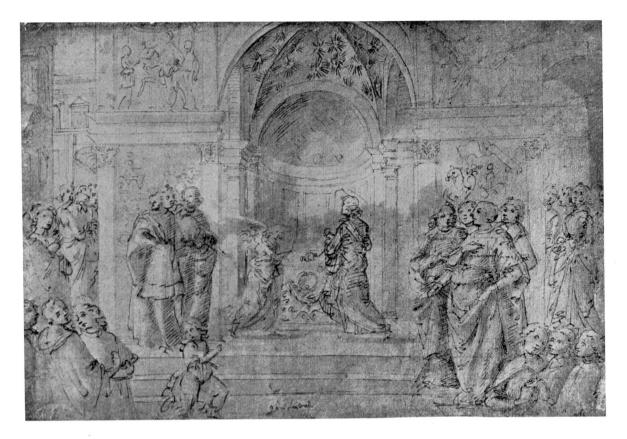

Fig. 300 — 891 — Domenico Ghirlandajo

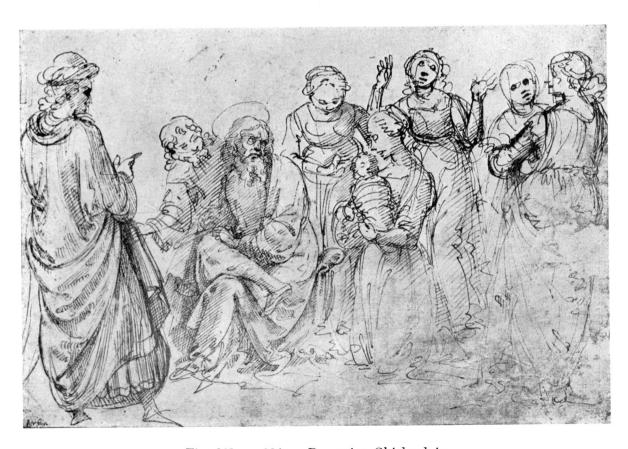

Fig. 301 — 884 — Domenico Ghirlandajo

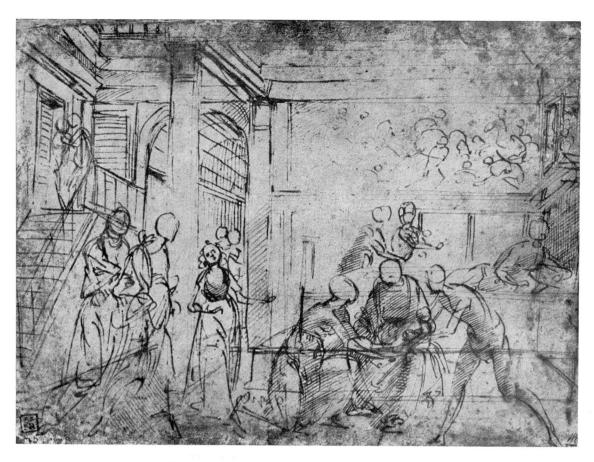

Fig. 302 — 878 — Domenico Ghirlandajo

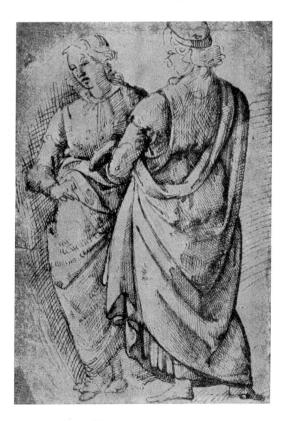

Fig. 303 — 873 Domenico Ghirlandajo

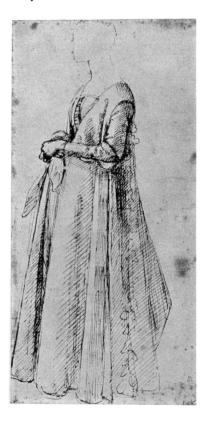

Fig. 304 — 883 Domenico Ghirlandajo

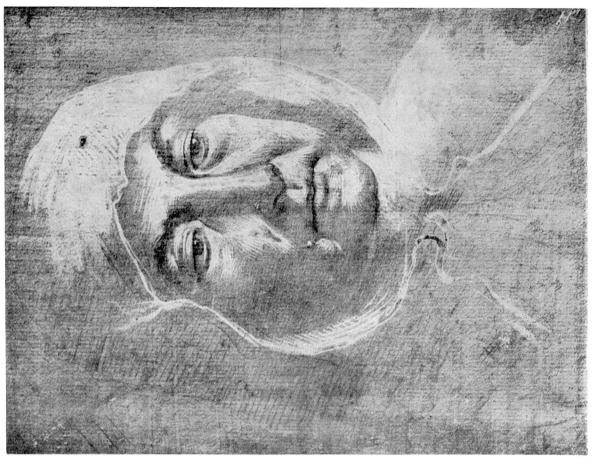

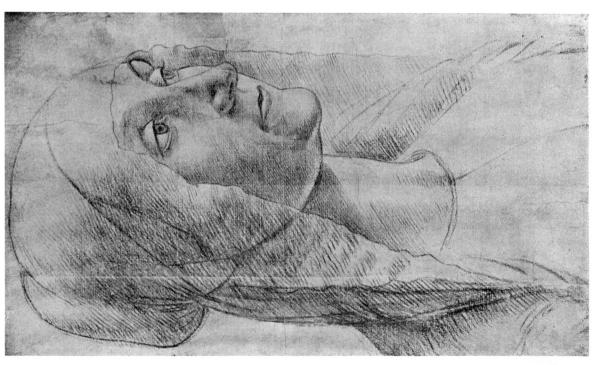

Fig. 305-866— Domenico Ghirlandajo

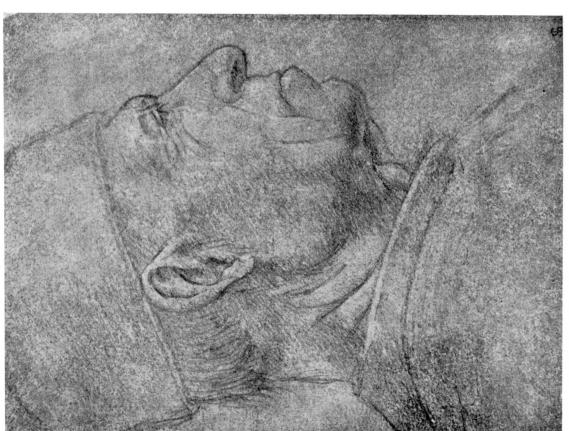

Fig. 307-881 — Domenico Ghirlandajo

Fig. 308 — 879 — Domenico Ghirlandajo

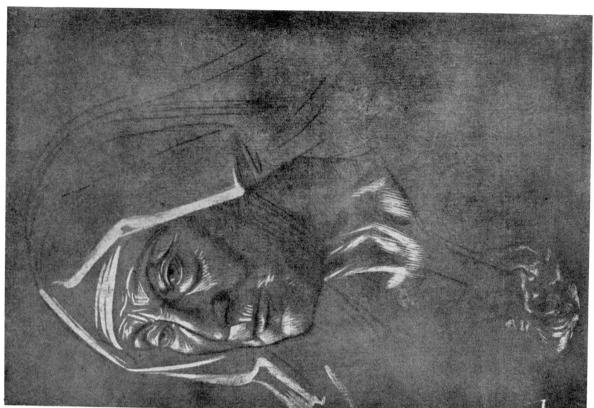

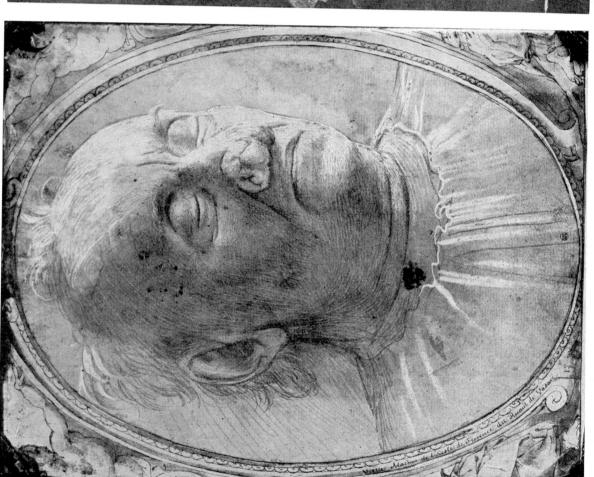

Fig. $309-890^{\mathbb{B}}$ — Domenico Ghirlandajo

Fig. 310-865- Domenico Ghirlandajo

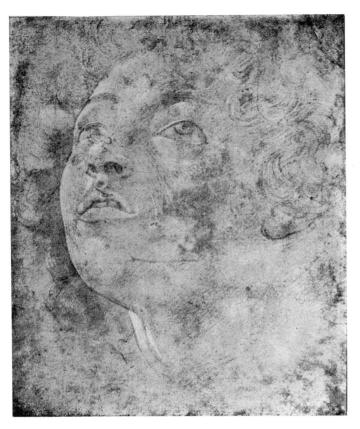

Fig. $311 - 866^{\circ}$ — Domenico Ghirlandajo

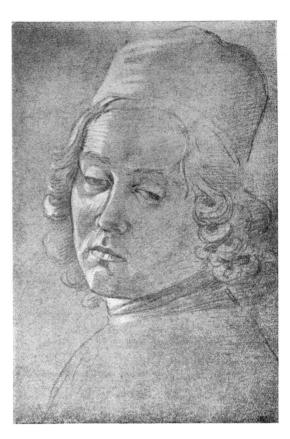

Fig. 312 — 887 — Domenico Ghirlandajo

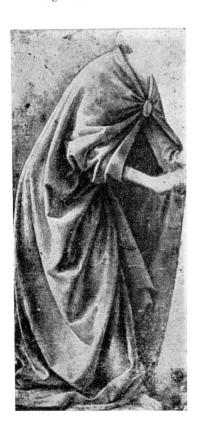

Fig. 313 — 876 Domenico Ghirlandajo

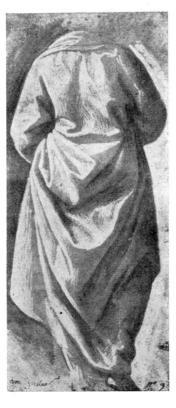

Fig. 314 — 888^A Domenico Ghirlandajo

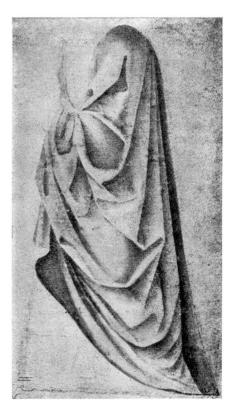

Fig. 315 — 886^A Domenico Ghirlandajo

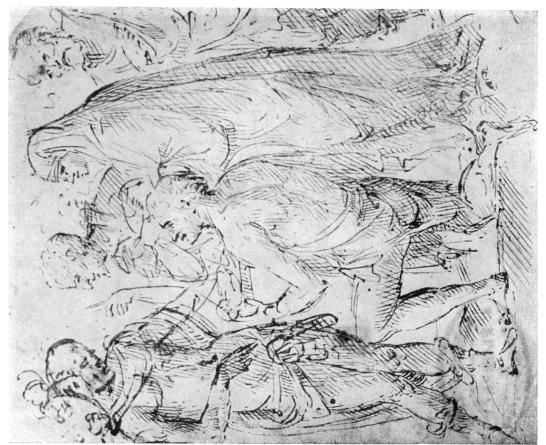

Fig. 316 — 885 — Domenico Ghirlandajo

Fig. 317-864 — Domenico Ghirlandajo

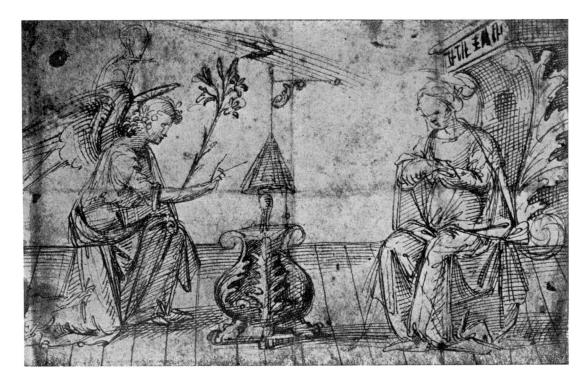

Fig. 318 — 868 — Domenico Ghirlandajo

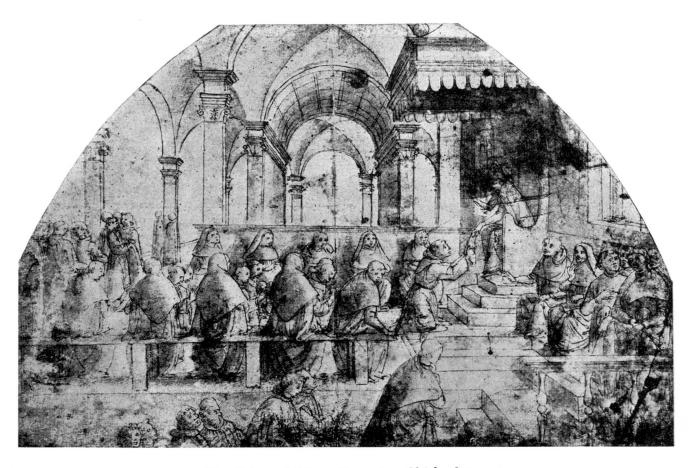

Fig. $319 - 864^{A}$ — Domenico Ghirlandajo

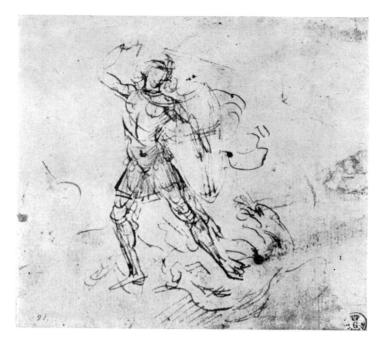

Fig. 320 — 874 — Domenico Ghirlandajo

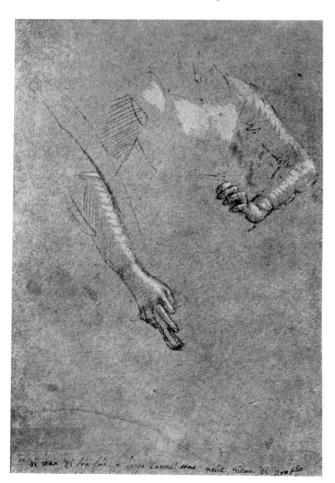

 $\begin{array}{ccc} Fig. & 321 & - & 866^{\mathrm{B}} \\ Domenico & Ghirlandajo \end{array}$

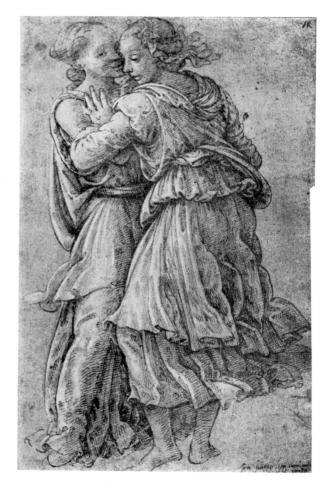

 $\begin{array}{cccc} Fig. \ 322 \ -- \ 866^{\rm B} \ verso \\ Domenico \ Ghirlandajo \end{array}$

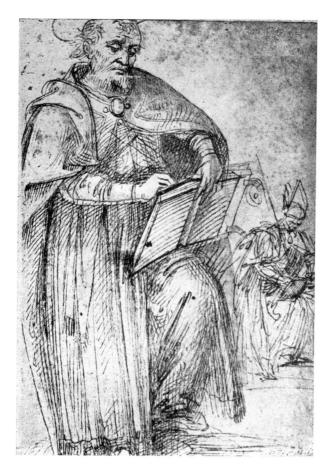

Fig. 323 — 882 — Domenico Ghirlandajo

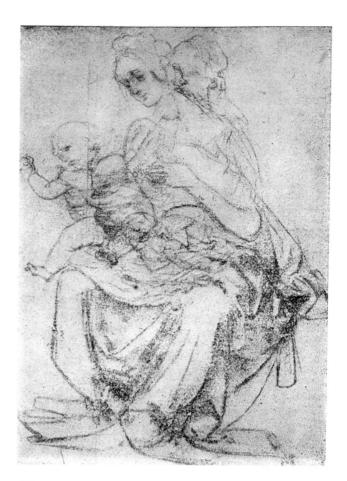

Fig. 324 - 2795 — Domenico Ghirlandajo (?)

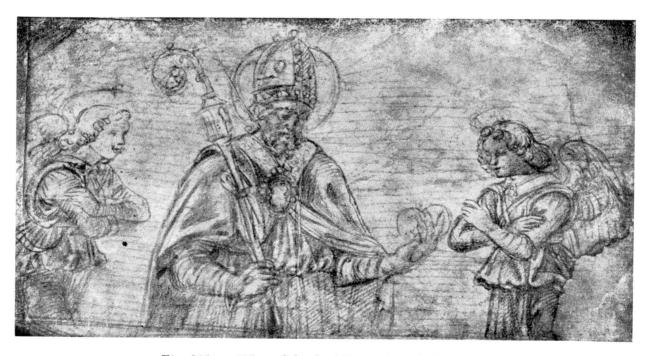

Fig. 325 — 897 — School of Domenico Ghirlandajo

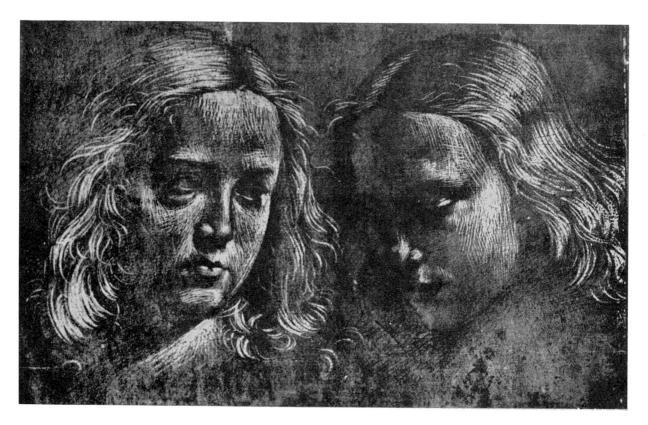

Fig. 326 — 1392 — Mainardi

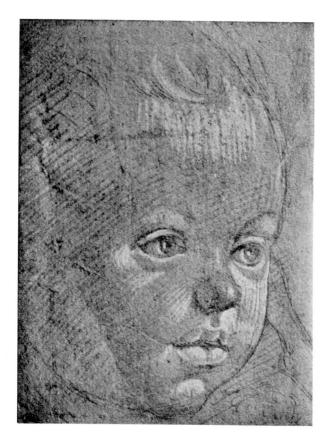

Fig. 327 — 1394 — Mainardi

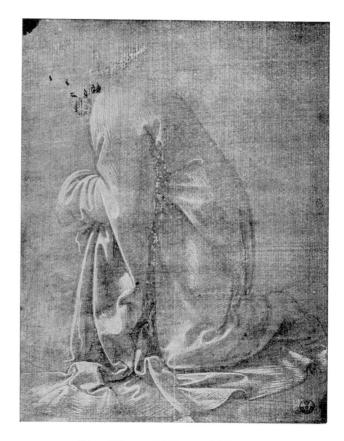

Fig. 328 — 1393 — Mainardi

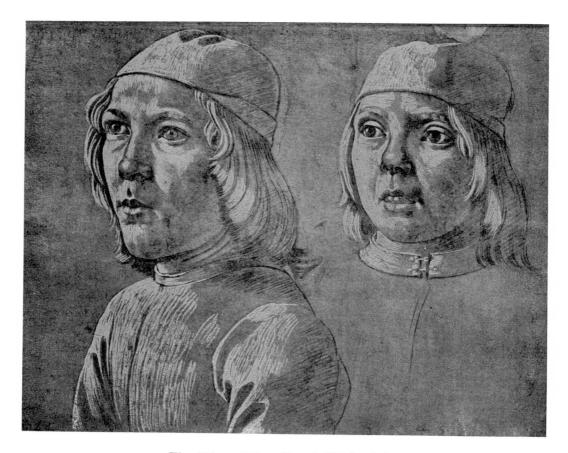

Fig. 329 - 772 - David Ghirlandajo

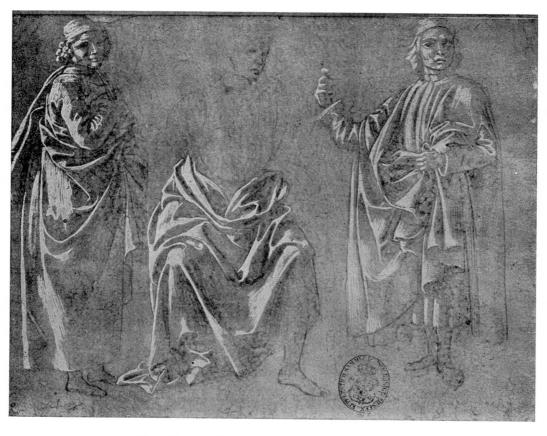

Fig. 330 — 772 verso — David Ghirlandajo

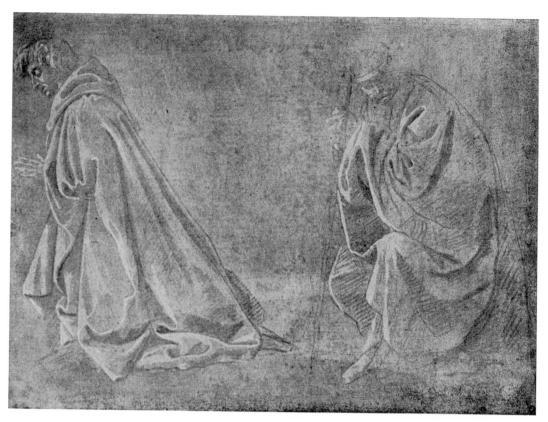

Fig. 331 — 801 — David Ghirlandajo

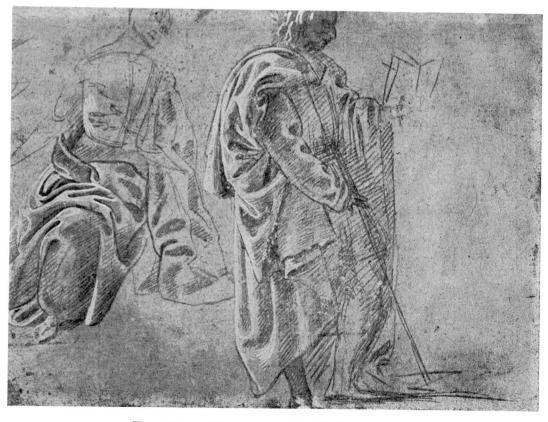

Fig. 332 — 801 verso — David Ghirlandajo

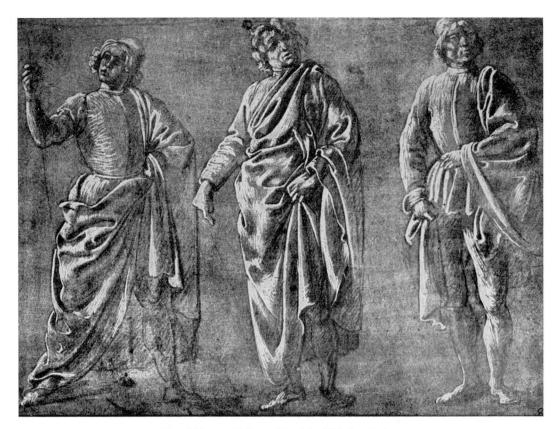

Fig. 333 — 797 — David Ghirlandajo

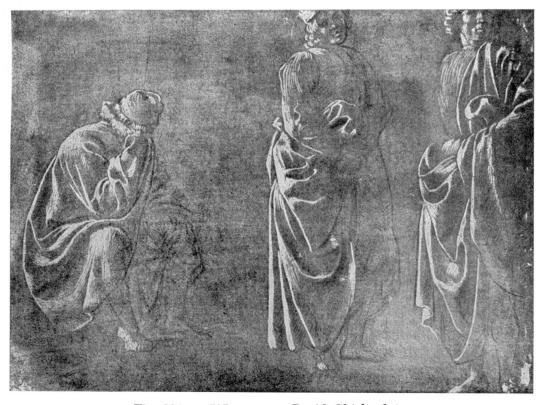

Fig. 334 — 797 verso — David Ghirlandajo

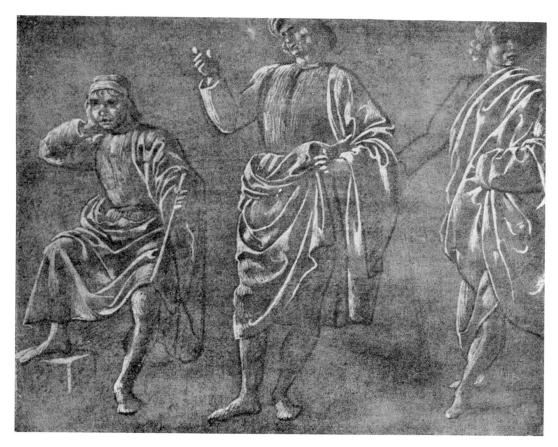

Fig. 335 — 837 verso — David Ghirlandajo

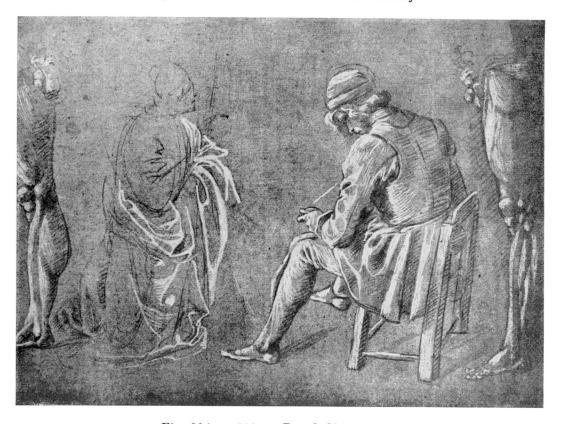

Fig. 336 — 800 — David Ghirlandajo

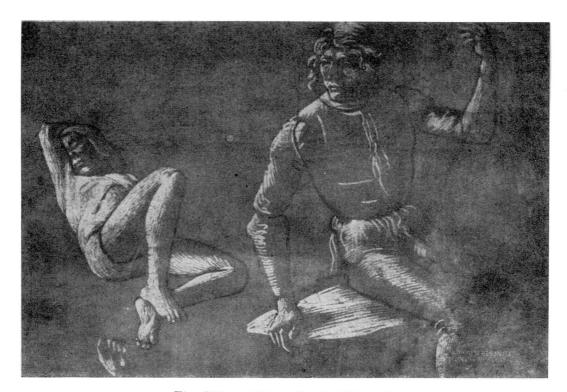

Fig. 337 — 836 — David Ghirlandajo

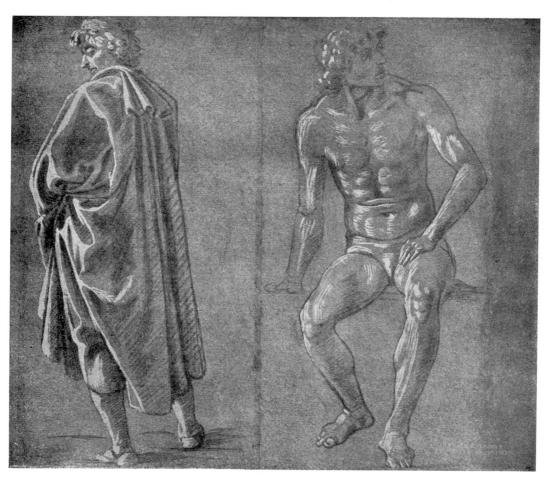

Fig. 338 — 843 — David Ghirlandajo

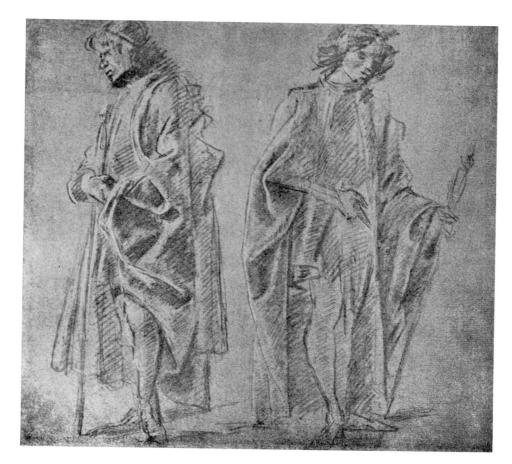

Fig. 339 — 861 — David Ghirlandajo

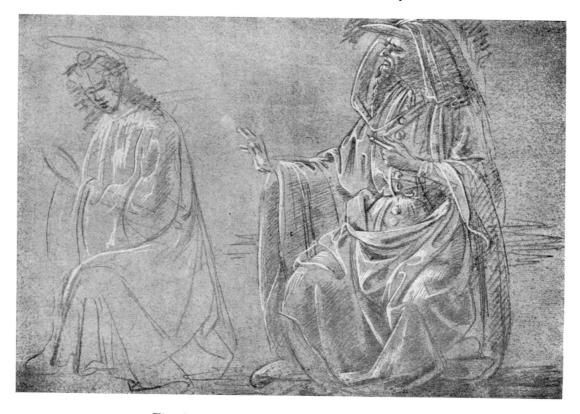

Fig. 340 — 861 verso — David Ghirlandajo

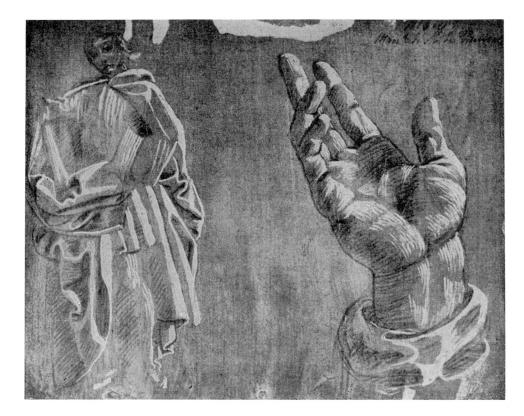

Fig. 341 — 826 verso — David Ghirlandajo

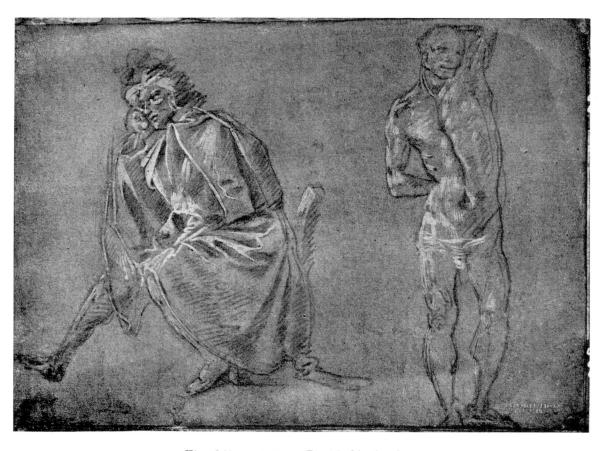

Fig. 342 — 844 — David Ghirlandajo

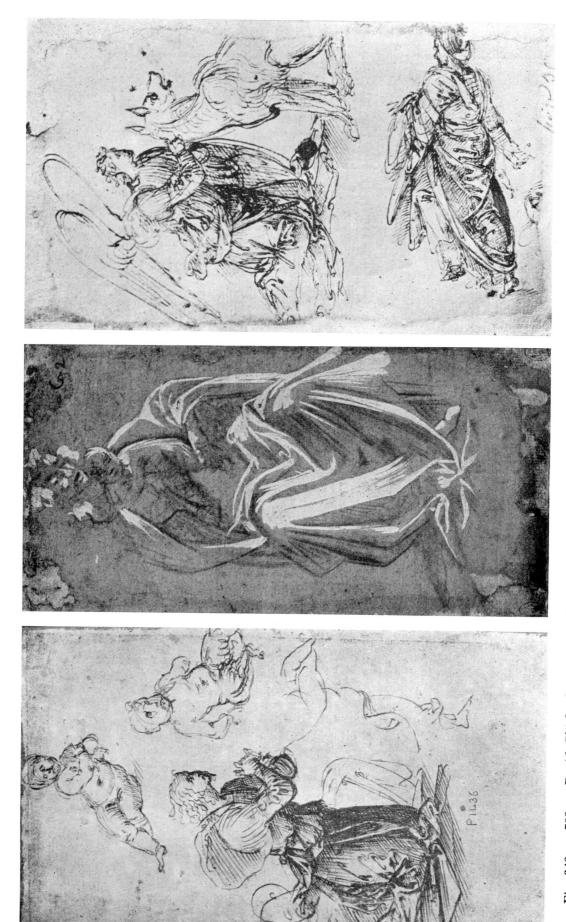

Fig. 343-793 — David Ghirlandajo

Fig. 344 — 835^D verso — David Ghirlandajo

Fig. 345 — 855° verso — David Ghirlandajo

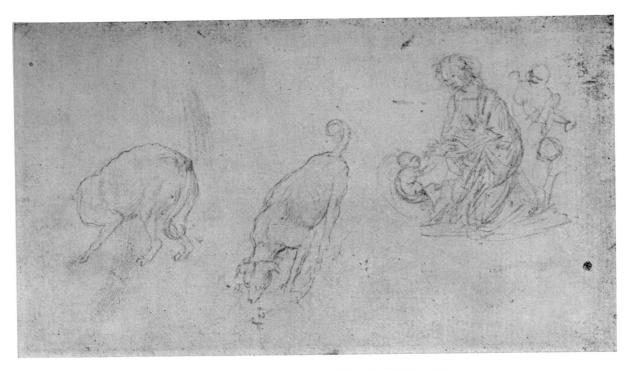

Fig. 346 — 808 verso — David Ghirlandajo

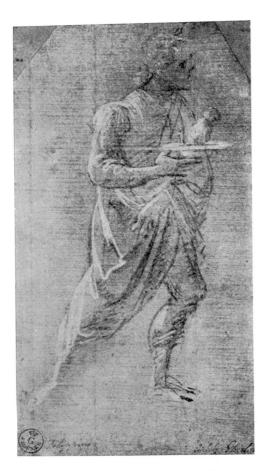

Fig. 347 — 833 — David Ghirlandajo

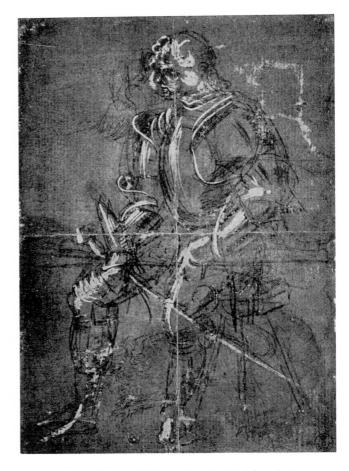

Fig. 348 — 778 — David Ghirlandajo

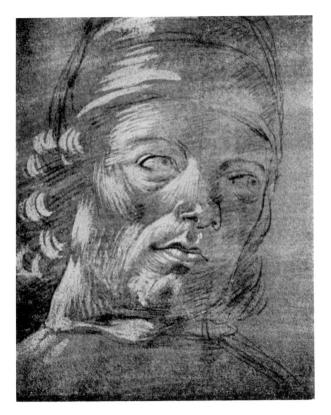

Fig. 349 — 855 (detail) — David Ghirlandajo

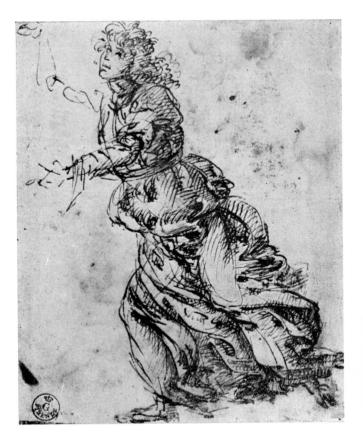

Fig. 351 — $834^{\rm A}$ — David Ghirlandajo

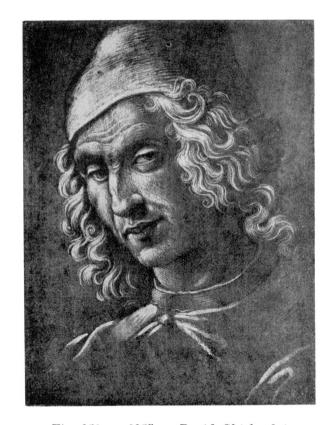

Fig. 350 — $835^{\rm F}$ — David Ghirlandajo

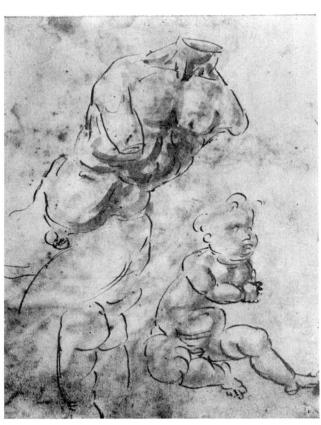

Fig. 352 — $834^{\rm A}$ verso — David Ghirlandajo

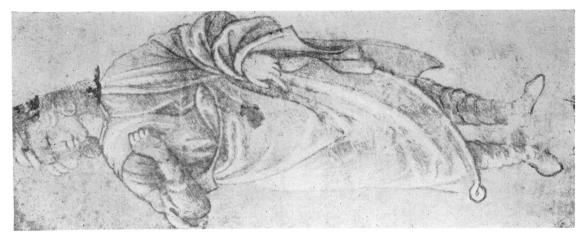

Fig. $355 - 859^{L}$ David Ghirlandajo

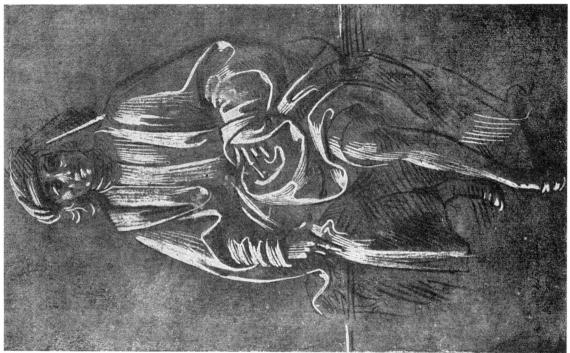

Fig. $354 - 855^{A}$ David Ghirlandajo

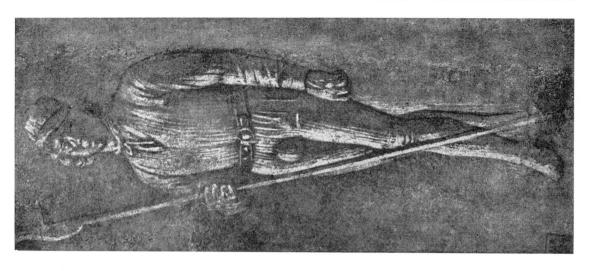

Fig. 353 — 848 David Chirlandajo

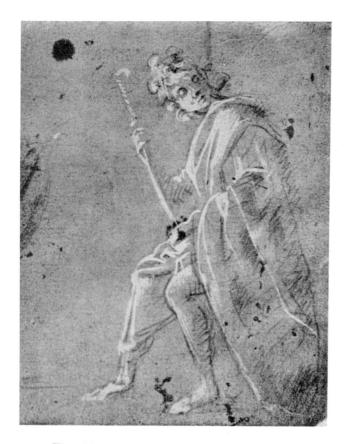

Fig. 356 — $835^{\rm B}$ — David Ghirlandajo

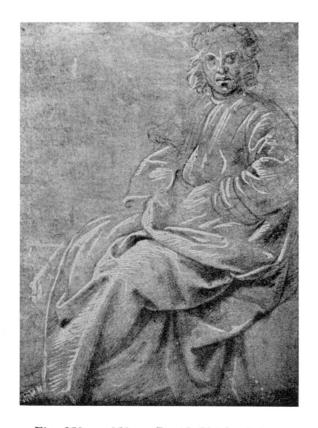

Fig. 358 — 858 — David Ghirlandajo

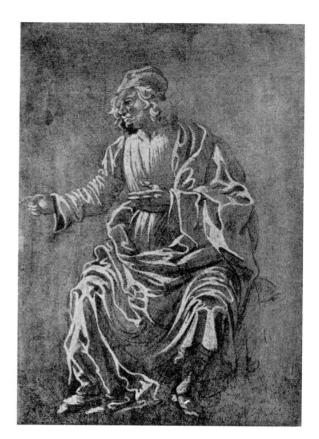

Fig. 357 — 854 — David Ghirlandajo

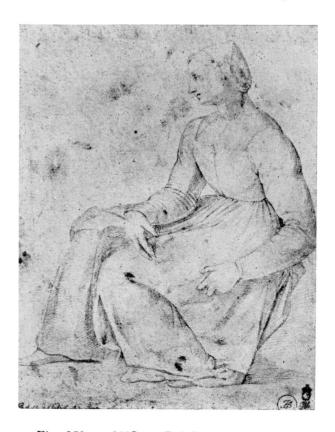

Fig. $359 - 901^B - Ridolfo Ghirlandajo$

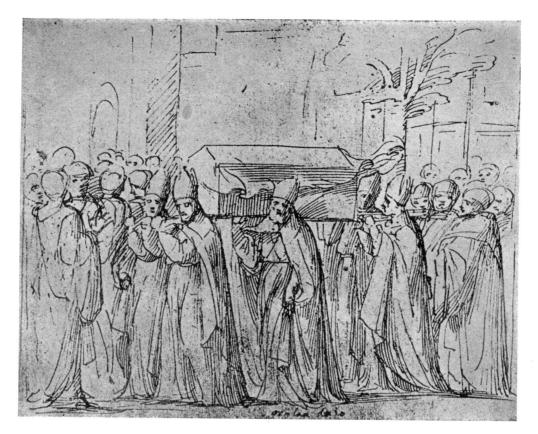

Fig. 360 — 902 — Ridolfo Ghirlandajo

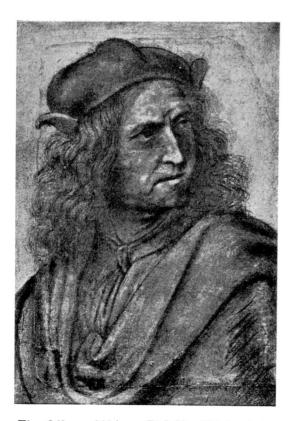

Fig. 361 — $901^{\rm A}$ — Ridolfo Ghirlandajo

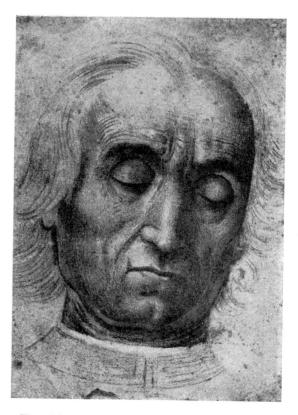

Fig. 362 — 899^{A} — Ridolfo Ghirlandajo

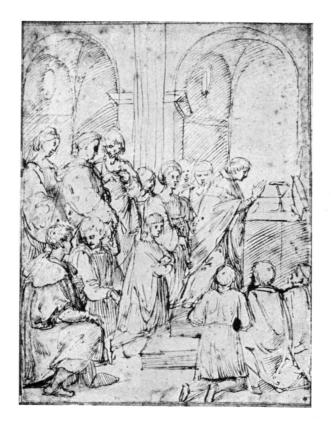

Fig. 363 — 2756^N — Vincenzo Tamagni

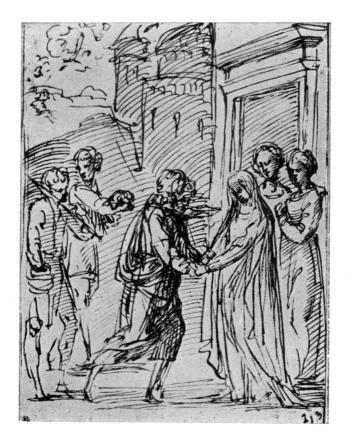

Fig. 365 — 2756^H — Vincenzo Tamagni

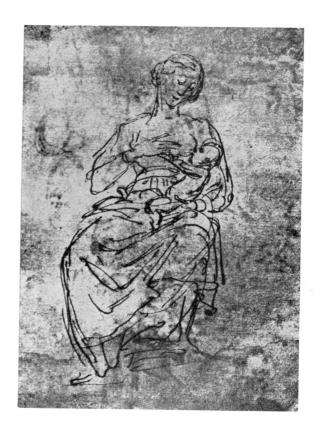

Fig. 364 — 2756^I — Vincenzo Tamagni

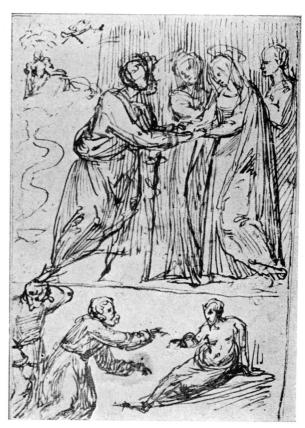

Fig. $366 - 2756^{L}$ — Vincenzo Tamagni

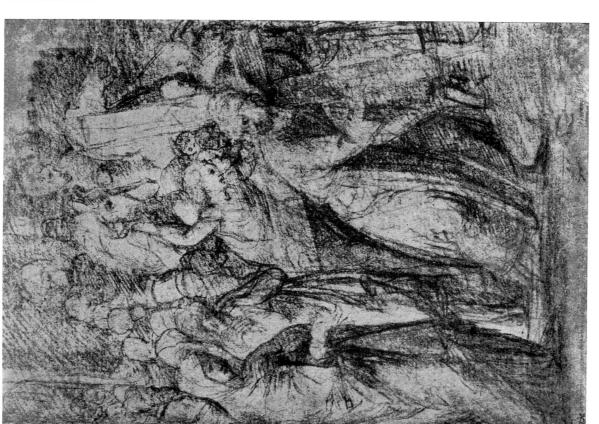

Fig. $367 - 2756^{M} - \text{Vincenzo Tamagni}$

Fig. $368 - 2756^{\rm M}$ verso — Vincenzo Tamagni

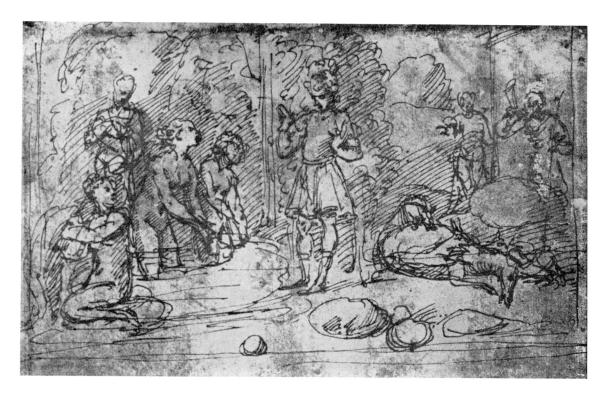

Fig. 369 — 2756 J — Vincenzo Tamagni

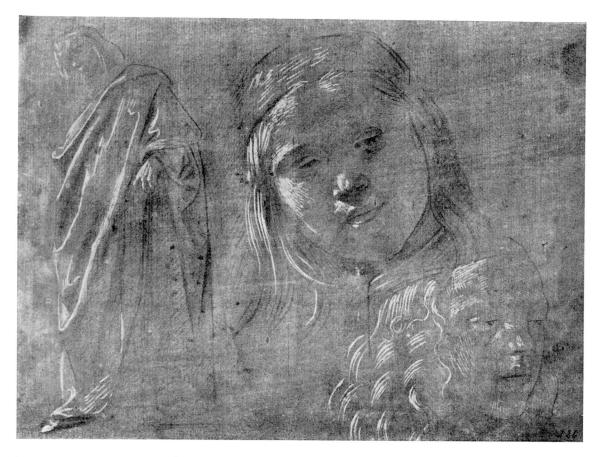

Fig. 370 — 942 — Francesco Granacci

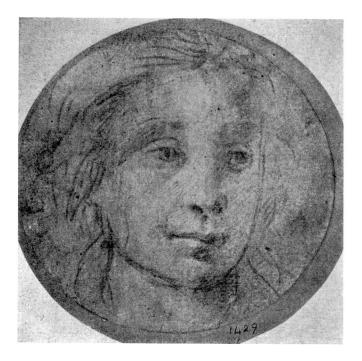

Fig. 371 — 908 — Francesco Granacci

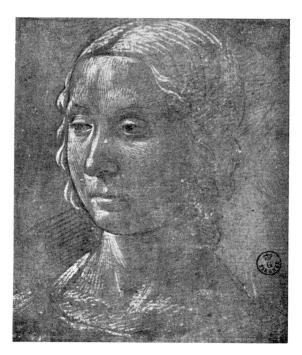

Fig. 372 — 919 — Francesco Granacci

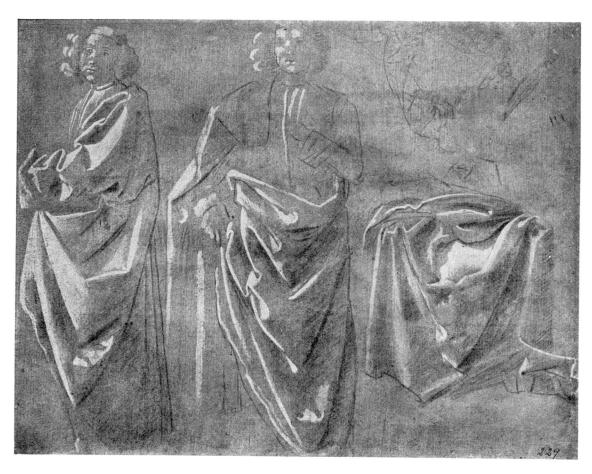

Fig. 373 — 939 — Francesco Granacci

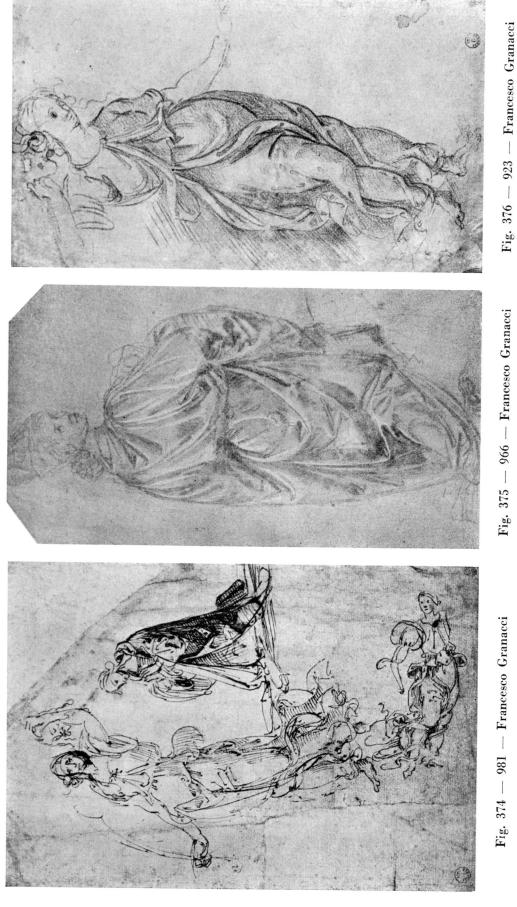

Fig. 374 — 981 — Francesco Granacci

Fig. 376 - 923 — Francesco Granacci

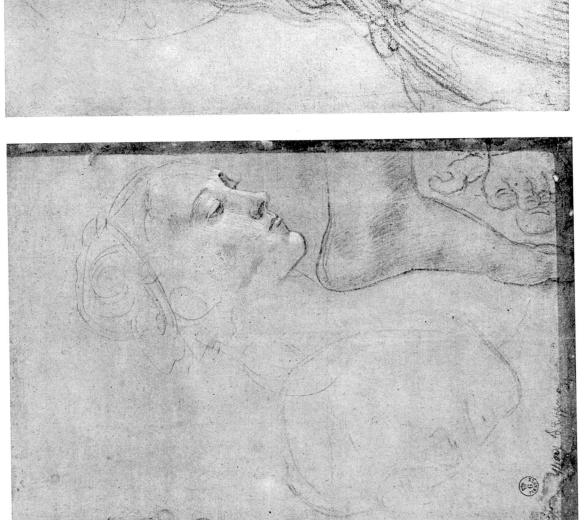

Fig. 378 — 974° — Francesco Granacci

Fig. 377 — 917 — Francesco Granacci

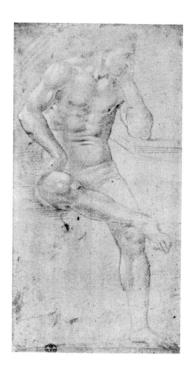

Fig. 379 — 936 Francesco Granacci

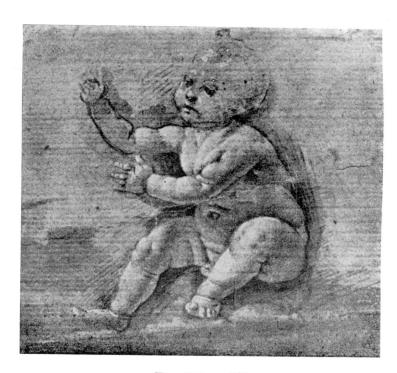

Fig. 380 — 930 Francesco Granacci

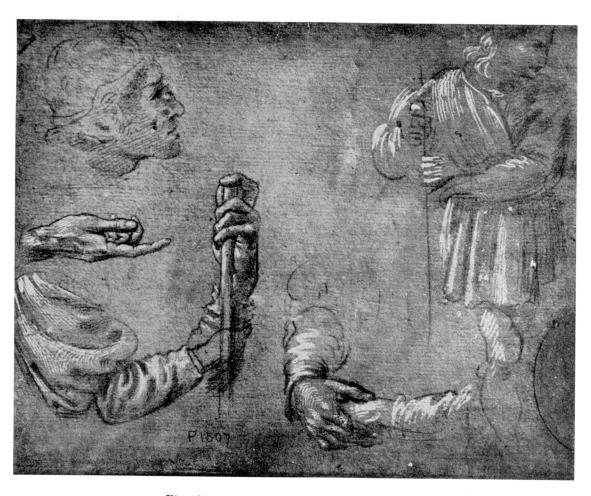

Fig. 381 — $974^{\rm B}$ — Francesco Granacci

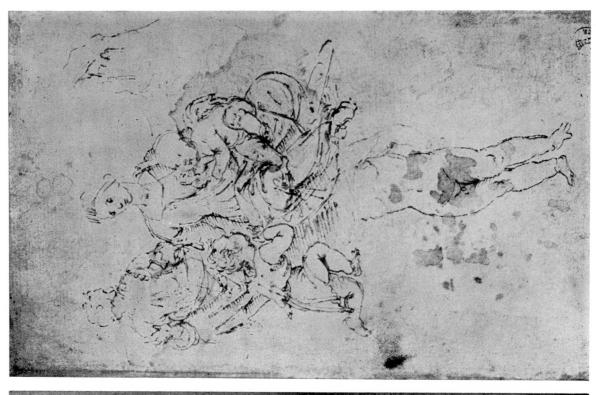

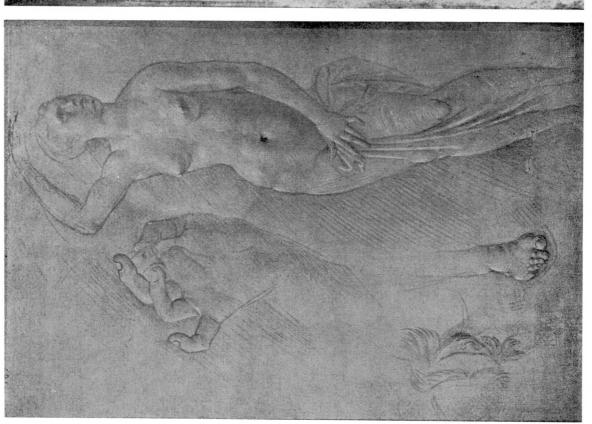

Fig. 382 — 922 — Francesco Granacci

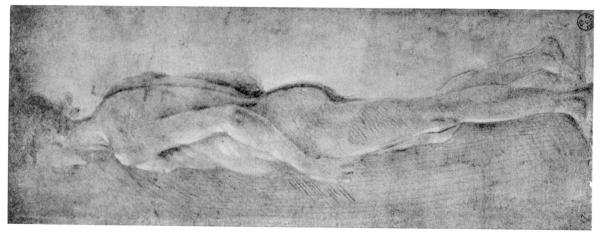

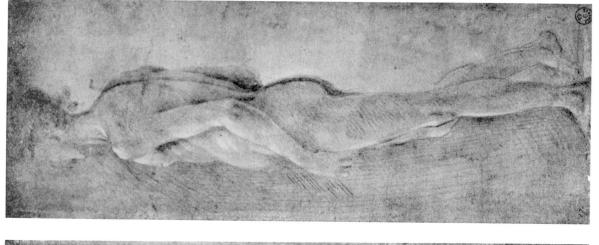

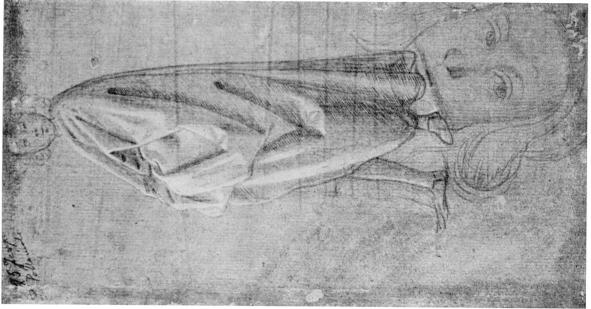

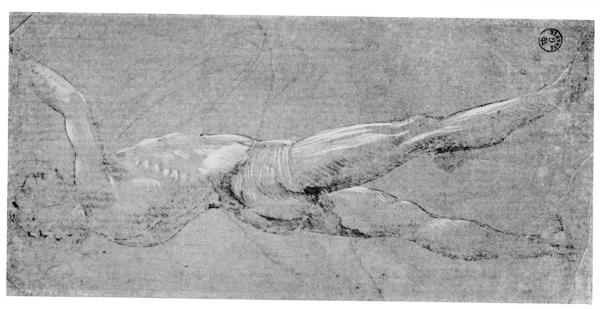

Fig. 384 — 944 — Francesco Granacci

Fig. 385 — 933 — Francesco Granacci

Fig. 386 - 963 - Francesco Granacci

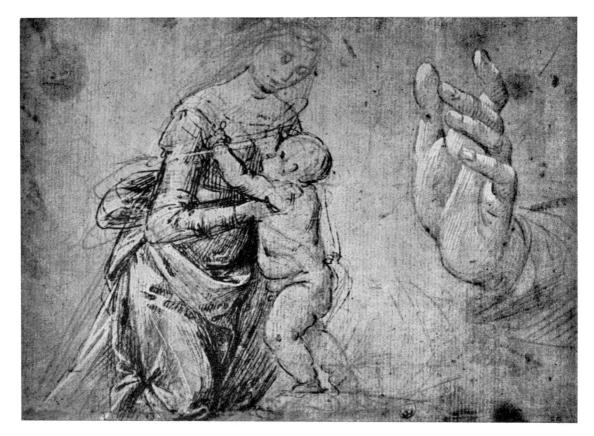

Fig. 387 — 940 — Francesco Granacci

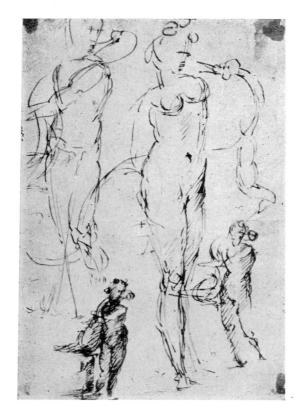

Fig. 388 — 970^{B} verso — Francesco Granacci

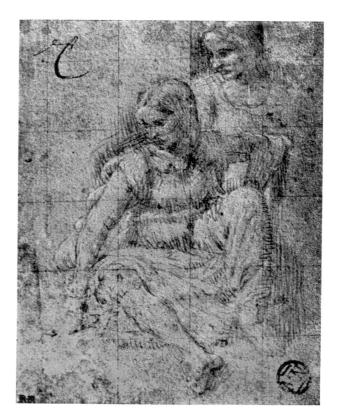

Fig. 389 — $998^{\rm A}$ — Francesco Granacci

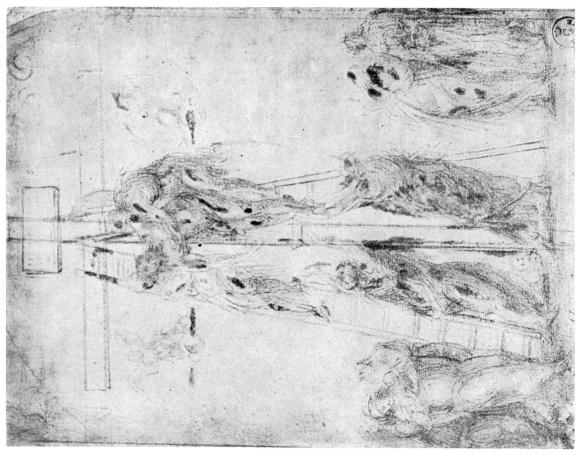

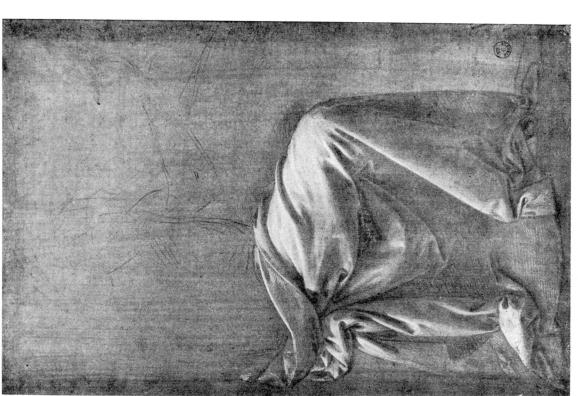

Fig. 390 — 965 — Francesco Granacci

Fig. 391 — 970 — Francesco Granacci

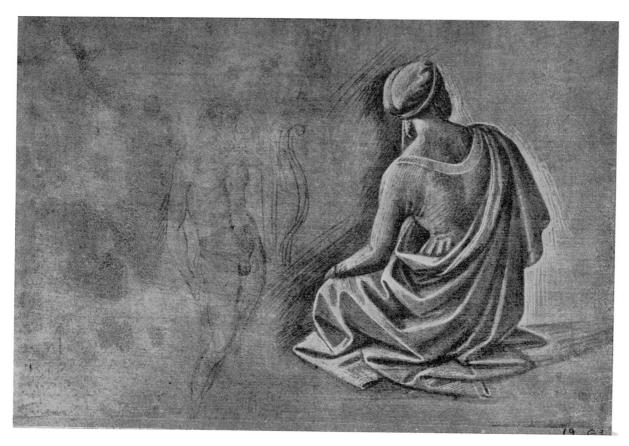

Fig. 392 - 956 - Francesco Granacci

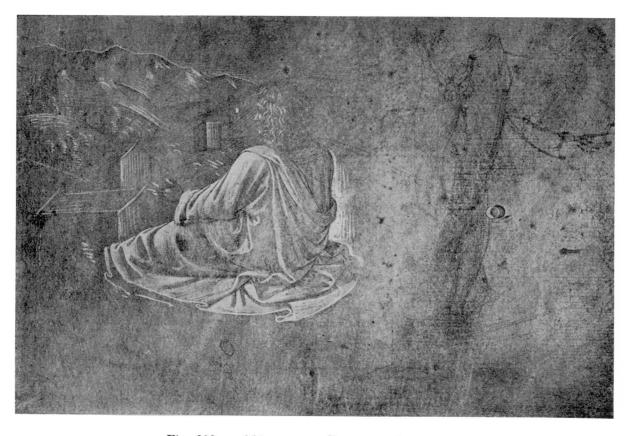

Fig. 393 — 956 verso — Francesco Granacci

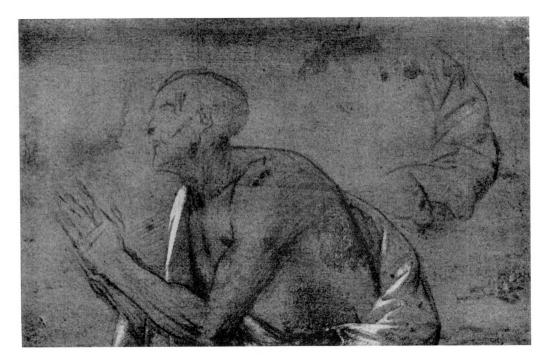

Fig. 394 — 982^B — Francesco Granacci

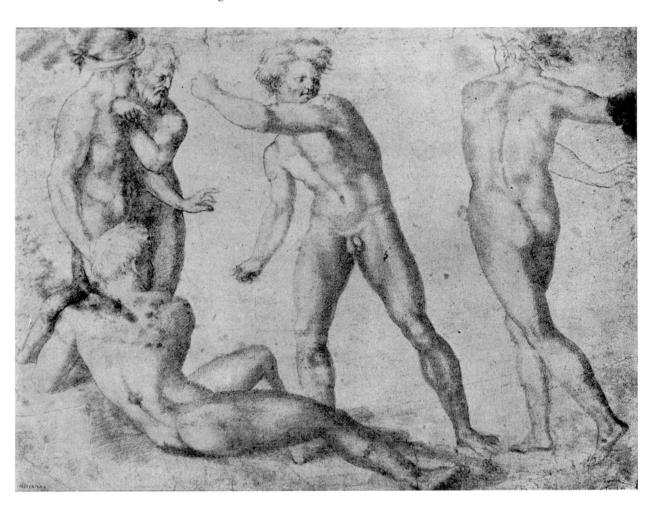

Fig. 395 — 992 — Francesco Granacci

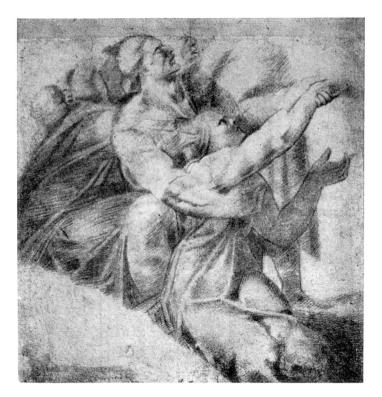

Fig. 396 — 996^A — Francesco Granacci

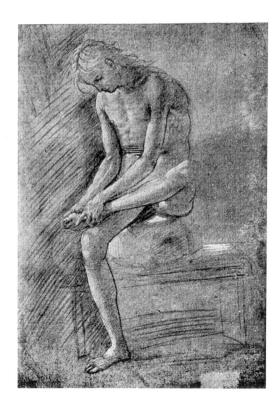

Fig. 397 — 949 — Francesco Granacci

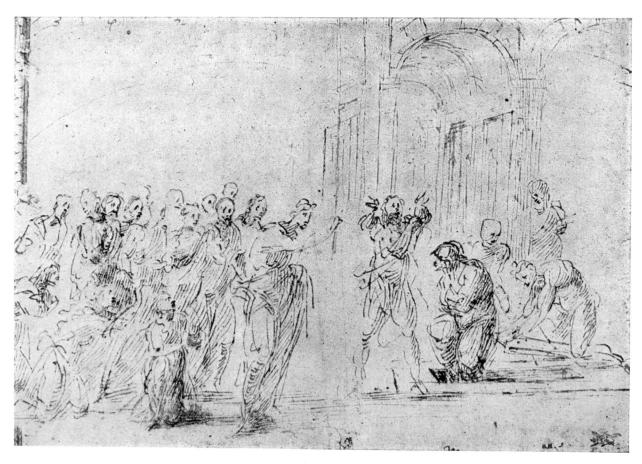

Fig. 398 — 992^A — Francesco Granacci

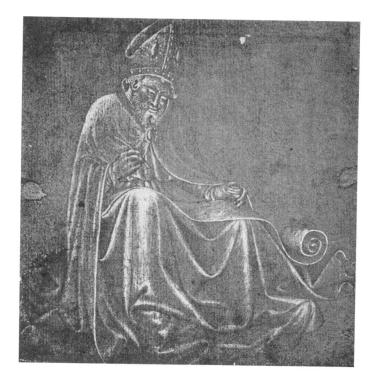

Fig. 399 — 1767
a — Neri di Bicci

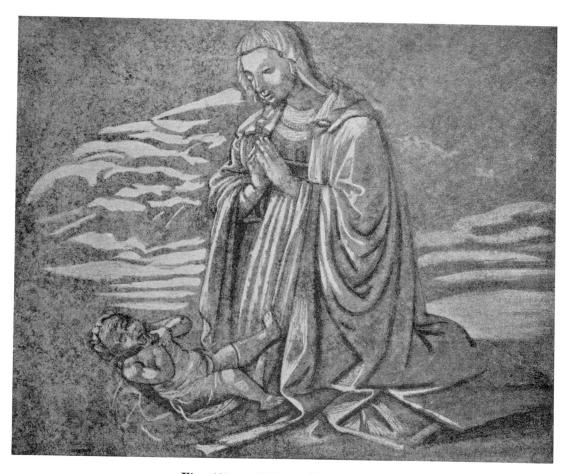

Fig. 400 — 1767 — Neri di Bicci

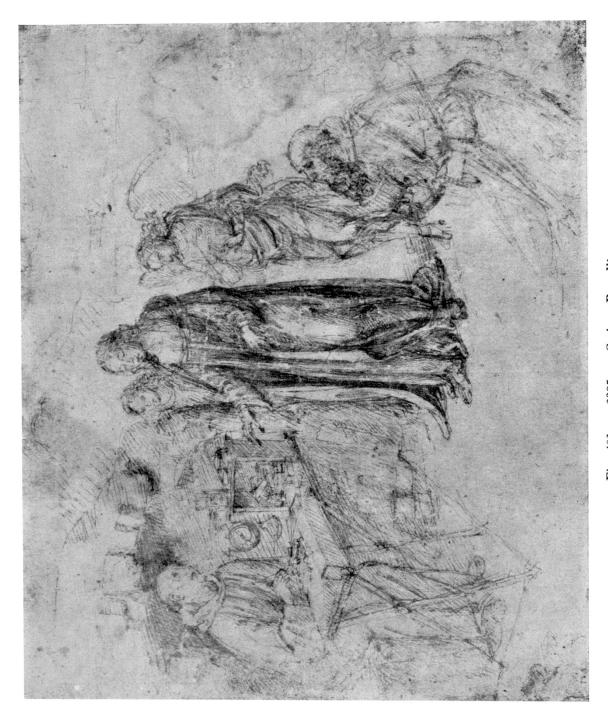

Fig. 401 — 2385 — Cosimo Rosselli

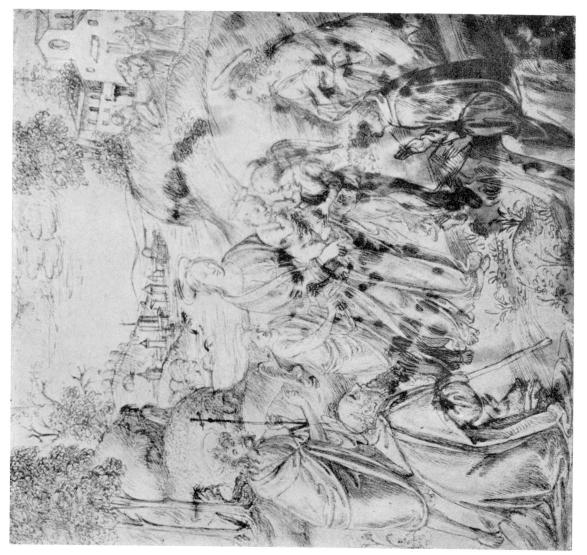

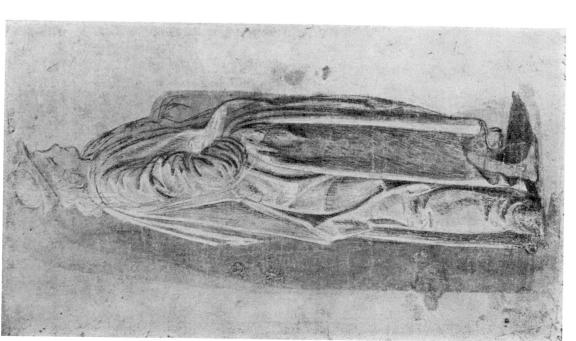

Fig. $402 - 2386^{\mathrm{A}} - \mathrm{Cosimo}$ Rosselli

Fig. 403 - 2388 - Cosimo Rosselli

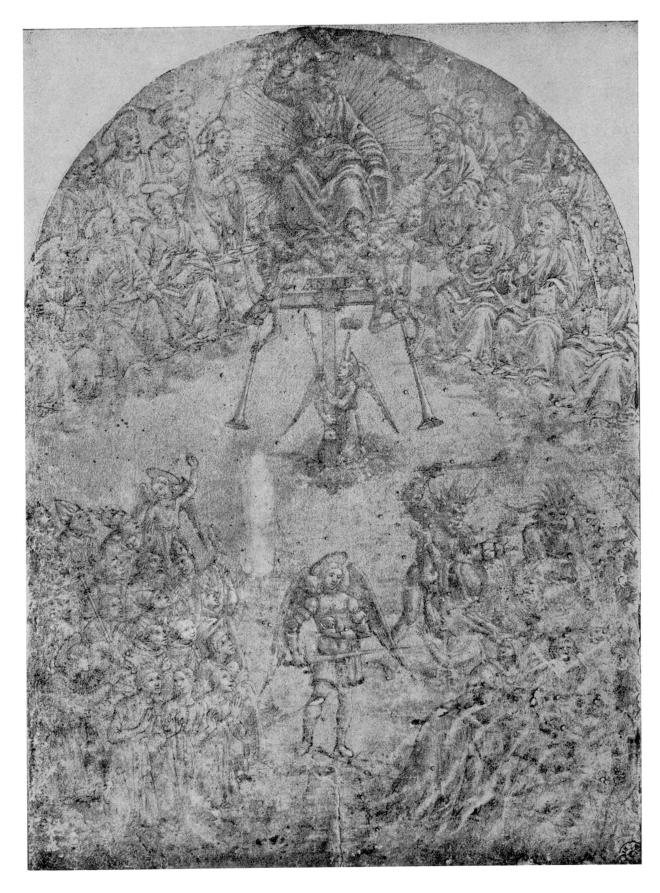

Fig. 404 — 2389 — Cosimo Rosselli

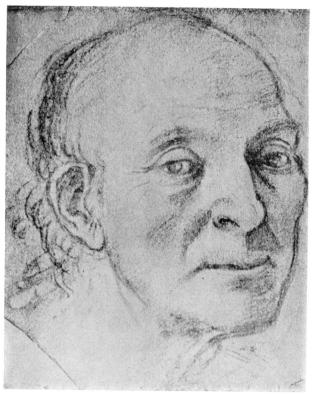

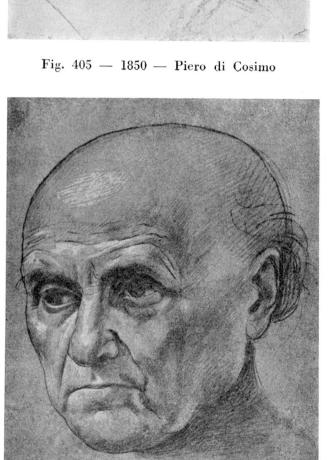

Fig. $407\,-\,1860\,-\,$ Piero di Cosimo

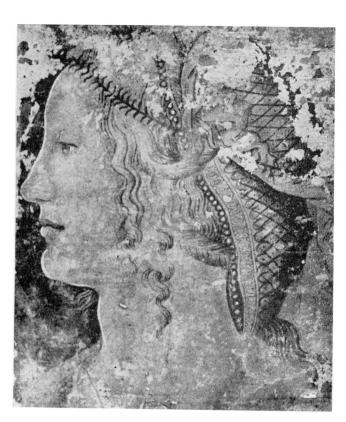

Fig. 406 — 1859^{I} — Piero di Cosimo

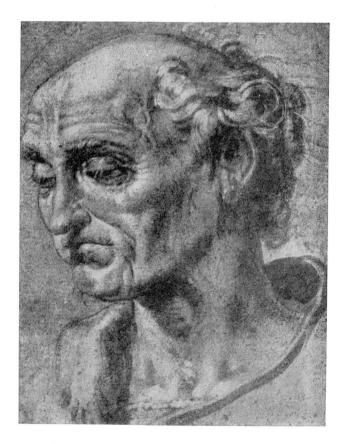

Fig. 408 — 1862 — Piero di Cosimo

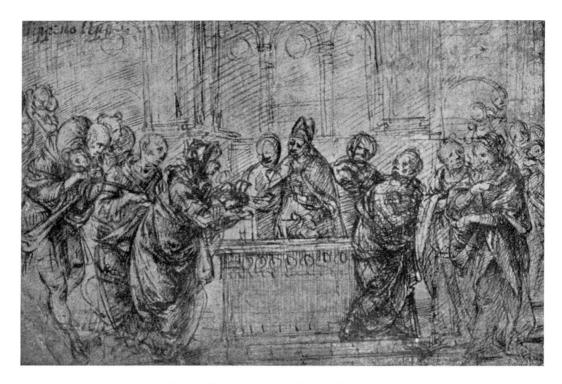

Fig. 409 — 1851 — Piero di Cosimo

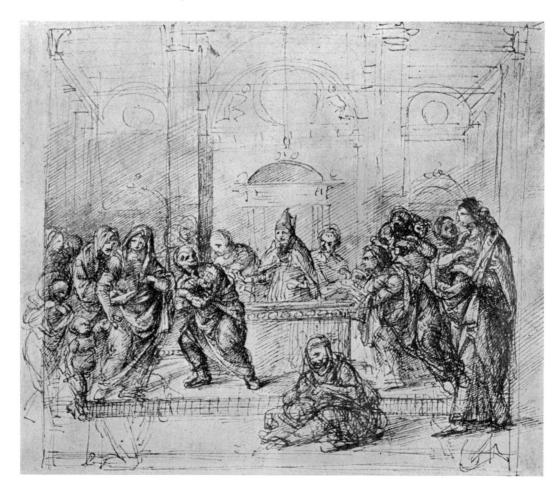

Fig. 410 — 1850
A — Piero di Cosimo

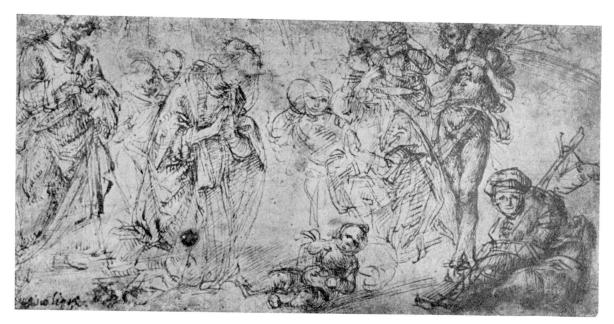

Fig. 411 — 1852 — Piero di Cosimo

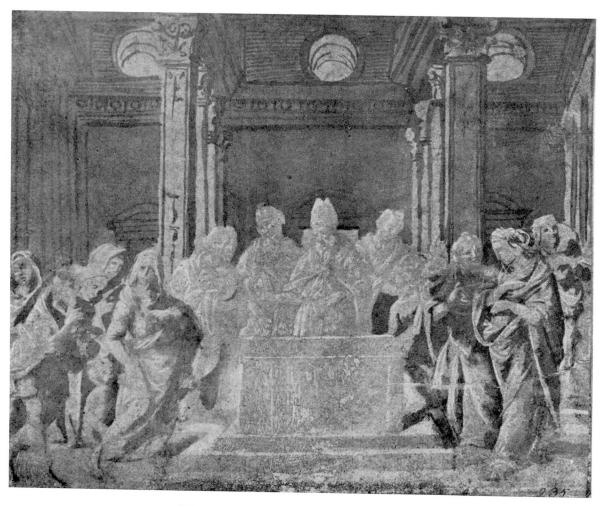

Fig. 412 — 1859
a — Piero di Cosimo

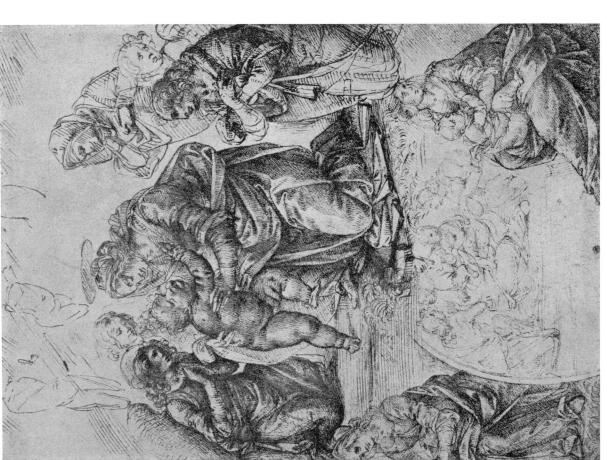

Fig. 413 — 1859^{B} — Piero di Cosimo

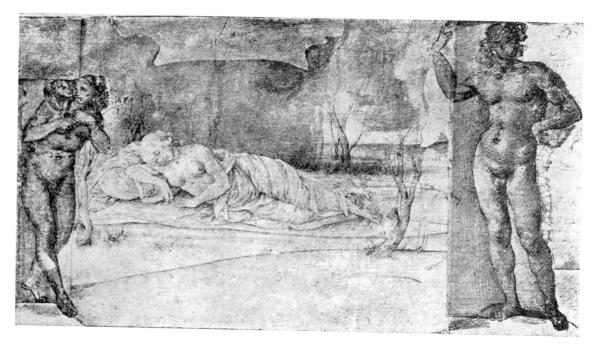

Fig. 415 — 1859° — Piero di Cosimo

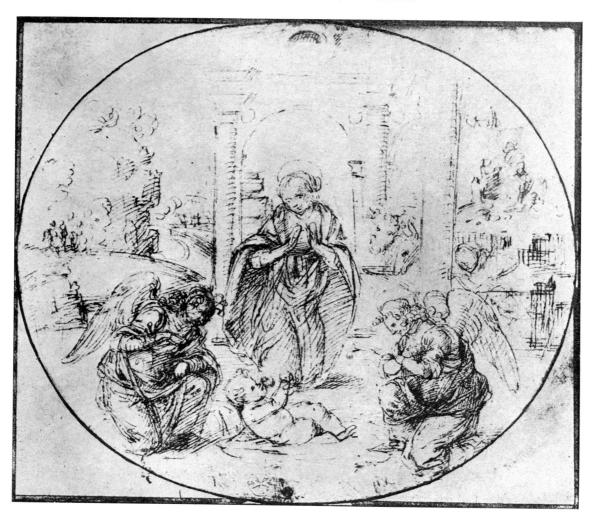

Fig. 416 — 1863 — Piero di Cosimo

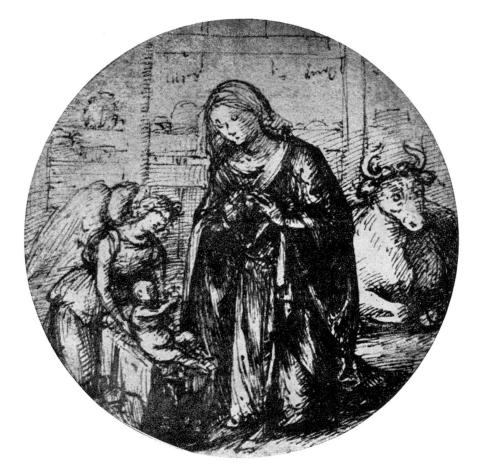

Fig. 417 — 1854 — Piero di Cosimo

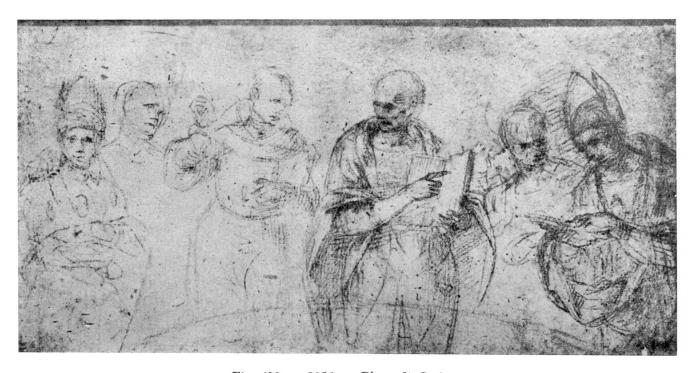

Fig. 418 — 1856 — Piero di Cosimo

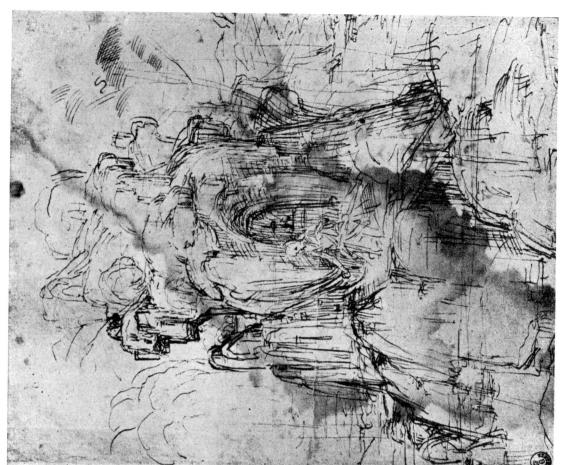

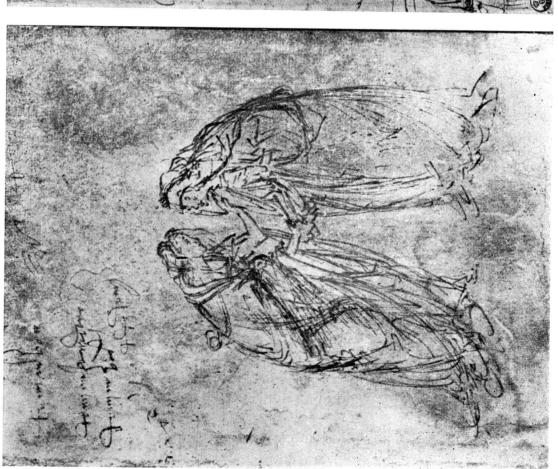

Fig. 419 — 1853 — Piero di Cosimo

Fig. 420 - 1858 - Piero di Cosimo

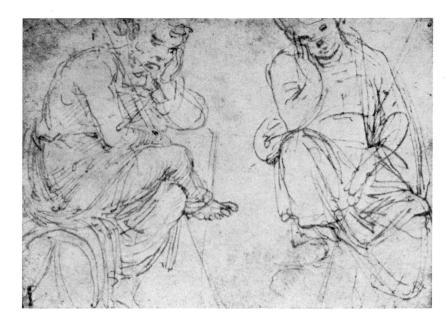

Fig. 421 — 1849° — Piero di Cosimo

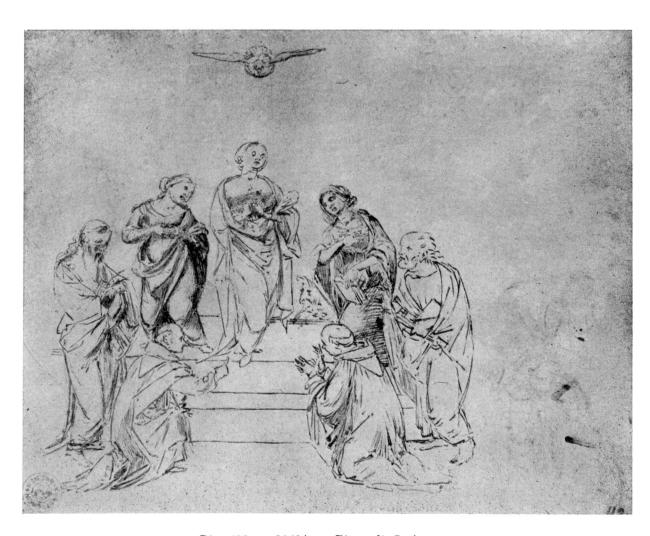

Fig. 422 — 1849^A — Picro di Cosimo

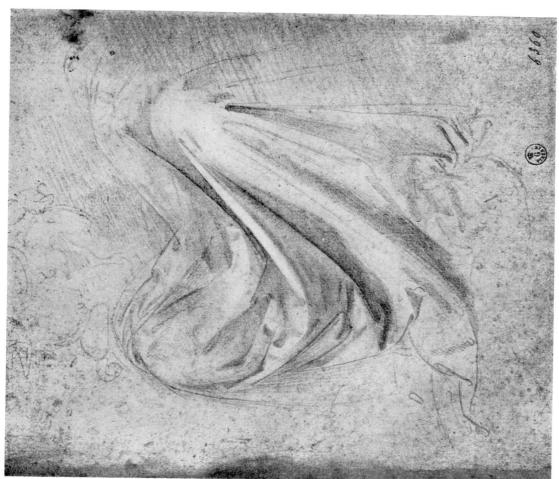

Fig. 424 — 1857° — Piero di Cosimo

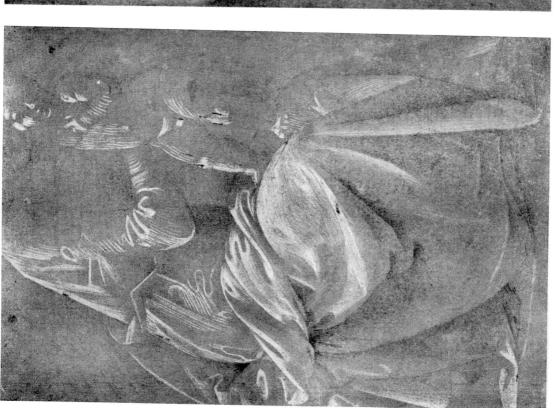

Fig. $423-1859^{\mathrm{D}}$ — Piero di Cosimo

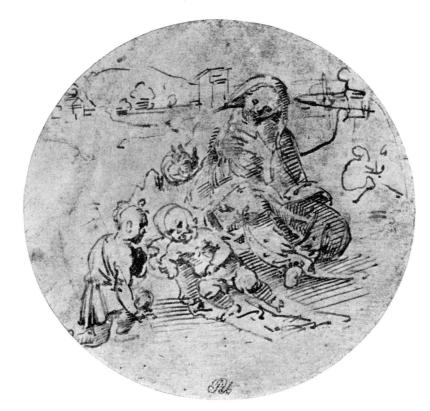

Fig. 425 — 1863
^ — Piero di Cosimo

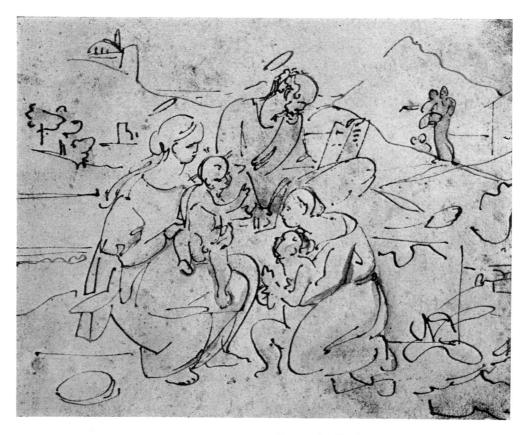

Fig. 426 — 1863^{B} — Piero di Cosimo

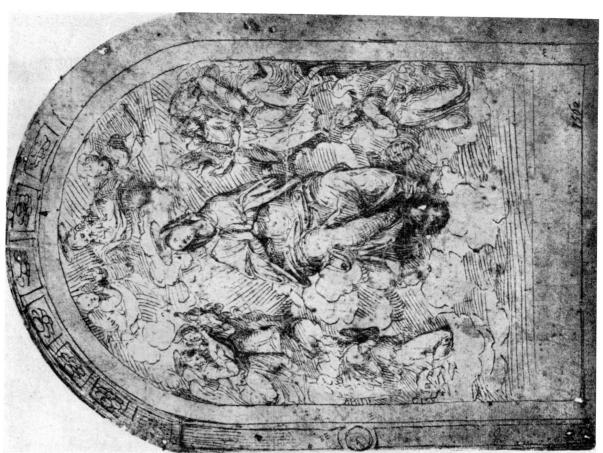

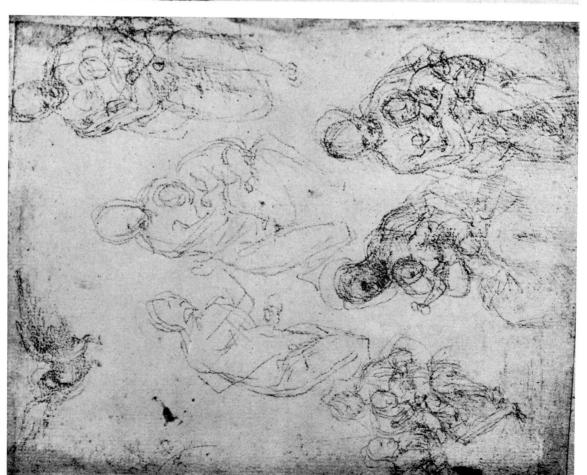

Fig. $427 - 1857^{\mathbb{C}}$ verso — Piero di Cosimo

Fig. $428 - 1859^{\rm H}$ — Piero di Cosimo

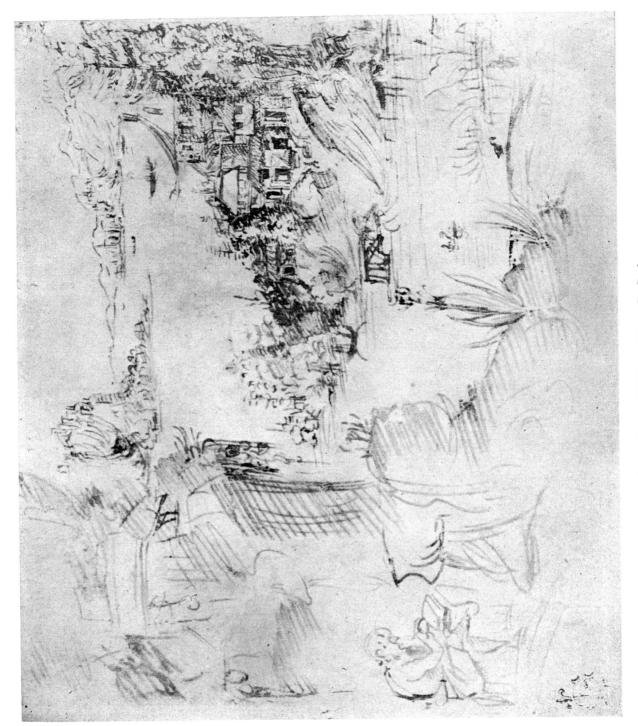

Fig. 429 — 1859
J — Piero di Cosimo

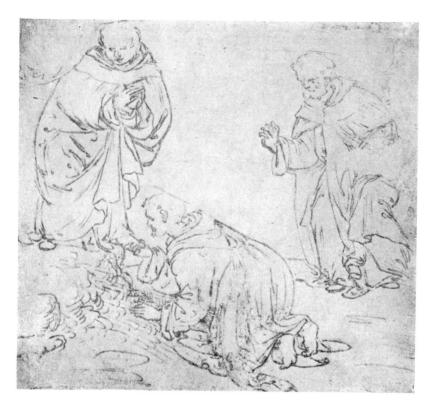

Fig. 430 — 1859
E — Piero di Cosimo

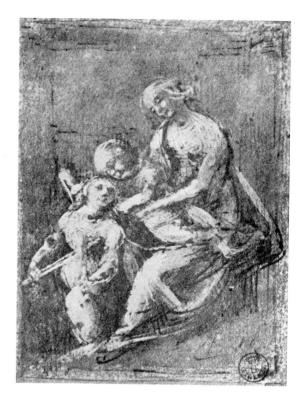

Fig. $431 - 1852^{\mathrm{B}}$ — Piero di Cosimo

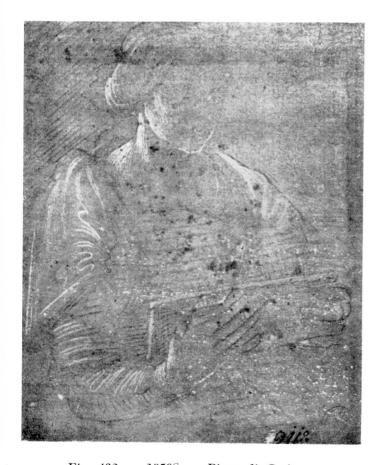

Fig. $432 - 1859^{G}$ — Piero di Cosimo

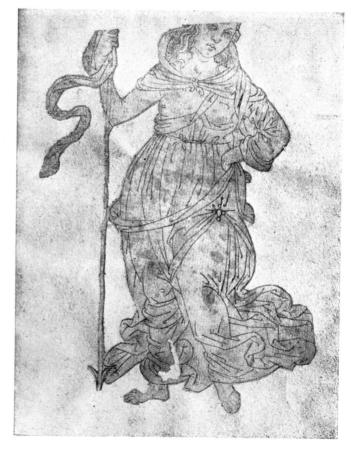

Fig. $433 - 1863^{\circ}$ — School of Piero di Cosimo

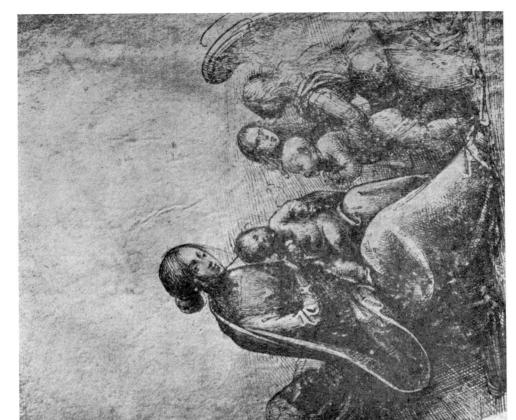

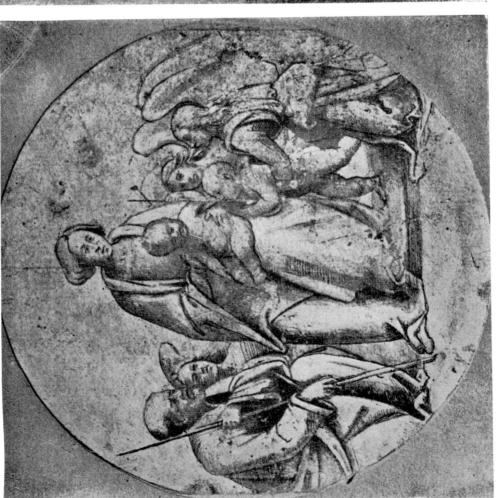

Fig. 434 — 529 — Early Copy after Fra Bartolommeo

Fig. 435 — 484 — Fra Bartolommeo

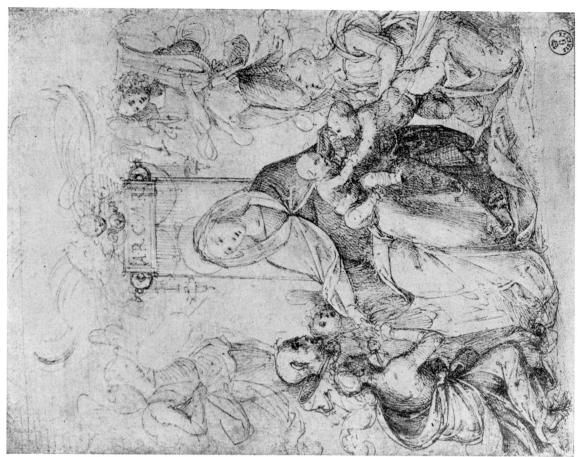

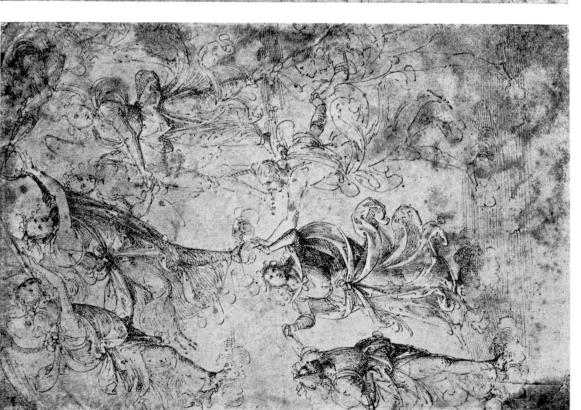

Fig. 436 — 279 — Fra Bartolommeo

Fig. 437 - 256 - Fra Bartolommeo

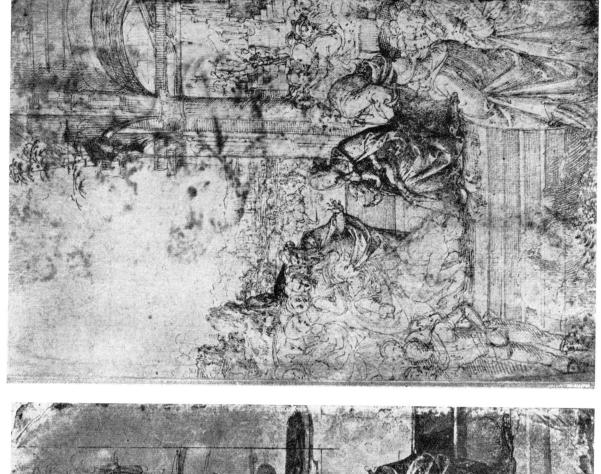

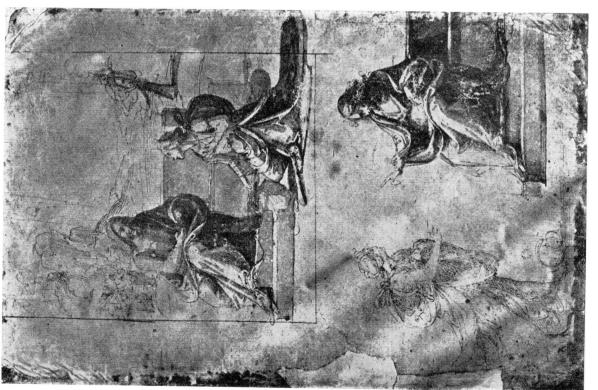

Fig. 438 — 281 — Fra Bartolommeo

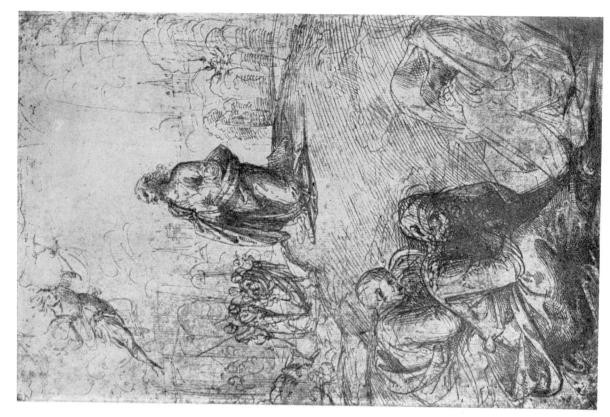

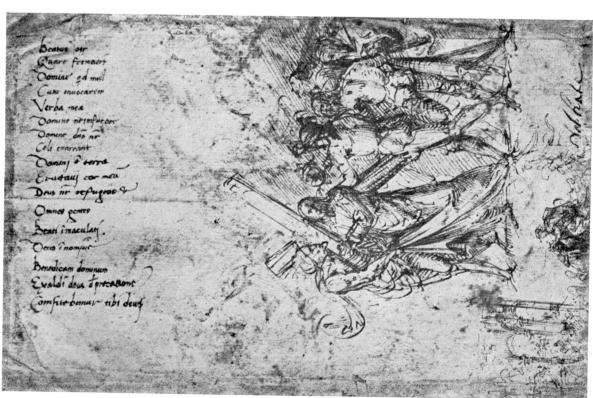

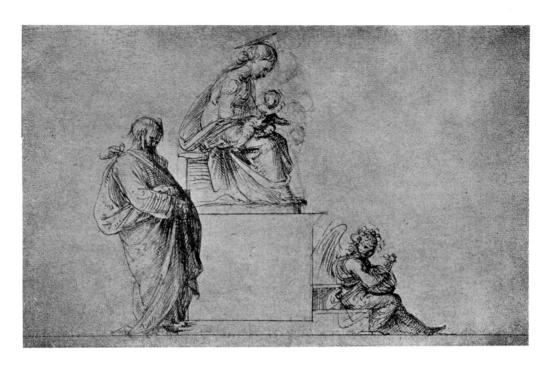

Fig. 442 — 215 — Fra Bartolommeo

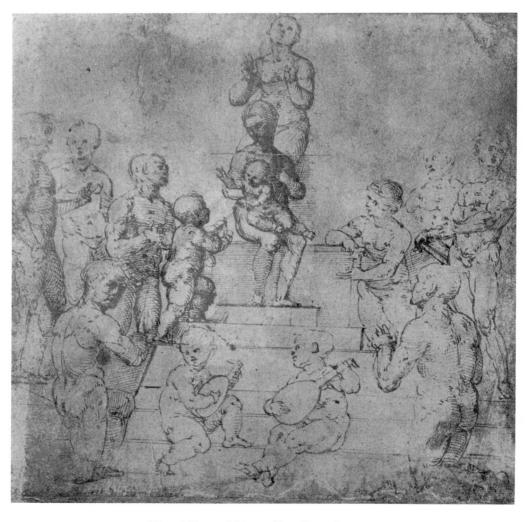

Fig. 443 — 280 — Fra Bartolommeo

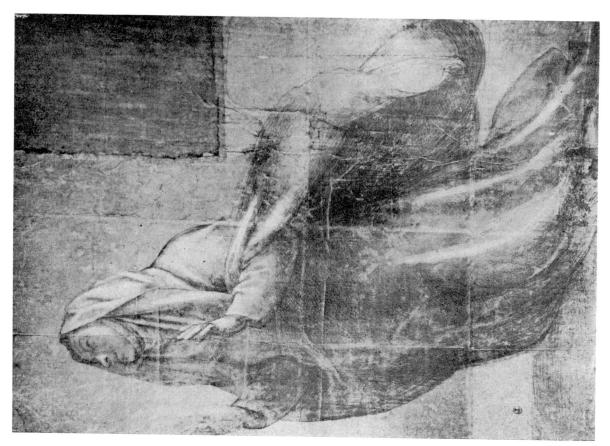

Fig. 445 — 314 — Fra Bartolommeo

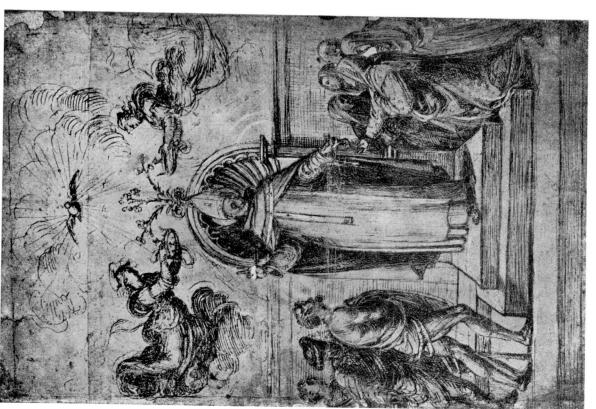

Fig. 444 — 506 — Fra Bartolommeo

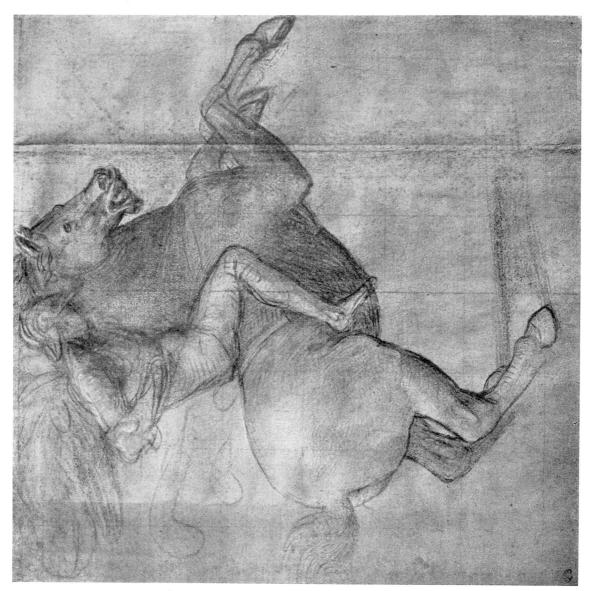

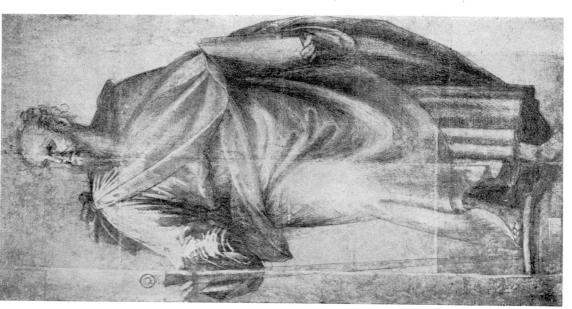

Fig. 446 — 317 — Fra Bartolommeo

Fig. $447 - 390^{\rm D}$ — Fra Bartolommeo

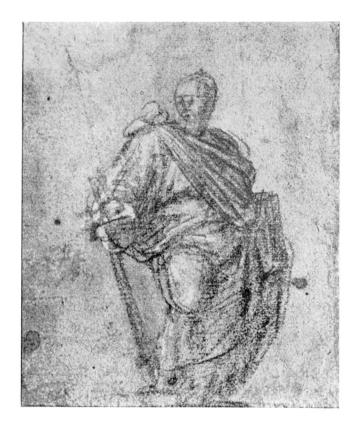

Fig. 448 — 303 Fra Bartolommeo

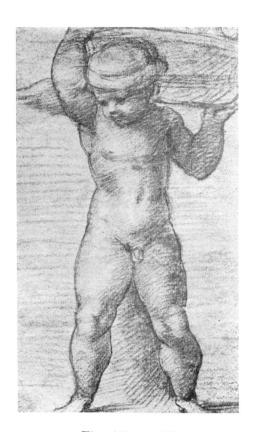

Fig. 449 — 219 Fra Bartolommeo

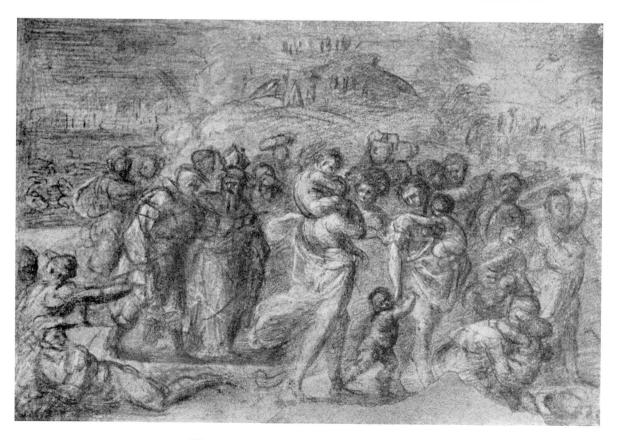

Fig. 450 — $212^{\rm A}$ — Fra Bartolommeo

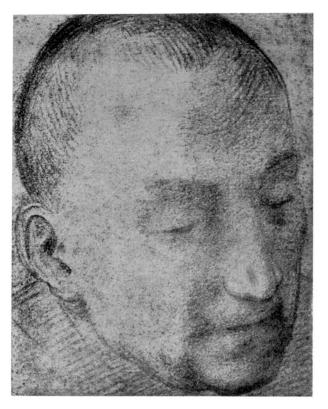

Fig. 451 — $212^{\rm D}$ — Fra Bartolommeo

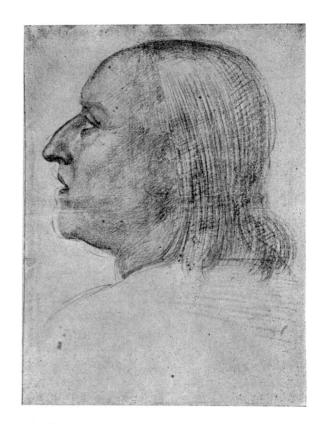

Fig. 452 — $390^{\rm B}$ — Fra Bartolommeo

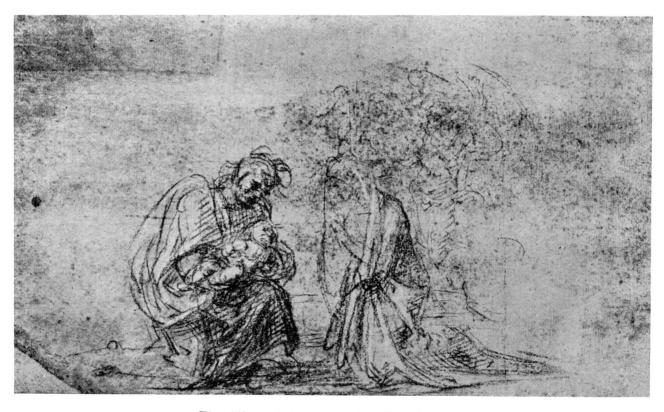

Fig. 453 — 386 verso — Fra Bartolommeo

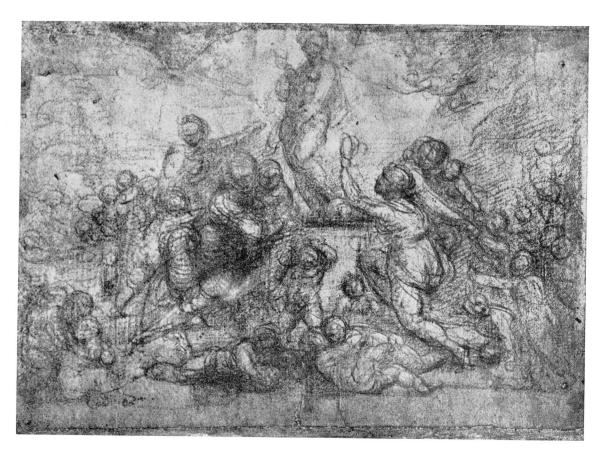

Fig. 454 — 302 — Fra Bartolommeo

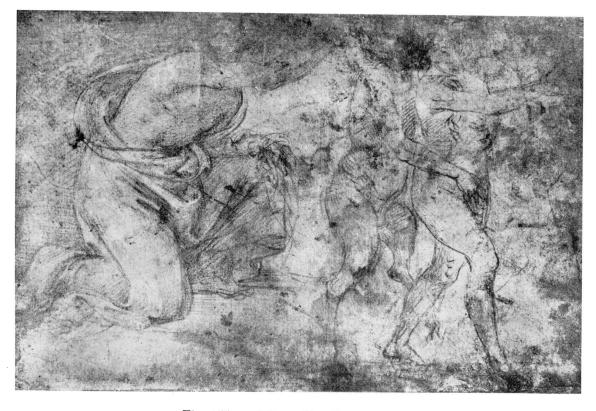

Fig. 455 — 301 — Fra Bartolommeo

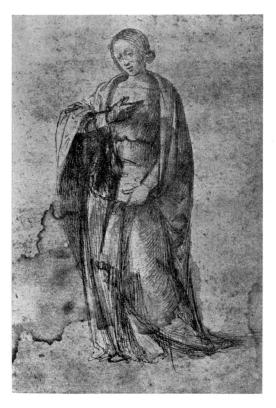

Fig. 456 — 9 — Albertinelli

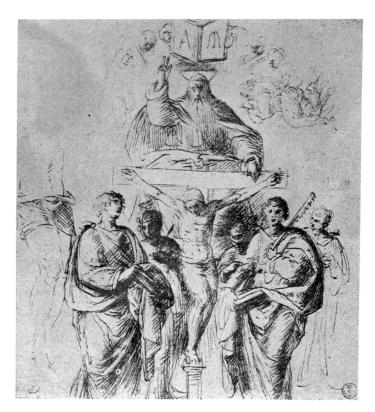

Fig. 457 — 13 — Albertinelli

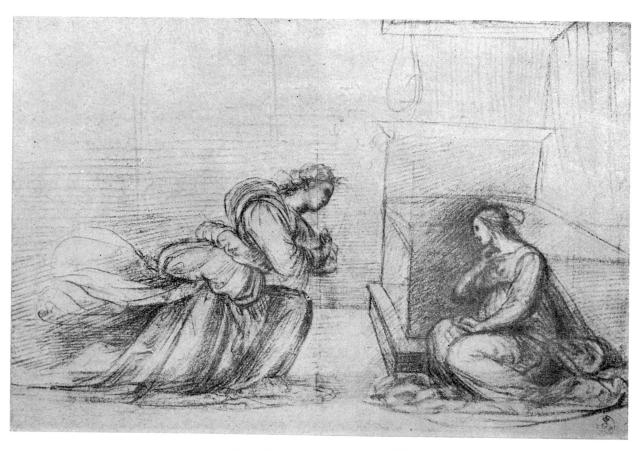

Fig. 458 — 6 — Albertinelli

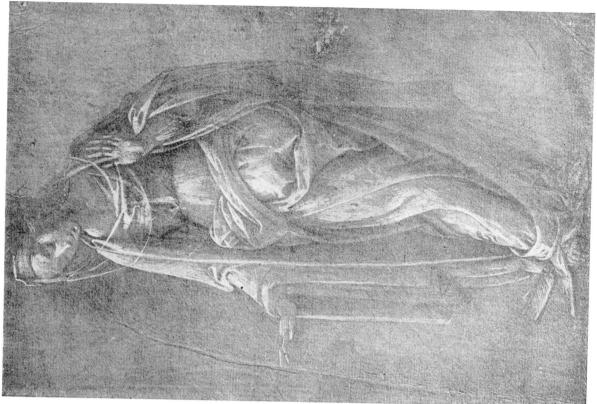

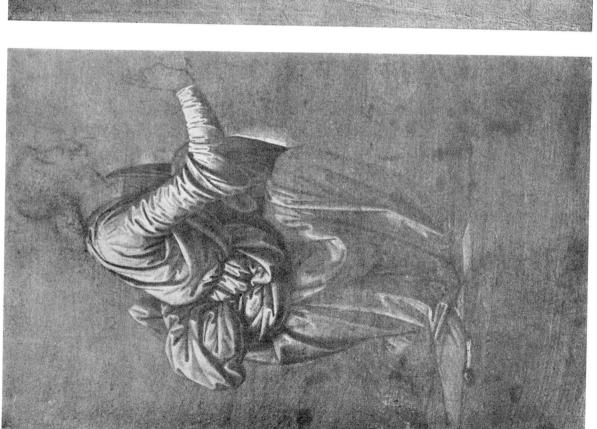

Fig. 459 — 7 — Albertinelli

Fig. 460 — 17 — Albertinelli

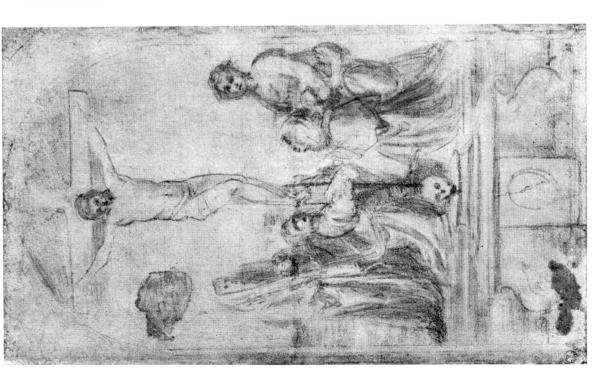

Fig. 461 — 1785^A — Fra Paolino

Fig. 462 — 1786^A — Fra Paolino

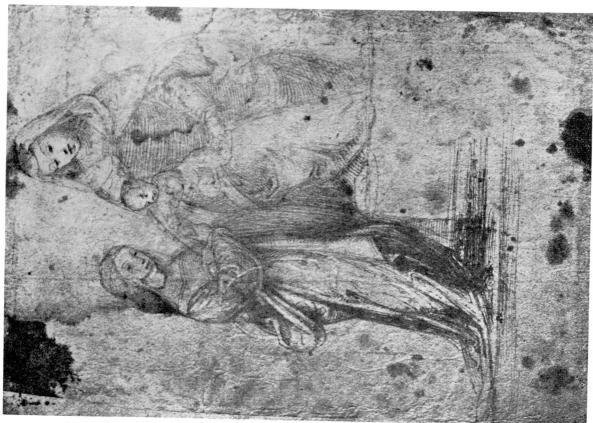

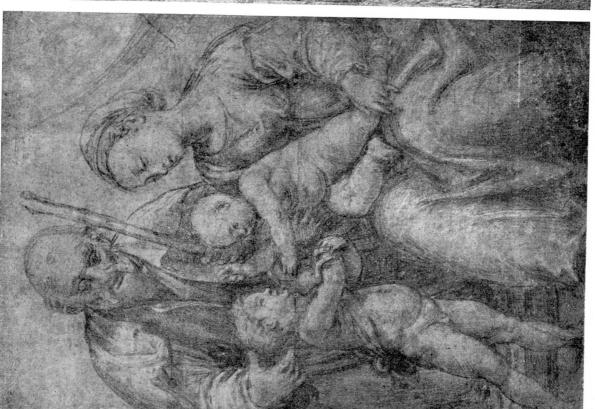

Fig. 464 — 1828 — Fra Paolino

Fig. 463 — 1770 — Fra Paolino

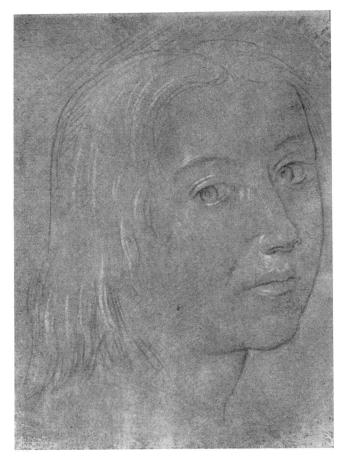

Fig. 465 — 2511 — Sogliani

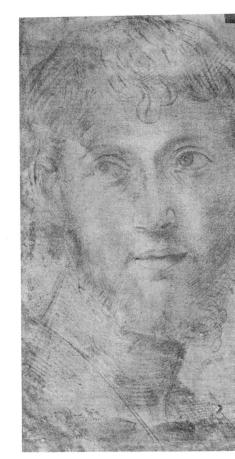

Fig. 466 — 2728 — Sogliani

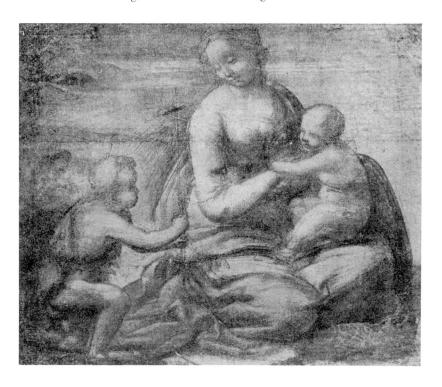

Fig. 467 — 2527 — Sogliani

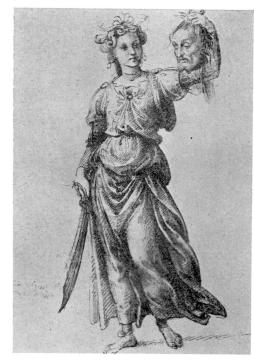

Fig. 468 — 2749 — Sogliani

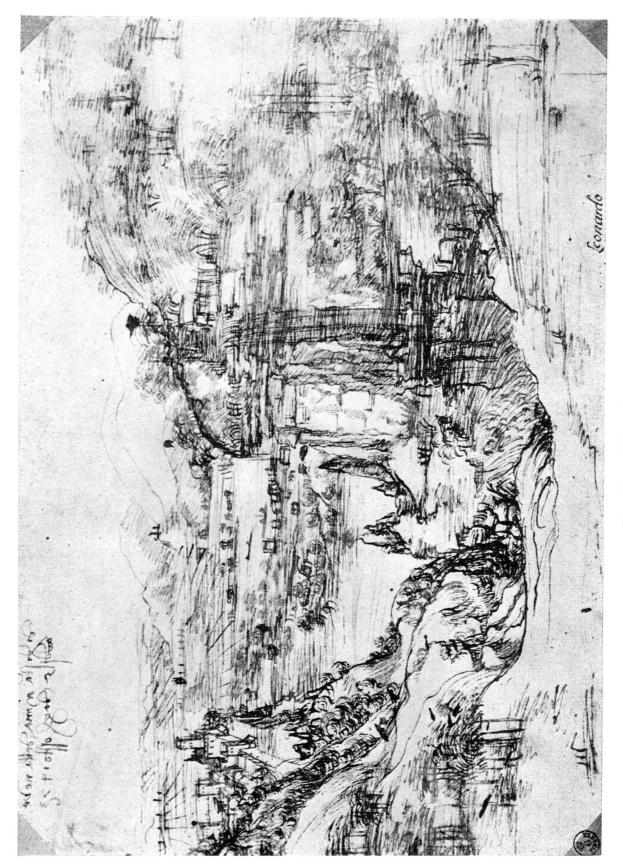

Fig. 469 — 1017 — Leonardo

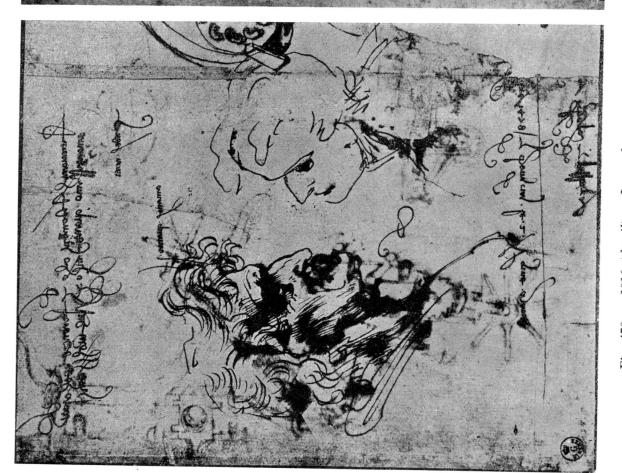

Fig. 470 — 1016 (detail) — Leonardo

Fig. 471 — 1024 — Leonardo

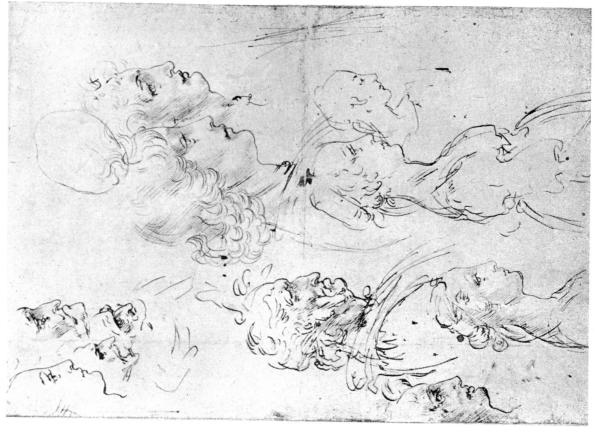

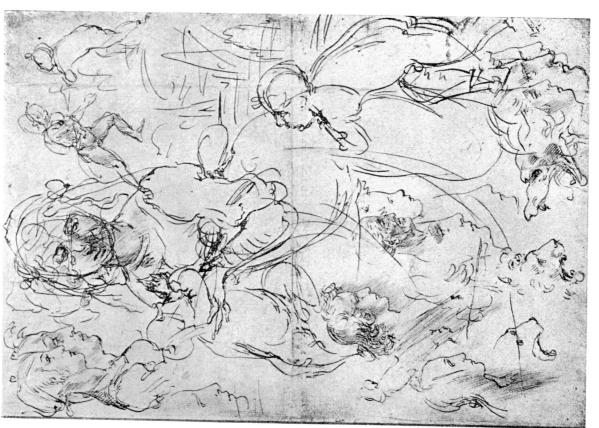

Fig. 472 - 1170 - Leonardo

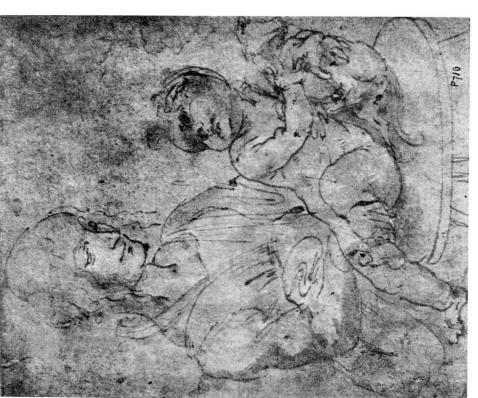

Fig. 474 — 1015 — Leonardo

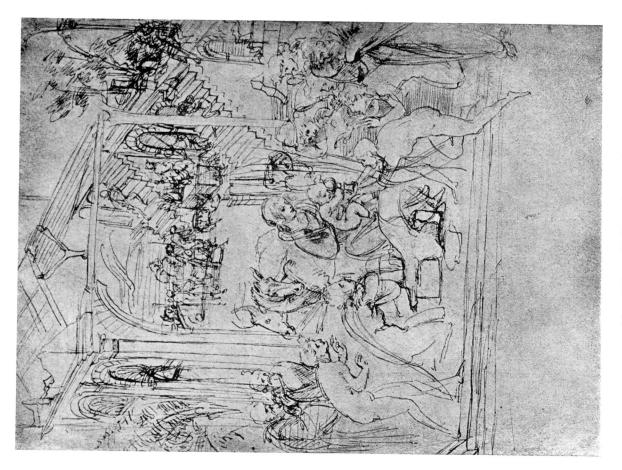

Fig. 477 — 1068 — Leonardo

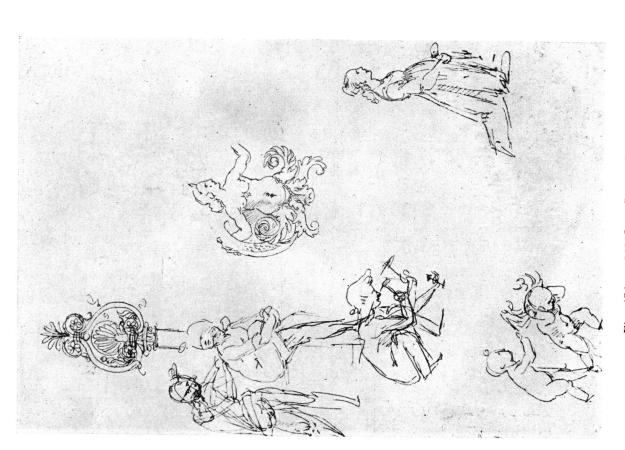

Fig. $476 - 1010^{\circ}$ — Leonardo

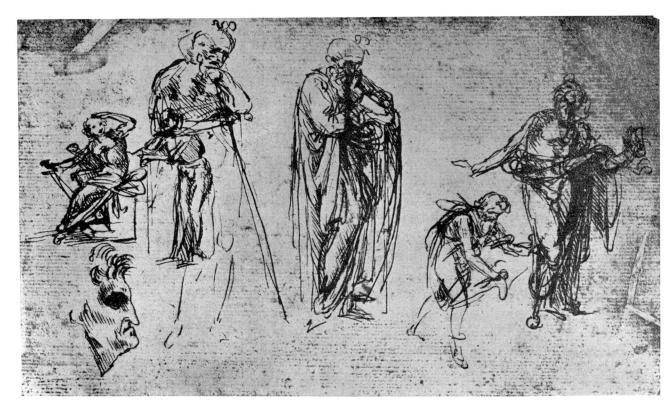

Fig. 478 - 1023 - Leonardo

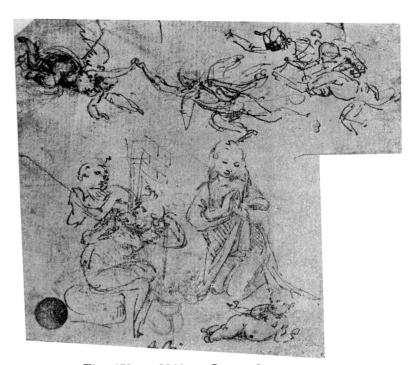

Fig. 479 — 1109 — Leonardo

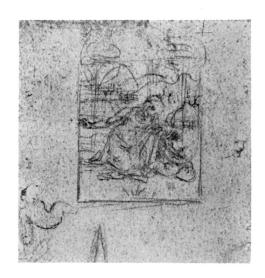

Fig. 480 - 1171 (detail) - Leonardo

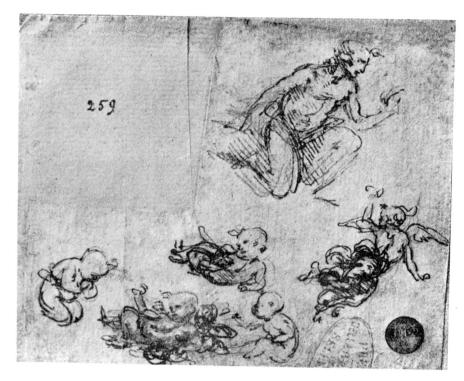

Fig. 481 — 1110 — Leonardo

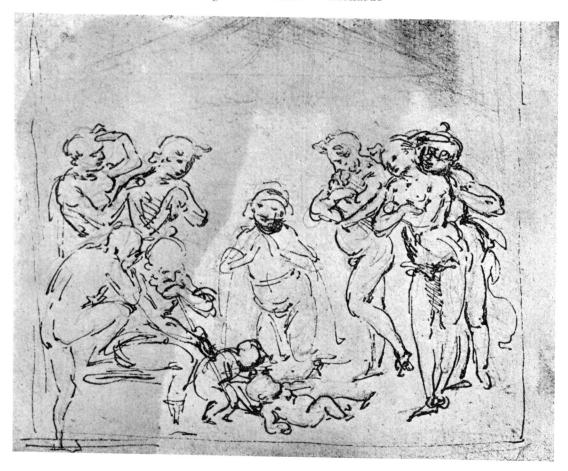

Fig. $482 - 1010^{\rm B} \ ({\rm detail}) - {\rm Leonardo}$

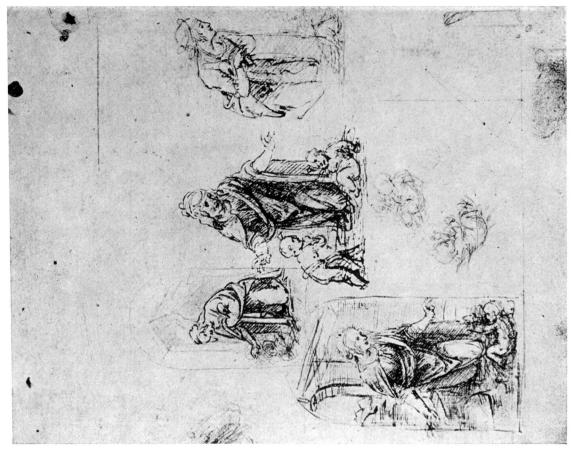

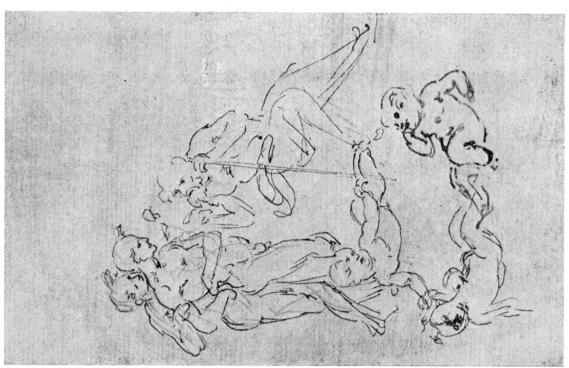

Fig. 483 - 1021 - Leonardo

Fig. 484 — 1049^c — Leonardo

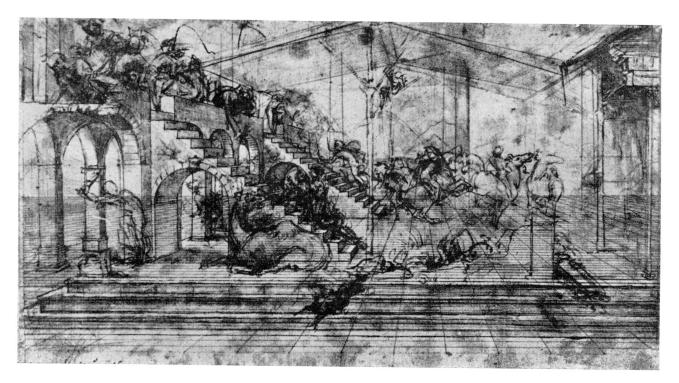

Fig. 485 - 1020 - Leonardo

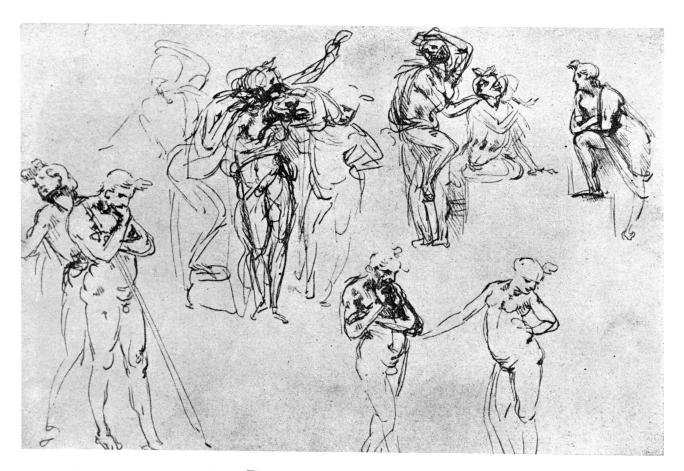

Fig. 486 - 1081 - Leonardo

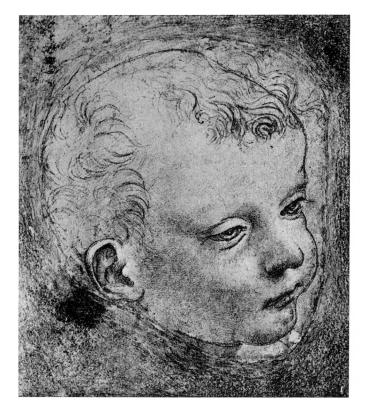

Fig. 487 - 1067 - Leonardo

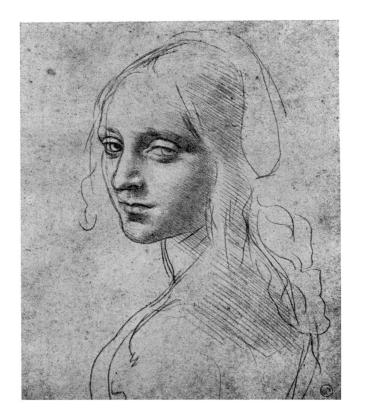

Fig. 489 - 1084 - Leonardo

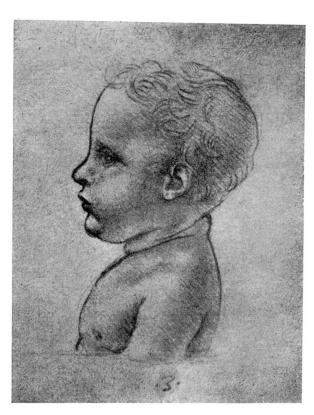

Fig. 488 — 1139 — Leonardo

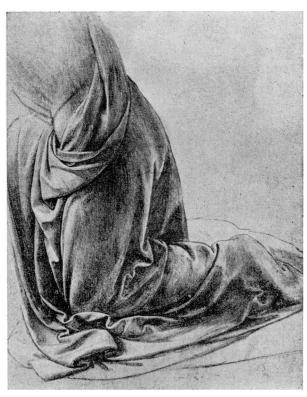

Fig. 490 - 1175 - Leonardo

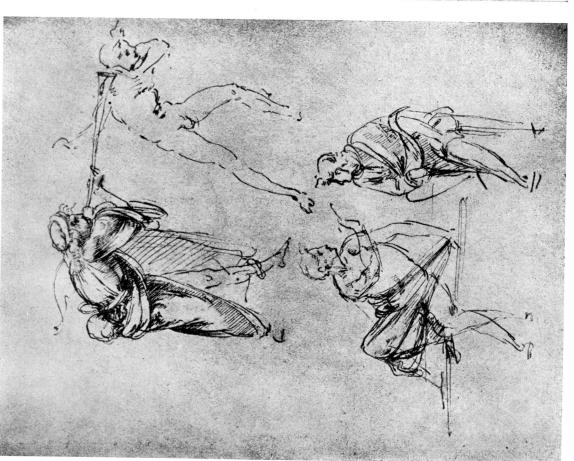

Fig. 491 — 1036 — Leonardo

Fig. 492 — 1212 — Leonardo

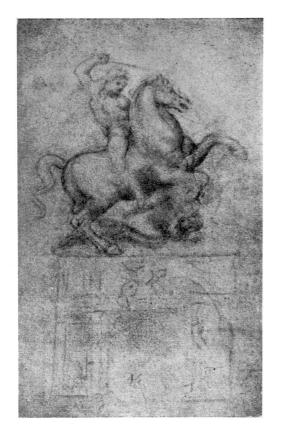

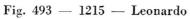

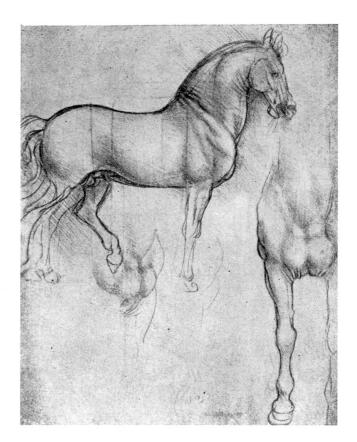

Fig. 494 - 1223 - Leonardo

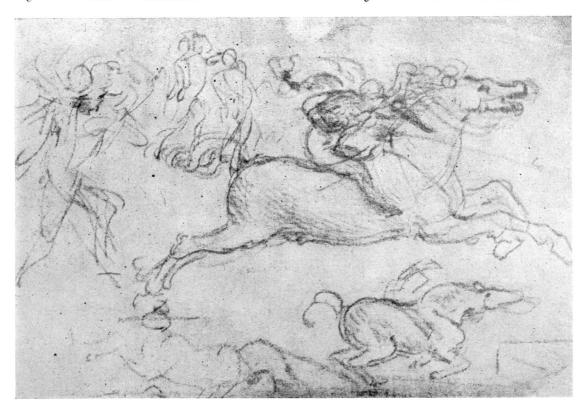

Fig. 495 - 1224 - Leonardo

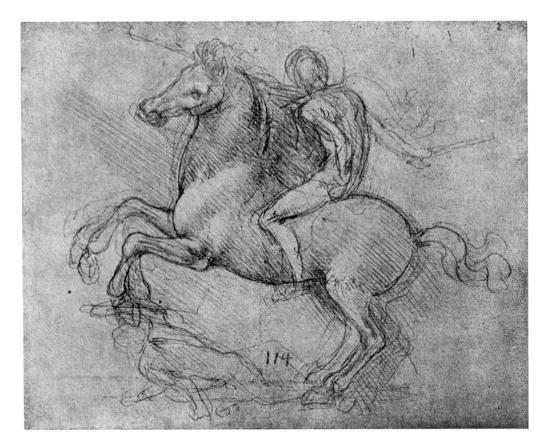

Fig. 496 — 1214 — Leonardo

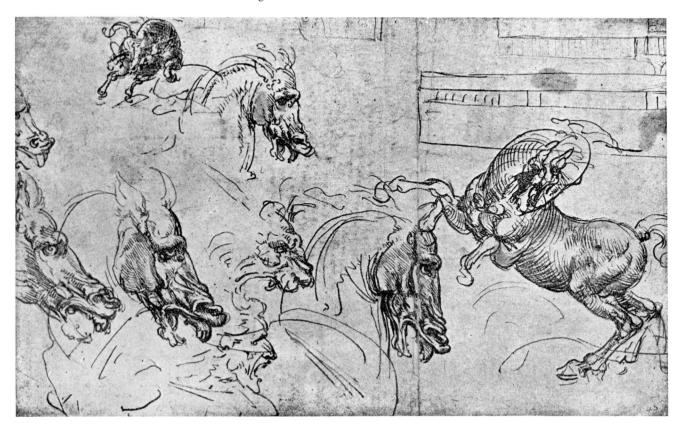

Fig. 497 - 1225 - Leonardo

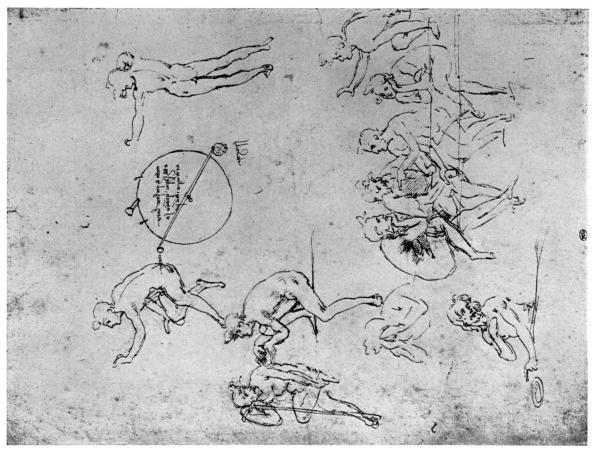

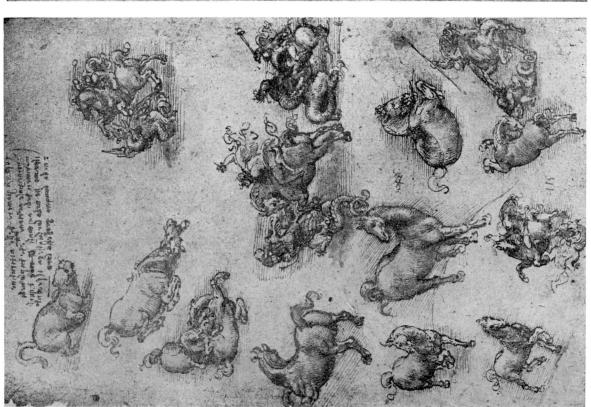

Fig. 498 — 1228 — Leonardo

Fig. 499 — 1065 verso — Leonardo

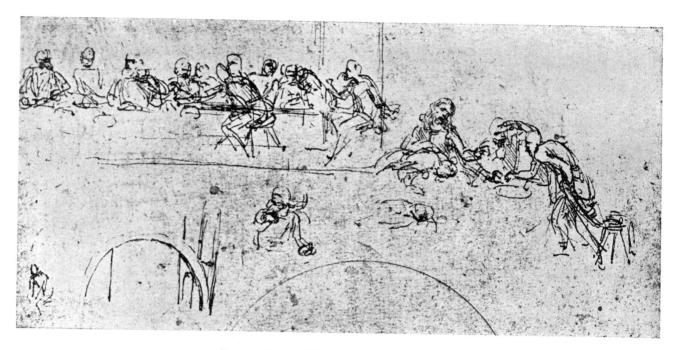

Fig. 500 - 1188 (detail) - Leonardo

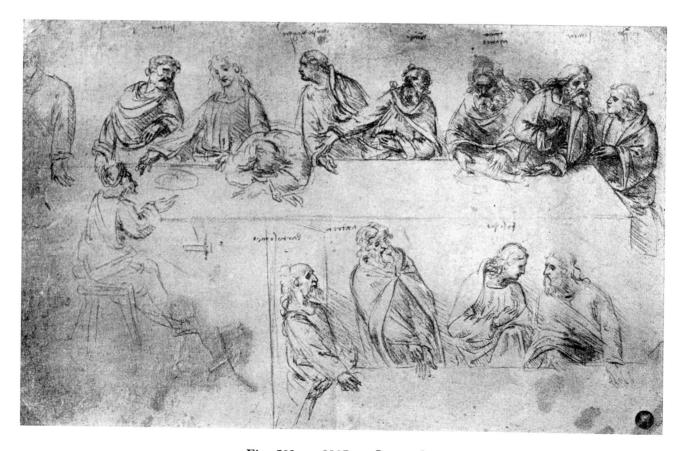

Fig. 501 - 1107 - Leonardo

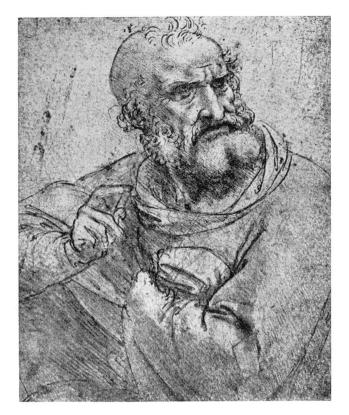

Fig. 502 — 1113 — Leonardo

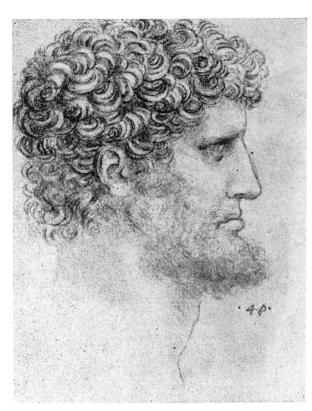

Fig. 503 - 1144 - Leonardo

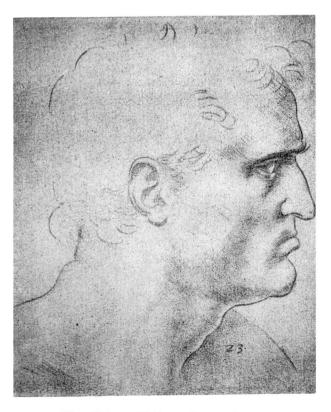

Fig. 504 - 1140 - Leonardo

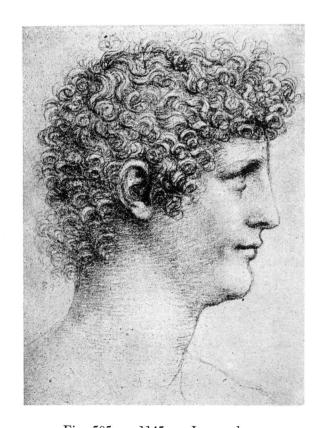

Fig. 505 - 1145 - Leonardo

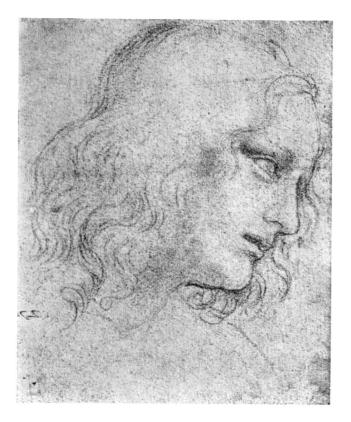

Fig. 506 - 1141 - Leonardo

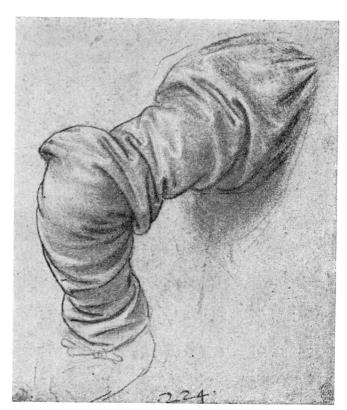

Fig. 507 - 1176 - Leonardo

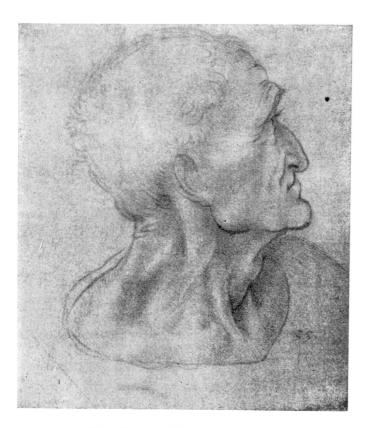

Fig. 508 — 1142 — Leonardo

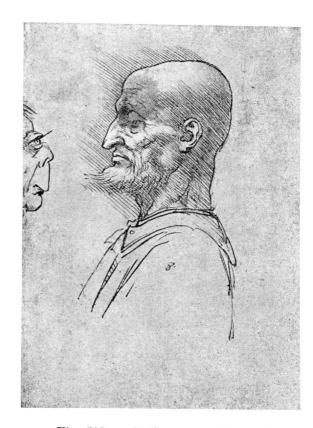

Fig. 509 - 1143 verso - Leonardo

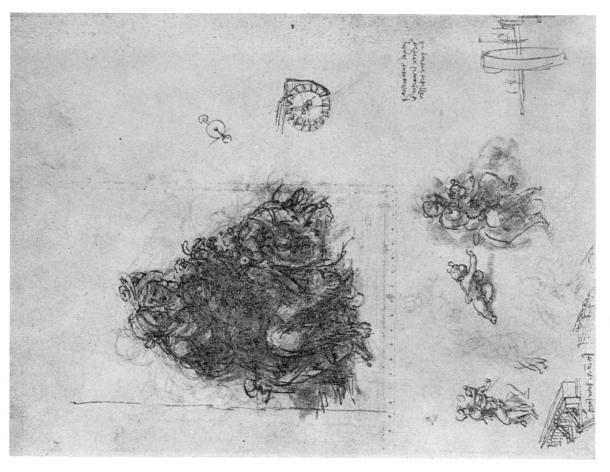

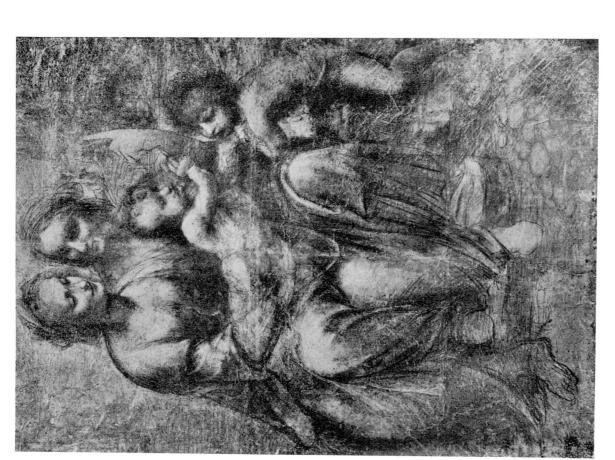

Fig. 510 — 1039 — Leonardo

Fig. 511 — 1028 — Leonardo

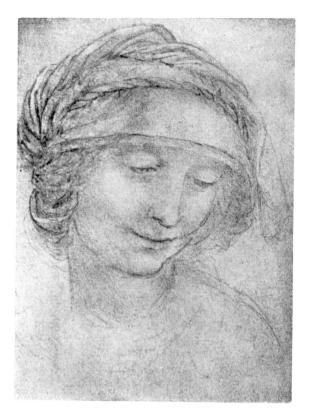

Fig. 512 — 1152 — Leonardo

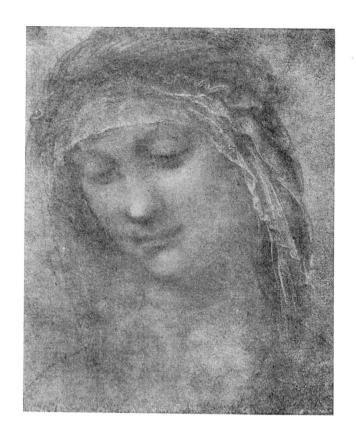

Fig. 513 - 1151 - Leonardo

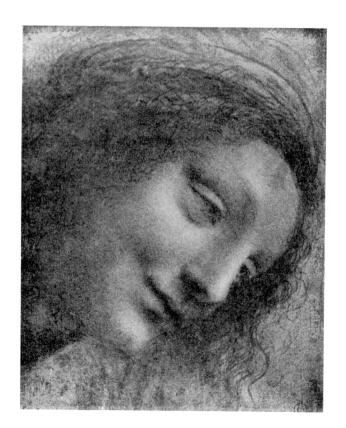

Fig. 514 — 1045 — Leonardo

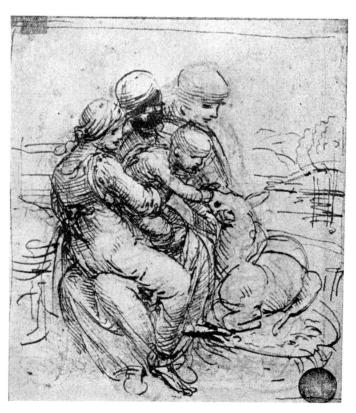

Fig. 515 — 1102 — Leonardo

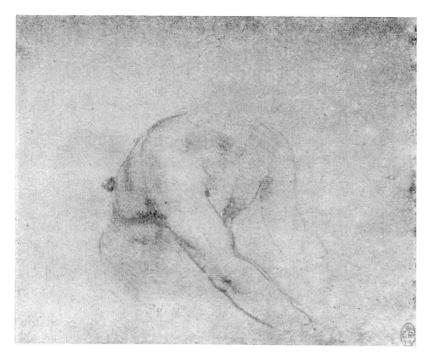

Fig. 516 - 1185 - Leonardo

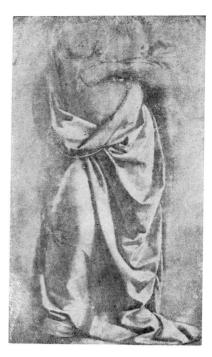

Fig. 517 — 1015^{B} — Leonardo

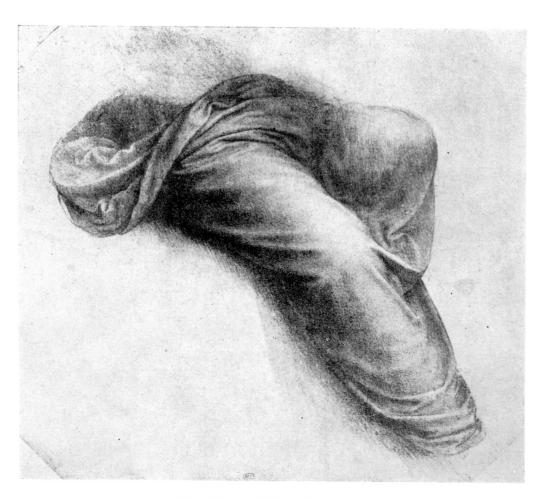

Fig. 518 — 1063 — Leonardo

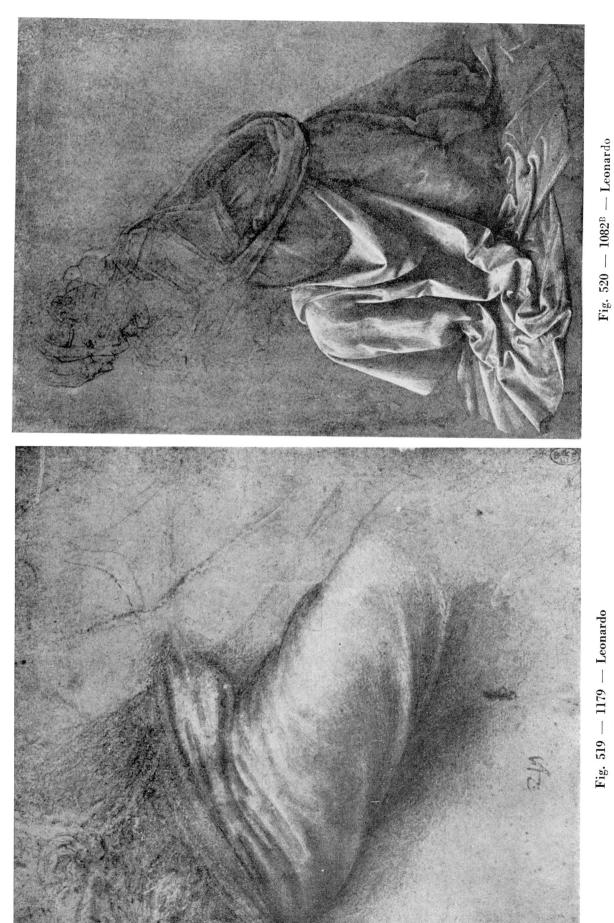

Fig. 519 - 1179 - Leonardo

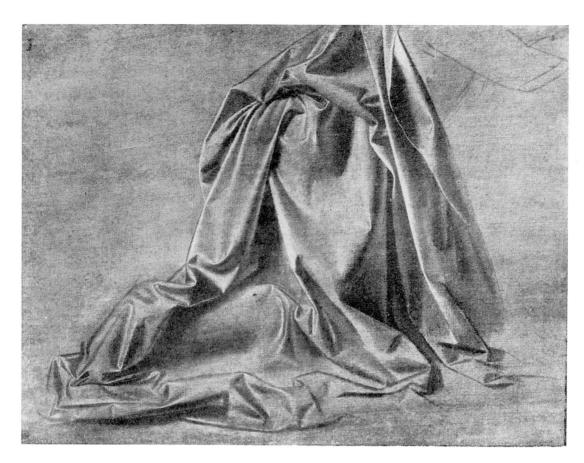

Fig. 521 — 1067^{A} — Leonardo

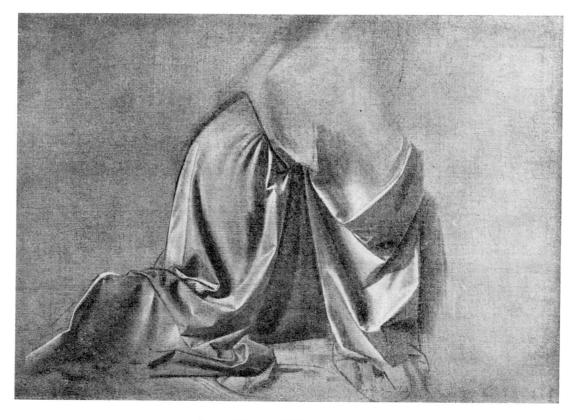

Fig. $522 - 1071^{\mathrm{B}}$ — Leonardo

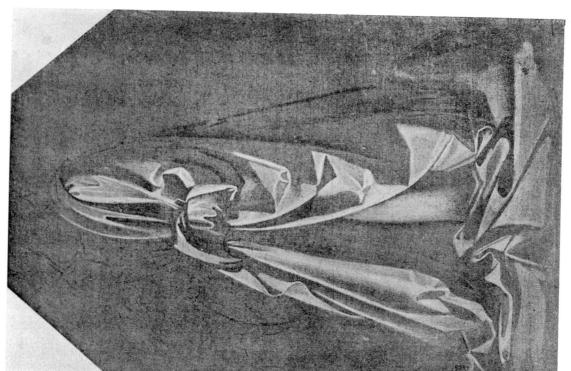

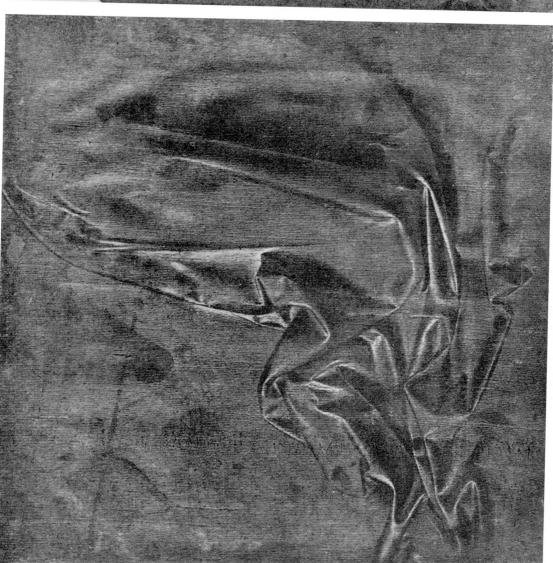

Fig. $524 - 1037^{\mathrm{A}}$ — Leonardo

Fig. $523 - 1014^{\mathrm{A}}$ — Leonardo

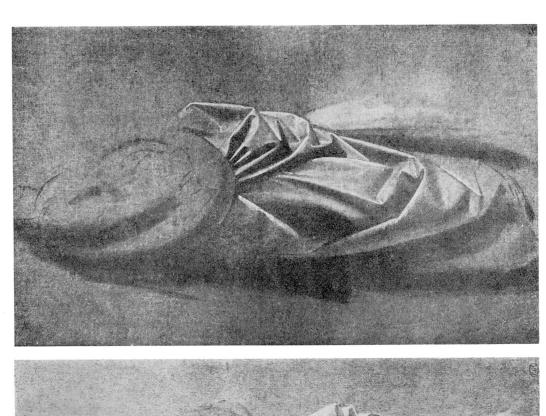

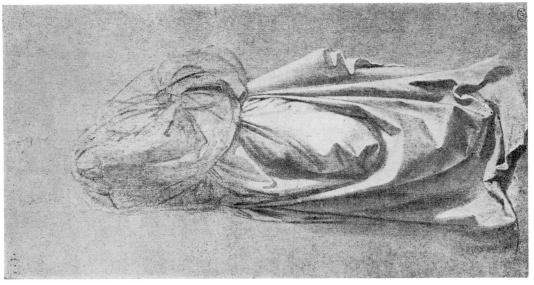

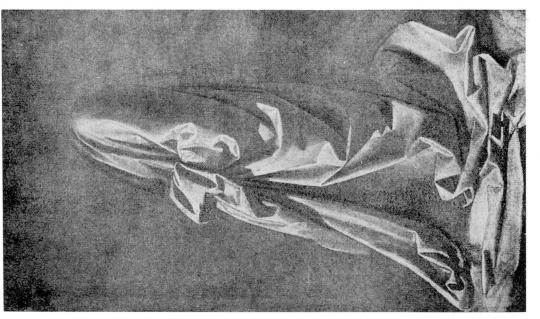

Fig. $525 - 1071^{\mathrm{A}} - \mathrm{Leonardo}$

Fig. $526 - 1070^{\mathrm{A}} - \text{Leonardo}$

Fig. $527 - 1071^{D}$ — Leonardo

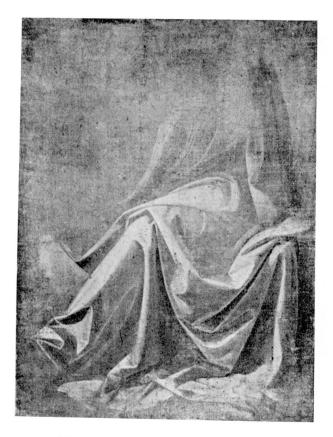

Fig. $528 - 1015^{\circ}$ — Leonardo

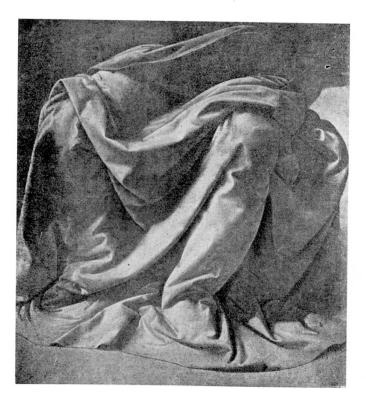

Fig. 530 - 1061 - Leonardo

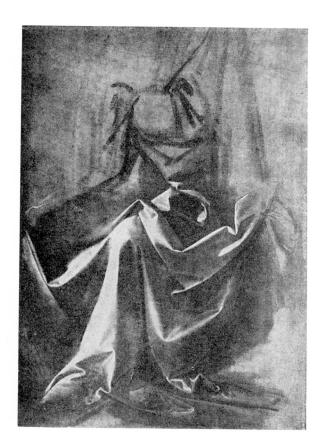

Fig. 529 — 1071° — Leonardo

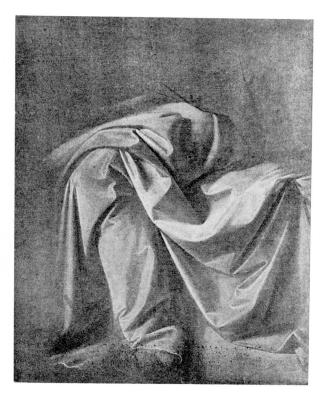

Fig. $531 - 1071^{E}$ — Leonardo

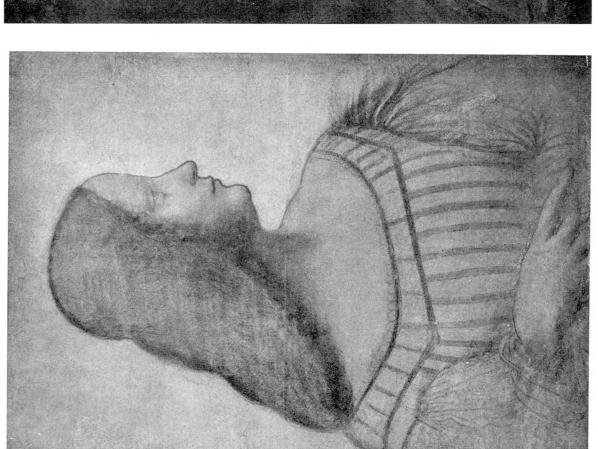

Fig. 533 — Follower of Leonardo

Fig. 532 — 1062 — Leonardo

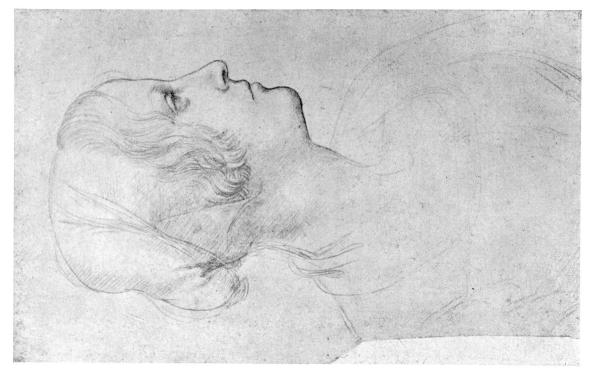

Fig. 535 — 1154 — Leonardo

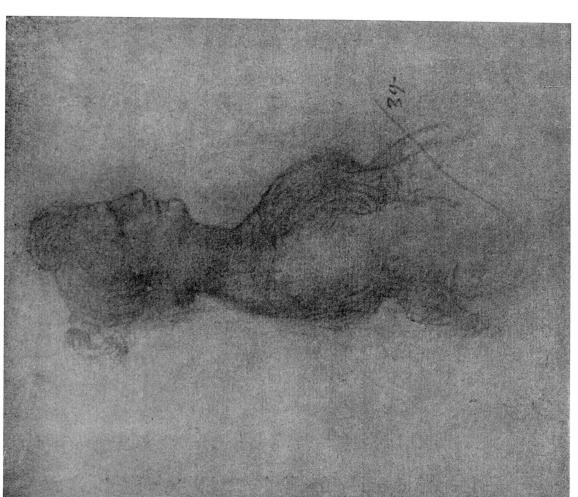

Fig. 534 — 1160 — Leonardo

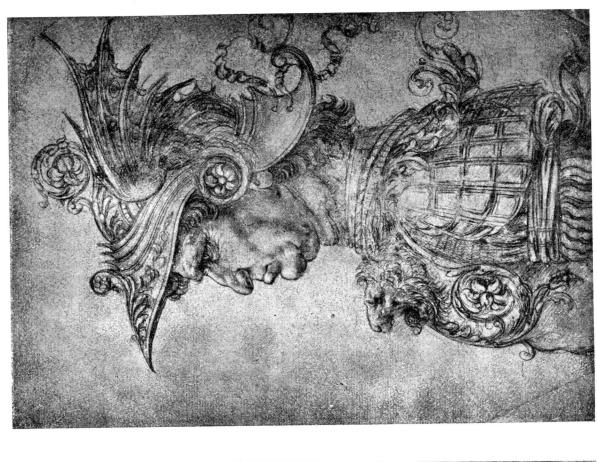

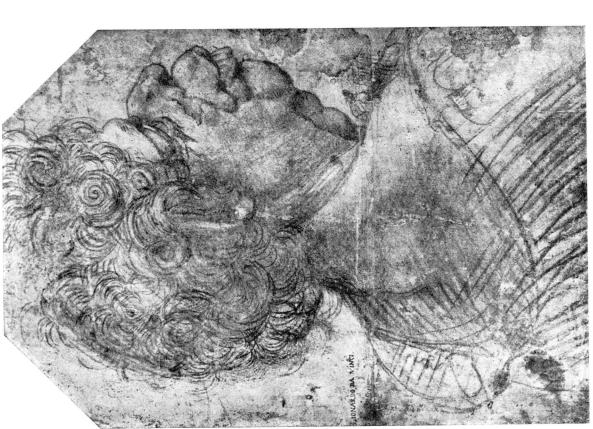

Fig. 536 - 1050 - Leonardo

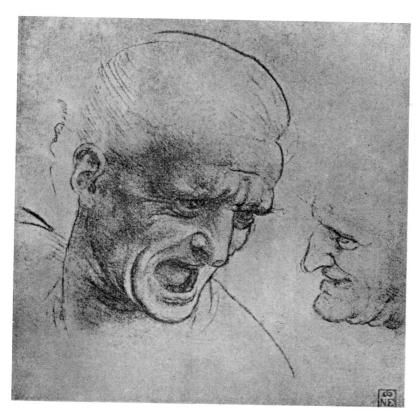

Fig. 538 — 1011 — Leonardo

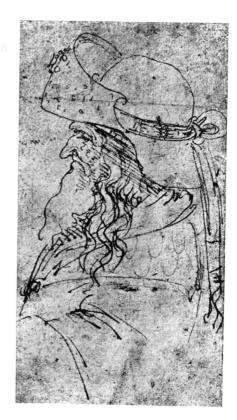

Fig. 539 — 1161 — Leonardo

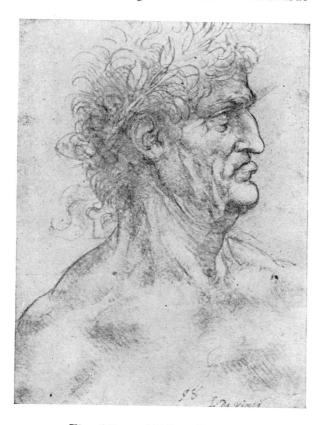

Fig. 540 - 1087 - Leonardo

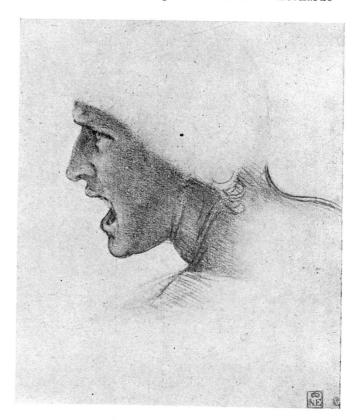

Fig. 541 — 1012 — Leonardo

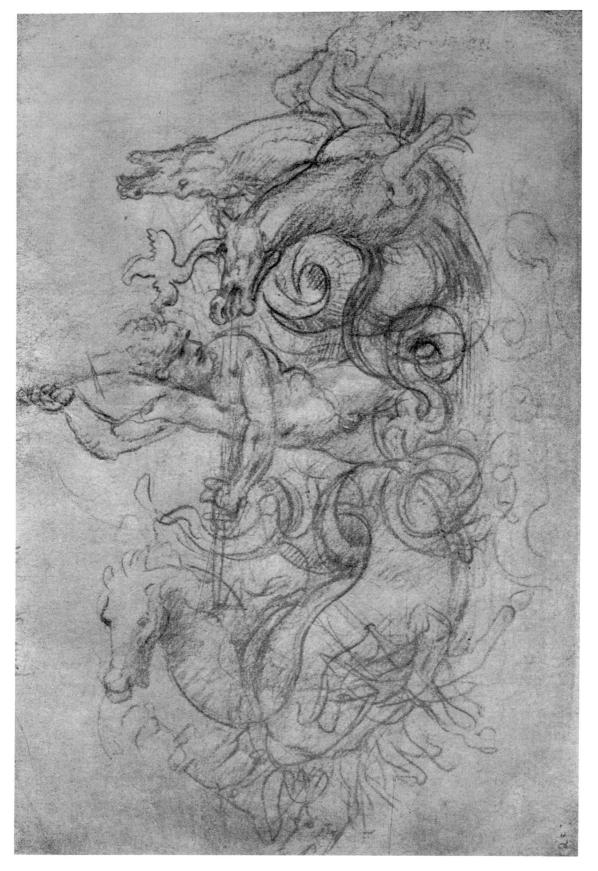

Fig. 542 — 1117 — Leonardo

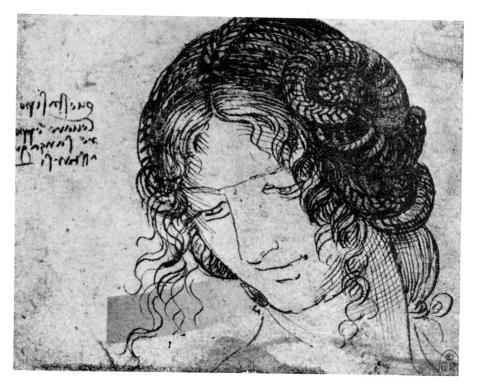

Fig. 543 — 1157 Leonardo

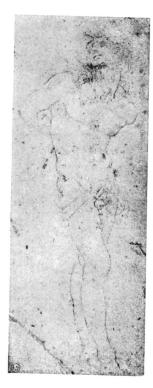

 $\begin{array}{c} \mathrm{Fig.}\ 544\ --\ 1010^{\mathrm{E}} \\ \mathrm{Leonardo} \end{array}$

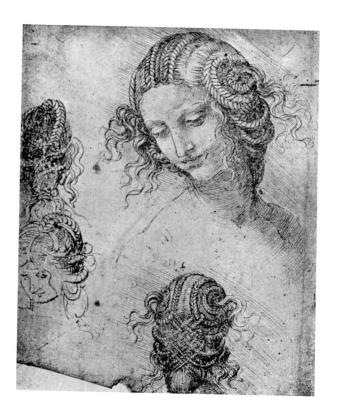

Fig. 545 — 1155 — Leonardo

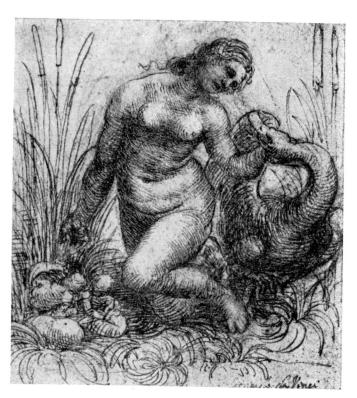

Fig. 546 — 1020^{A} — Leonardo

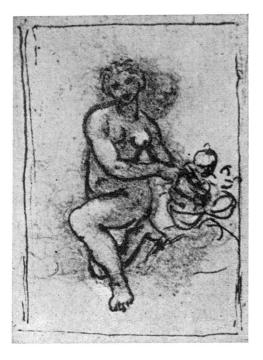

Fig. 547 — 1123 — Leonardo

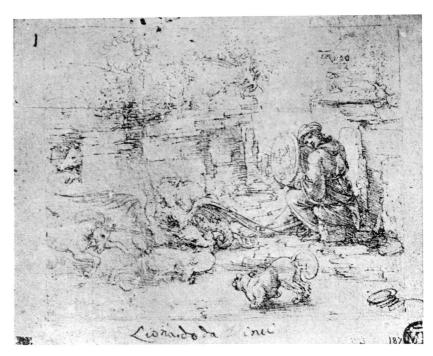

Fig. 548 — 1064 -- Leonardo

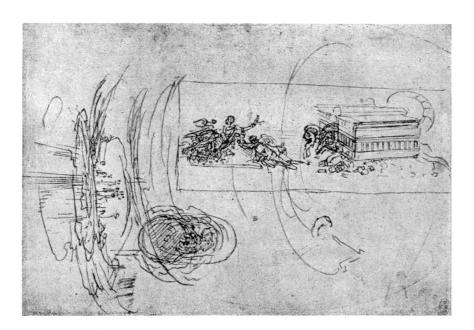

Fig. 549 — 1119 Leonardo

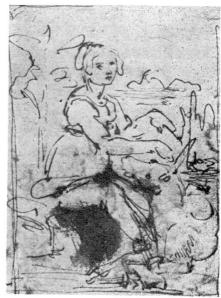

Fig. 550 — 1024 verso (detail) Leonardo

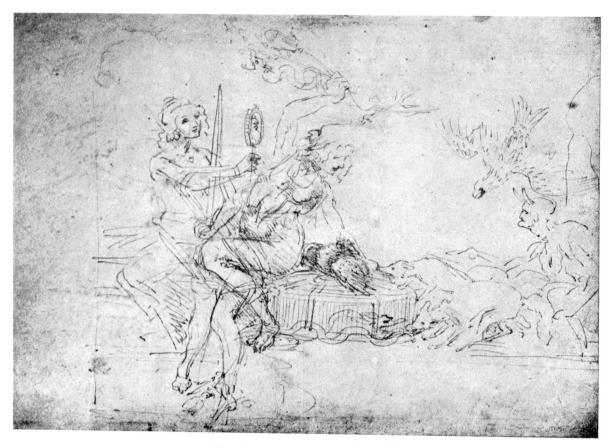

Fig. 551 — 1055 — Leonardo

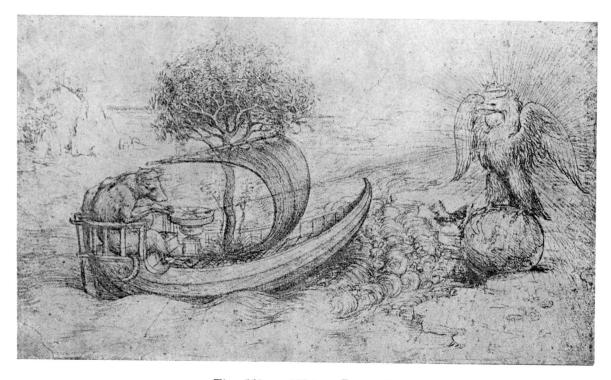

Fig. 552 - 1118 - Leonardo

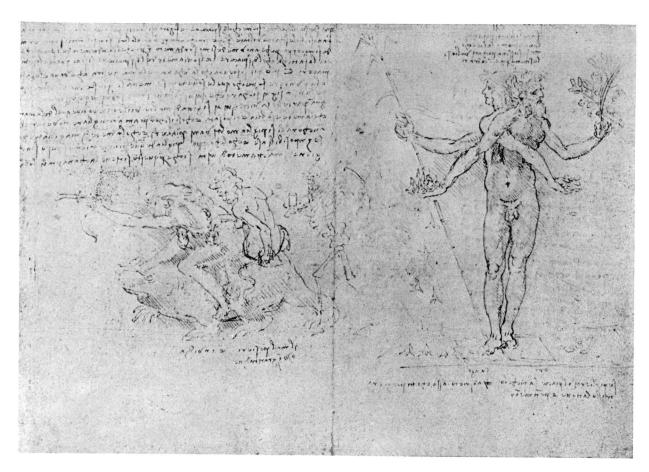

Fig. 553 — 1051 — Leonardo

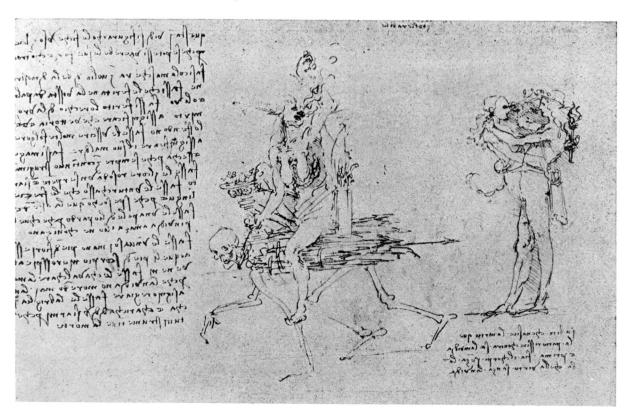

Fig. 554 — 1051 verso — Leonardo

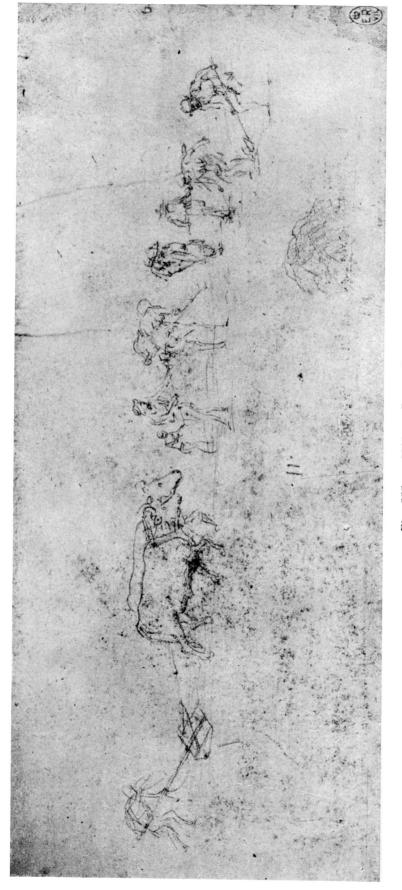

Fig. 555 — 1191 — Leonardo

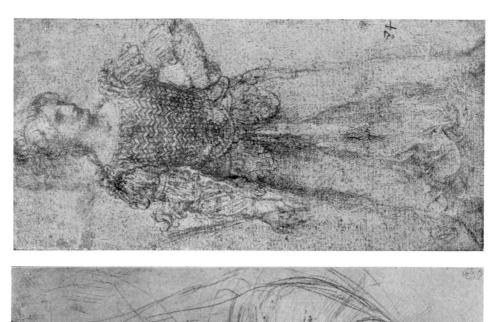

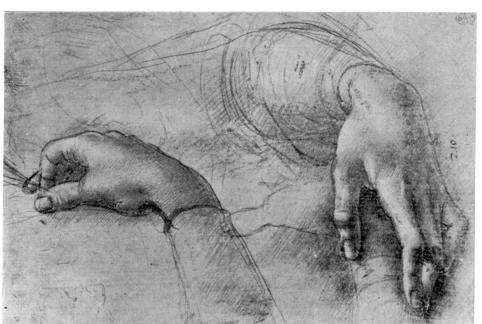

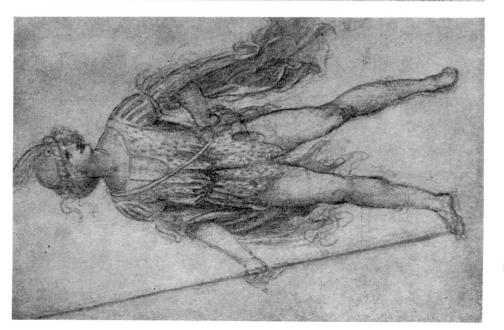

Fig. 556 — 1125 — Leonardo

Fig. 557 — 1173 — Leonardo

Fig. 558 - 1127 - Leonardo

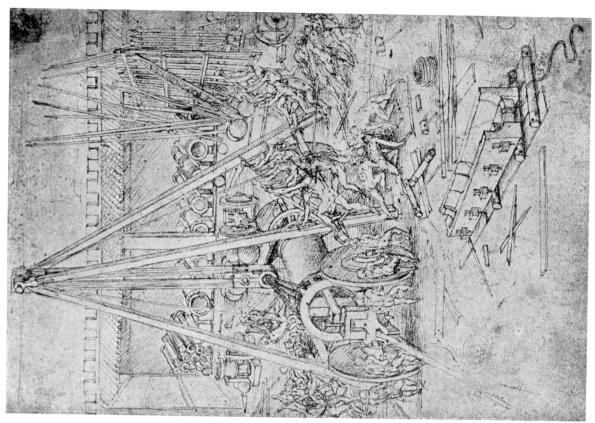

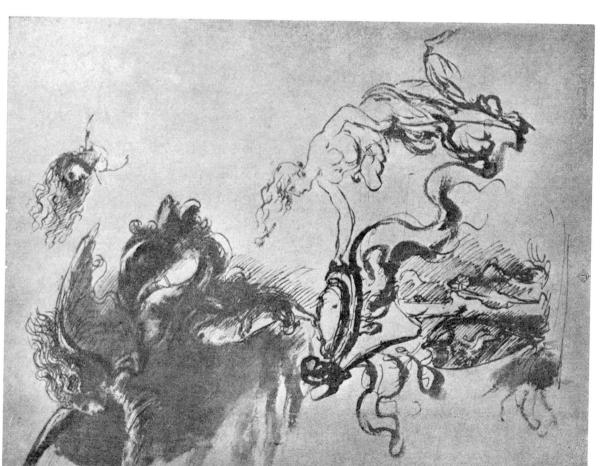

Fig. 559 — 1037 — Leonardo

Fig. 560 - 1261 - Leonardo

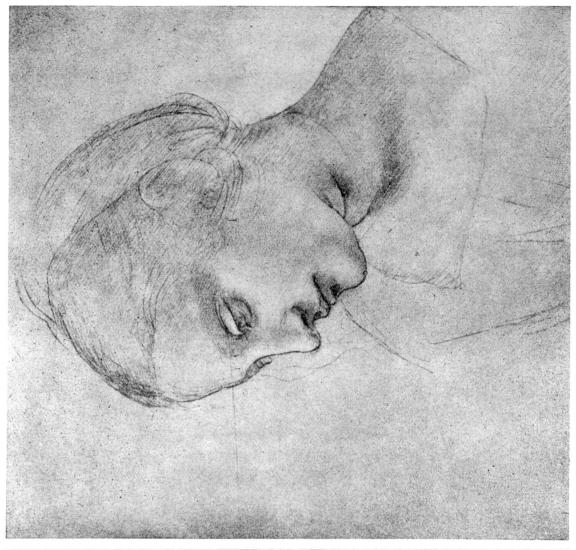

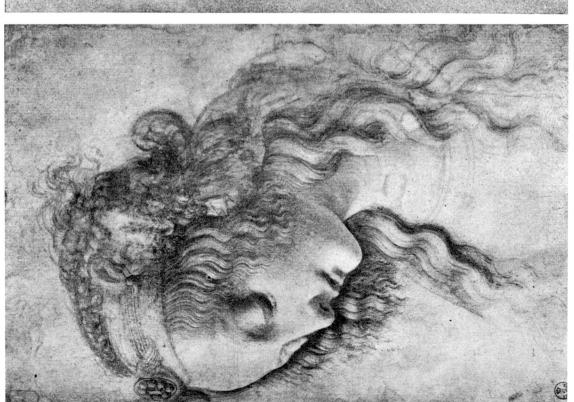

Fig. 562 — 1067^c — Leonardo

Fig. $561 - 1015^{A}$ — Leonardo

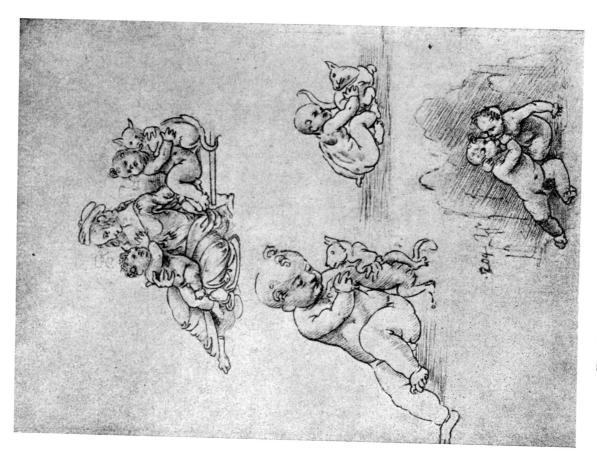

Fig. 564 - 1265 - Imitator of Leonardo(?)

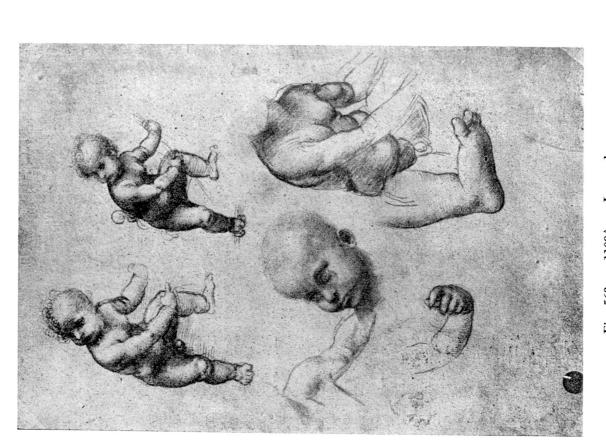

Fig. $563 - 1109^{\mathrm{A}} - \mathrm{Leonardo}$

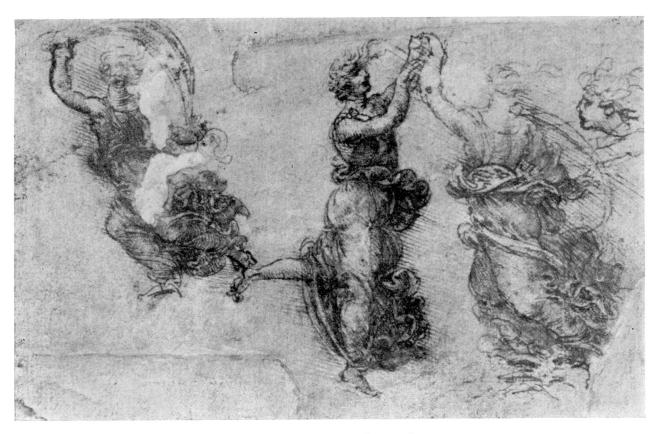

Fig. 565 — 1101 -- Leonardo

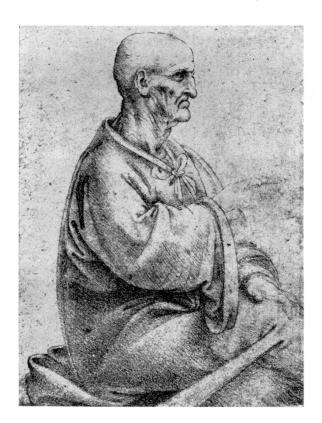

Fig. 566 — 1262 — Imitator of Leonardo

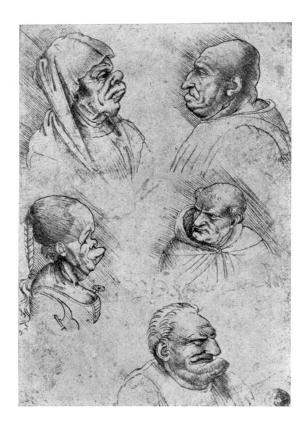

Fig. 567 - 1263 - Imitator of Leonardo

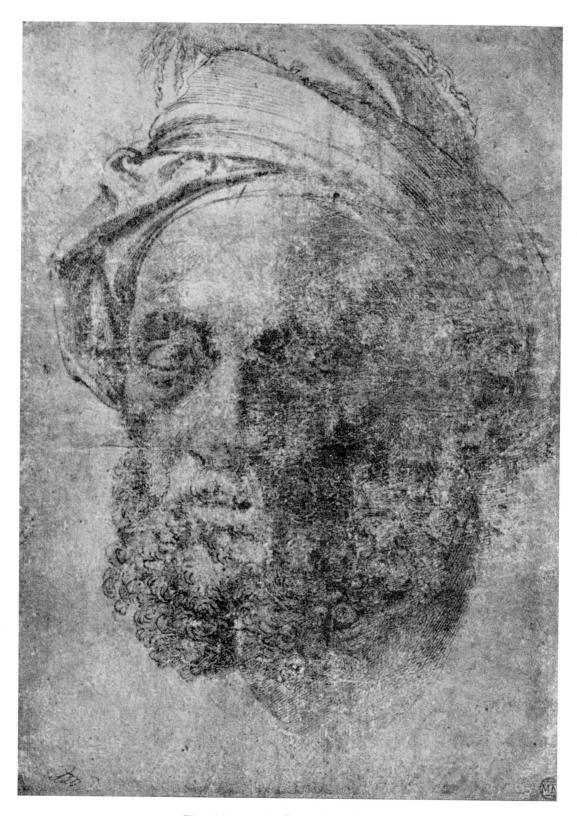

Fig. 568 — $1598^{\rm D}$ — Michelangelo

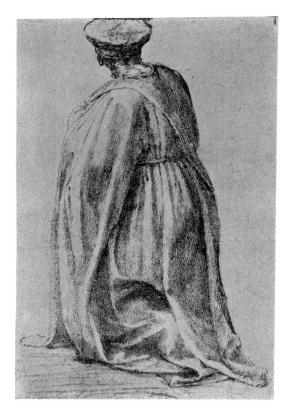

Fig. 569 — 1602 Michelangelo after Masaccio

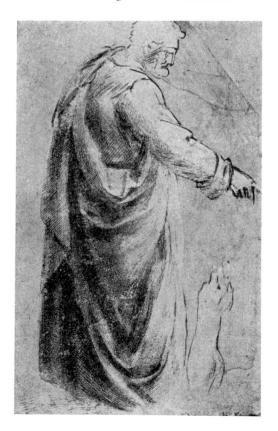

Fig. 571 — 1544 Michelangelo after Masaccio

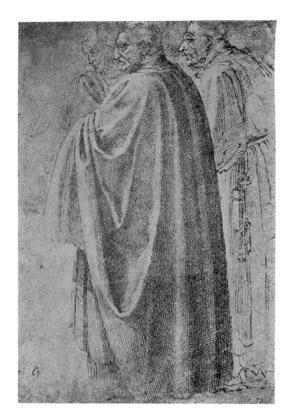

Fig. 570 — 1602 verso Michelangelo after Masaccio

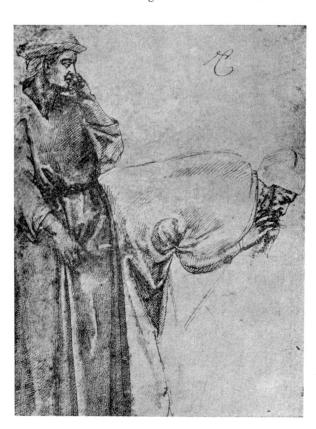

Fig. 572 — 1587 Michelangelo after Giotto

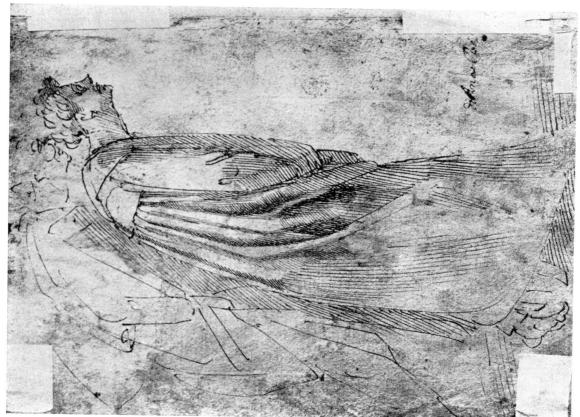

Fig. 574 — 1474 verso — Michelangelo after Masaccio

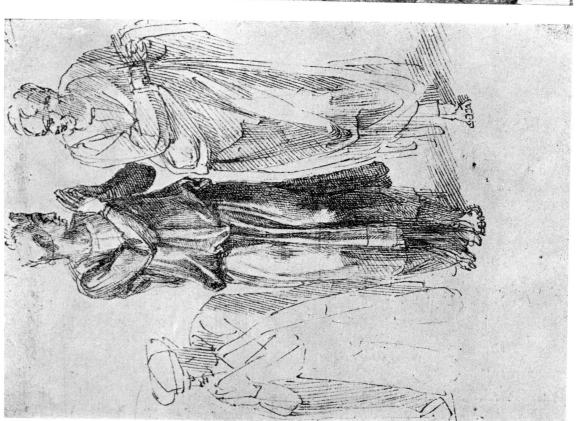

Fig. 573 - 1474 - Michelangelo after Masaccio

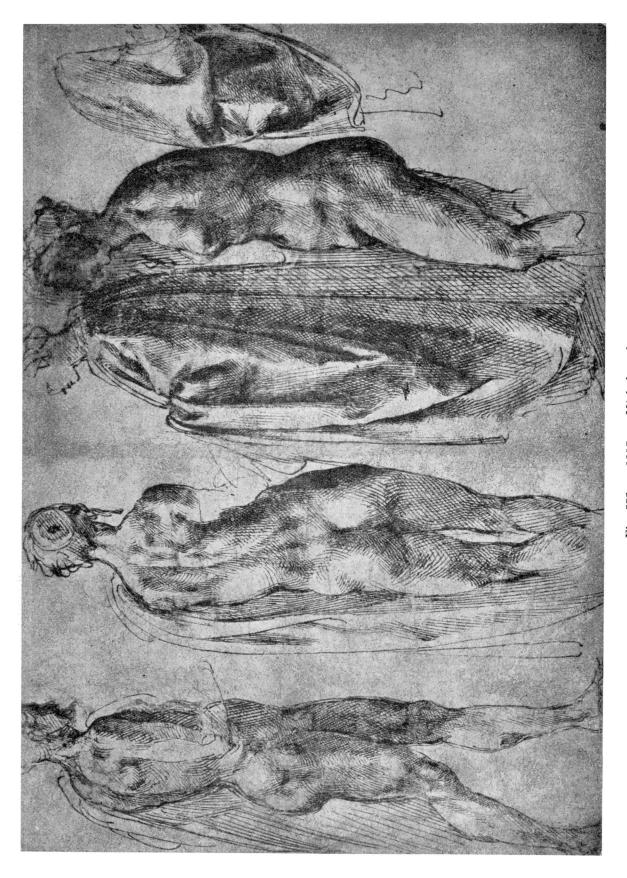

Fig. 575 — 1397 — Michelangelo

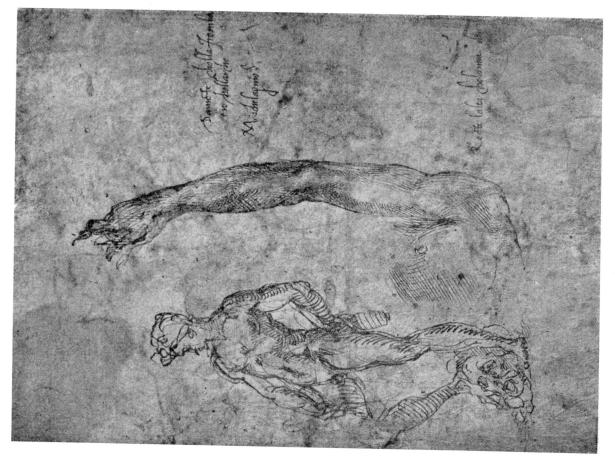

Fig. 576 - 1522 - Michelangelo

Fig. 577 - 1585 - Michelangelo

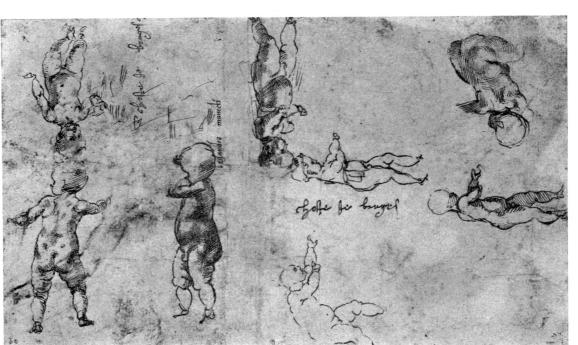

Fig. 579 - 1521 - Michelangelo

Fig. 578 — 1481 verso — Michelangelo

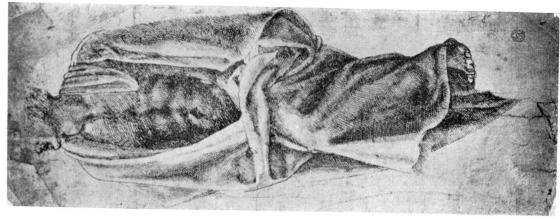

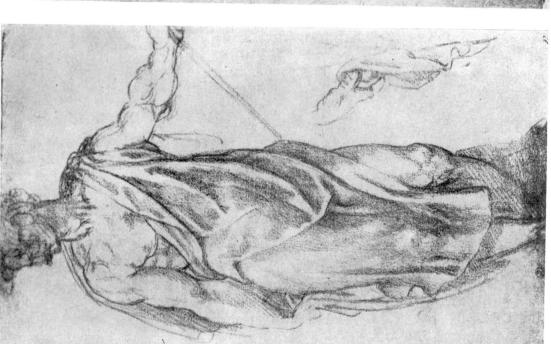

Fig. 581 — 1399 Michelangelo

Fig. 582 — 1737 — Bandinelli Copy after Michelangelo

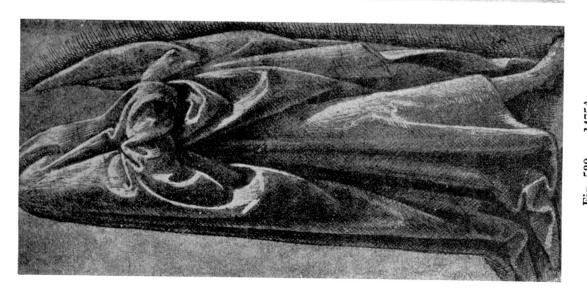

Fig. 580 — 1475^A Michelangelo

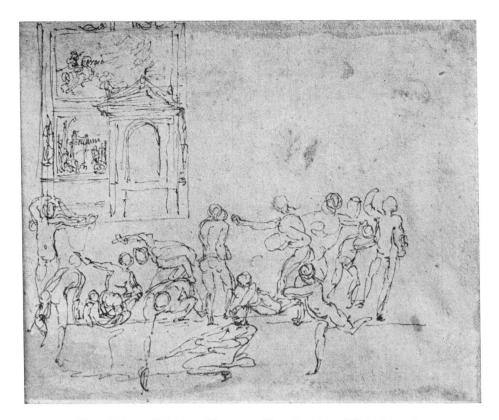

Fig. 583 — 1748 — Memory Sketch after Michelangelo

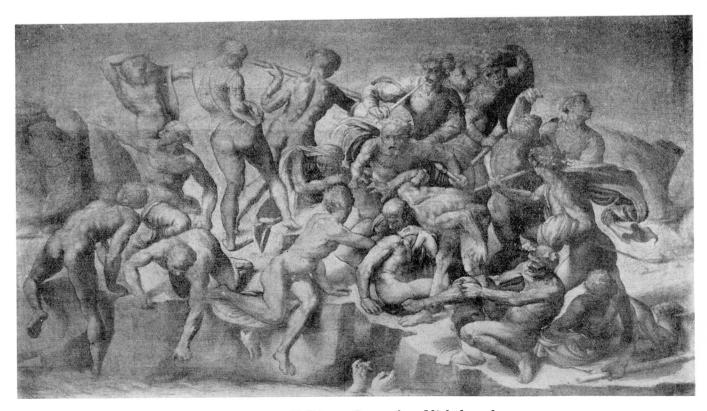

Fig. 584 — Holkham Copy after Michelangelo

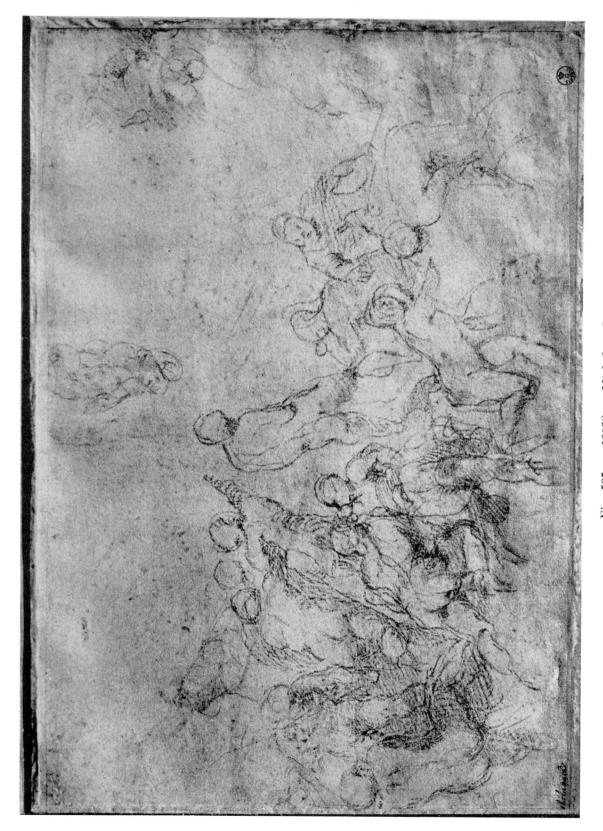

Fig. $585 - 1397^{\circ}$ — Michelangelo

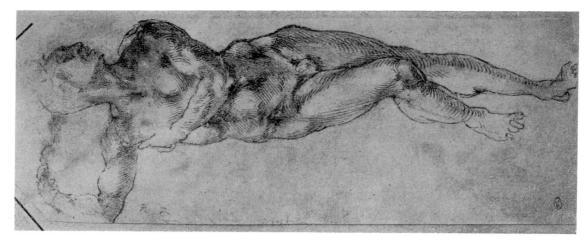

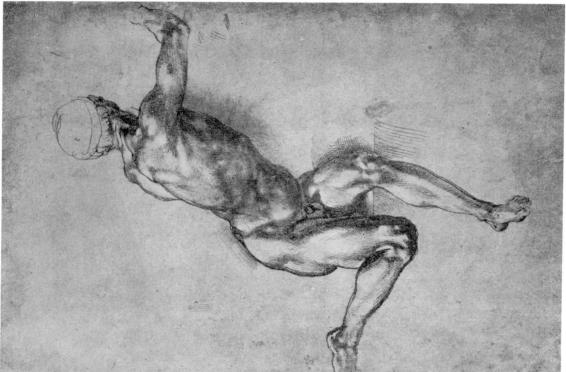

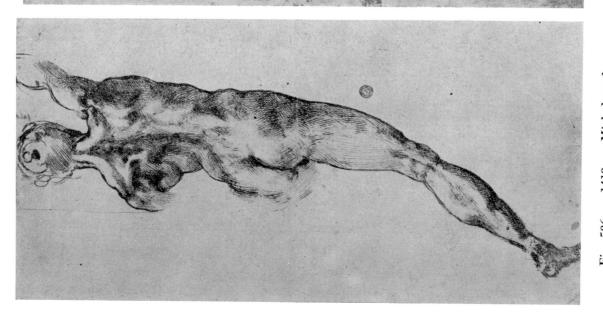

Fig. 587 - 1476 — Michelangelo

Fig. 588 - 1594 - Michelangelo

Fig. 586 - 1418 - Michelangelo

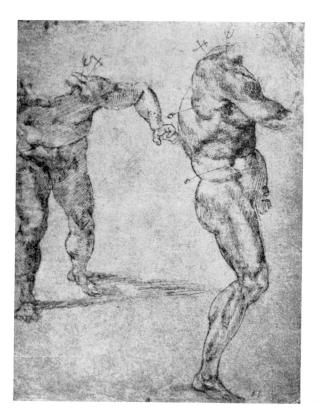

Fig. 589 — 1604 — Michelangelo

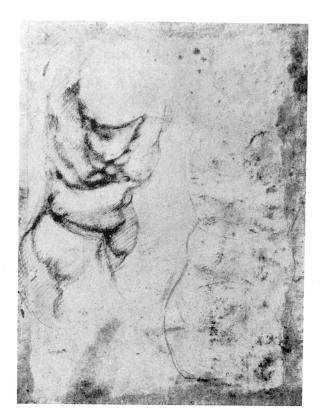

Fig. 590 - 1478 - Michelangelo

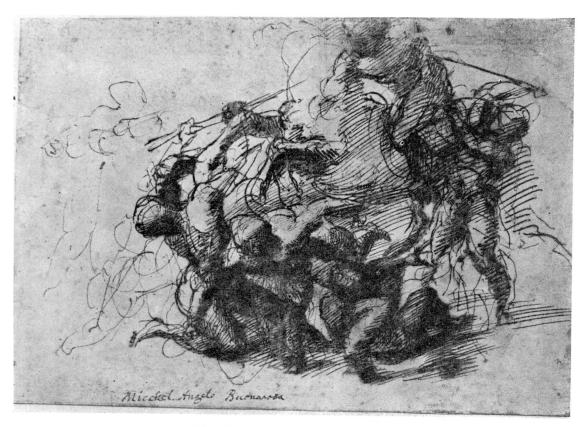

Fig. 591 — 1556 — Michelangelo

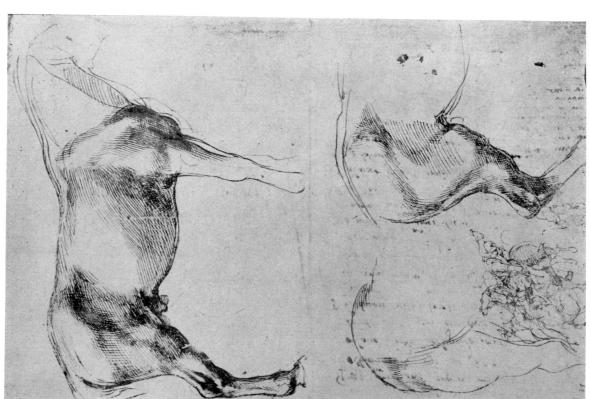

Fig. 592 — 1558 — Michelangelo

Fig. 593 - 1597 - Michelangelo

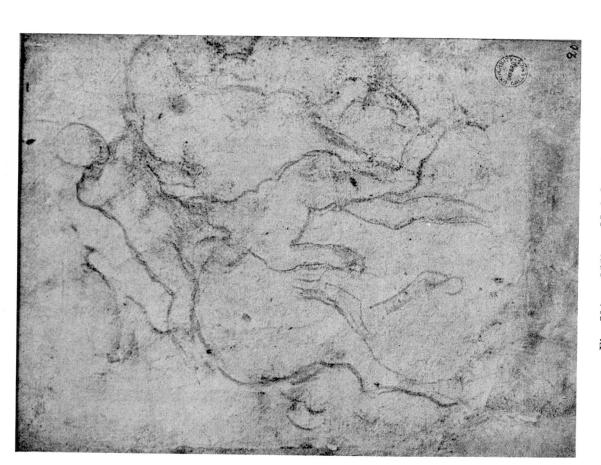

Fig. 594 — 1559 — Michelangelo

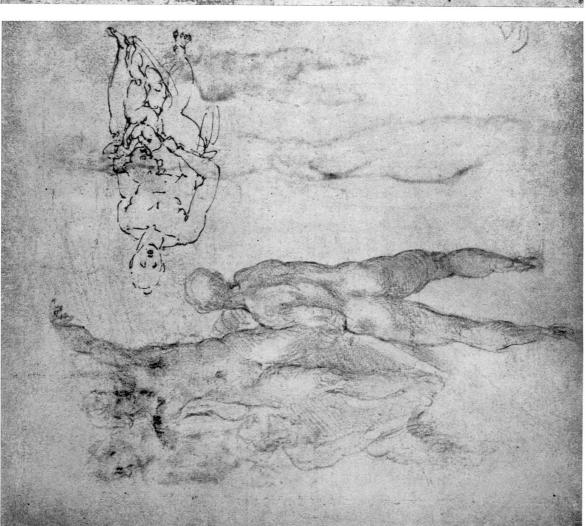

Fig. 596 — 1479 — Michelangelo

Fig. 597 — 1481 — Michelangelo

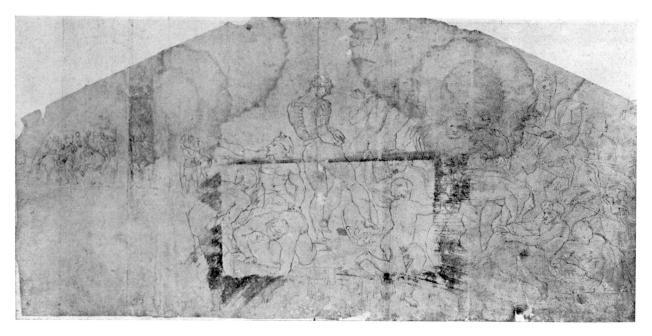

Fig. 598 — $1624^{\rm A}$ — Copy after Michelangelo

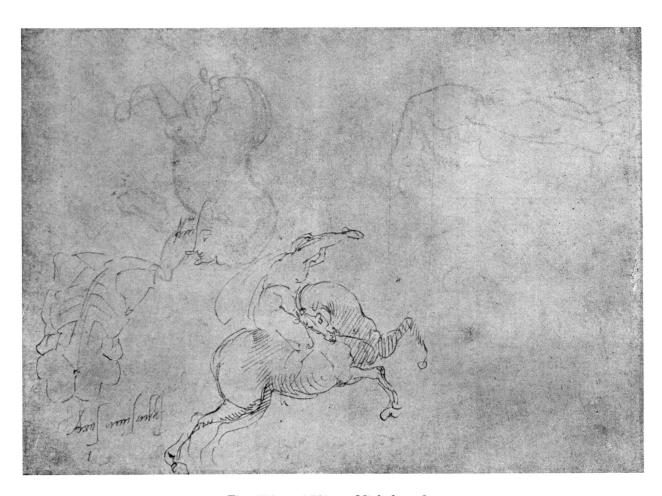

Fig. 599 — 1557 — Michelangelo

4

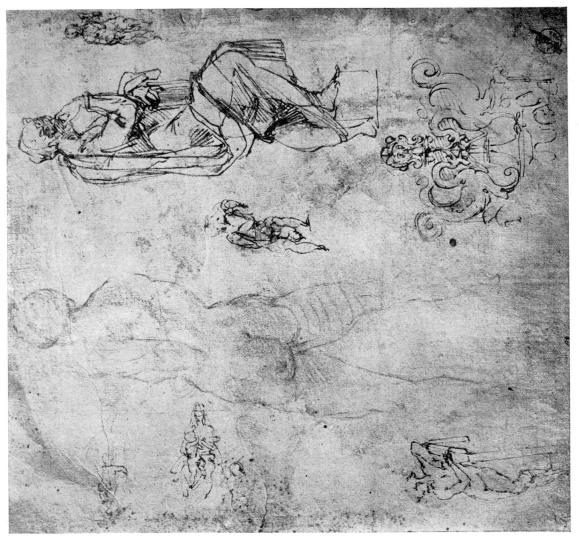

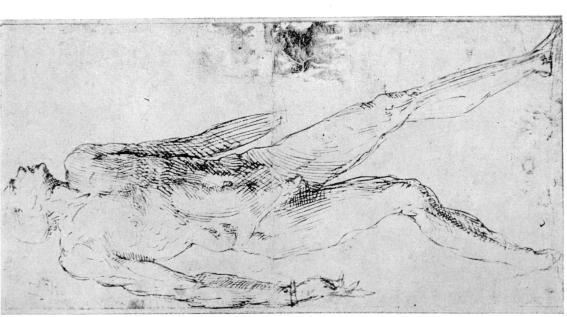

Fig. $601 - 1645^{A} -$ Michelangelo(?) and Follower

Fig. $600 - 1474^{\mathrm{A}}$ — Michelangelo

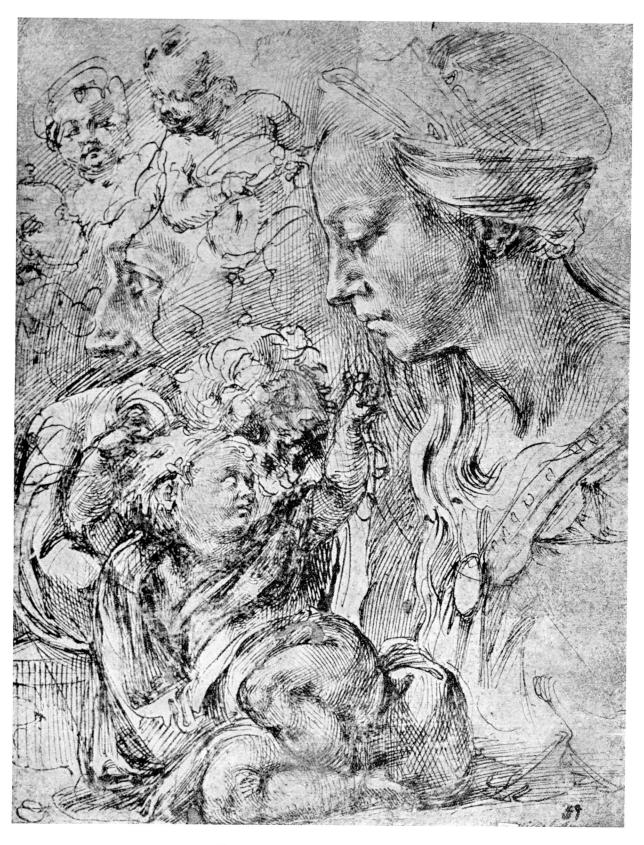

Fig. 602 - 1396 - Michelangelo

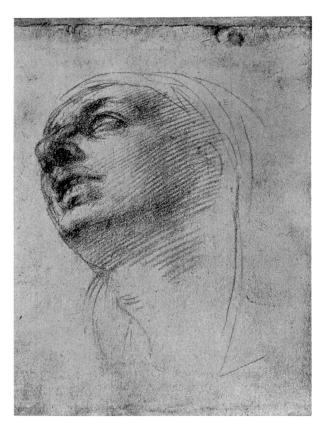

Fig. 603 - 1400 — Michelangelo

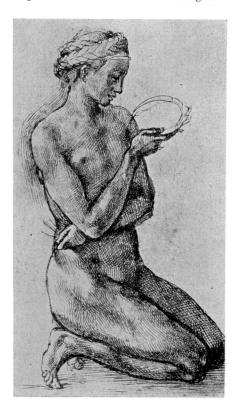

Fig. 605 — 1742 Copy after Michelangelo

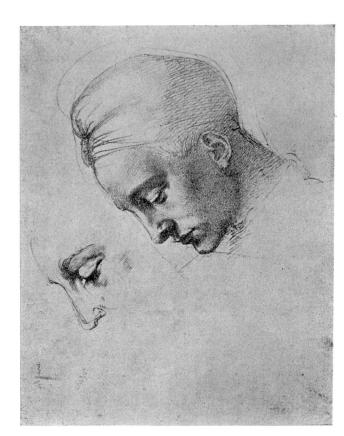

Fig. 604 - 1401 — Michelangelo

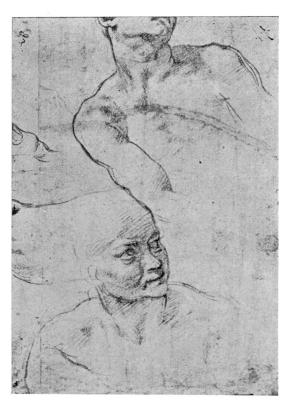

Fig. 606 — 1599^A verso (detail) Michelangelo

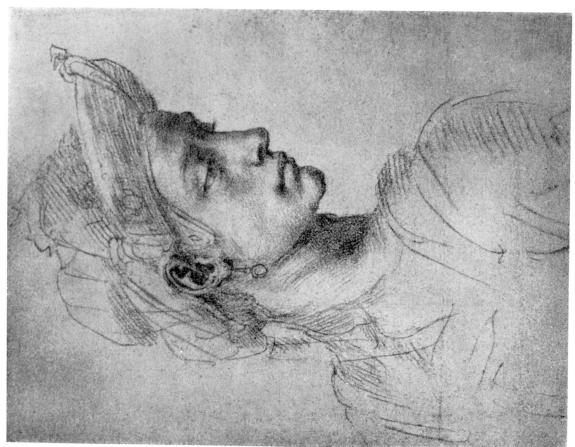

Fig. 608 — 1552 — Michelangelo

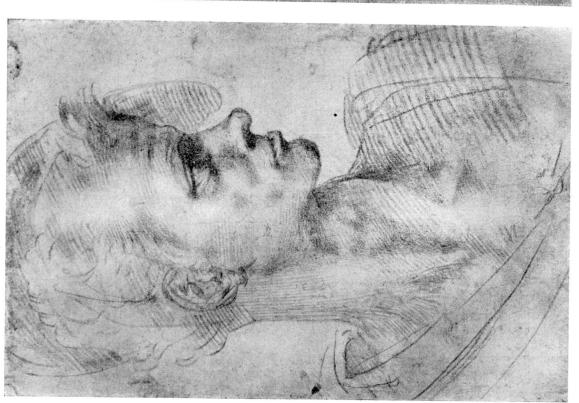

Fig. 607 - 1551 — Michelangelo

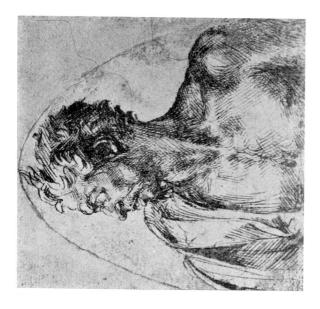

Fig. 610 - 1520 - Michelangelo

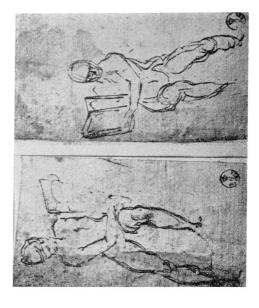

Fig. $611 - 1399^{A-I} - Michelangelo$

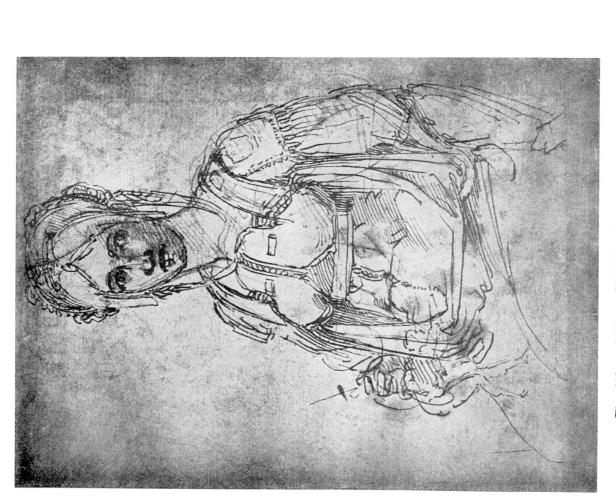

Fig. 609 — 1482 — Michelangelo or Follower

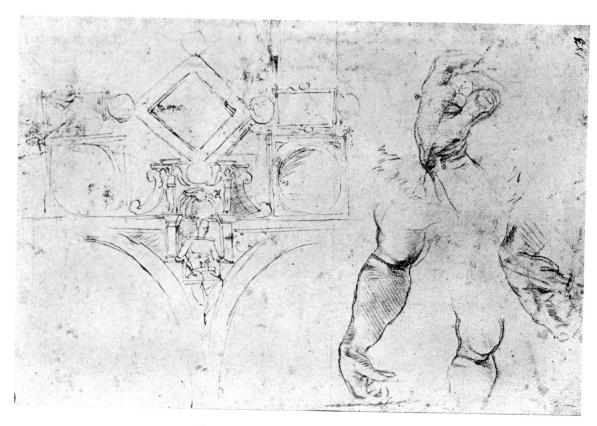

Fig. 612 - 1483 - Michelangelo

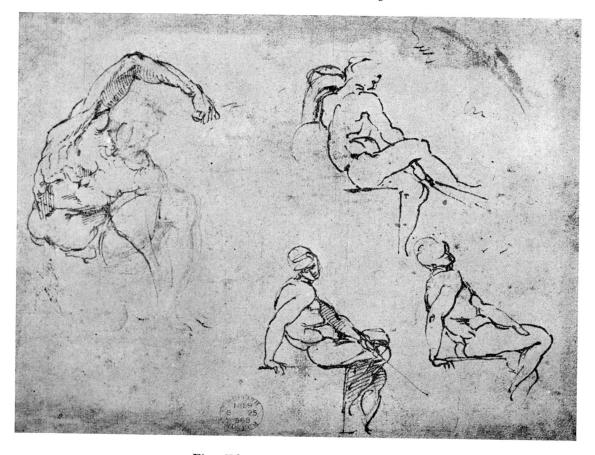

Fig. 613 — 1484 — Michelangelo

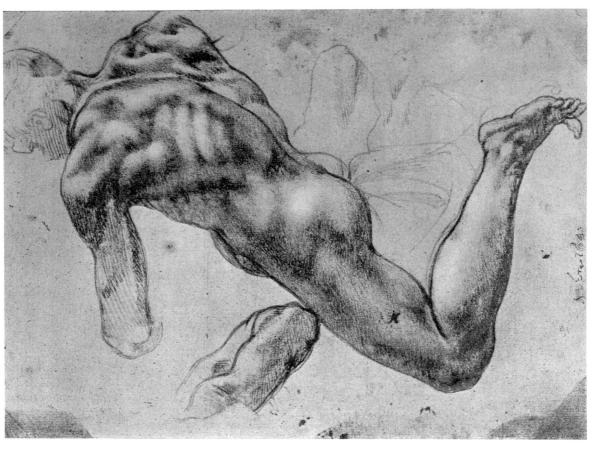

Fig. 614 — 1486 — Michelangelo

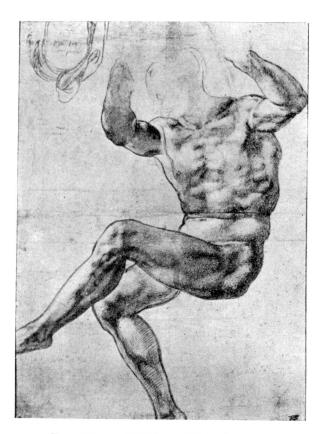

Fig. $616 - 1599^{A} - Michelangelo$

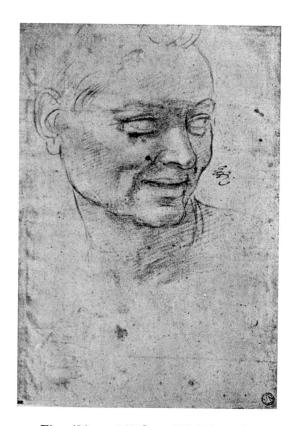

Fig. $618 - 1598^B - Michelangelo$

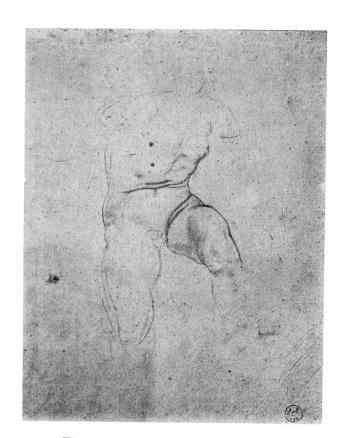

Fig. 617 — $1399^{\rm D}$ — Michelangelo

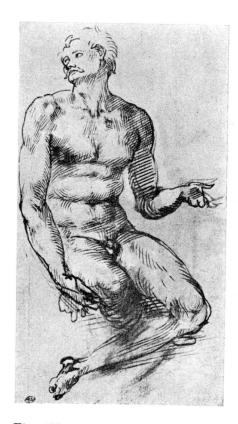

Fig. 619 - 1596 - Michelangelo

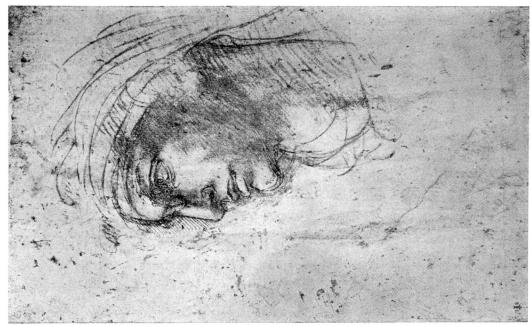

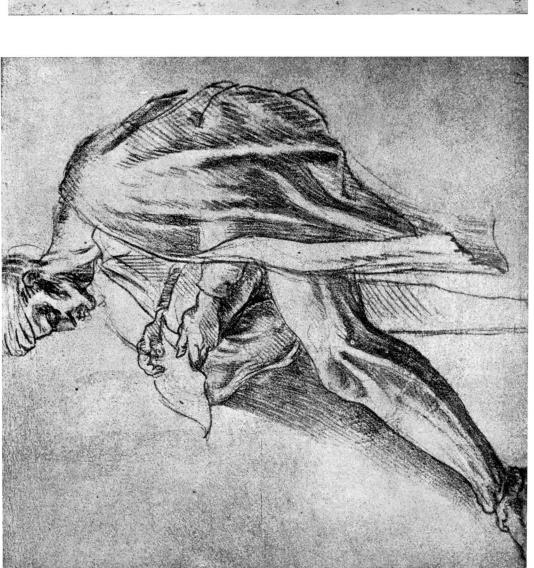

Fig. 620 — 1563 — Michelangelo

Fig. 621 — 1522 verso — Michelangelo

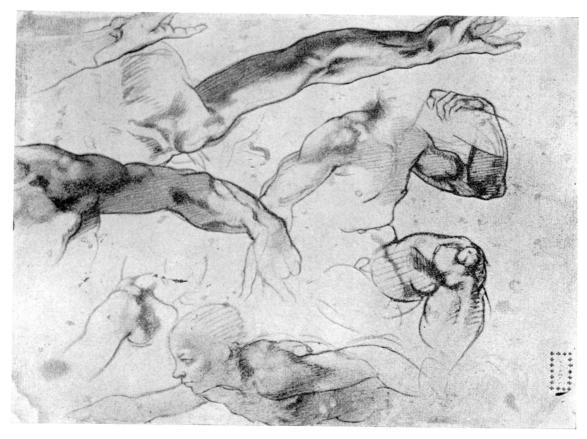

Fig. 622 — 1465 verso — Michelangelo

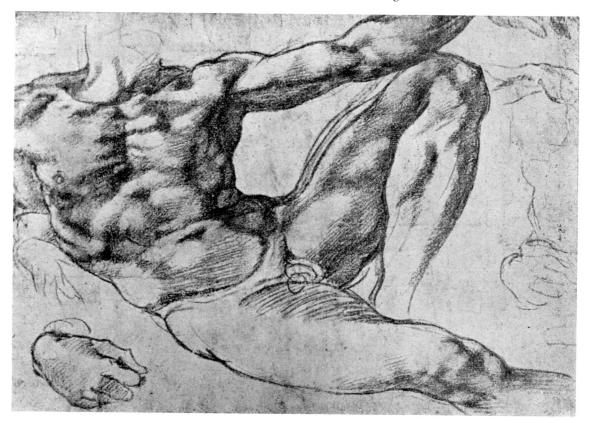

Fig. 623 — 1519^A — Michelangelo

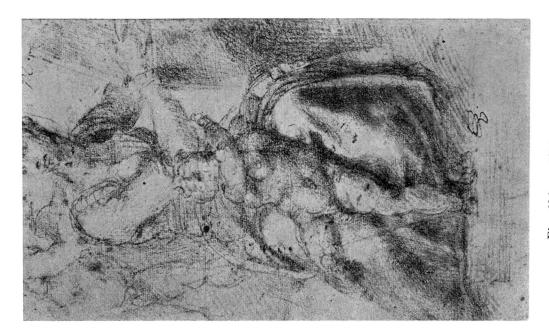

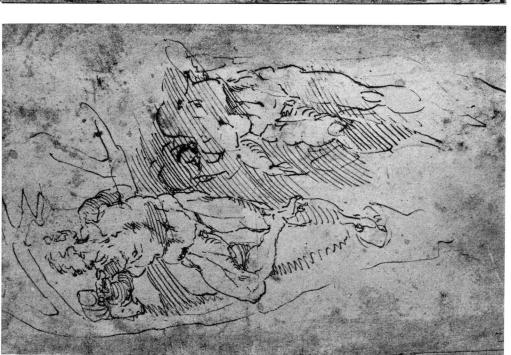

Fig. 625 — 1590 verso Michelangelo

Fig. 626 — 1584 verso Michelangelo

Fig. 624 — 1487 Michelangelo

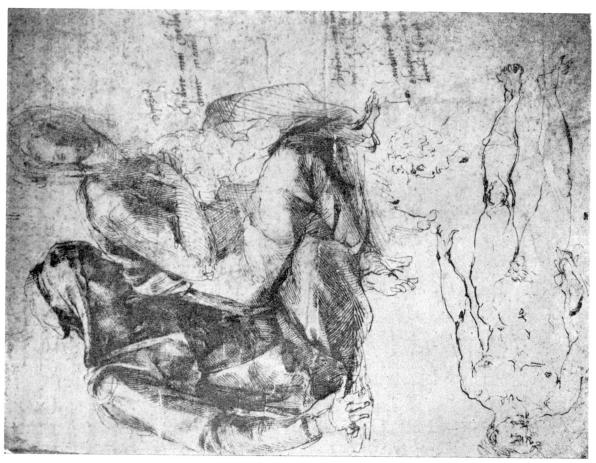

que po al mone

Fig. 627 — 1599 — Michelangelo or Follower

Fig. 628 - 1579 - Michelangelo

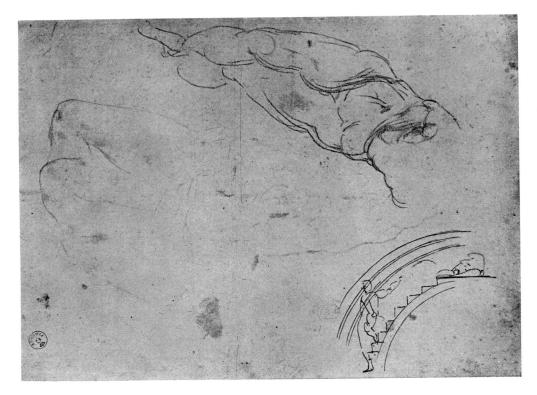

Fig. 629 — 1399^E — Michelangelo

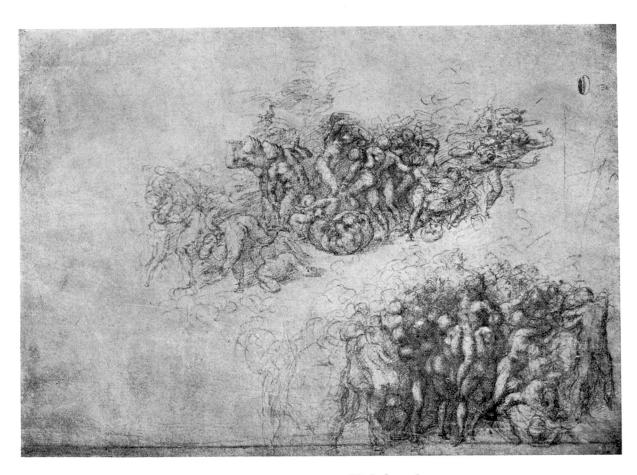

Fig. 630 — 1564 — Michelangelo

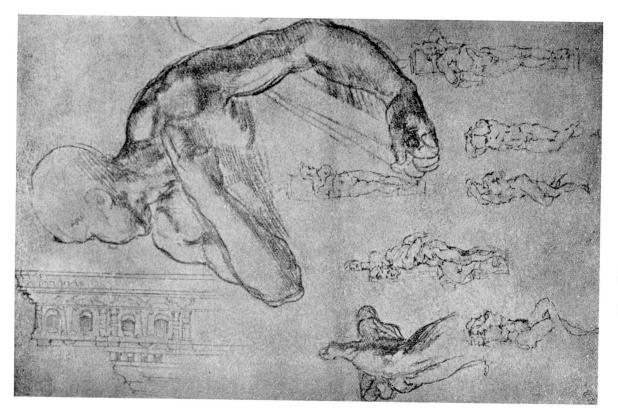

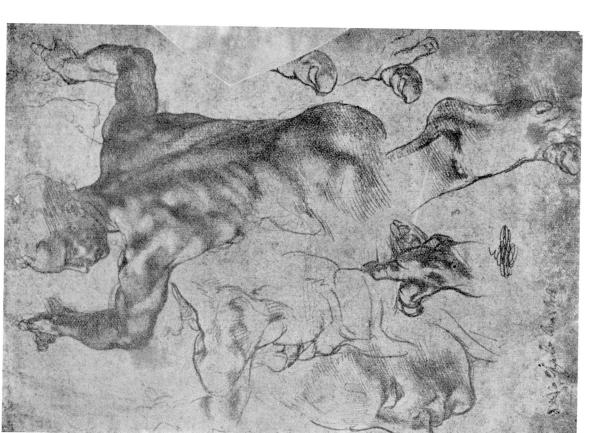

Fig. $631 - 1544^{\mathrm{D}} - \text{Michelangelo}$

Fig. 632 — 1562 — Michelangelo

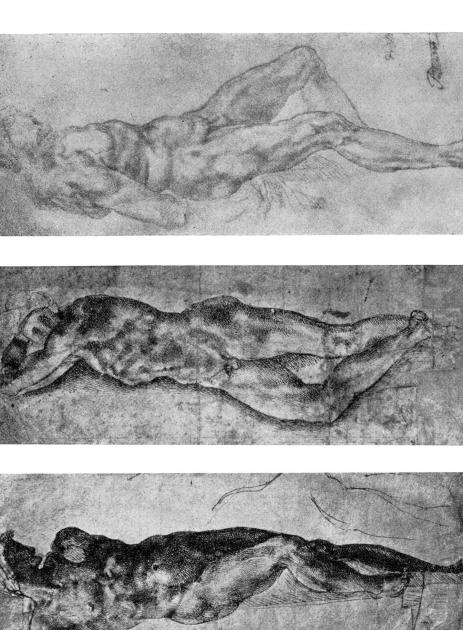

Fig. 635 — 1732 Copy after Michelangelo

Fig. 636 — 1746 Copy after Michelangelo

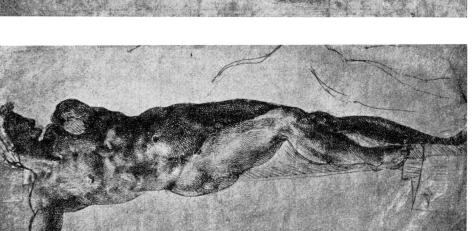

Fig. 634 — 1730 verso Copy after Michelangelo

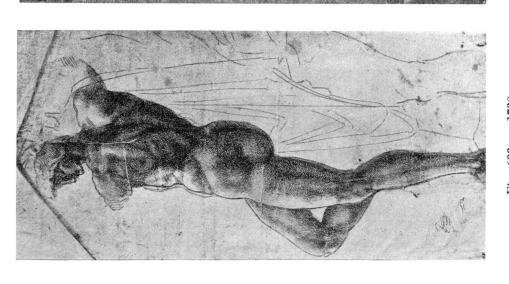

Copy after Michelangelo Fig. 633 — 1730

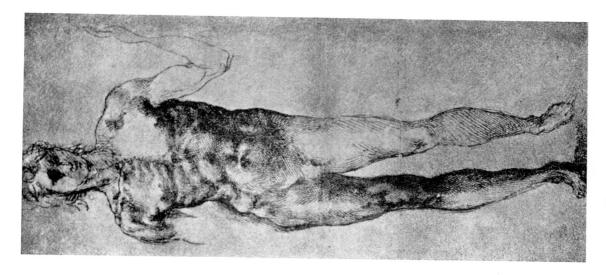

Fig. 639 — 1590 Michelangelo

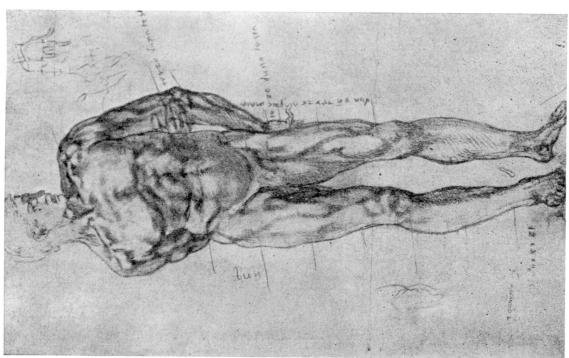

Fig. 638 — 1607 Michelangelo

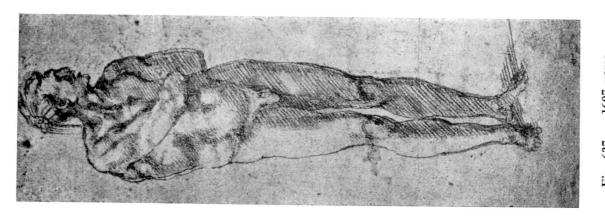

Fig. 637 — 1607 verso Michelangelo

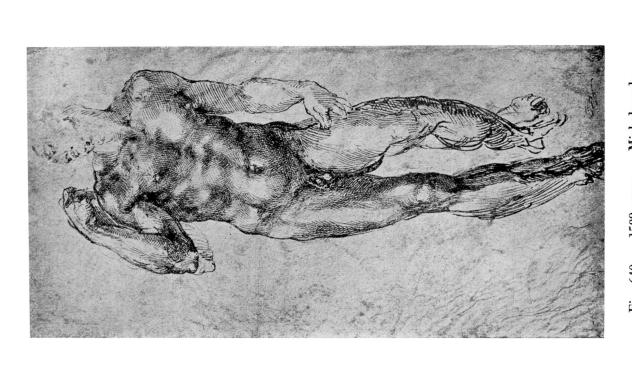

Fig. 641 — 1489 — Michelangelo

Fig. 640 — 1589 verso — Michelangelo

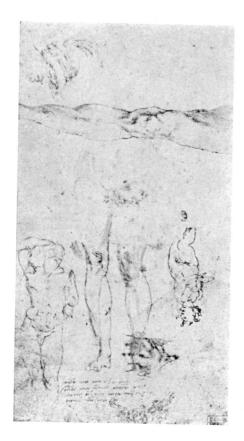

Fig. 642 — 1588 verso Michelangelo

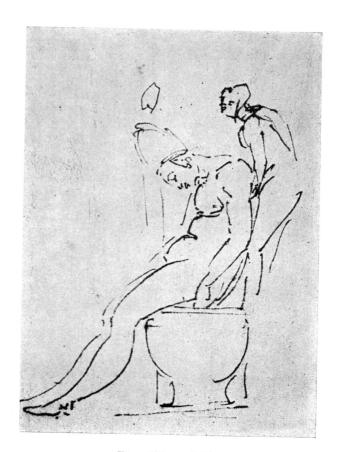

Fig. 643 — 1456 Michelangelo

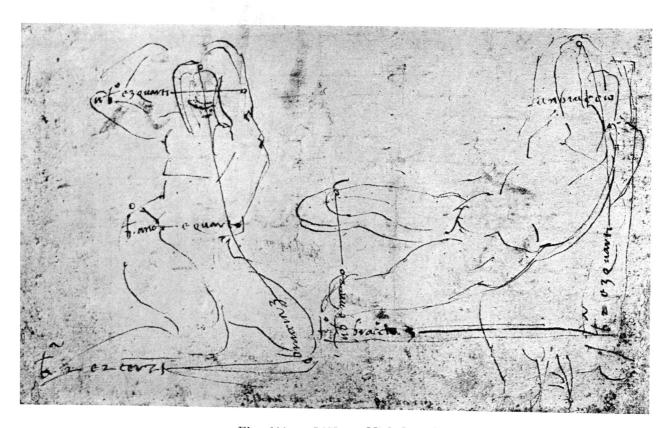

Fig. 644 — 1491 — Michelangelo

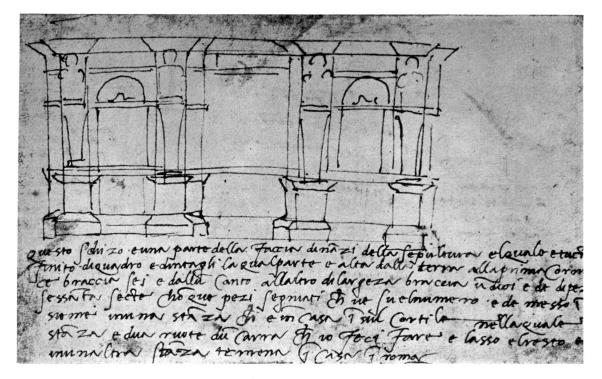

Fig. 645 — 1501 — Michelangelo

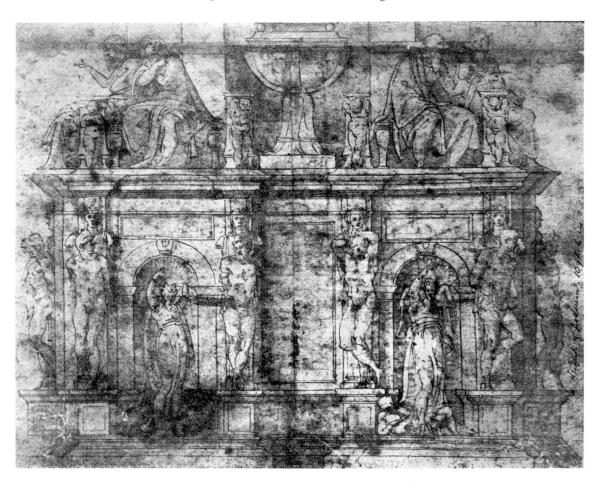

Fig. 646 — 1632 — Aristotile da San Gallo (?)

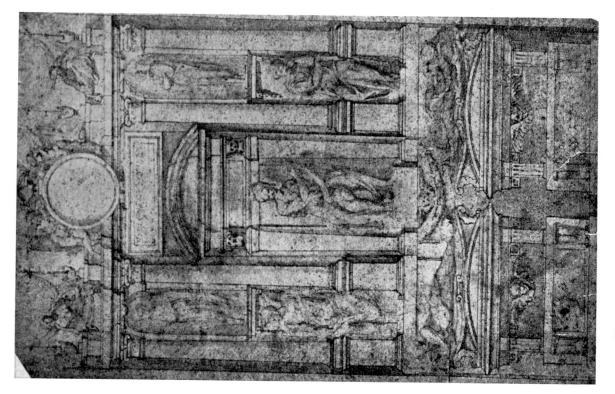

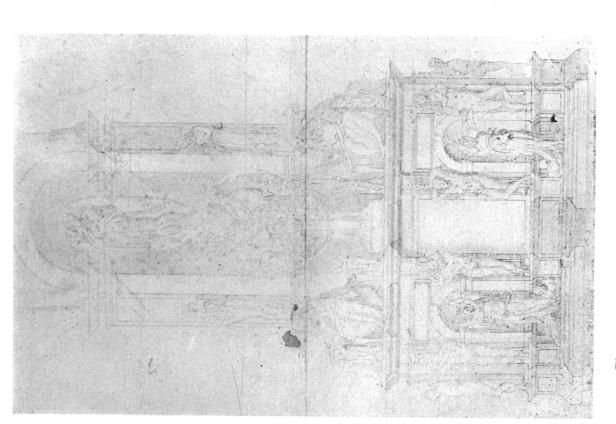

Fig. 647 - 1623 — Aristotile da San Gallo (?)

Fig. 648 — 1747^A — Follower of Michelangelo

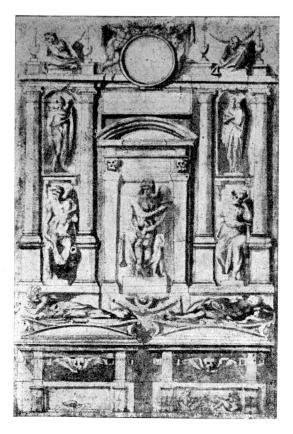

Fig. 649 — 1735 Follower of Michelangelo

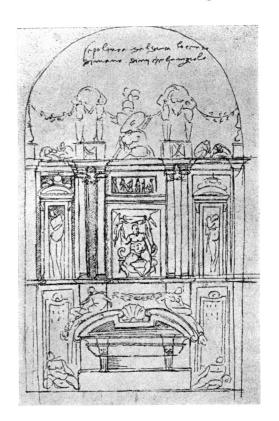

Fig 651 — 1747 Aristotile da San Gallo (?)

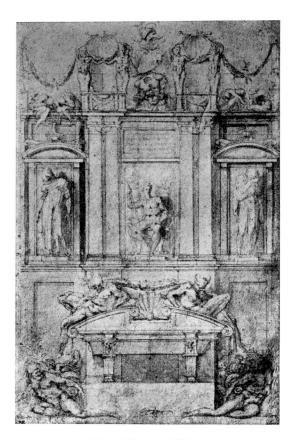

 ${\rm Fig.~650\,-1736}$ Follower of Michelangelo

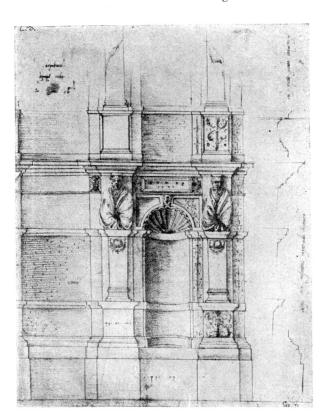

Fig. 652 Aristotile da San Gallo

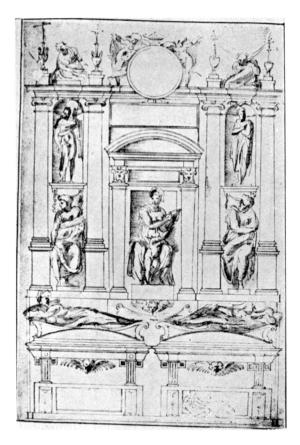

Fig. $653 - 1697^{A}$ Follower of Michelangelo

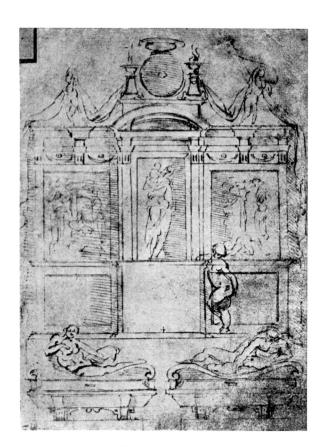

Fig. 654 — 1631 Follower of Michelangelo

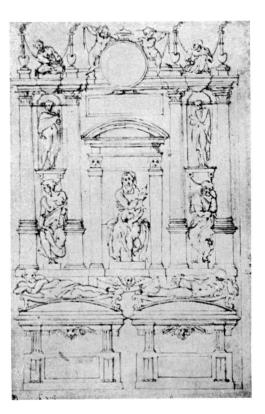

Fig. 655 — 1648^A Aristotile da San Gallo (?)

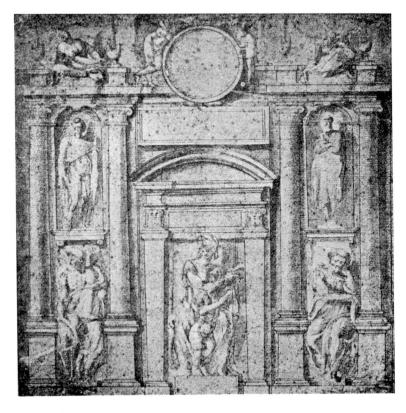

 $\begin{array}{ccc} {\rm Fig.~656~--~1708^A} \\ {\rm Follower~of~Michelangelo} \end{array}$

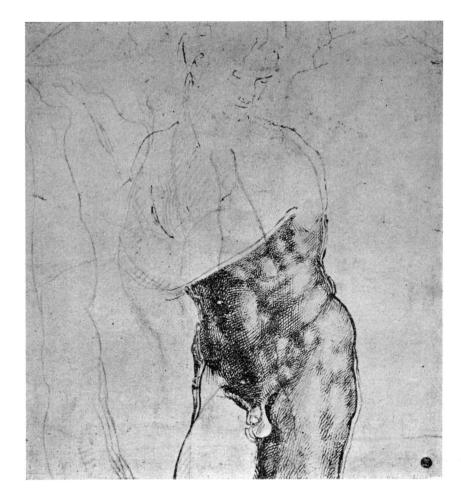

Fig. 657 — 1543 — Michelangelo

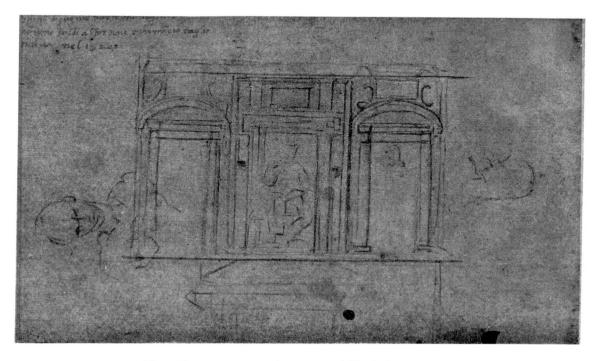

Fig. 658 — 1709 — Assistant of Michelangelo $(\ref{eq:constraint})$

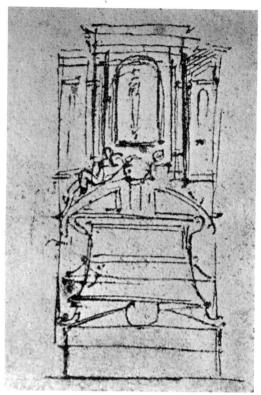

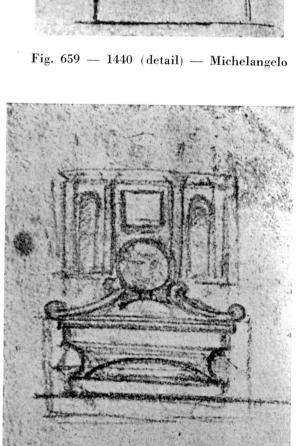

Fig. 661 — 1494 (detail) — Michelangelo

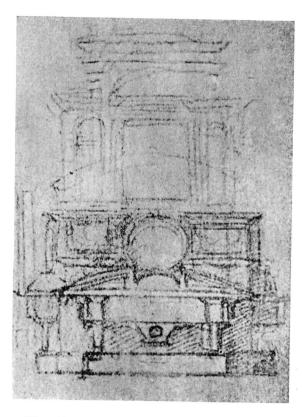

Fig. 660 - 1419 (detail) - Michelangelo

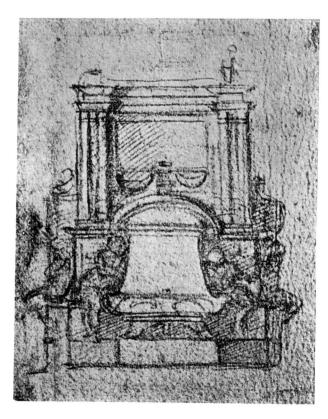

Fig. 662 - 1494 (detail) - Michelangelo

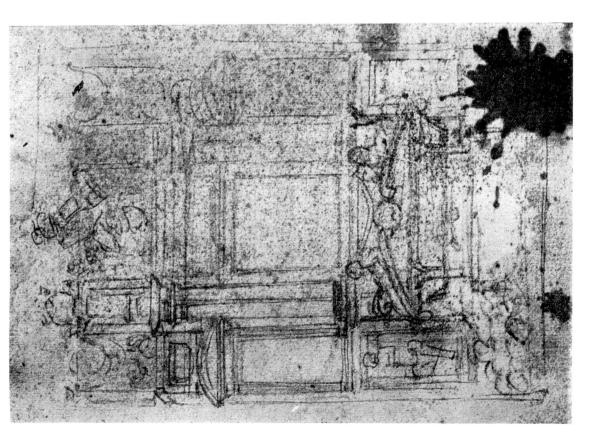

Fig. 664 — 1495 verso — Michelangelo

Fig. 663 — 1497 — Michelangelo

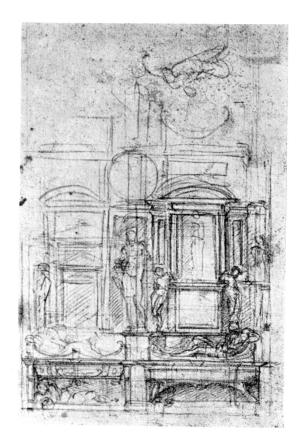

Fig. 665 — 1495 — Michelangelo

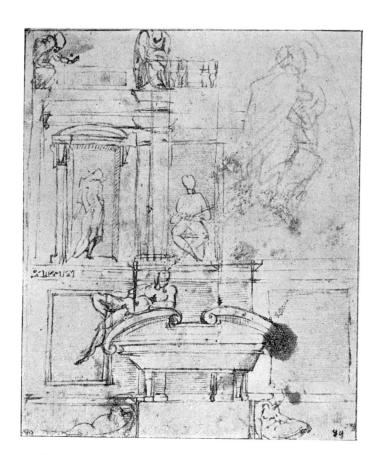

Fig. 666 — 1734^{A} — Aristotile da San Gallo (?)

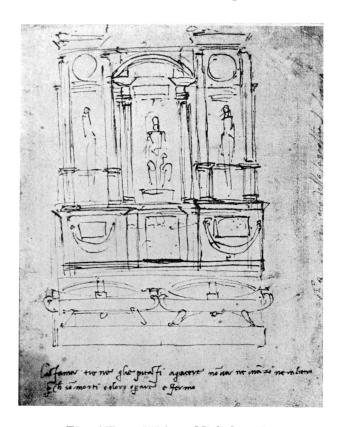

Fig. 667 - 1496 - Michelangelo

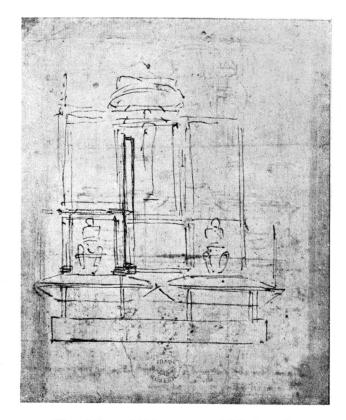

Fig. 668 — 1496 verso — Michelangelo

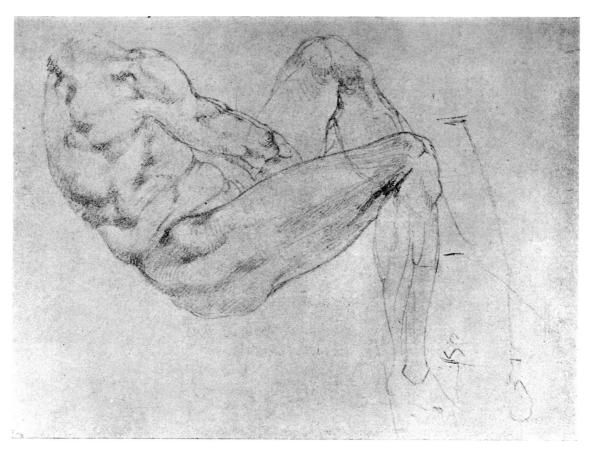

Fig. 669 — 1548 — Michelangelo

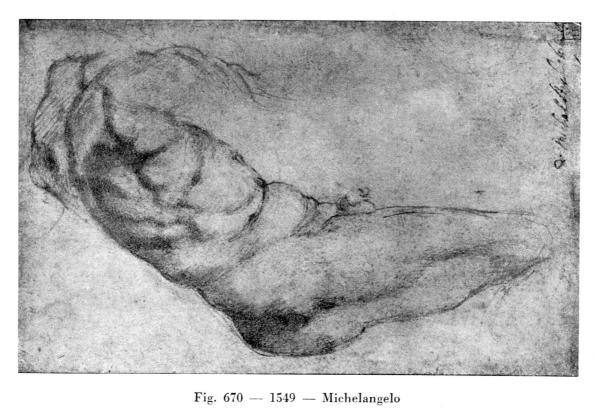

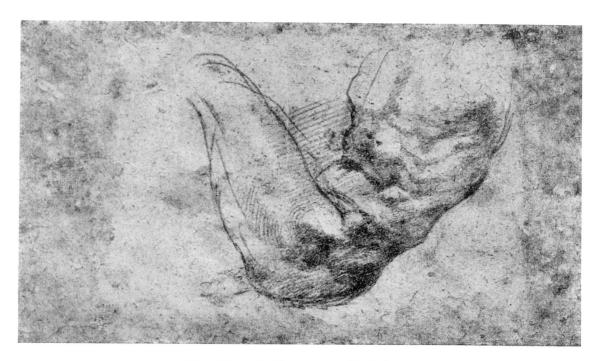

Fig. 671 — 1498 verso — Michelangelo

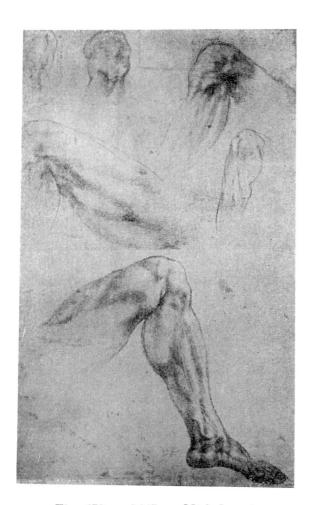

Fig. 672 - 1467 - Michelangelo

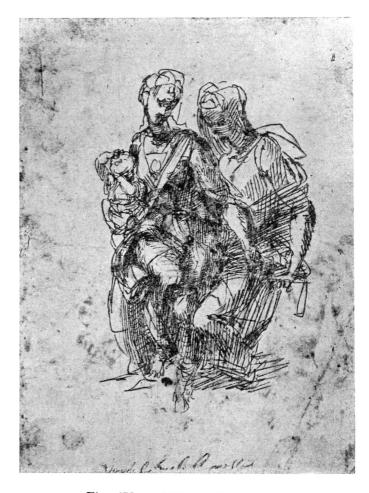

Fig. 673 — 1561 — Michelangelo

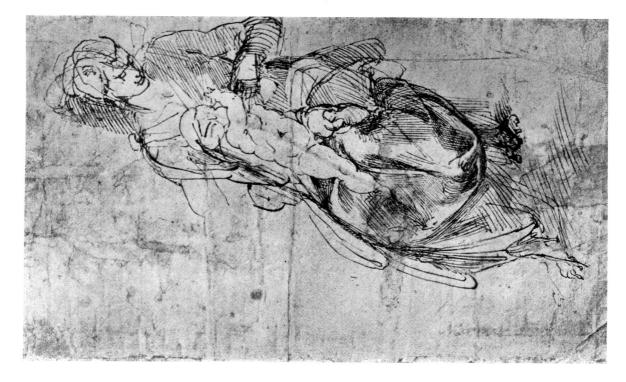

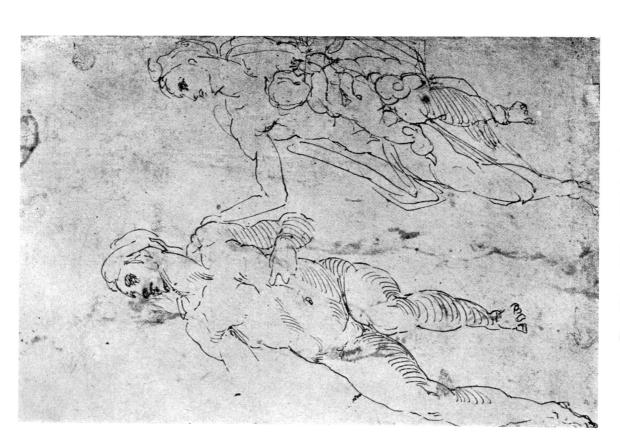

Fig. 674 — 1589 — Michelangelo

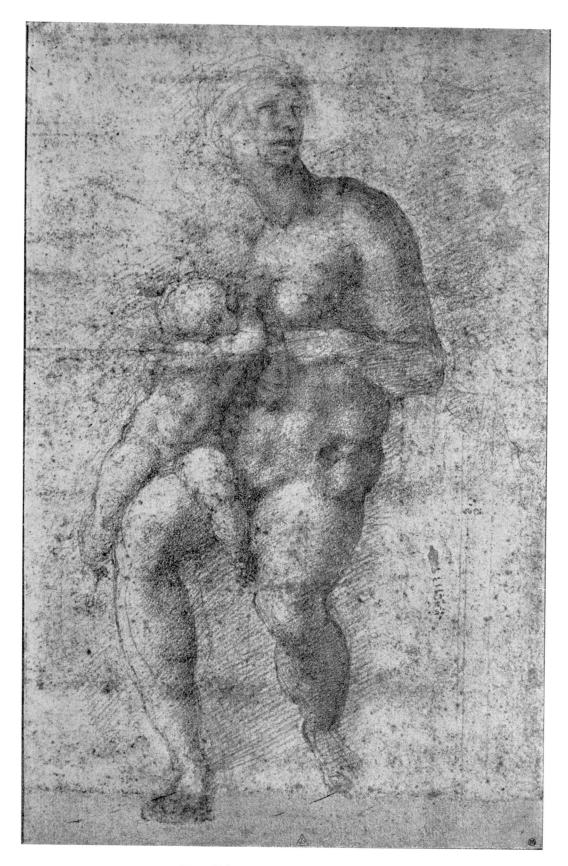

Fig. 676 — 1493 — Michelangelo

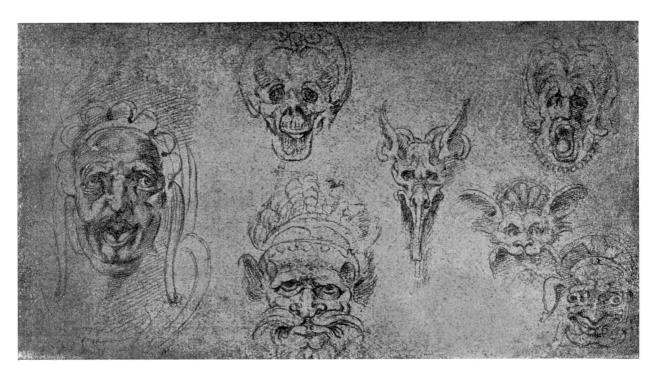

Fig. 677 — 1475 — Michelangelo

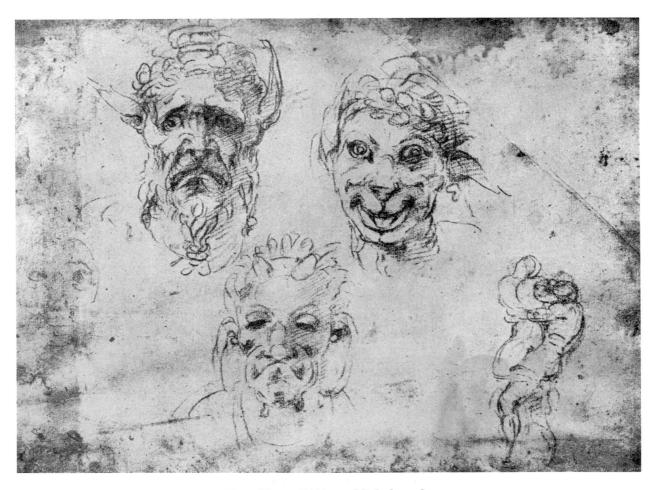

Fig. 678 — 1490 — Michelangelo

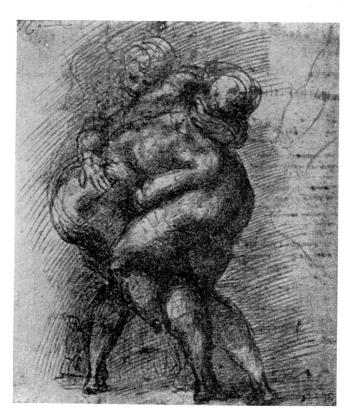

Fig. 679 — 1593 Michelangelo

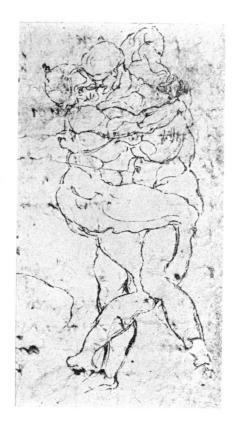

Fig. 680 — 1526 (detail) Michelangelo

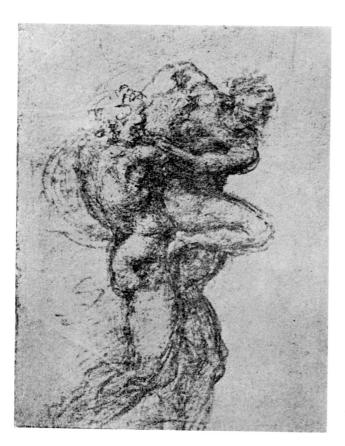

Fig. 681 — 1472 Michelangelo

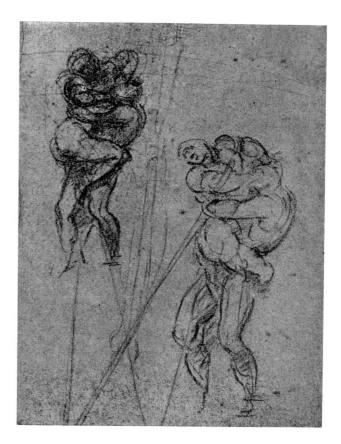

Fig. 682 — 1712 verso (detail) Follower of Michelangelo

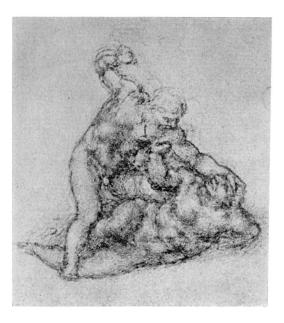

 ${\bf Fig.~683 - 1571~(detail) - Michelangelo}$

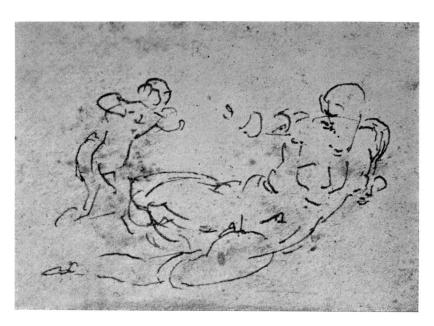

Fig. 684 — 1504 — Michelangelo

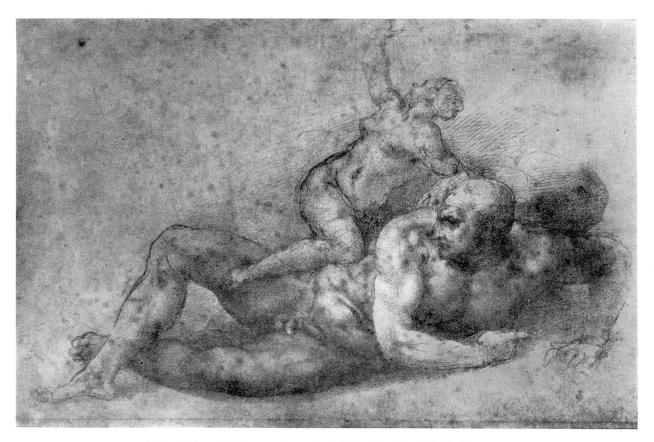

Fig. 685 — 1718 — Antonio Mini (?) after Michelangelo

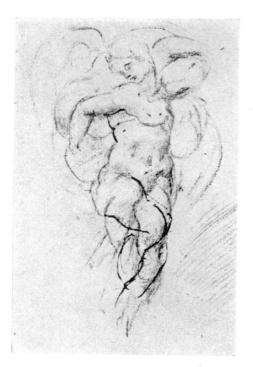

Fig. 686 — 1399^J (detail) Michelangelo

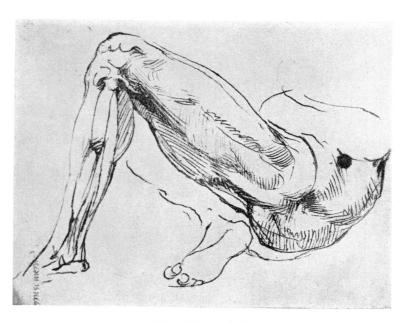

Fig. 687 — 1409^A Michelangelo

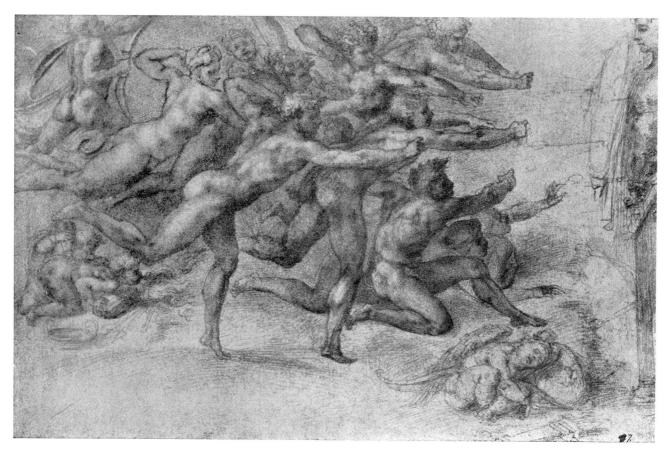

Fig. 688 — 1613 — Michelangelo

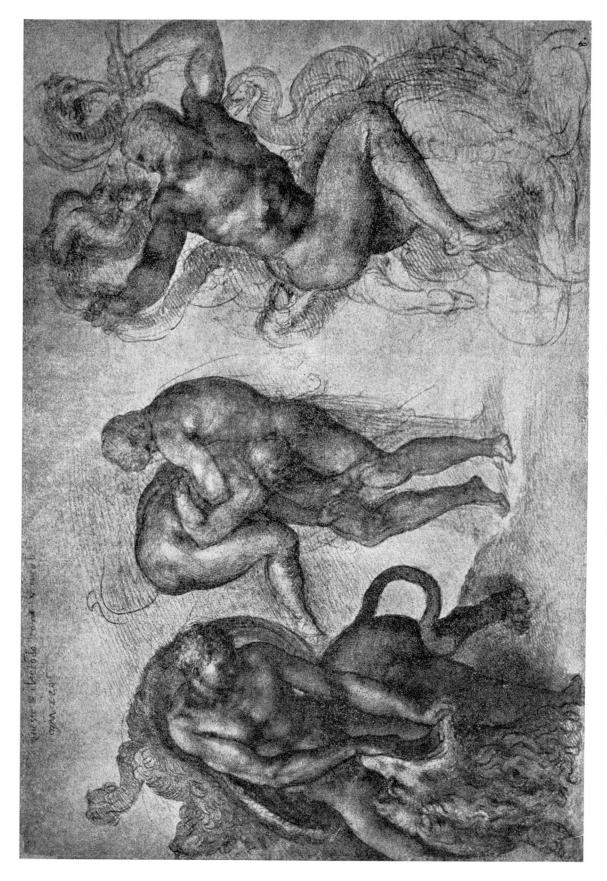

Fig. 689 — 1611 — Michelangelo

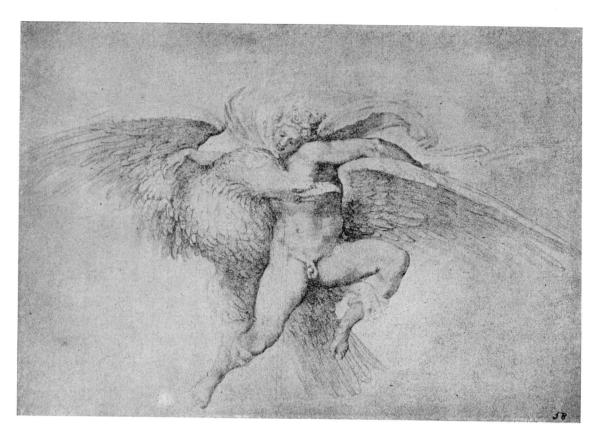

Fig. 690 — 1614 — Michelangelo

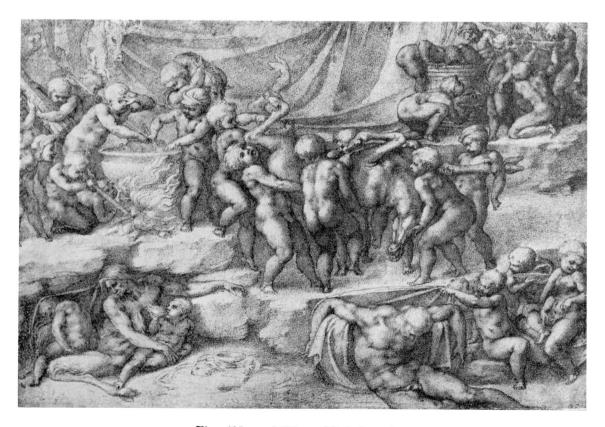

Fig. 691 — 1618 — Michelangelo

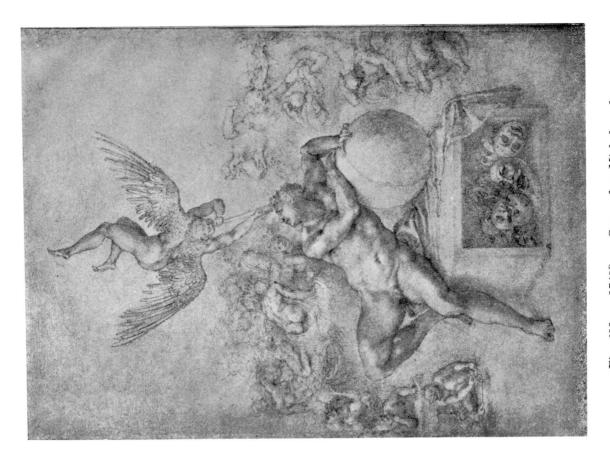

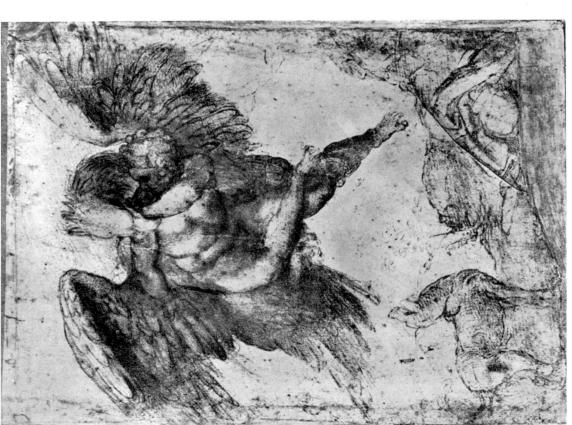

Fig. 692 — 1634 — Copy after Michelangelo

Fig. 693 — 1748^B — Copy after Michelangelo

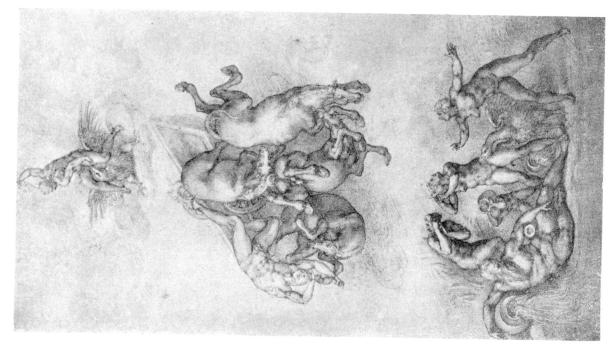

Fig. 695 — 1617 — Michelangelo

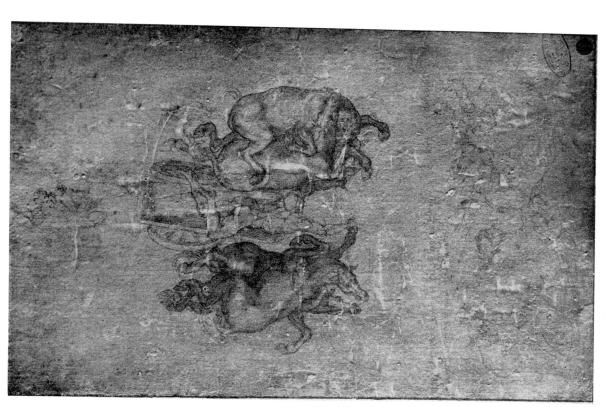

Fig. 694 — 1601 — Michelangelo

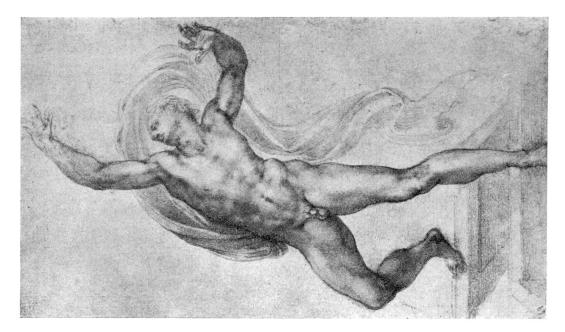

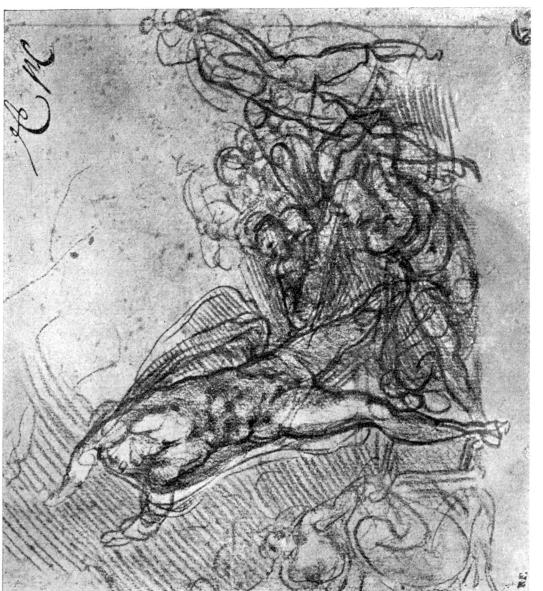

Fig. 696 — 1580 — Michelangelo

Fig. 697 - 1616 - Michelangelo

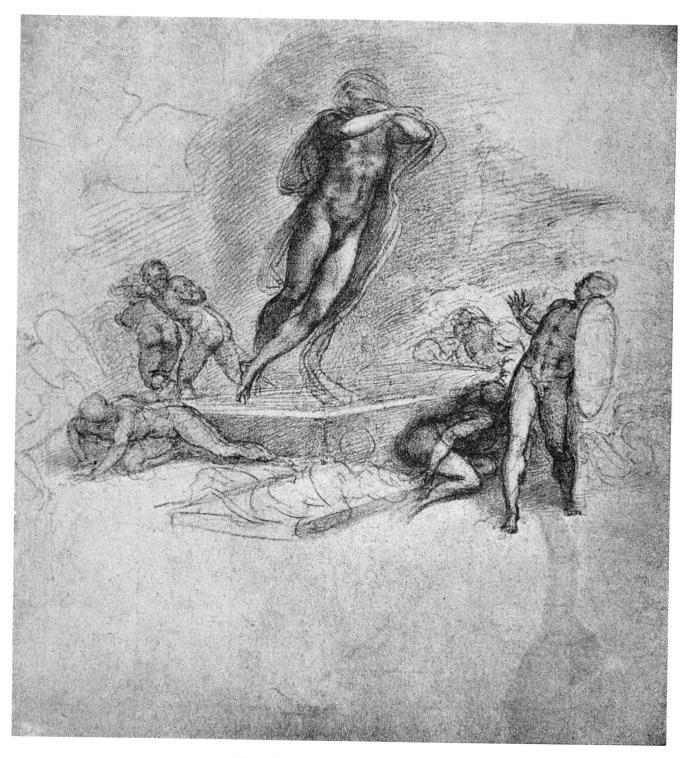

Fig. 698 - 1507 - Michelangelo

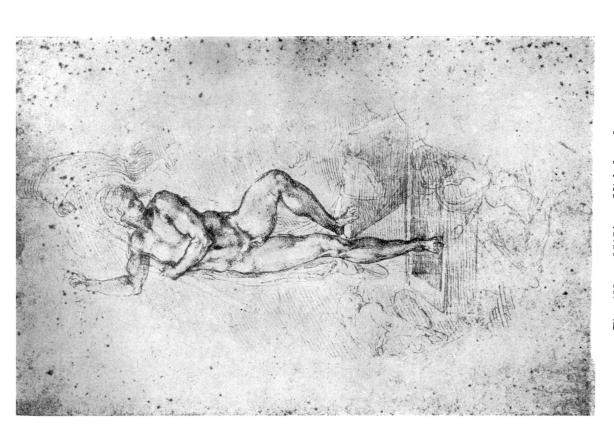

Fig. $699 - 1507^{\mathrm{A}} - \mathrm{Michelangelo}$

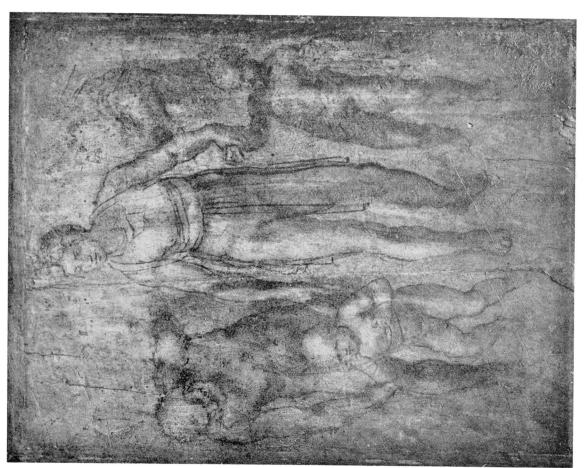

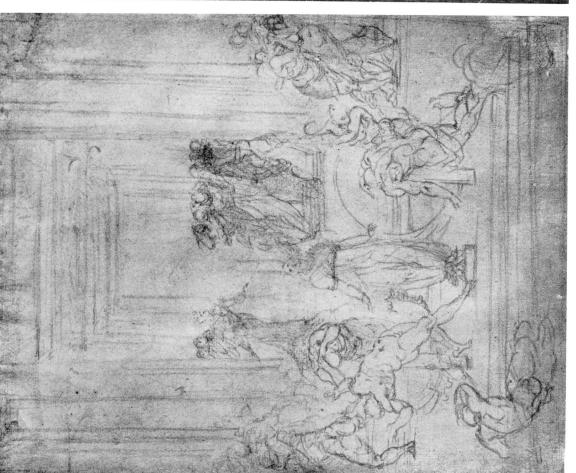

Fig. 701 - 1600 - Michelangelo

Fig. 702 — 1725
A — Copy after Michelangelo (?)

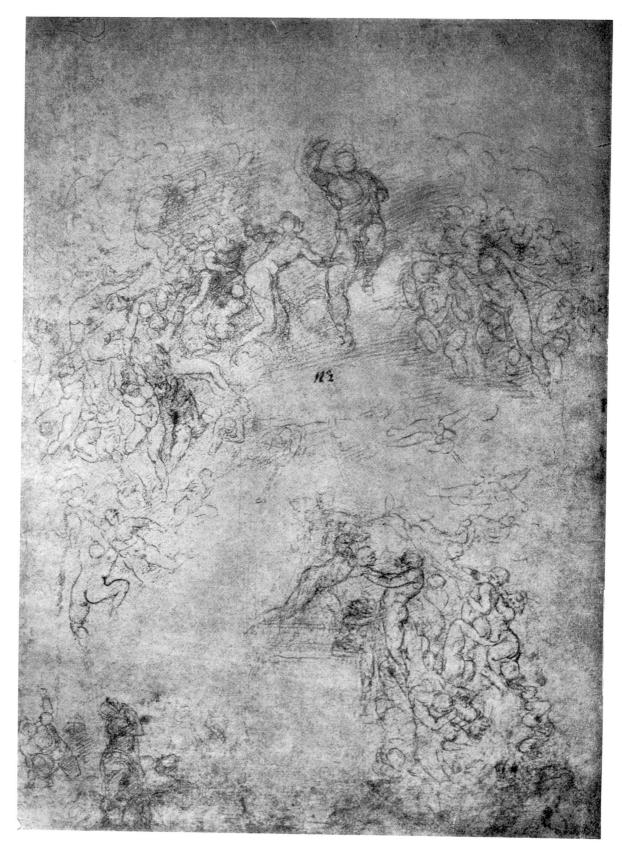

Fig. 703 — 1413 — Michelangelo

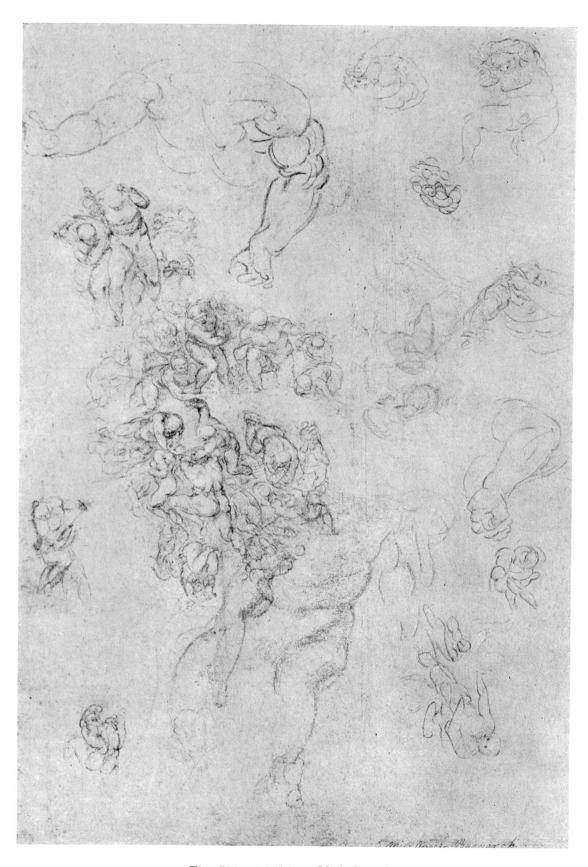

Fig. 704 — 1536 — Michelangelo

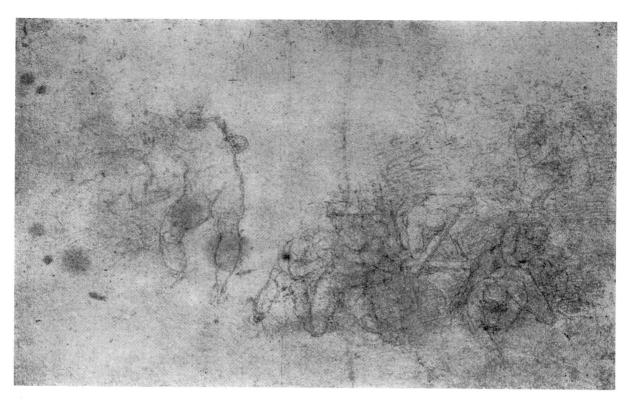

Fig. 705 — $1399^{\rm K}$ — Michelangelo

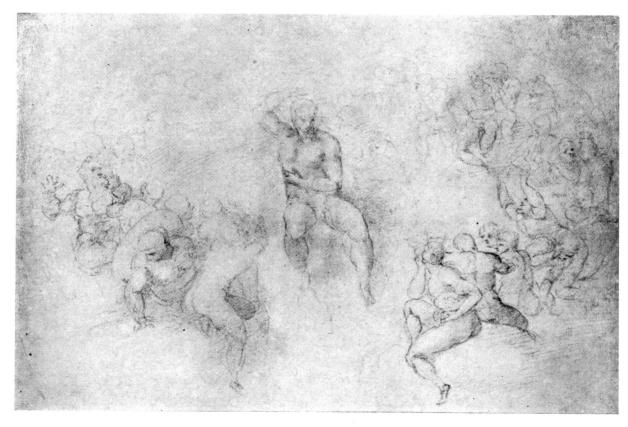

Fig. 706 — 1395^{B} — Michelangelo

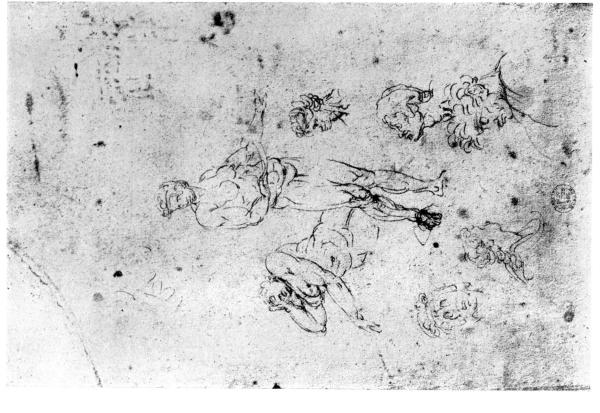

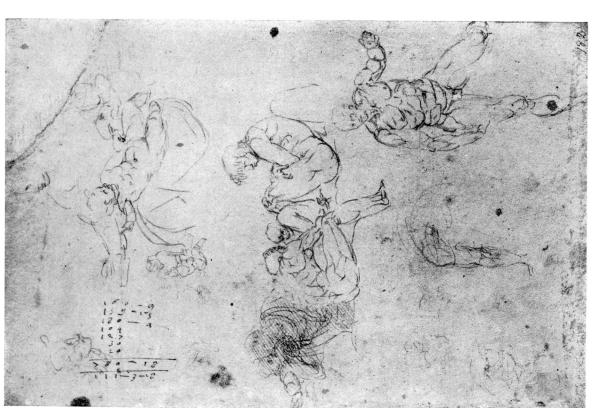

Fig. 707 — 1508 — Michelangelo

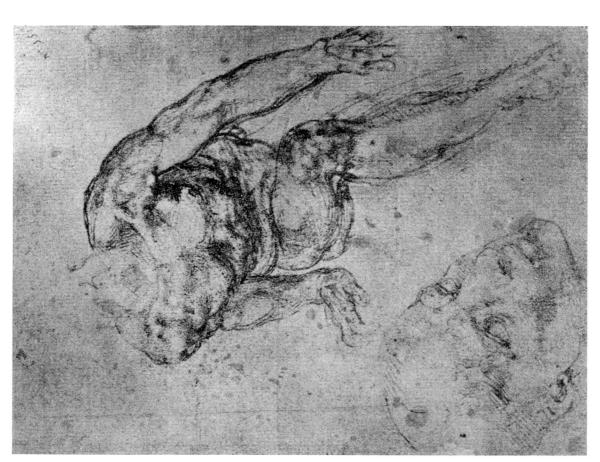

Fig. 709 — 1468 — Michelangelo

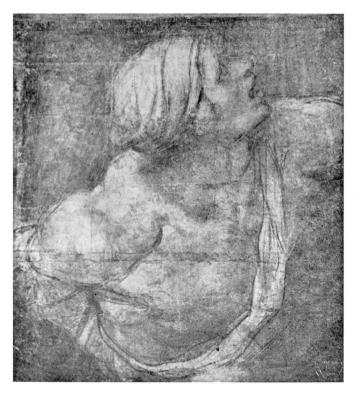

Fig. 711 — 1568^{B} — Michelangelo

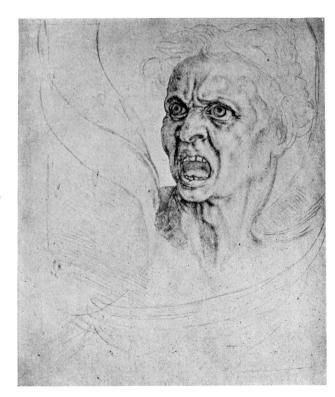

Fig. 712 — 1619 — Michelangelo

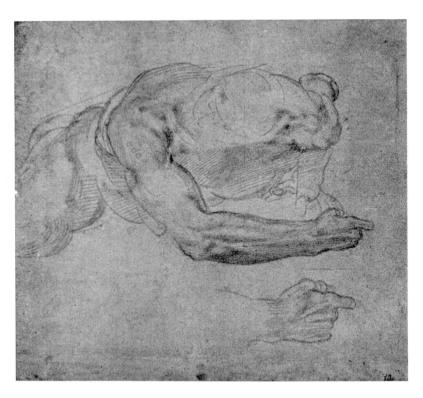

Fig. 713 — 1568^A Michelangelo

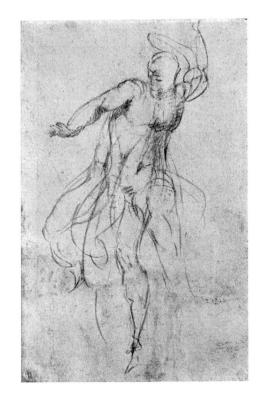

Fig. 714 — 1667 Copy after Michelangelo

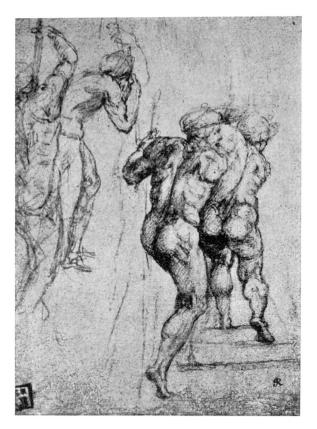

Fig. 715 — 1577 — Michelangelo

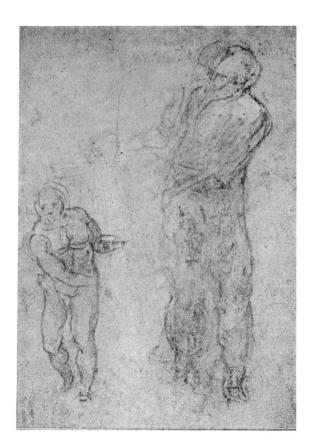

Fig. 716 — 1569 (detail) — Michelangelo

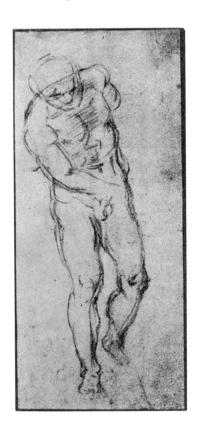

Fig. 717 — 1544^B Michelangelo

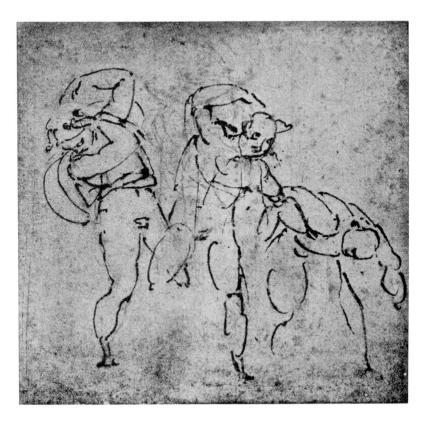

Fig. 718 — 1573 Michelangelo

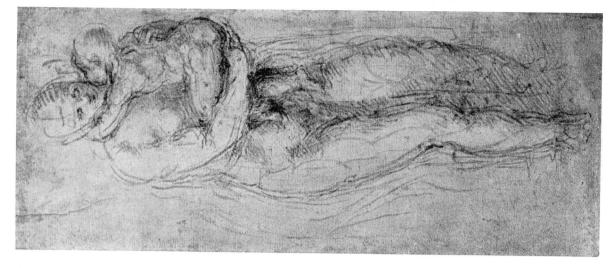

Fig. 720 - 1518 - Michelangelo

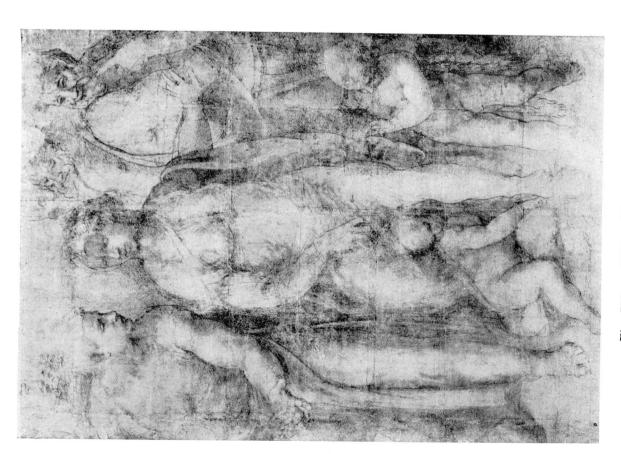

Fig. 719 — 1537 — Michelangelo

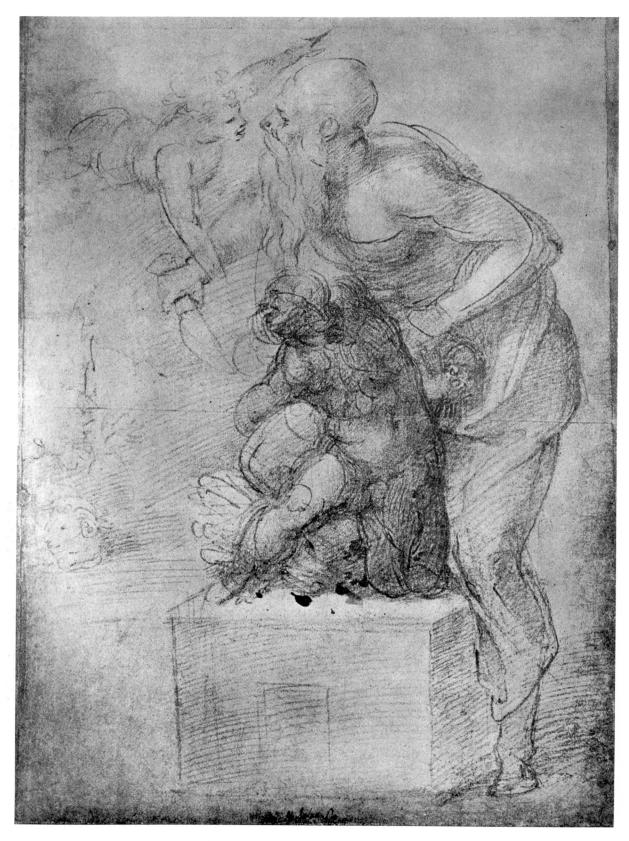

Fig. 721 — 1417 — Michelangelo

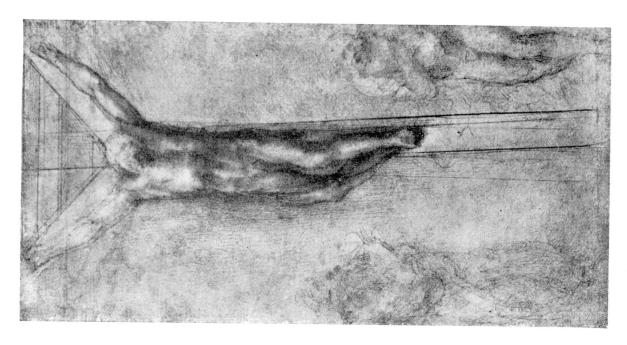

Fig. 723 — 1724^A Copy after Michelangelo

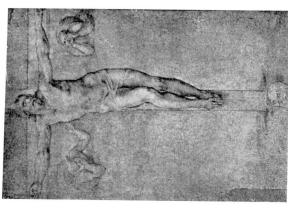

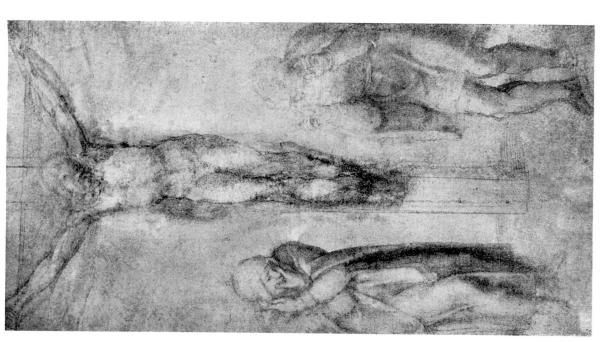

Fig. 722 - 1622 - Michelangelo

Fig. 724 - 1621 - Michelangelo

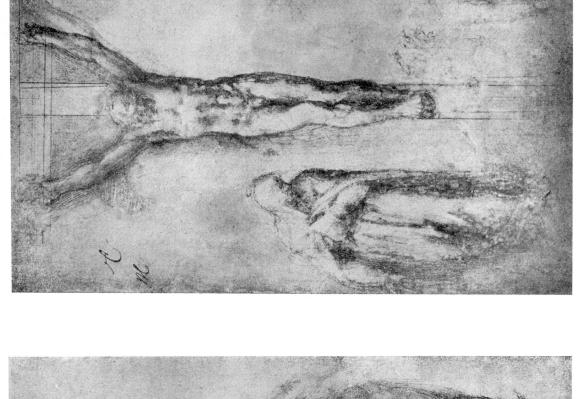

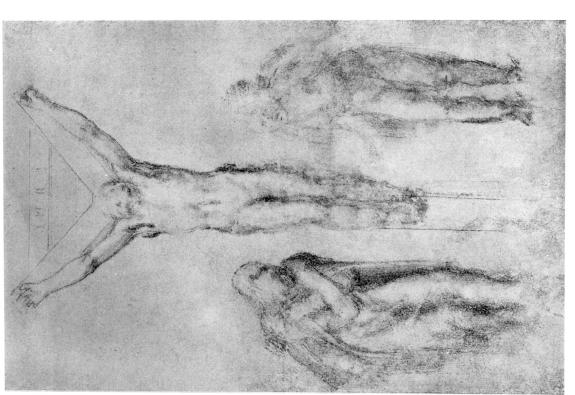

Fig. 725 — 1529 — Michelangelo

Fig. 726 — 1583 — Michelangelo

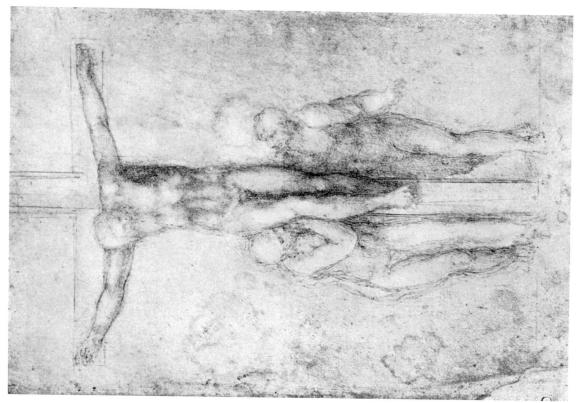

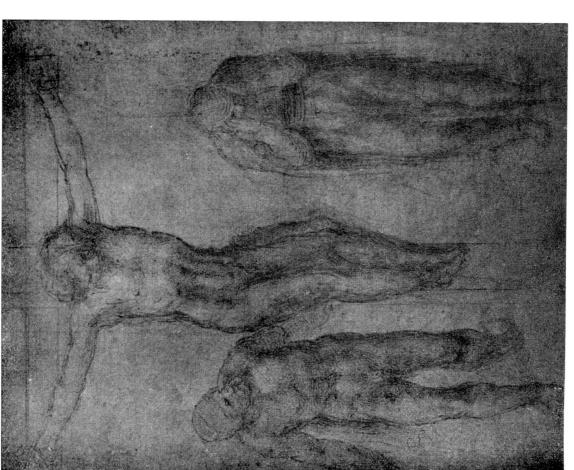

Fig. 727 — 1574 — Michelangelo

Fig. 728 — 1530 — Michelangelo

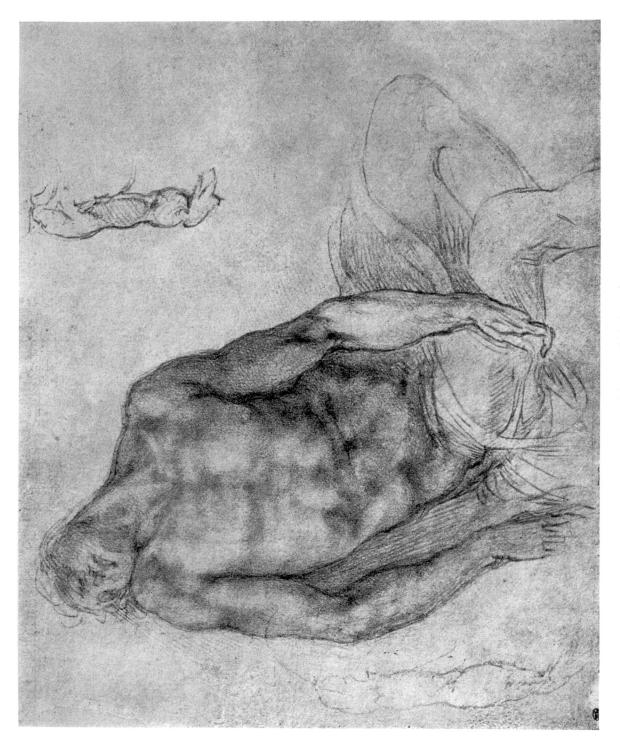

Fig. 729 — 1586 — Michelangelo

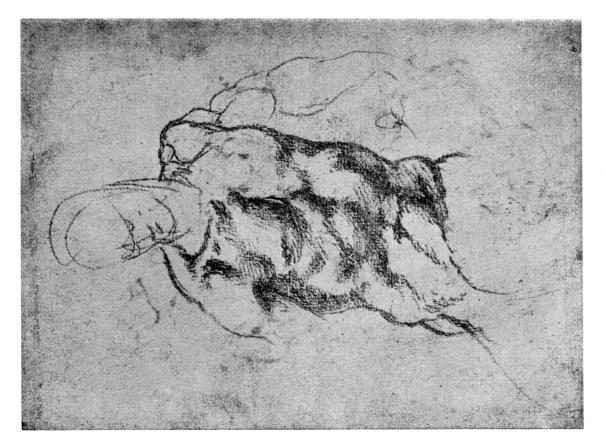

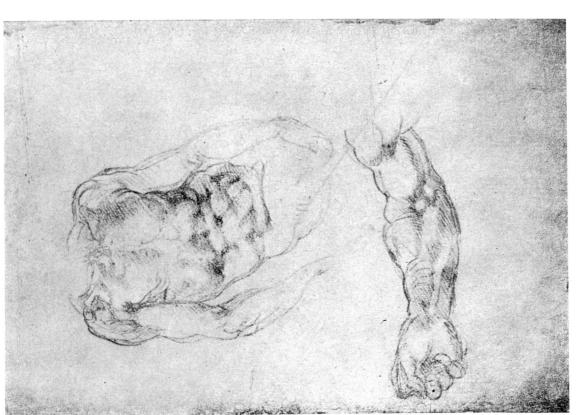

Fig. 730 — 1416 — Michelangelo

Fig. 731 — 1484 verso — Michelangelo

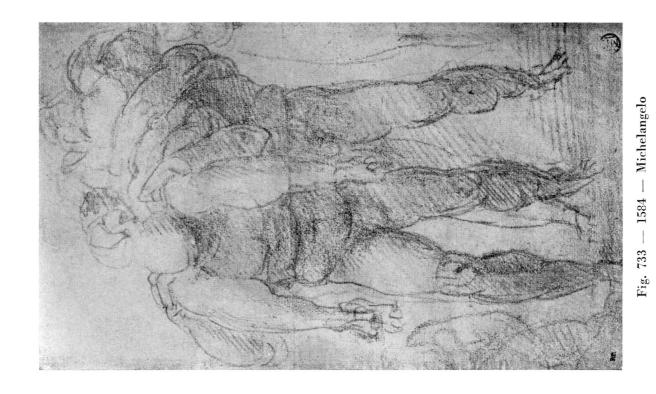

Fig. 732 — 1544° — Michelangelo

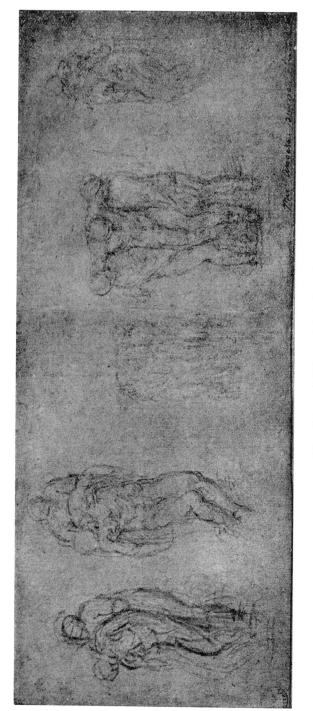

Fig. 734 - 1572 - Michelangelo

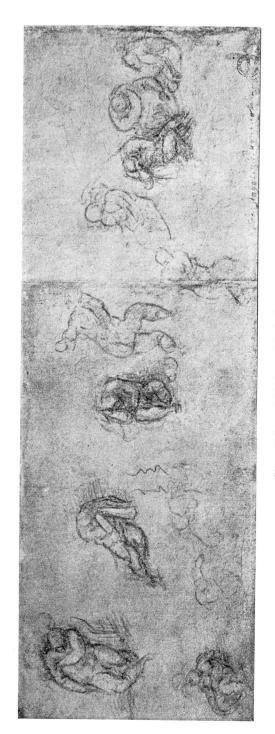

Fig. 735 — 1572^A — Michelangelo

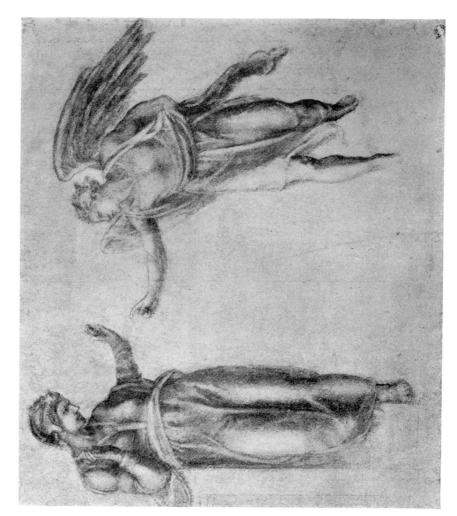

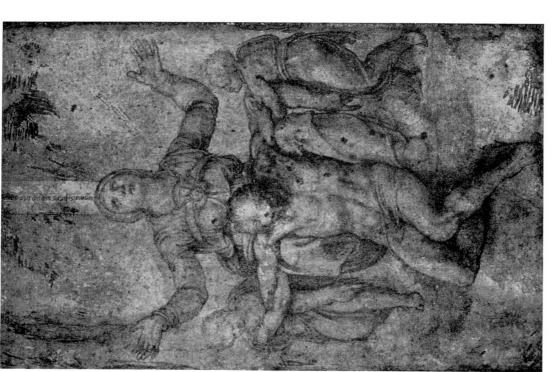

Fig. 736 - 1623 $^{\circ}$ — Copy after Michelangelo

Fig. 737 — 1644 — Marcello Venusti

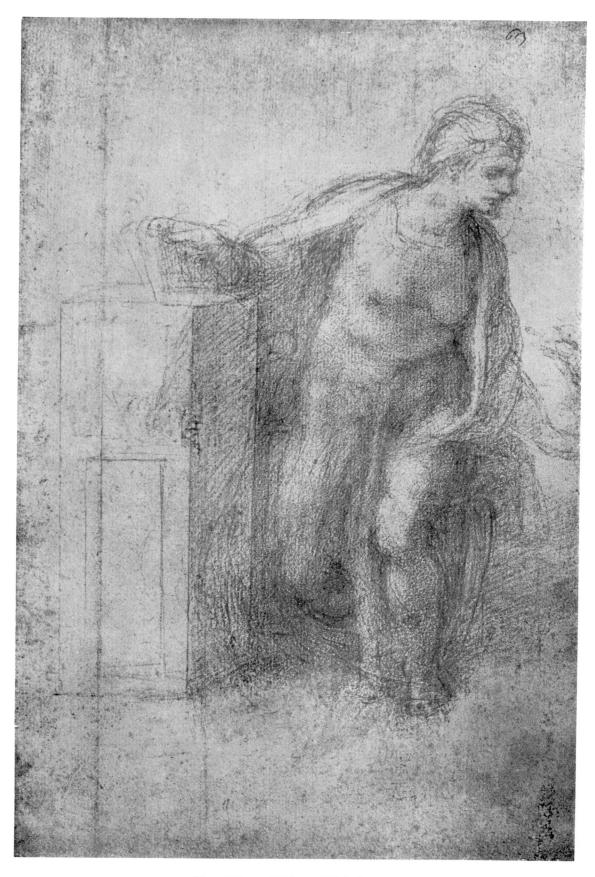

Fig. 738 — 1519 — Michelangelo

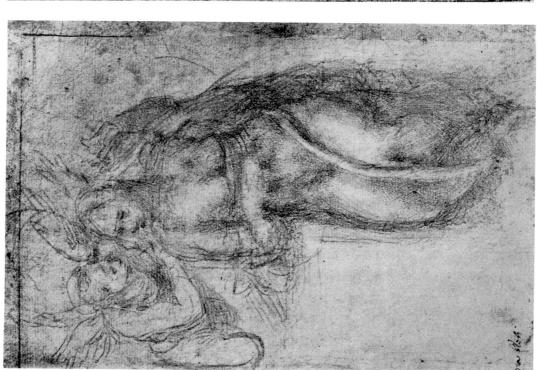

Fig. 739 — 1534 — Michelangelo

Fig. 740 - 1575 - Michelangelo

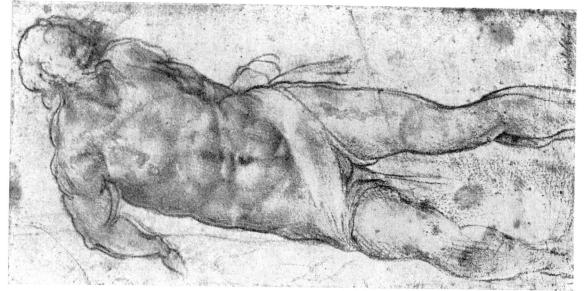

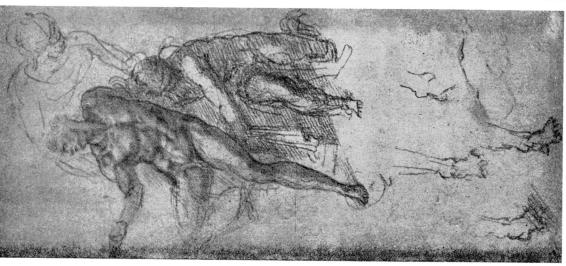

Fig. 742 — 2483 Sebastiano del Piombo

Fig. 743 - 2488Sebastiano del Piombo

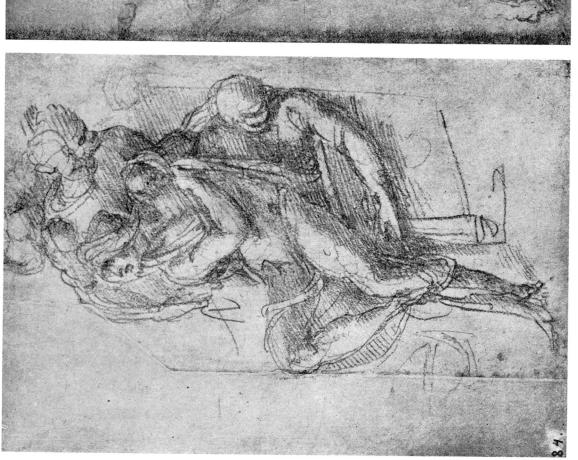

Fig. 741 — 2484 Sebastiano del Piombo

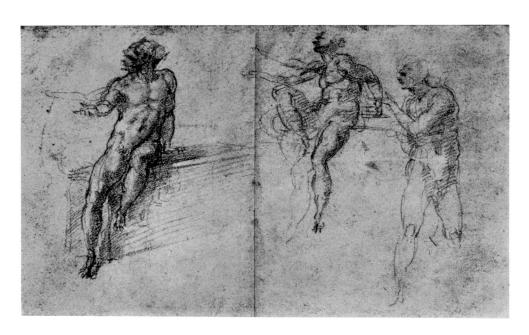

Fig. 744 — 2474° — Sebastiano del Piombo

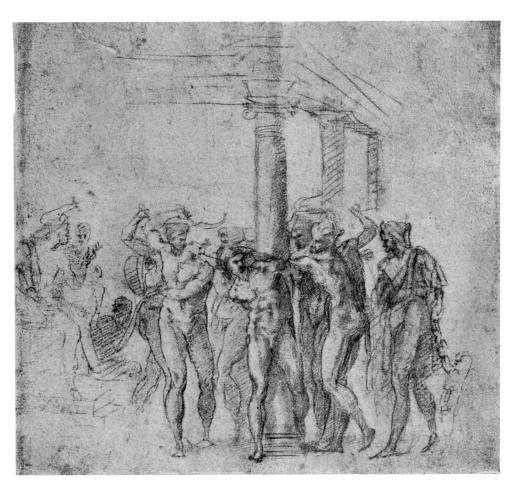

Fig. 745 — 2487 — Sebastiano del Piombo

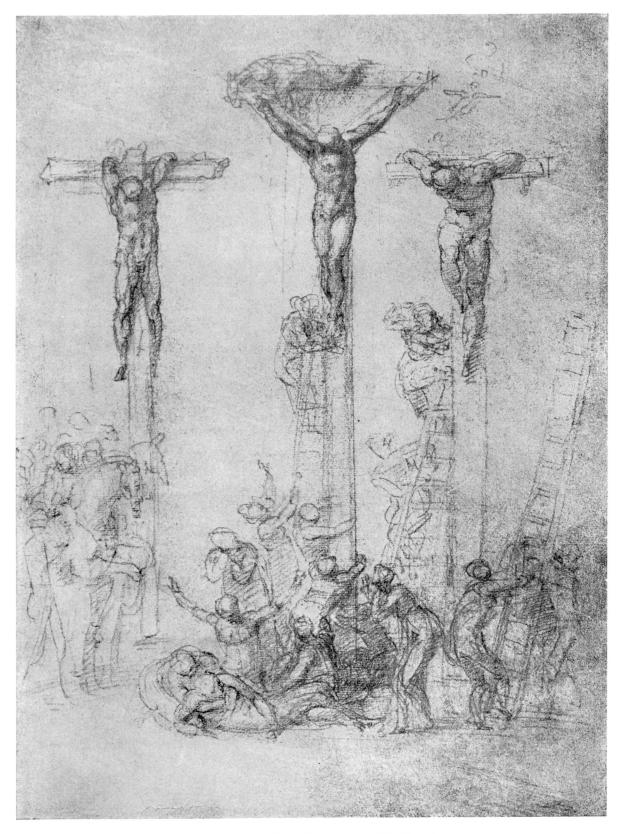

Fig. 746 — 2485 — Sebastiano del Piombo

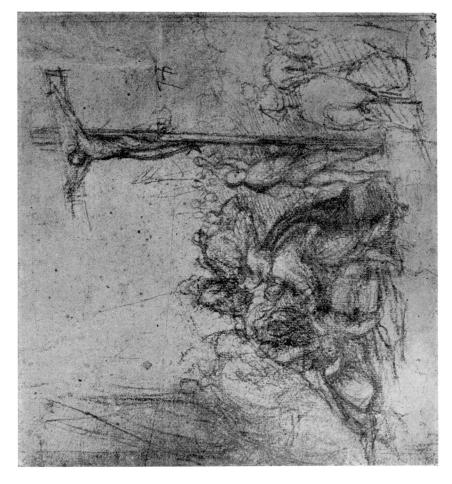

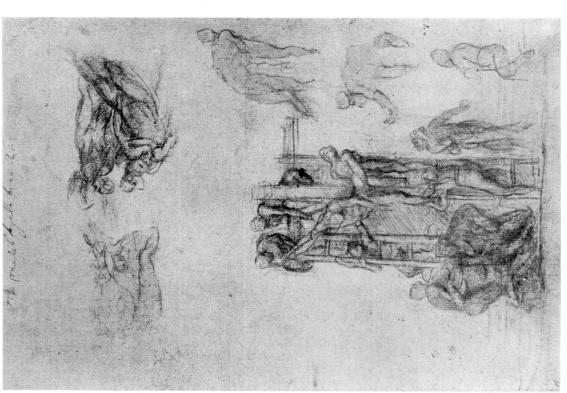

Fig. 747 — 2480 — Sebastiano del Piombo

Fig. 748 — 2490 — Sebastiano del Piombo

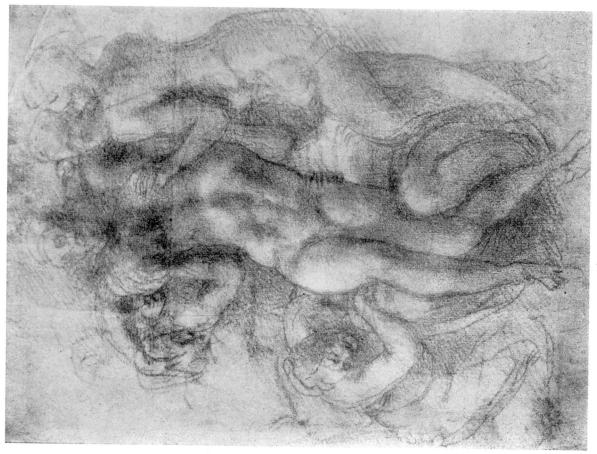

Fig. 749 — 2497 — Sebastiano del Piombo

Fig. 750-2502 — Sebastiano del Piombo

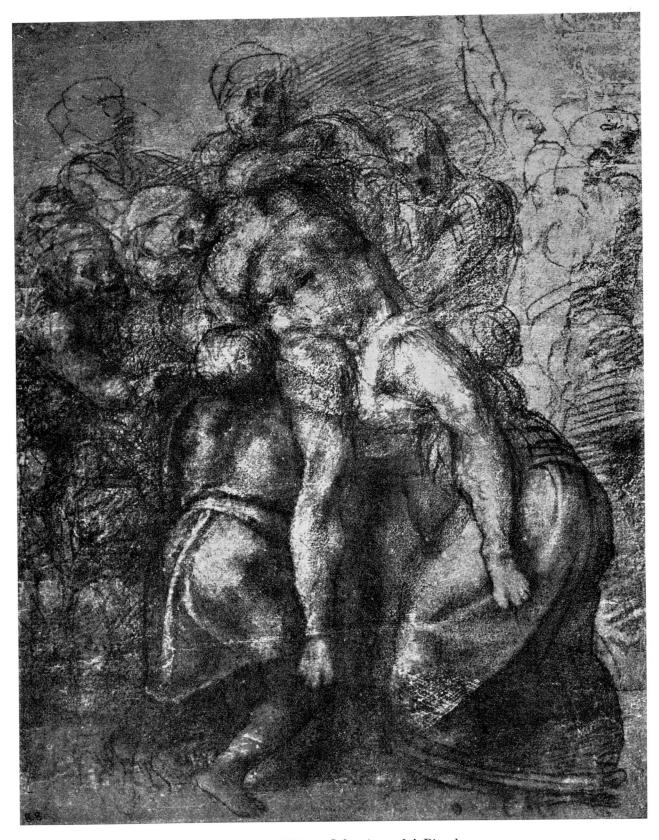

Fig. 751 — 2491 — Sebastiano del Piombo

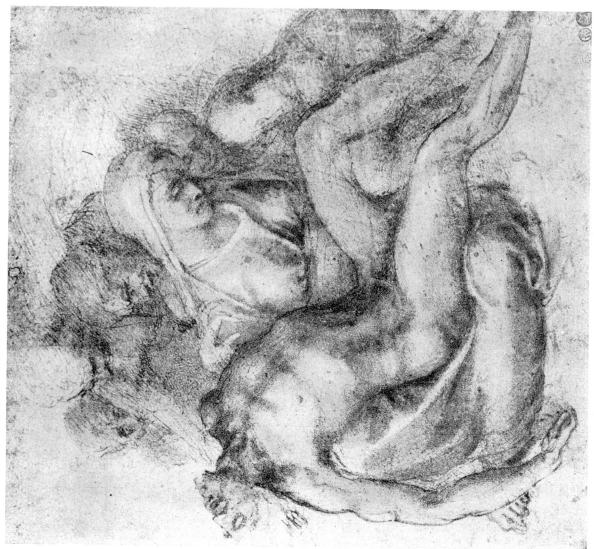

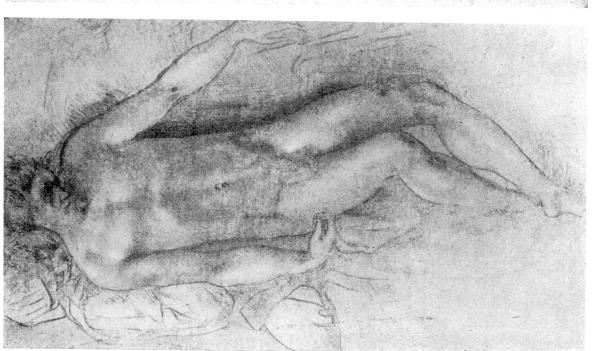

Fig. 752 - 2503 - Sebastiano del Piombo

Fig. 753 — 2486 — Sebastiano del Piombo

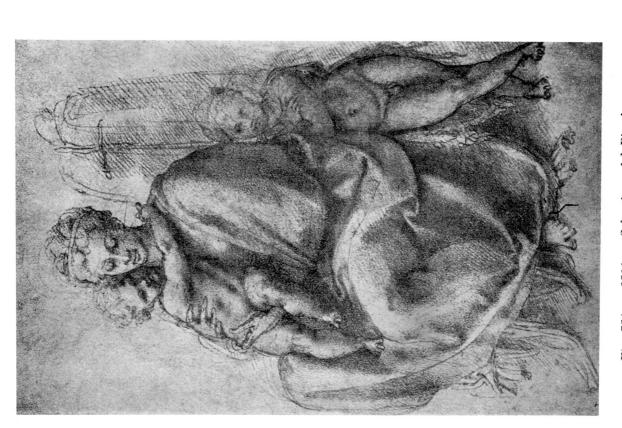

Fig. 754 — 2504 — Sebastiano del Piombo

Fig. 755 — 2501 — Sebastiano del Piombo

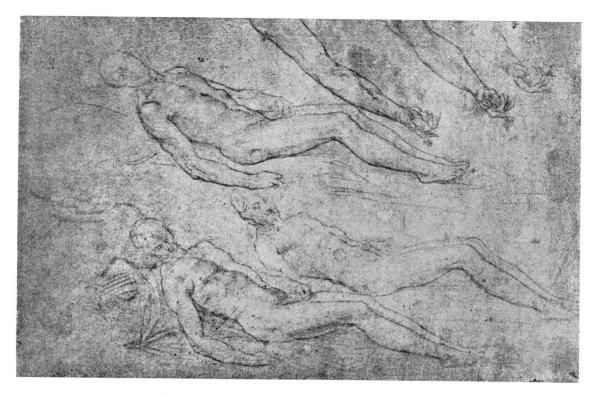

Fig. 756 — 2492 — Sebastiano del Piombo

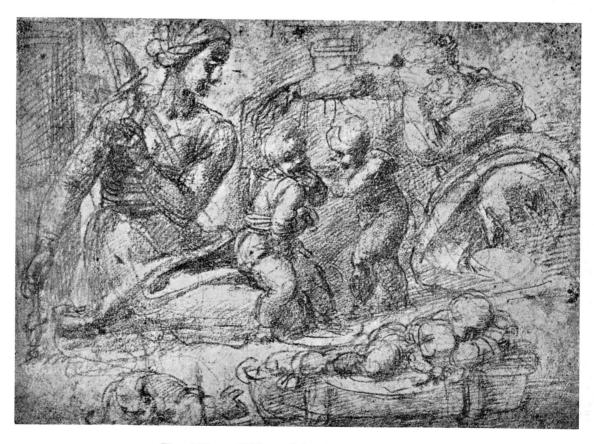

Fig. 757 — 2493 — Sebastiano del Piombo

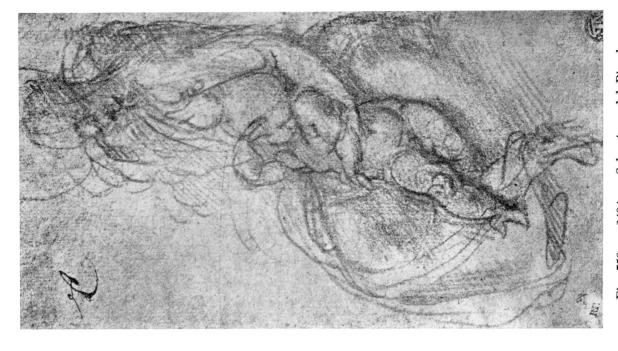

Fig. $758-2503^{\mathrm{A}}-$ Sebastiano del Piombo

Fig. 759 — 2494 — Sebastiano del Piombo

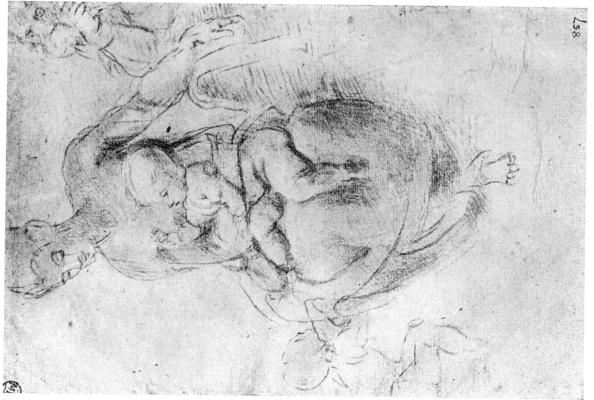

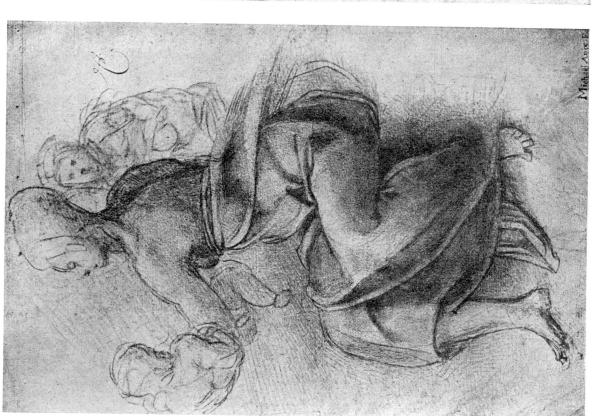

Fig. 760 — 2495 — Sebastiano del Piombo

Fig. 761 — 2495 verso — Sebastiano del Piombo

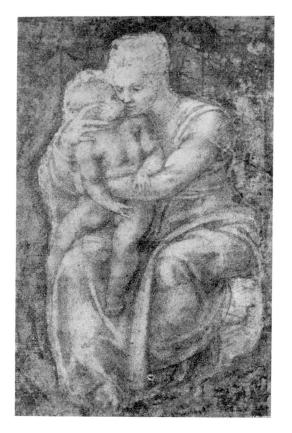

Fig. 762 — 2505 Sebastiano del Piombo

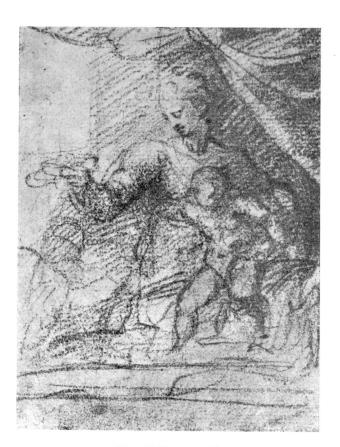

Fig. 763 — 2489 Sebastiano del Piombo

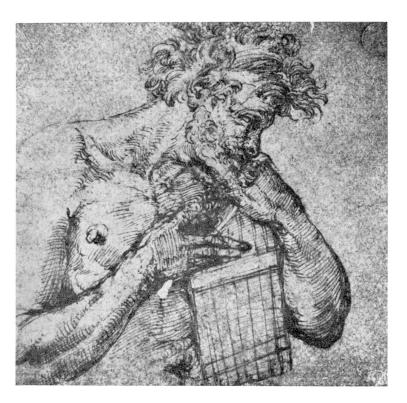

Fig. 764 — 2481 Sebastiano del Piombo

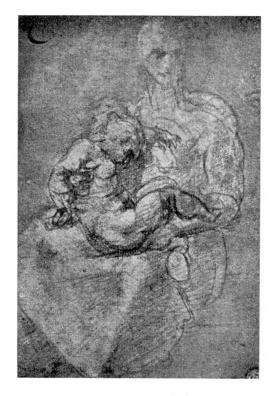

Fig. 765 — 2496 Sebastiano del Piombo

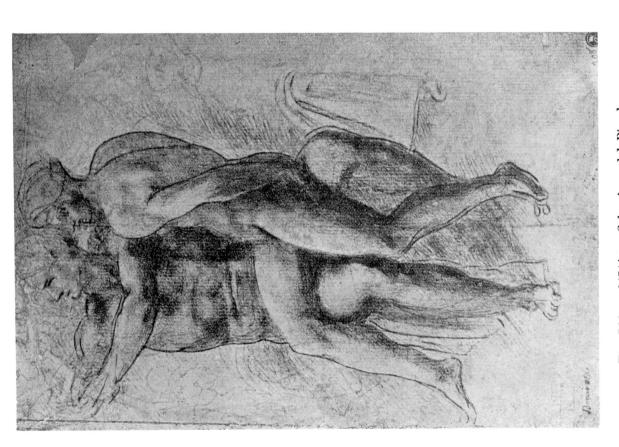

Fig. 766 — 2474^A — Sebastiano del Piombo

Fig. 767 — 2482 — Sebastiano del Picmbo

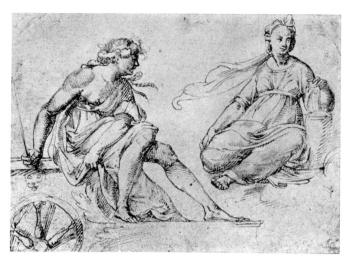

Fig. 768 — 2475 — Sebastiano del Piombo

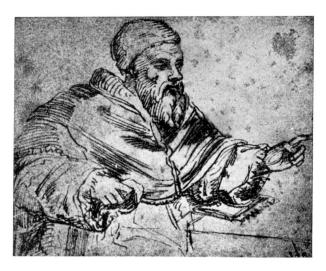

Fig. 769 — 2477^A — Sebastiano del Piombo

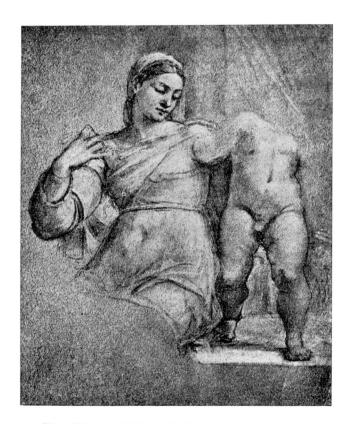

Fig. 770 — 2499 — Sebastiano del Piombo

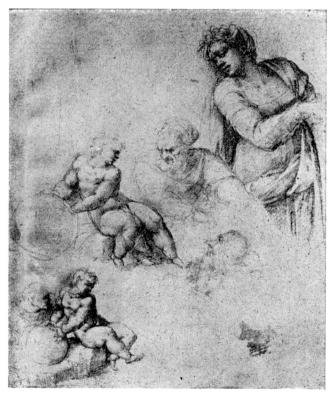

Fig. 771 — 2505^{A} — Sebastiano del Piombo

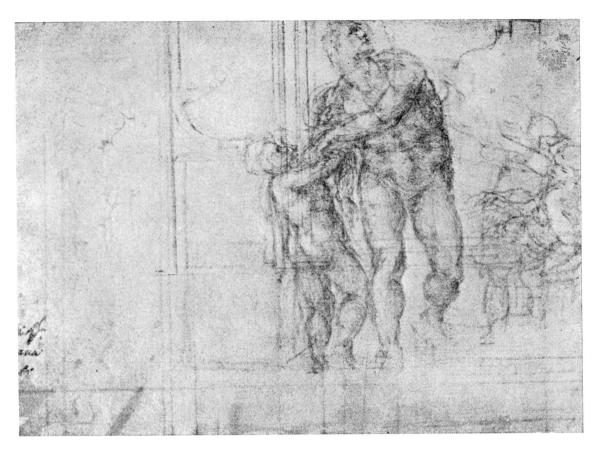

Fig. 772 — 1470 verso — Michelangelo

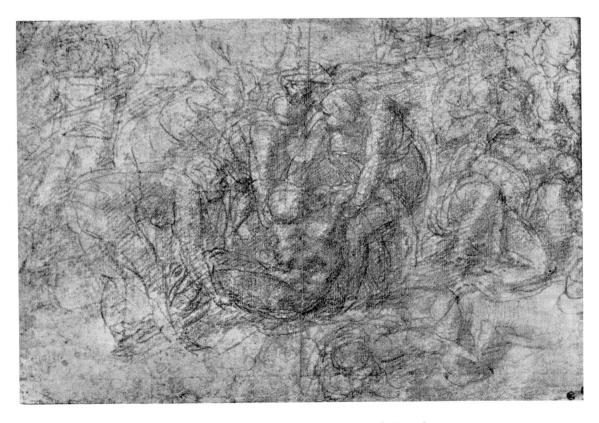

Fig. 773 — $2474^{\rm B}$ — Sebastiano del Piombo

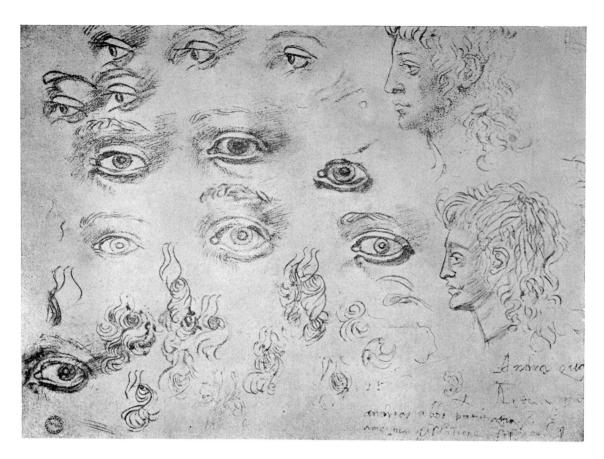

Fig. 774 — 1555 verso — "Andrea di Michelangelo"

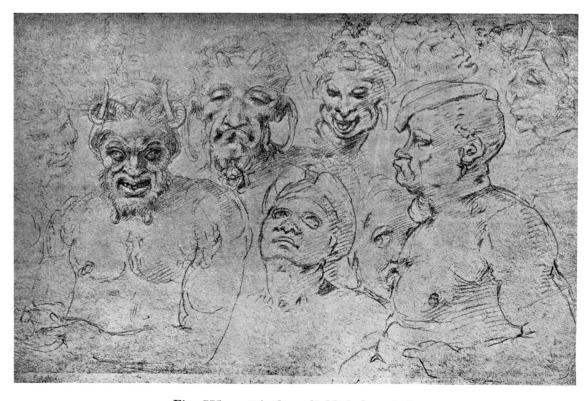

Fig. 775 — "Andrea di Michelangelo"

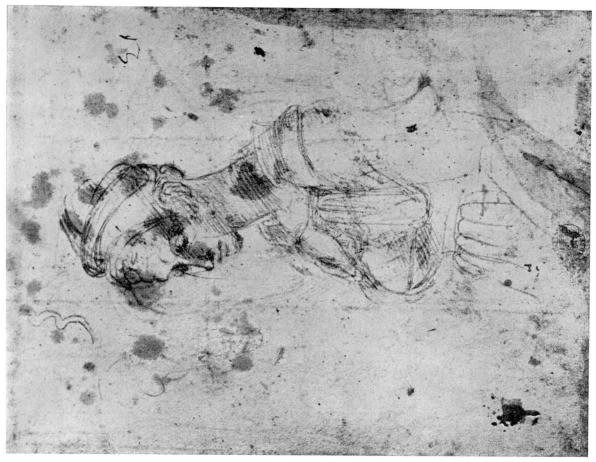

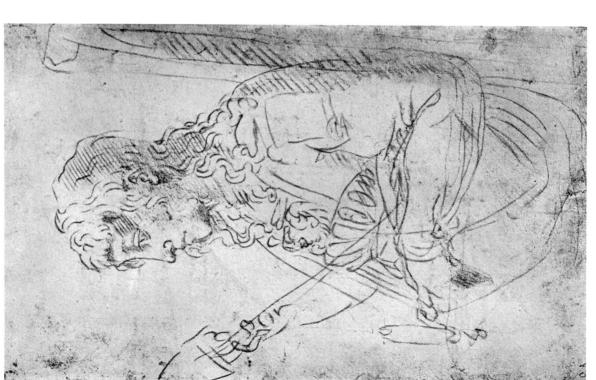

Fig. 776 — 1680 — "Andrea di Michelangelo"

Fig. 777 — 1482 verso — "Andrea di Michelangelo"

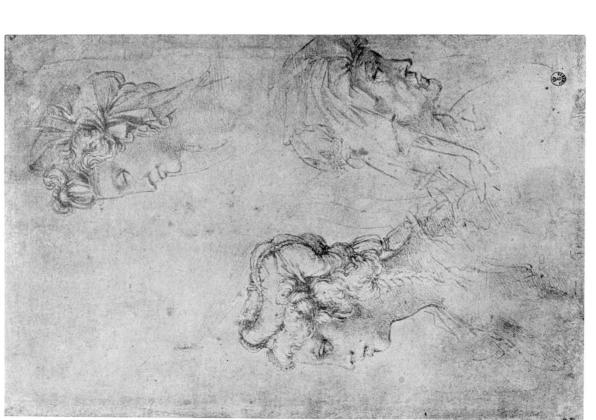

Fig. 778 — 1627 — "Andrea di Michelangelo"

Fig. 779 — 1627 verso — "Andrea di Michelangelo"

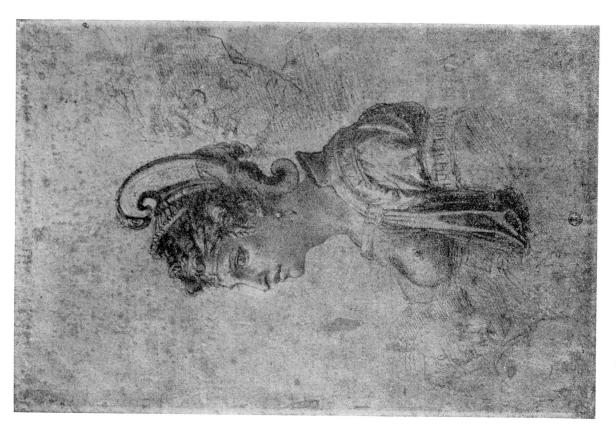

Fig. 781 — 1626 — " Andrea di Michelangelo "

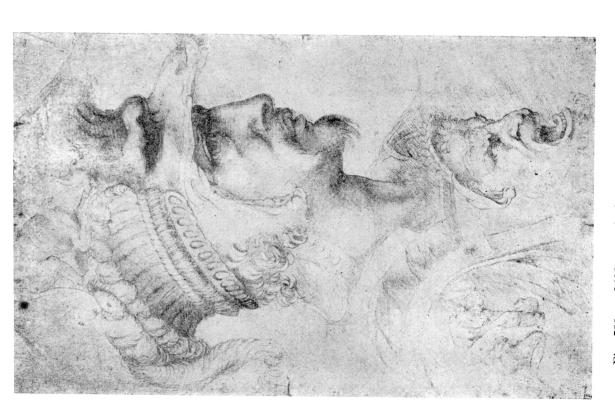

Fig. 780 — 1688 — "Andrea di Michelangelo"

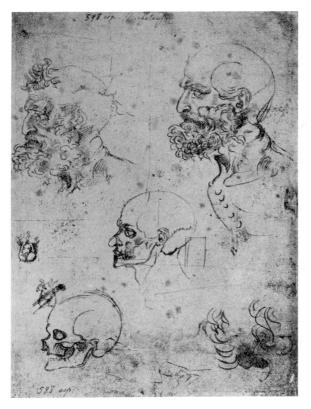

Fig. 782 — 1626 verso "Andrea di Michelangelo"

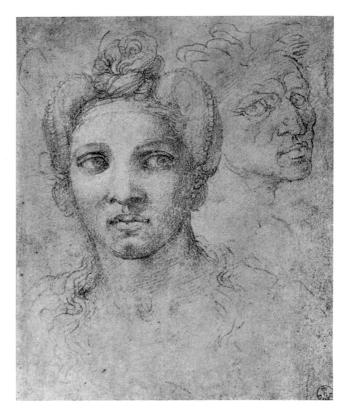

Fig. 783 — 1630 " Andrea di Michelangelo "

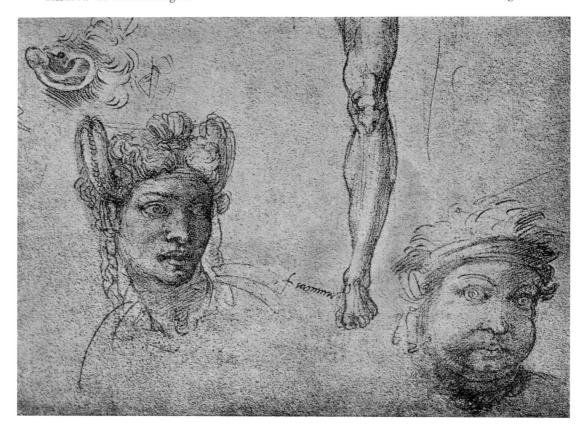

Fig. 784 — 1669 — "Andrea di Michelangelo"

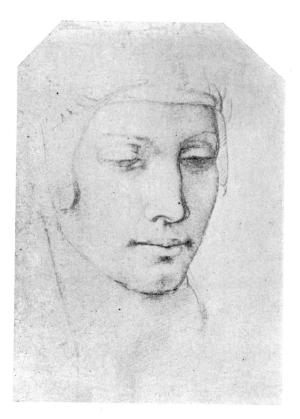

Fig. 785 — 1608 — Michelangelo

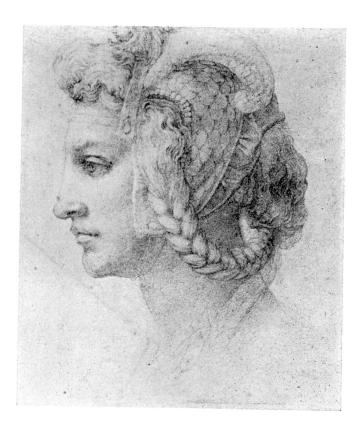

Fig. 786 — 1689 — "Andrea di Michelangelo"

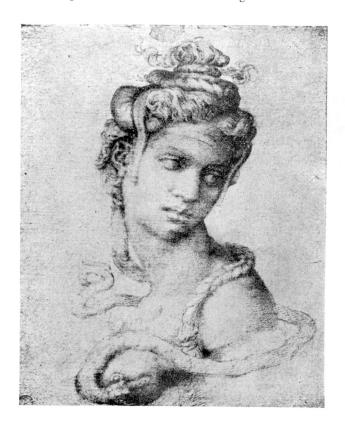

Fig. 787 — 1655 "Andrea di Michelangelo"

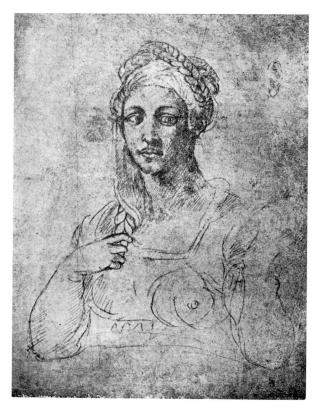

Fig. 788 — 1617 verso "Andrea di Michelangelo"

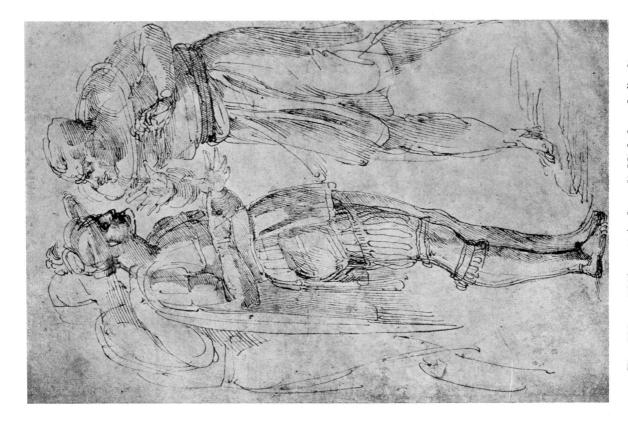

Fig. 789 — 1705 — " Andrea di Michelangelo"

Fig. 790 — 1545 — "Andrea di Michelangelo" (?)

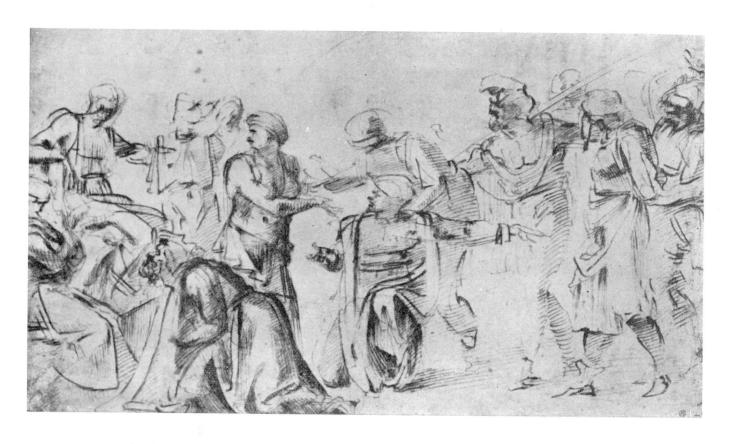

Fig. 791 — 1696
^A (detail) — "Andrea di Michelangelo"

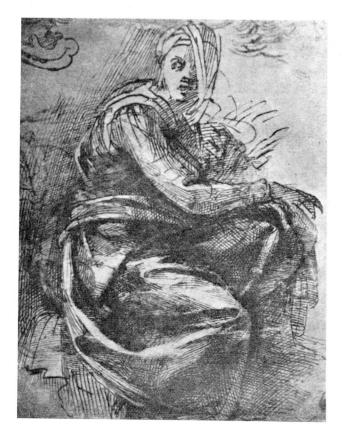

Fig. 792 — 1704 — "Andrea di Michelangelo"

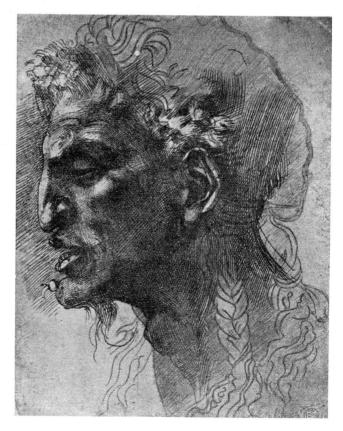

Fig. 793 — 1728 — "Andrea di Michelangelo"

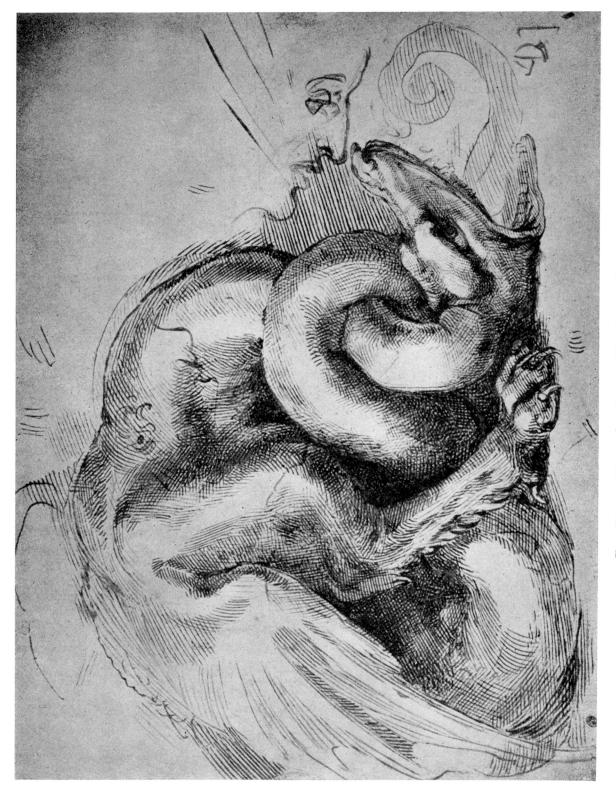

Fig. 794 — 1555 — "Andrea di Michelangelo" (?)

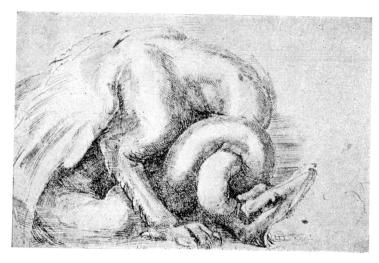

Fig. 795 — Copy after "Andrea di Michelangelo" (?)

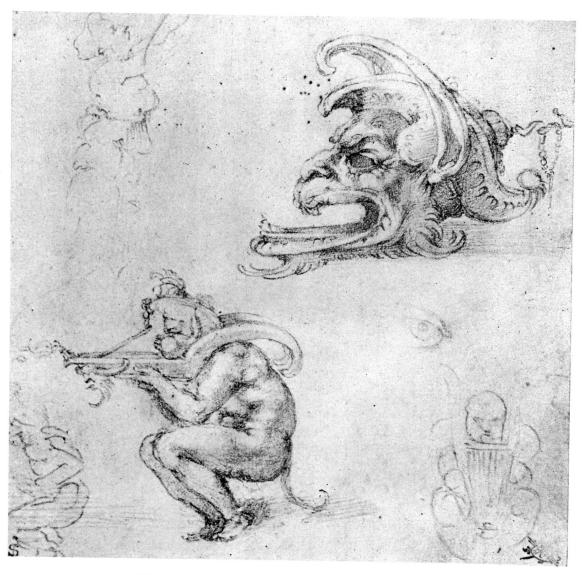

Fig. 796 — $1623^{\rm D}$ — "Andrea di Michelangelo"

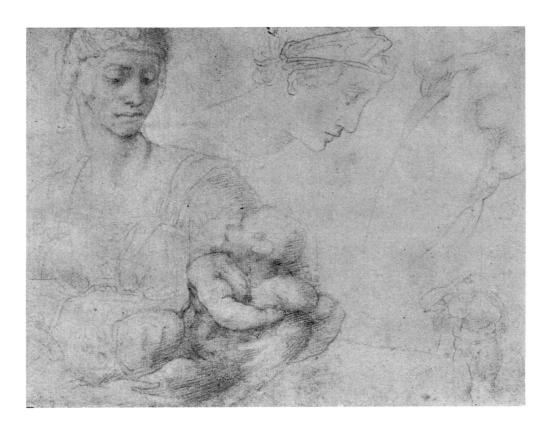

Fig. 797 — 1694 — " Andrea di Michelangelo "

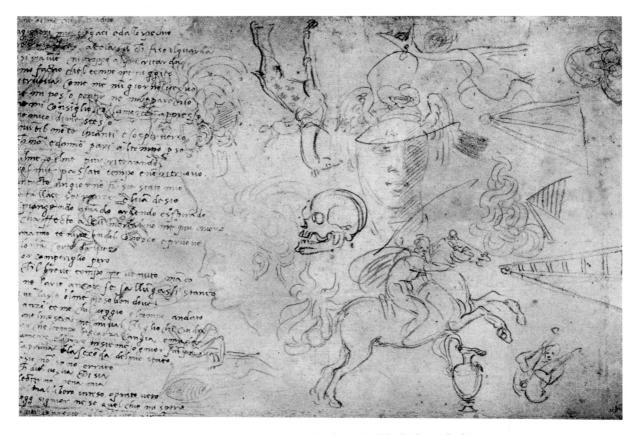

Fig. 798 — 1712 — "Andrea di Michelangelo"

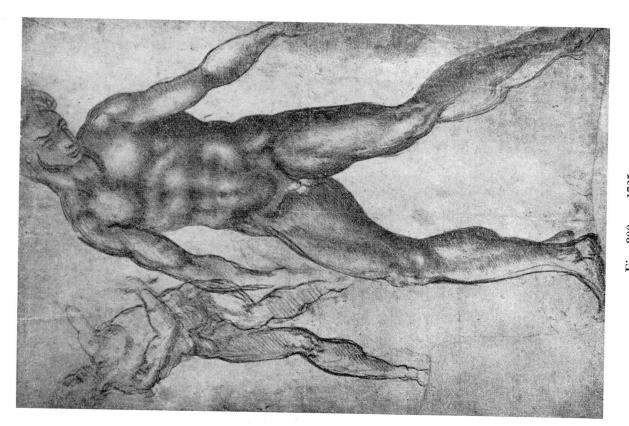

Fig. 800 - 1725Antonio Mini (?) Finished by Michelangelo (?)

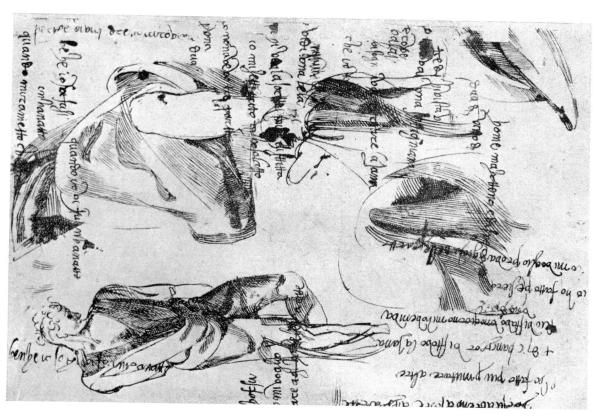

Fig. 799 — 1731 verso Antonio Mini

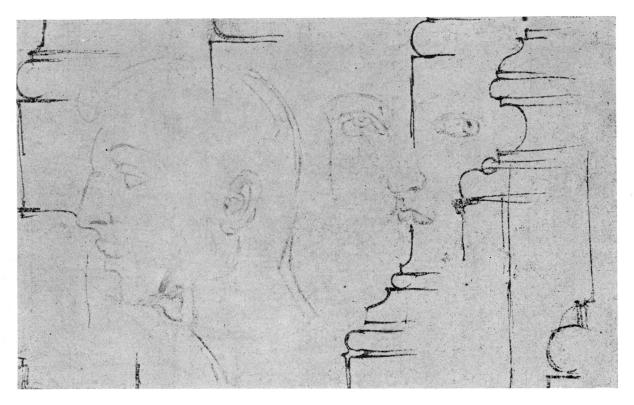

 ${\rm Fig.~801~-~1528~verso~(detail)}$ Heads by Antonio Mini under Architectural Details by Michelangelo

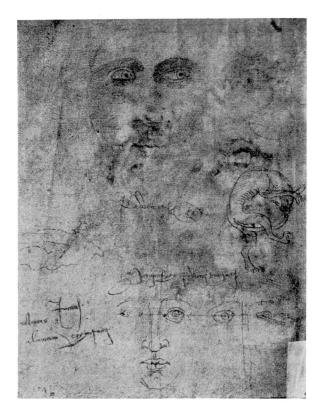

Fig. 802 — 1728 verso Antonio Mini

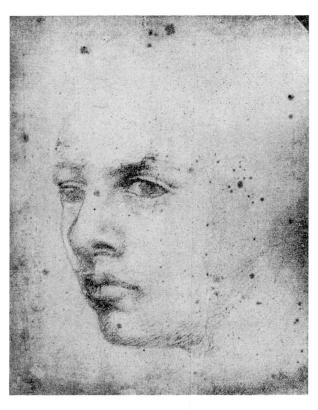

Fig. 803 — 1661^B verso Antonio Mini or Pietro Urbano

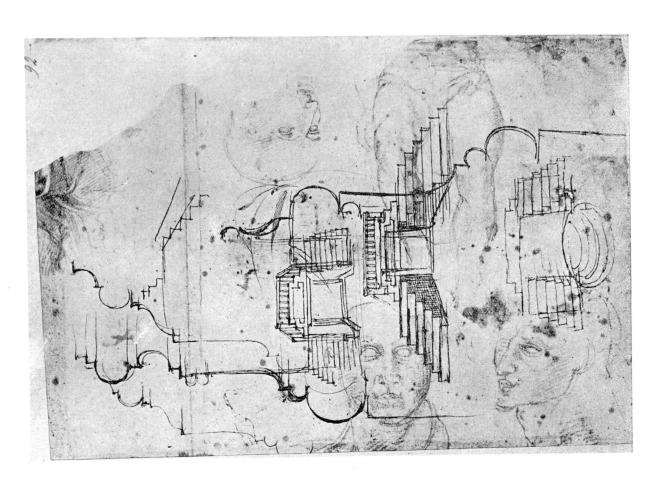

Fig. 804 — 1444 — Sketches by Antonio Mini or Pictro Urbano under Architectural Details by Michelangelo

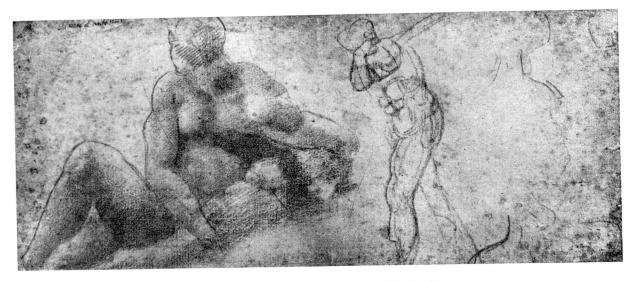

 $\mathbf{Fig.}\ \mathbf{805}\ \mathbf{--}\ \mathbf{1722}\ \mathbf{--}\ \mathbf{Antonio}\ \mathbf{Mini}\ (\ ?)$

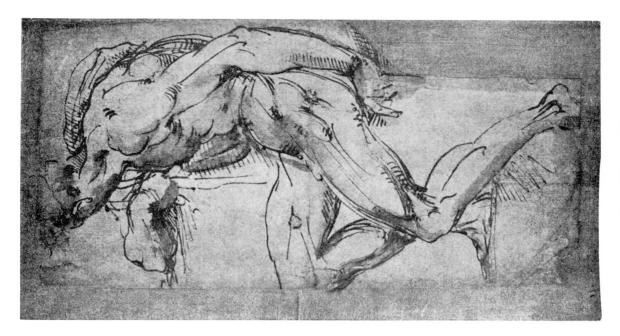

Fig. 807 — 1681 Bandinelli

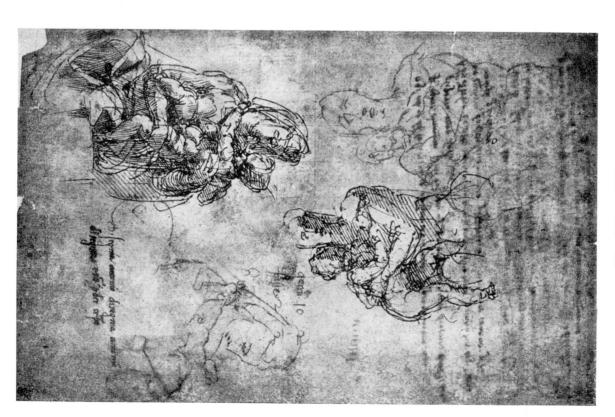

Fig. 806 - 1502 Michelangelo and Copy by Antonio Mini

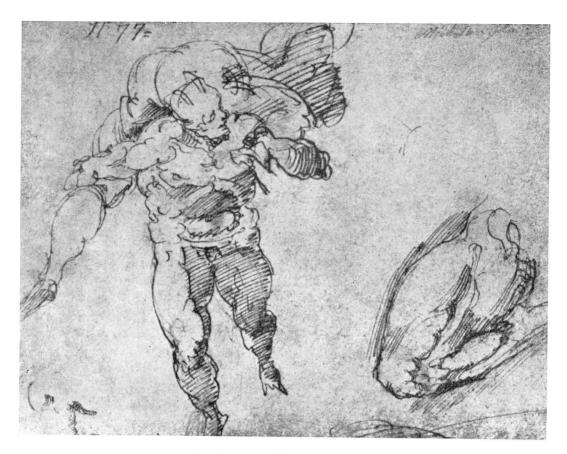

Fig. 808 — 1677 — Bandinelli

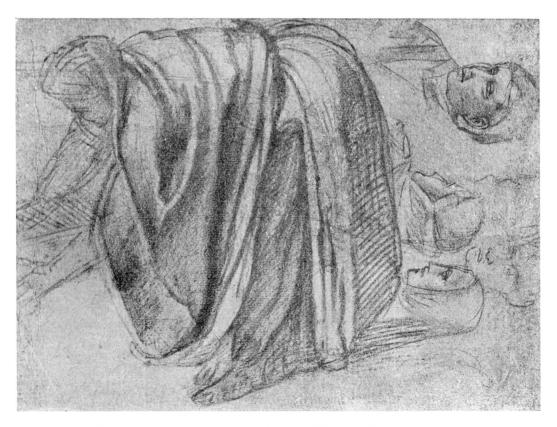

Fig. 809 — 2480 verso — Antonio Mini or Pietro Urbano

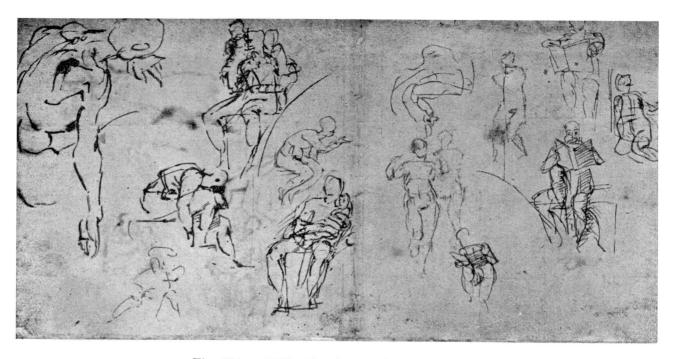

 $Fig.~810 \; -- \; 1703 \; \; (detail) \; -- \; Silvio \; Falconi \; (\ref{eq:signature})$

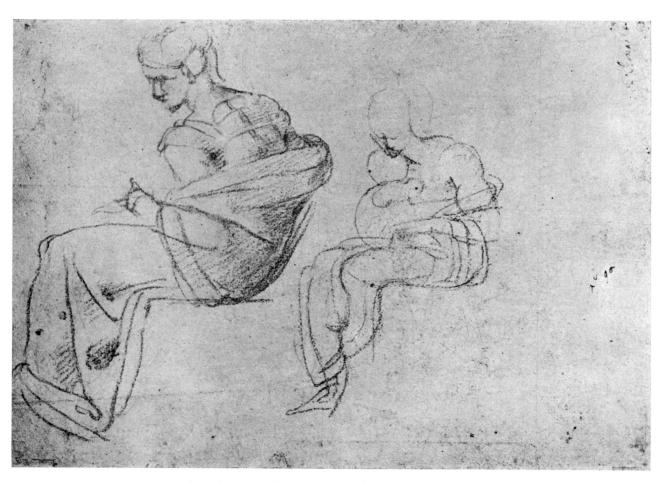

Fig. 811 — 1746^B verso — Silvio Falconi (?)

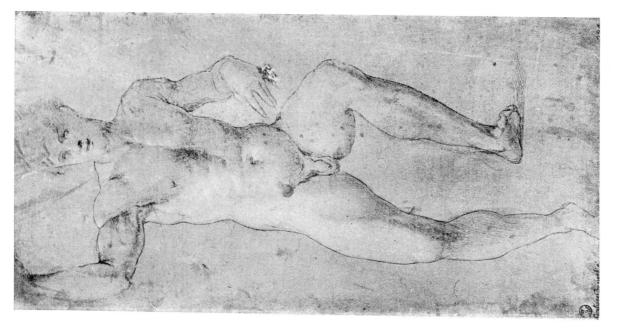

Fig. 813-606— Bugiardini

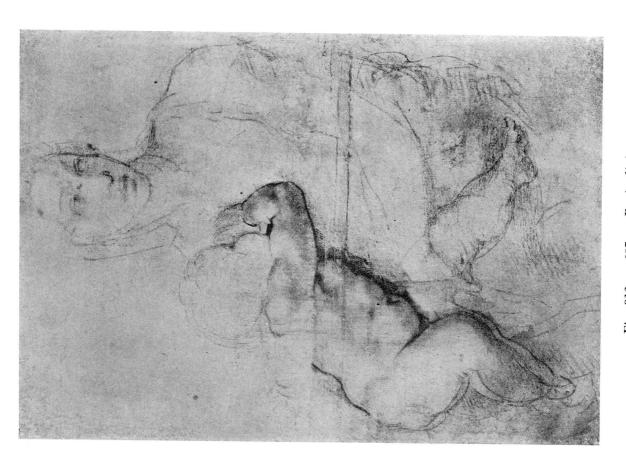

Fig. 812 - 607 - Bugiardini

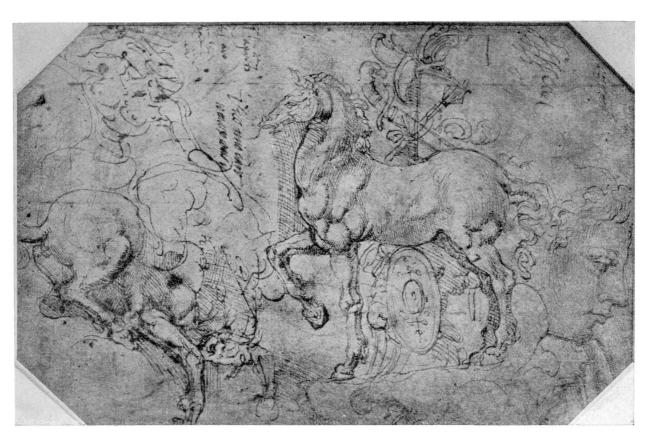

Fig. 814 — 1701 — Raffaello da Montelupo

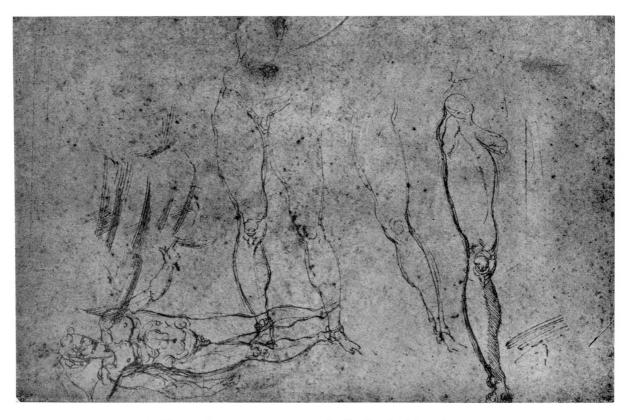

Fig. 815 — 1716 verso — Raffaello da Montelupo

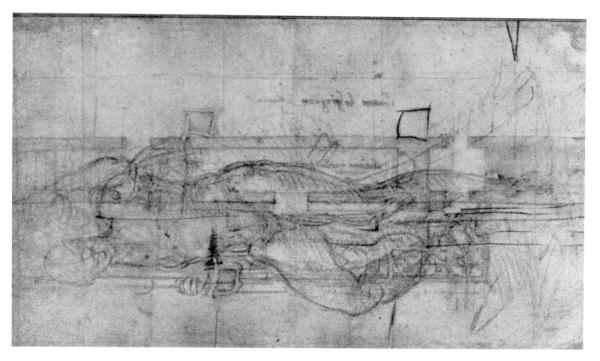

Fig. 817 — 1713 verso — Raffaello da Montelupo

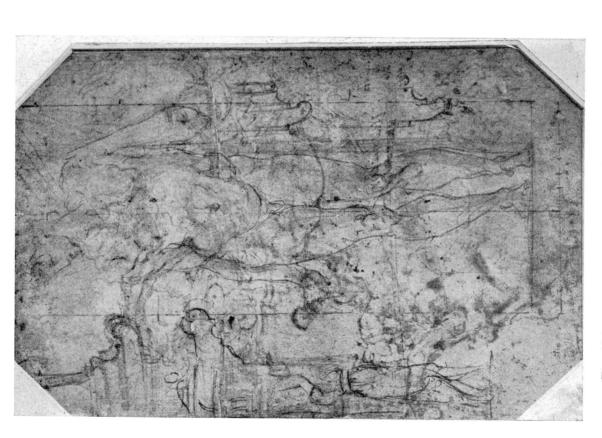

Fig. 816 — 1701 verso — Raffaello da Montelupo

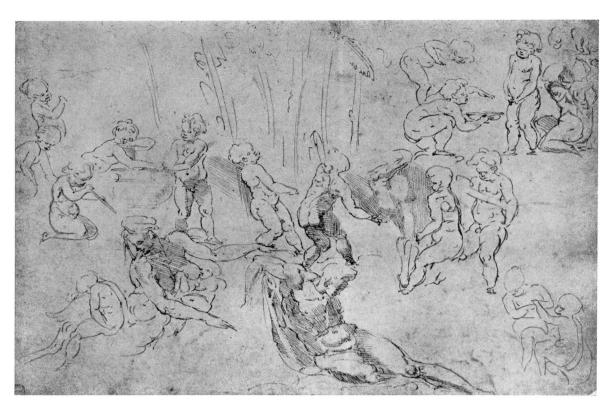

Fig. 818 — 1716 — Raffaello da Montelupo

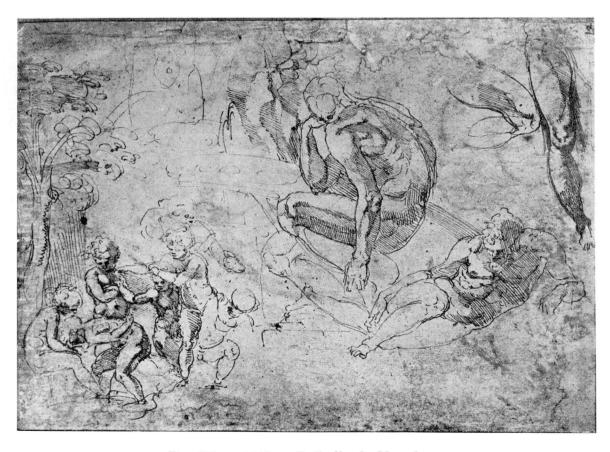

Fig. 819 — 1640 — Raffaello da Montelupo

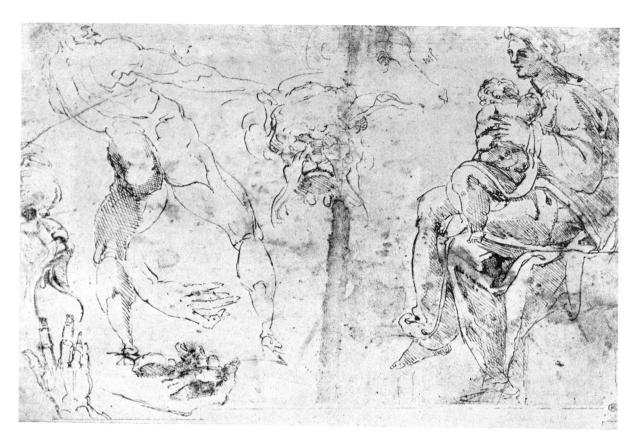

Fig. 820 — 1734 — Raffaello da Montelupo

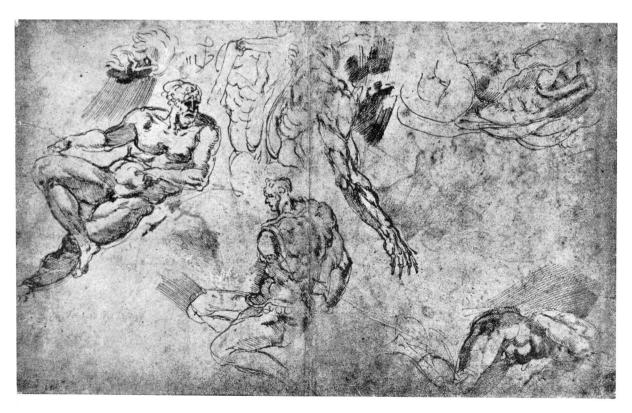

Fig. 821 — 1710 — Raffaello da Montelupo

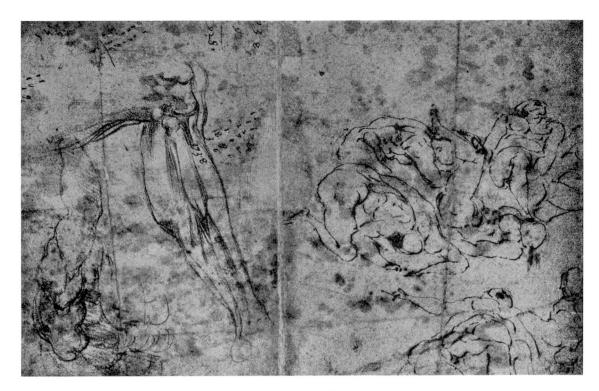

Fig. 822 — 1711 verso — Raffaello da Montelupo

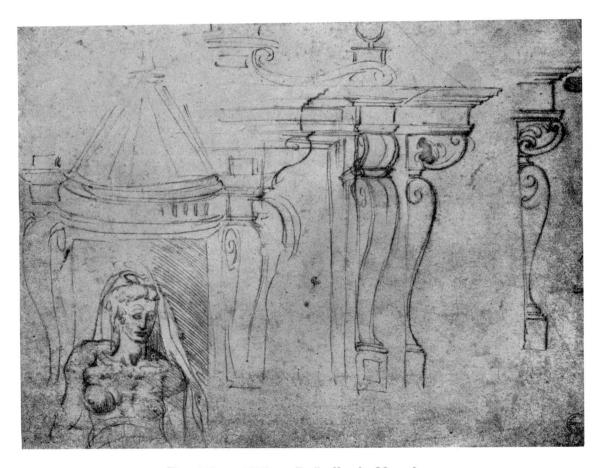

Fig. 823 — 1717 — Raffaello da Montelupo

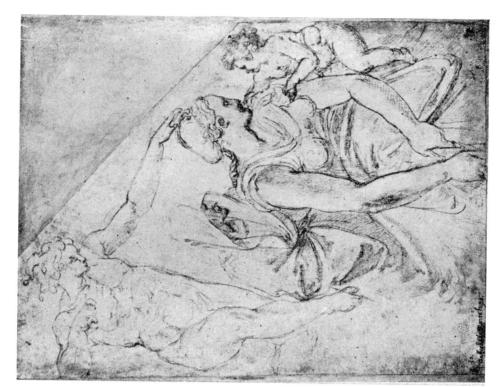

Fig. 825 — Raffaello da Montelupo

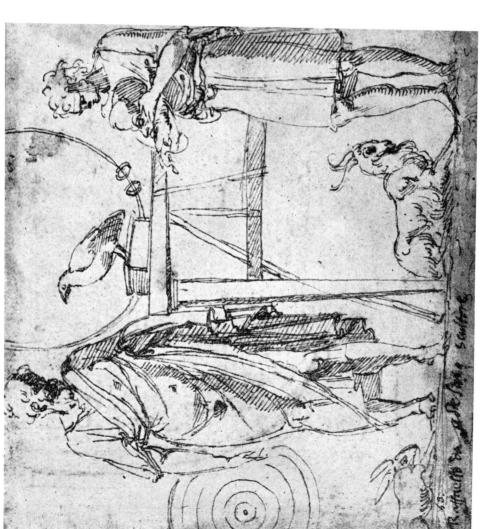

Fig. 824 — Raffaello da Montelupo

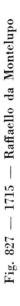

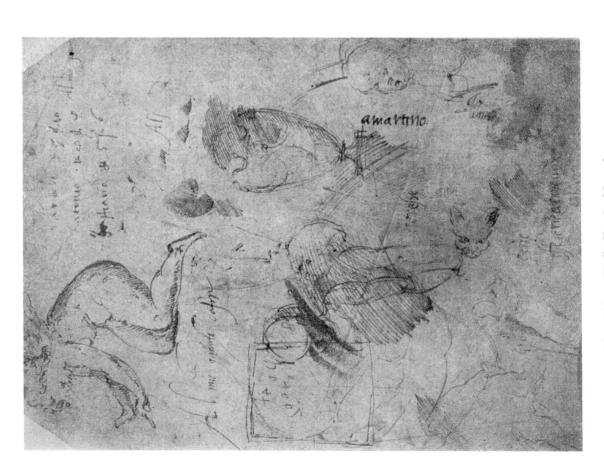

Fig. 826 — Raffaello da Montelupo

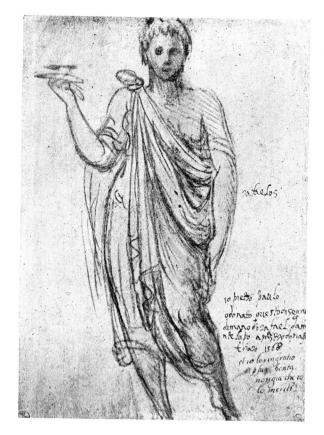

Fig. 828 — Raffaello da Montelupo

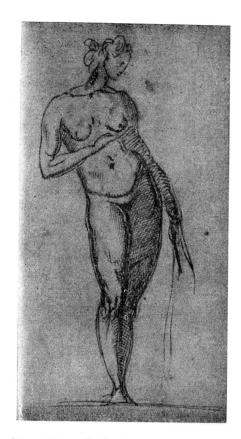

Fig. 829 — Raffaello da Montelupo

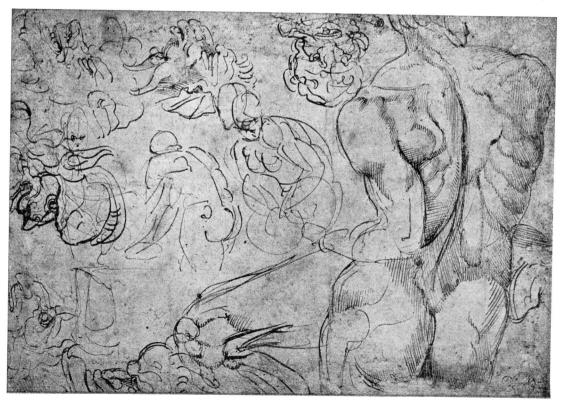

Fig. 830 — 1720 verso — Raffaello da Montelupo

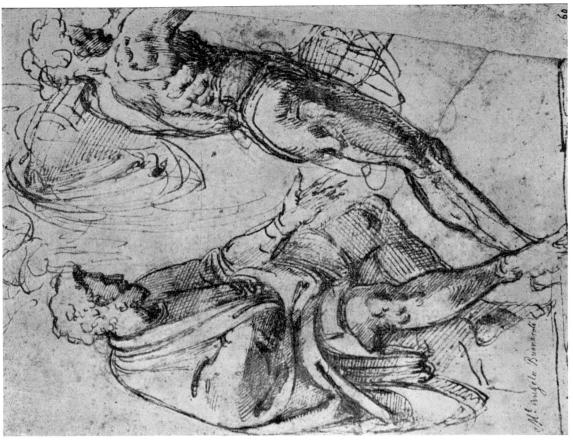

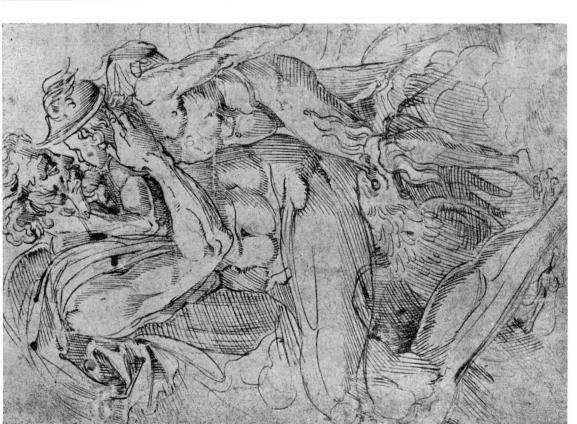

Fig. 831 — 1720 — Raffaello da Montelupo

Fig. 832 — 1697 — Raffaello da Montelupo

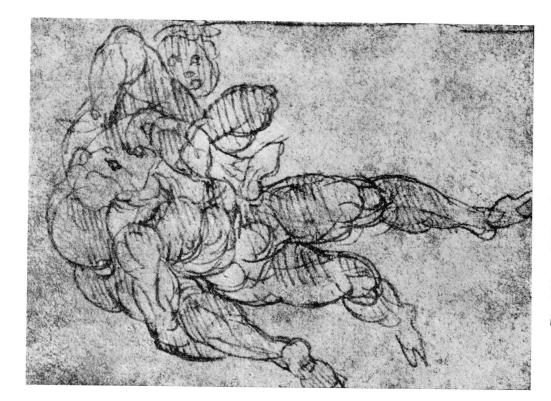

Fig. 834 - 1745 — Leonardo Cungi (?)

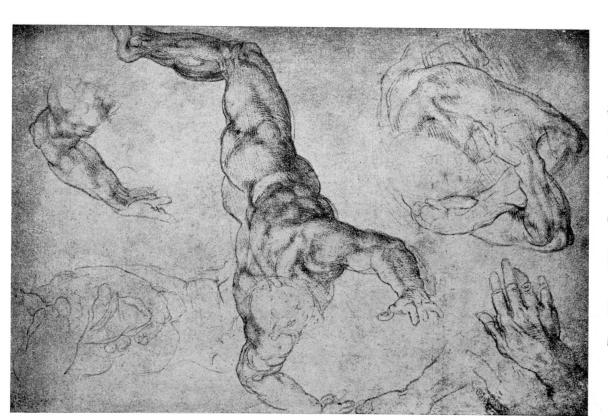

Fig. 833 — 1684 — Leonardo Cungi (?)

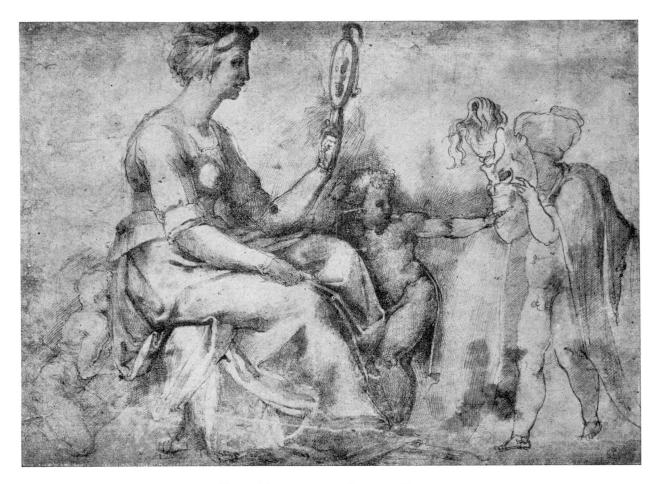

Fig. 835 — 1637 — Battista Franco

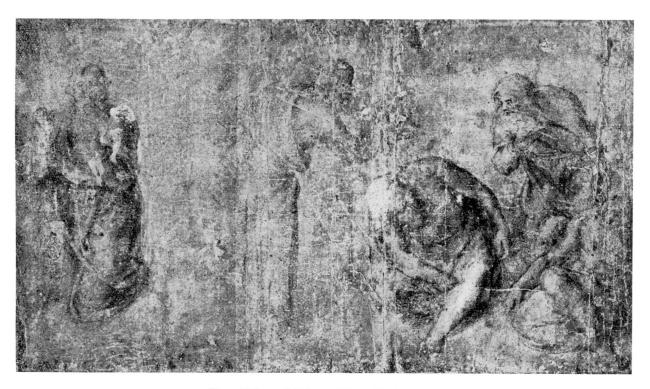

Fig. 836 — 1645 — Marcello Venusti

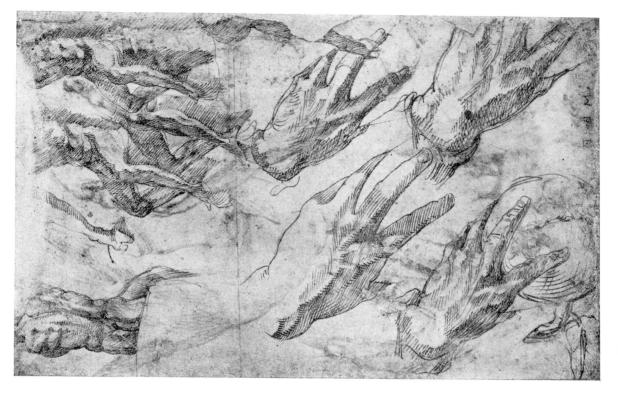

terra Fig. 838 — 1699 verso — Bartolommeo Passerotti

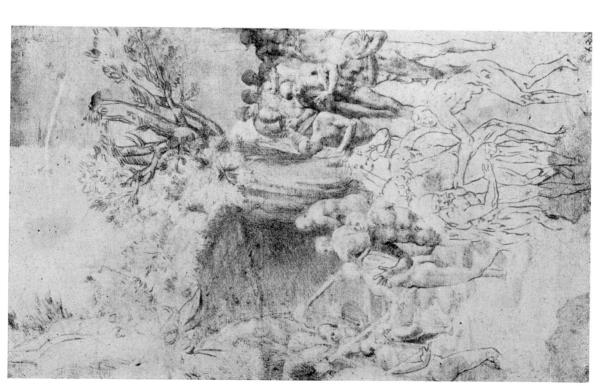

Fig. 837 — 1744 — Daniele da Volterra

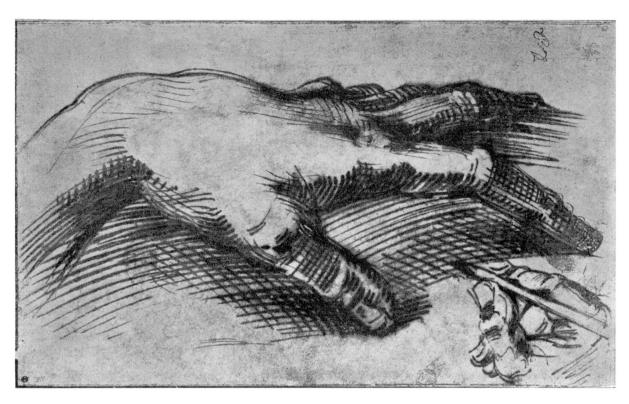

Fig. 839 — 1740 — Bartolommeo Passerotti

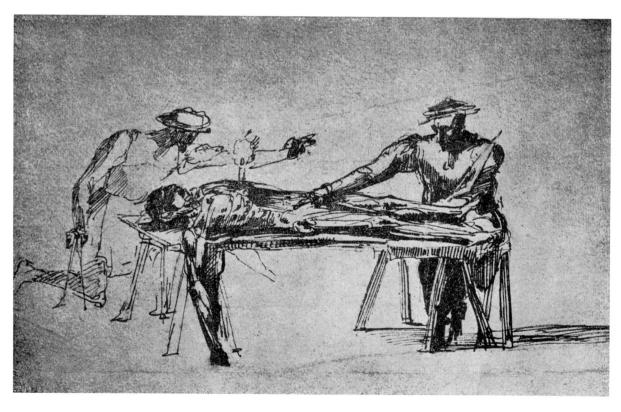

Fig. 840 — 1714 — Bartolommeo Manfredi

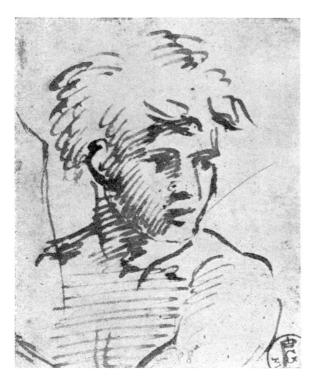

Fig. 841 — $108^{\rm A}$ — Andrea del Sarto

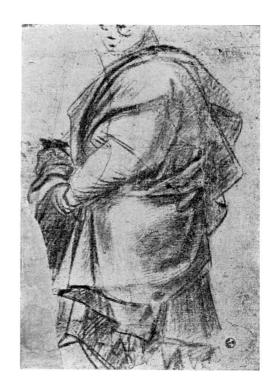

Fig. 842 — 126 — Andrea del Sarto

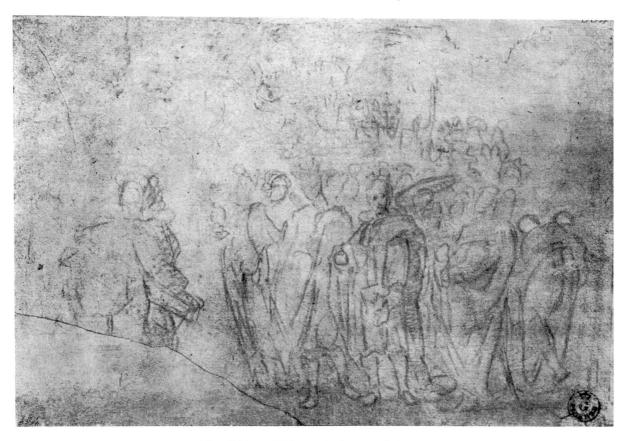

Fig. 843 — 119 — Andrea del Sarto

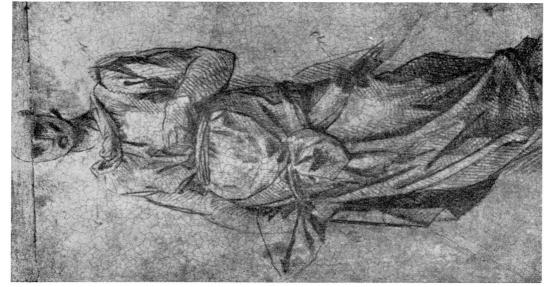

Fig. 846 - 101 -Andrea del Sarto

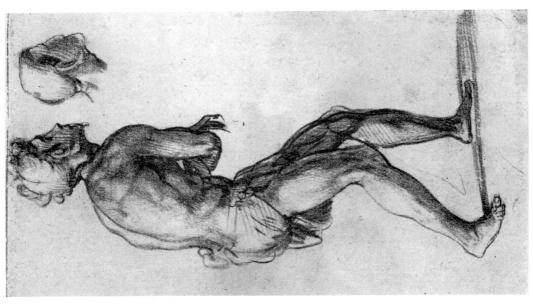

Fig. $845-55^{\mathrm{D}}$ — Andrea del Sarto

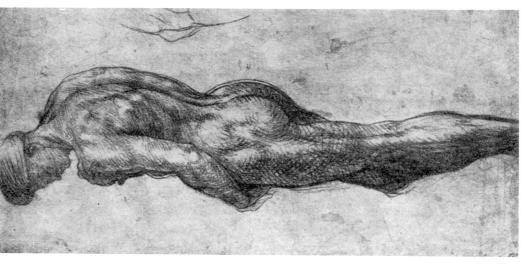

Fig. 844 — 151 — Andrea del Sarto

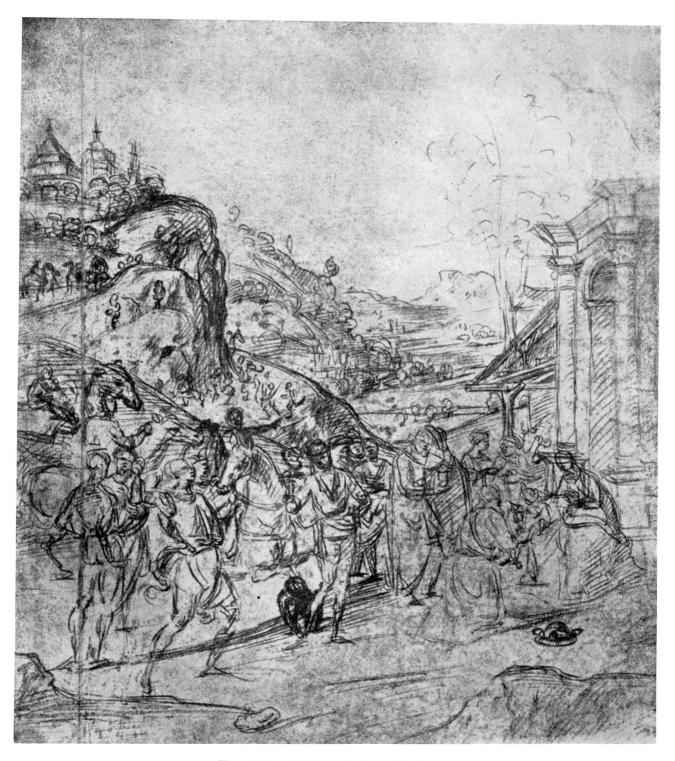

Fig. 847 — 107 — Andrea del Sarto

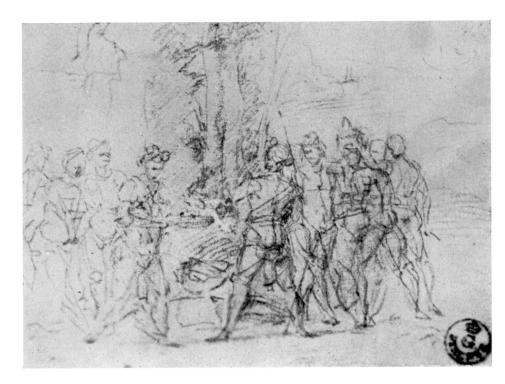

Fig. 848 — $115^{\rm B}$ — Andrea del Sarto

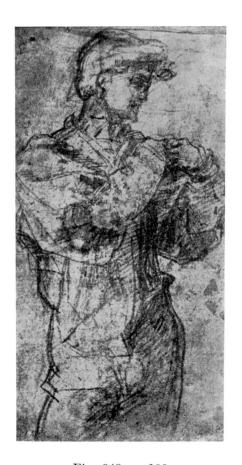

Fig. 849 — 100 Andrea del Sarto

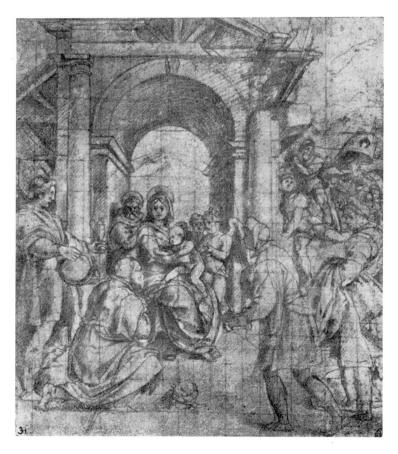

Fig. 850 — 1766 — Battista Naldini Copy after Andrea del Sarto

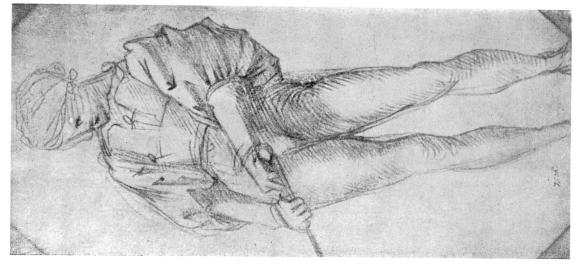

Fig. 853 — 1764 — Battista Naldini Copy after Andrea del Sarto

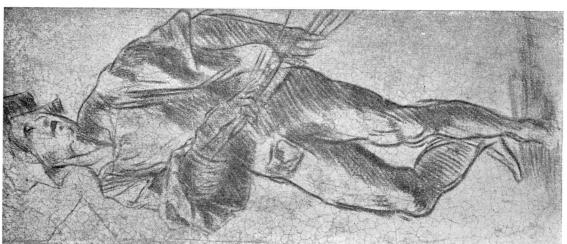

Fig. 852 — 102 Andrea del Sarto

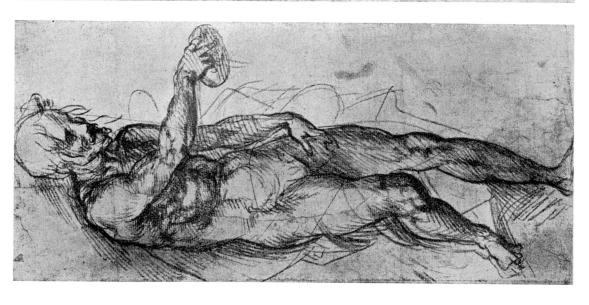

Fig. 851 — 141^A Andrea del Sarto

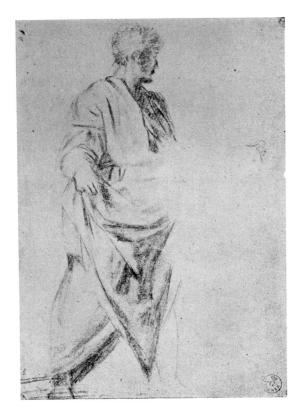

Fig. 854 — $110^{\rm B}$ — Andrea del Sarto

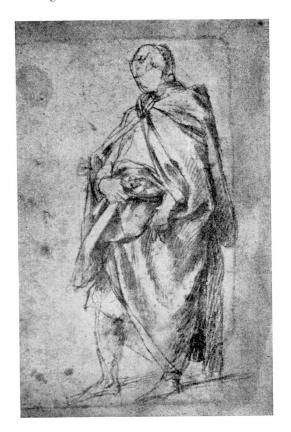

Fig. 856 — 146 Andrea del Sarto

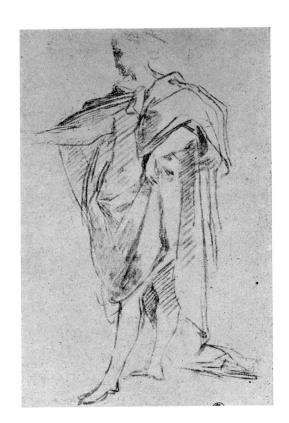

Fig. 855 — 97 — Andrea del Sarto

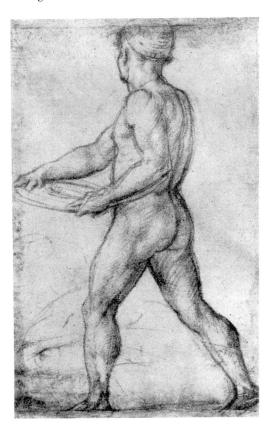

Fig. 857 — 1759^A — Battista Naldini Copy after Andrea del Sarto

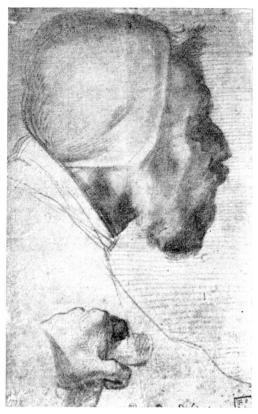

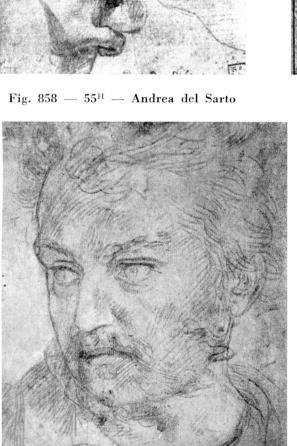

Fig. 860 — $110^{\rm F}$ Andrea del Sarto

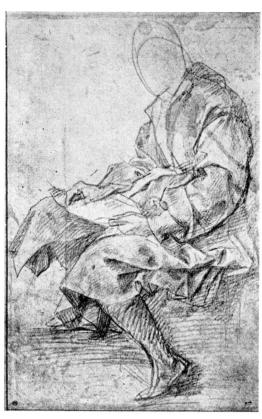

Fig. 859 — 145 — Andrea del Sarto

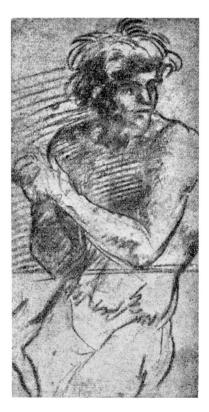

Fig. 861 — 105 Andrea del Sarto

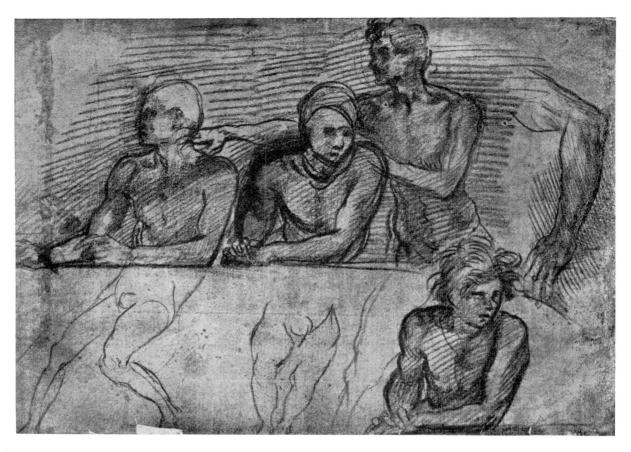

Fig. 862 — 106 — Andrea del Sarto

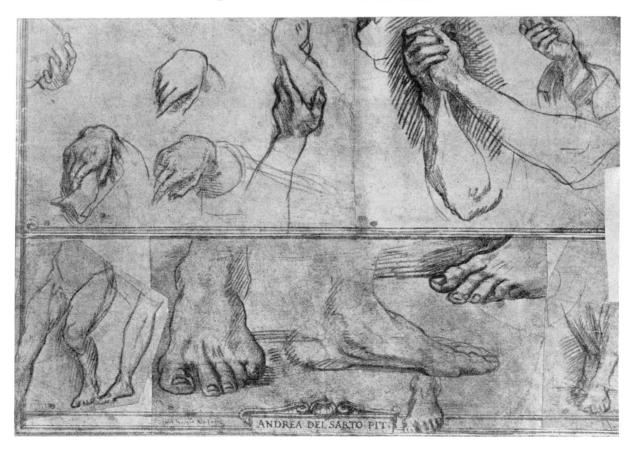

Fig. 863 — 154 — Andrea del Sarto

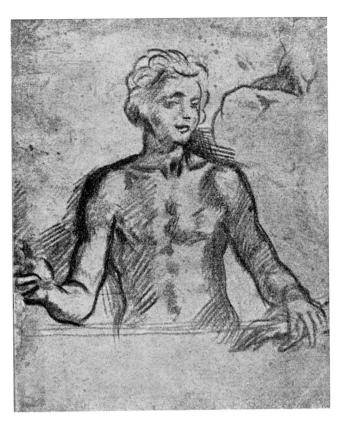

Fig. 864 — 104 — Andrea del Sarto

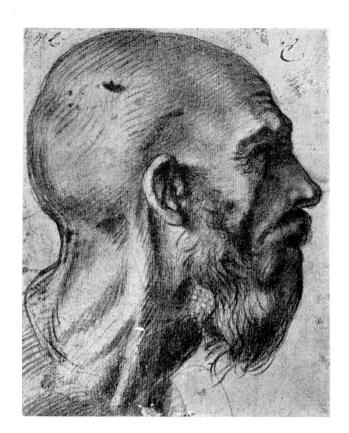

Fig. 865 - 152 - Andrea del Sarto

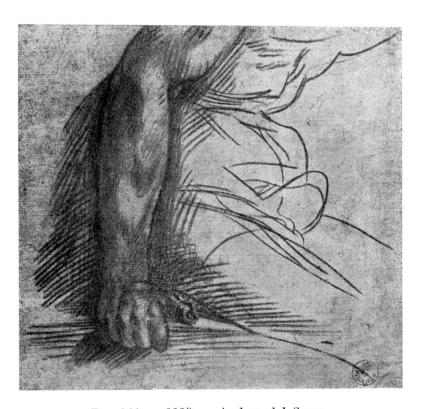

Fig. $866 - 113^{B}$ — Andrea del Sarto

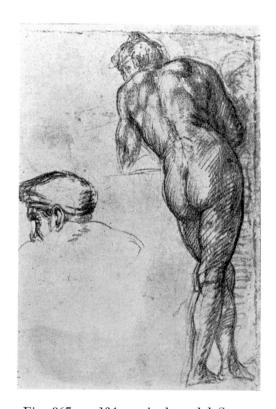

Fig. 867 — 134 — Andrea del Sarto

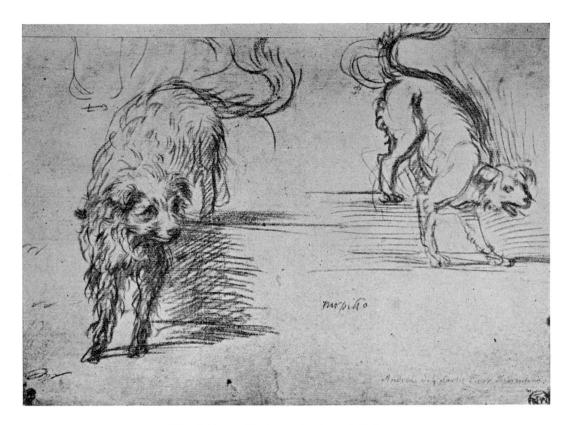

Fig. 868 — 150^A — Andrea del Sarto

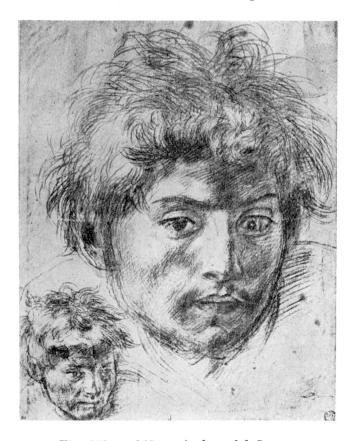

Fig. 869 — 148 — Andrea del Sarto

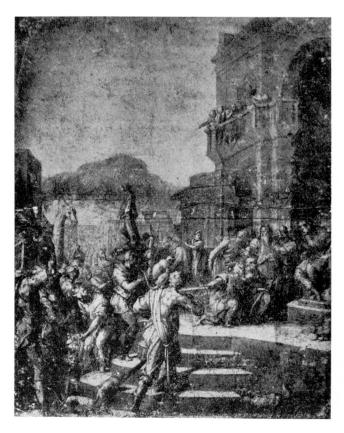

Fig. 870 — Copy after Andrea del Sarto

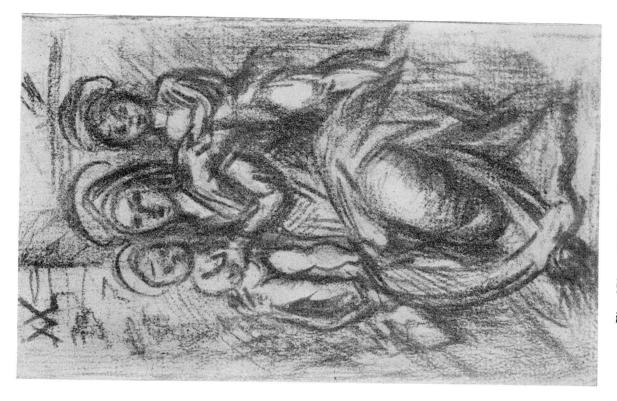

Fig. 872 — $1761^{\rm E}$ — Battista Naldini Copy after Andrea del Sarto

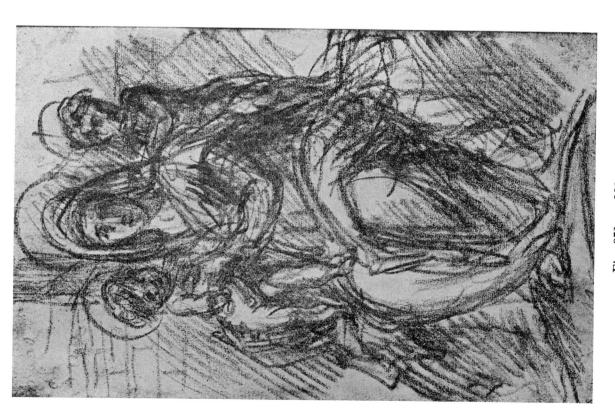

Fig. 871 — 138 Andrea del Sarto (?)

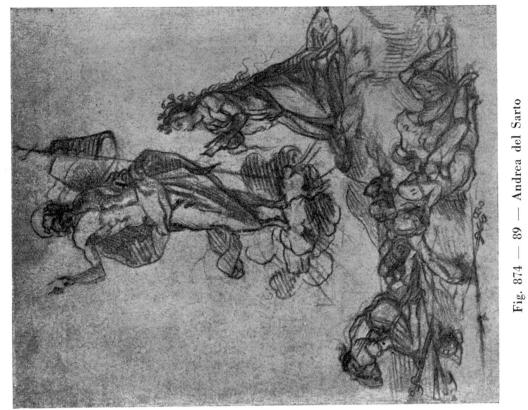

Fig. 873 - 140 — Andrea del Sarto

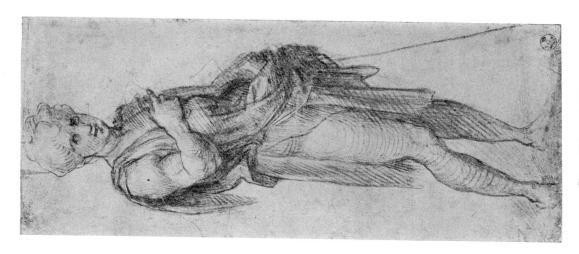

Fig. 876 — 117^A Andrea del Sarto

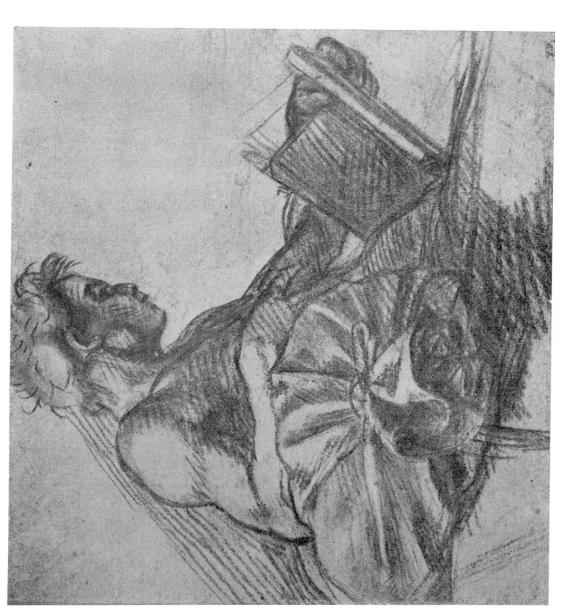

Fig. 875 — 143 Andrea del Sarto

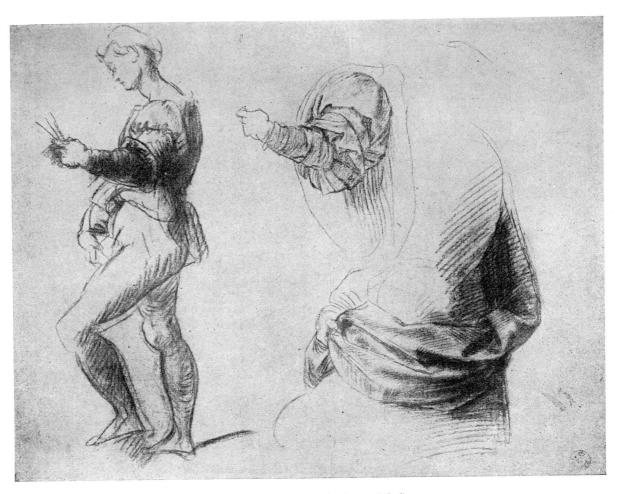

Fig. 877 — 113^{A} — Andrea del Sarto

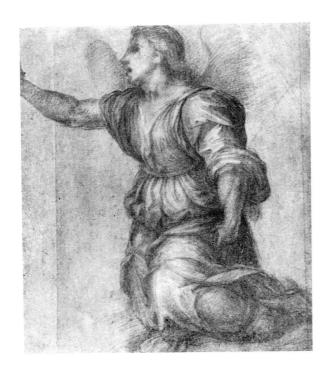

Fig. 878 — 108[°] Andrea del Sarto

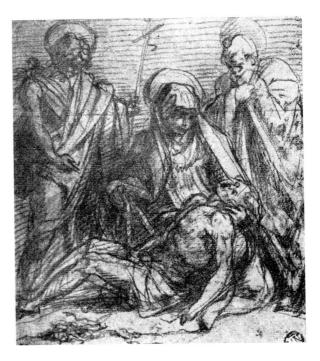

Fig. 879 — 1765 — Battista Naldini Copy after Andrea del Sarto

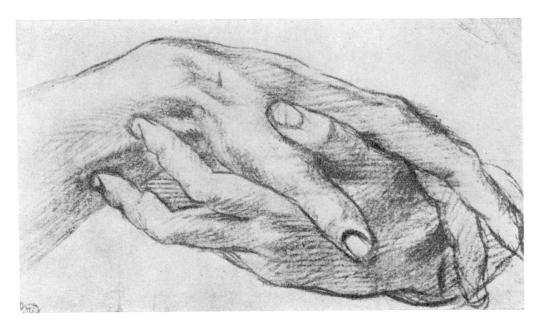

Fig. 880 — 147 — Andrea del Sarto

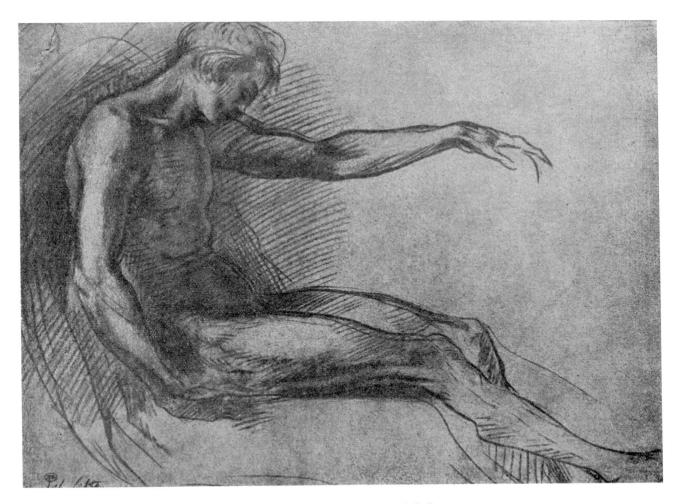

Fig. 881 - 155 - Andrea del Sarto

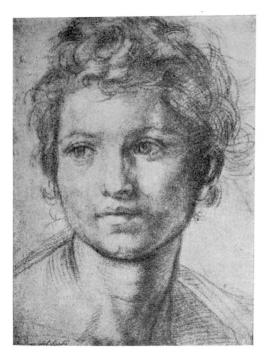

Fig. 882 - 136 — Andrea del Sarto

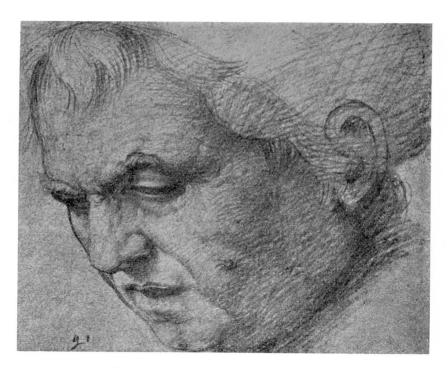

Fig. 883 - 158 - Andrea del Sarto

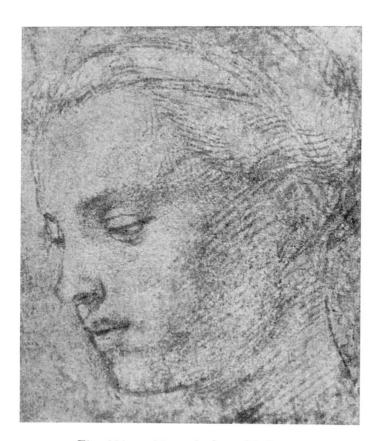

Fig. 884 — 98 — Andrea del Sarto

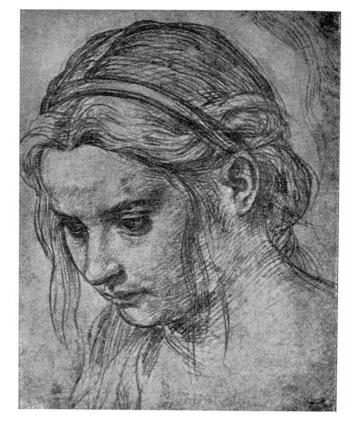

Fig. 885 — 94 — Andrea del Sarto

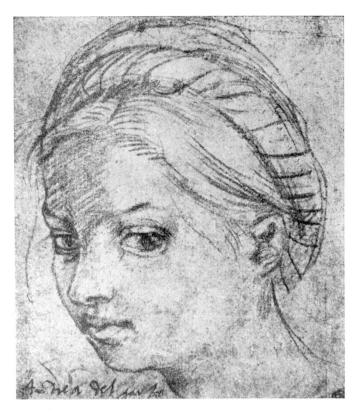

Fig. 886 — $156^{\scriptscriptstyle 1}$ — Andrea del Sarto

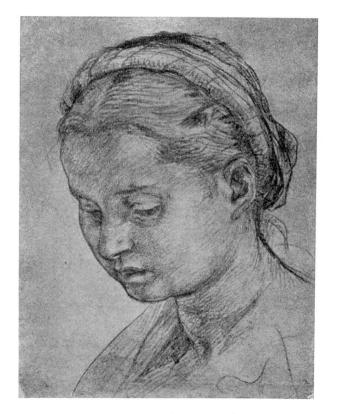

Fig. 888 — 159 — Andrea del Sarto

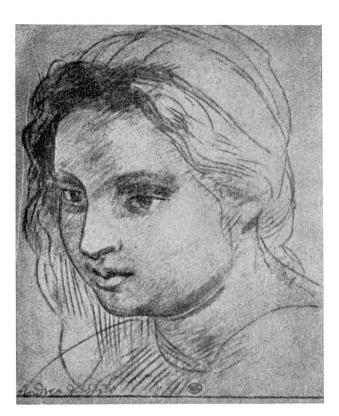

Fig. 887 — 156^2 — Andrea del Sarto

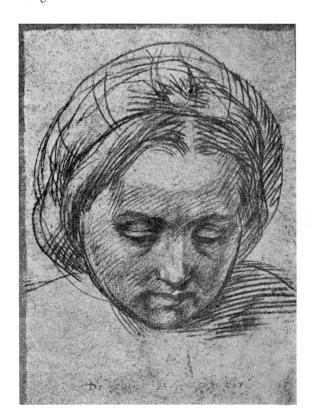

Fig. 889 — 160 — Andrea del Sarto

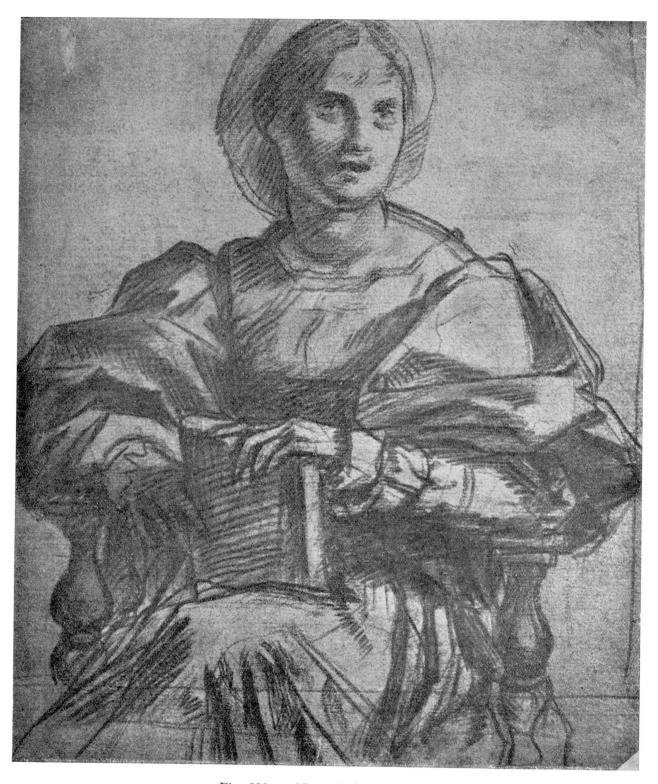

Fig. 890 — 95 — Andrea del Sarto

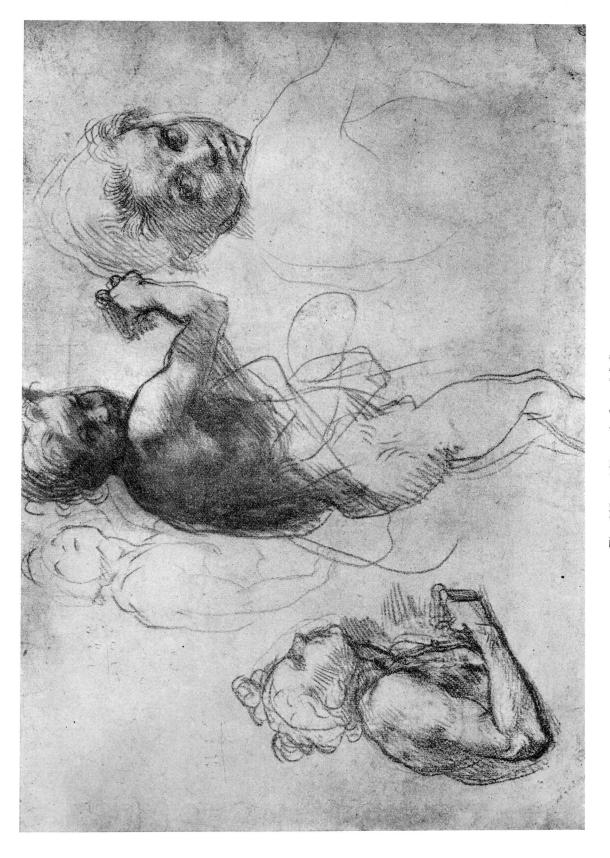

Fig. 891 — 131 — Andrea del Sarto

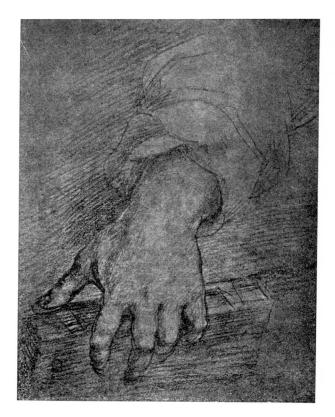

Fig. 892 — 88 — Andrea del Sarto

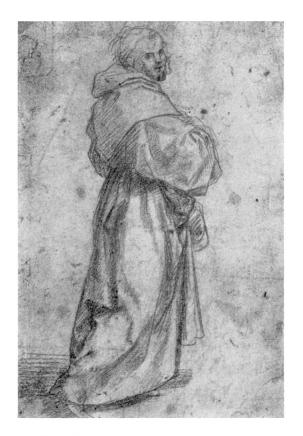

Fig. 894 — 56 — Andrea del Sarto

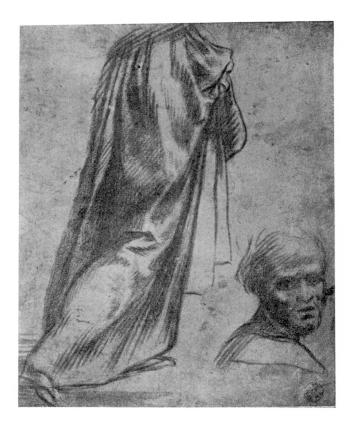

Fig. $893 - 118^{\scriptscriptstyle \mathrm{D}}$ — Andrea del Sarto

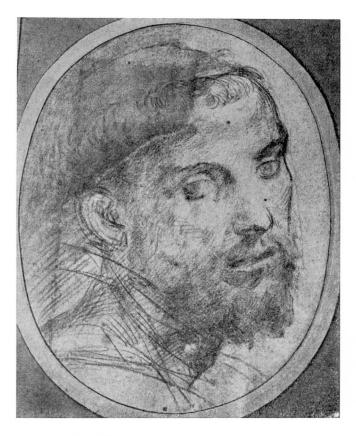

Fig. 895 — 142 — Andrea del Sarto

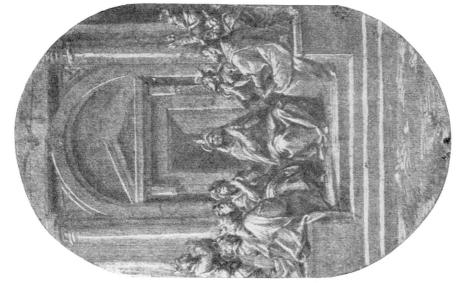

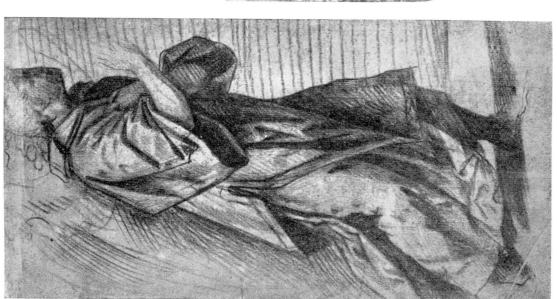

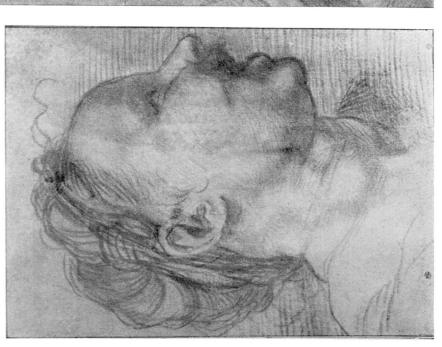

Fig. 897 — 87 — Andrea del Sarto

Fig. 898 — Copy after Andrea del Sarto

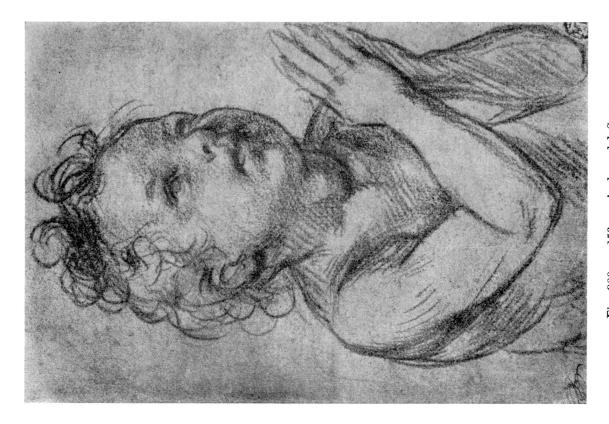

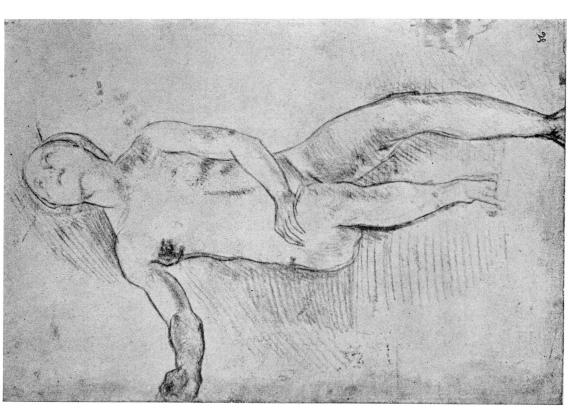

Fig. 899 — 111 — Andrea del Sarto

Fig. 900 — 153 — Andrea del Sarto

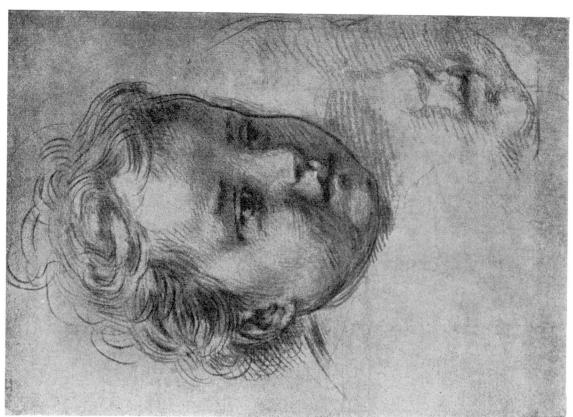

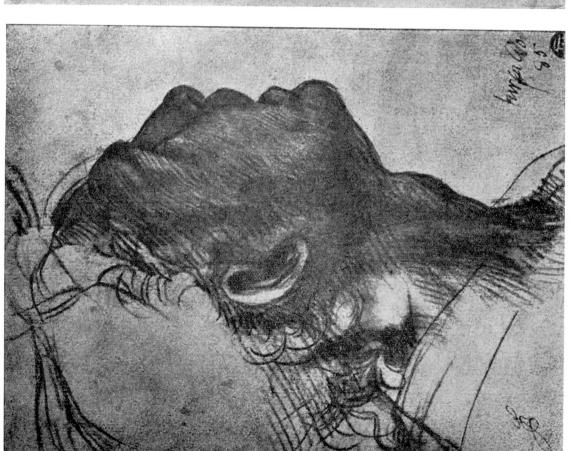

Fig. 901 — 149 — Andrea del Sarto

Fig. 902 — 91 — Andrea del Sarto

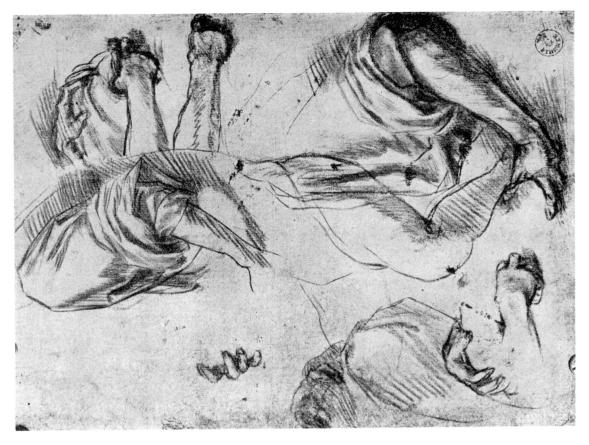

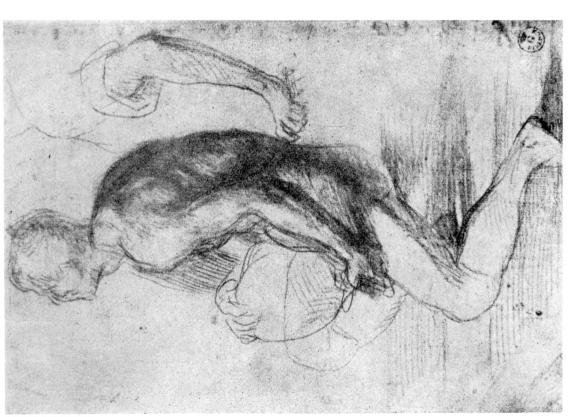

Fig. 904 — 117 — Andrea del Sarto

Fig. 903 — 114 — Andrea del Sarto

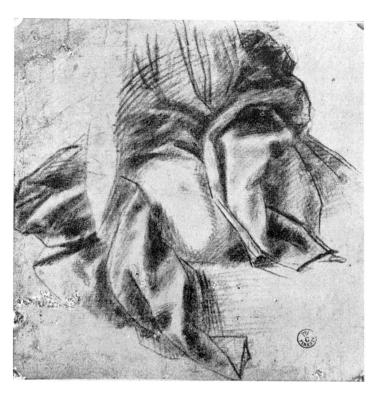

Fig. 905 — 128^A — Andrea del Sarto

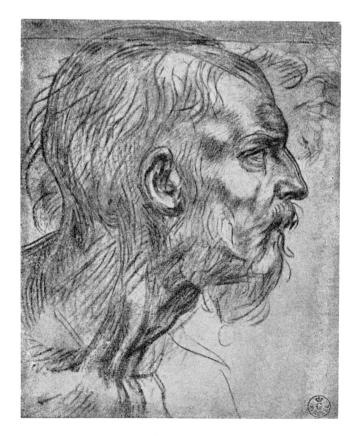

Fig. 907 -- $110^{\rm D}$ -- Andrea del Sarto

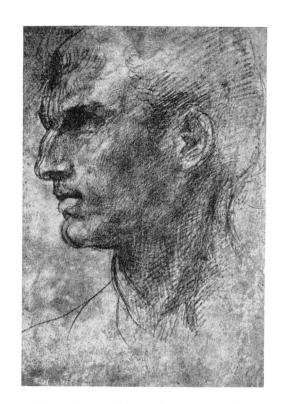

Fig. 906 — 108 — Andrea del Sarto

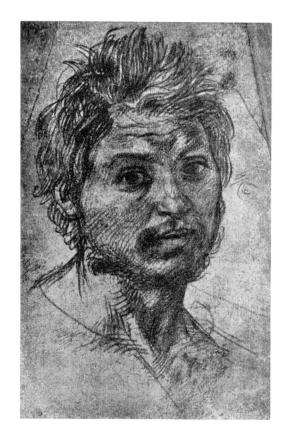

Fig. 908 — 96 — Andrea del Sarto

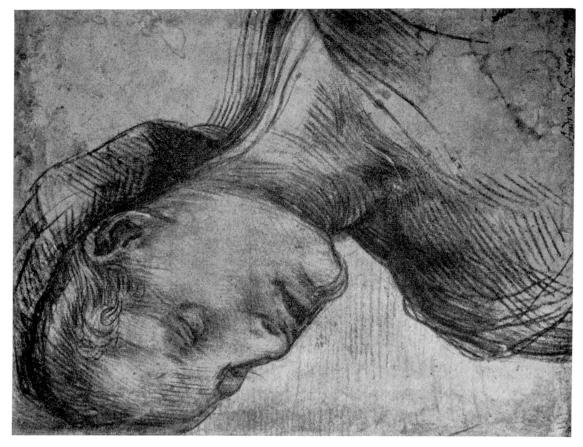

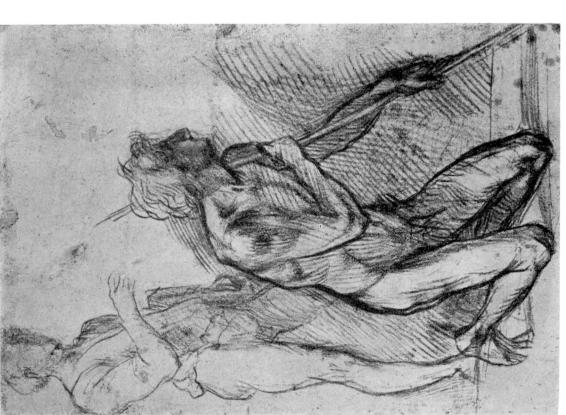

Fig. 910-150 — Andrea del Sarto

Fig. 909 — 133 — Andrea del Sarto

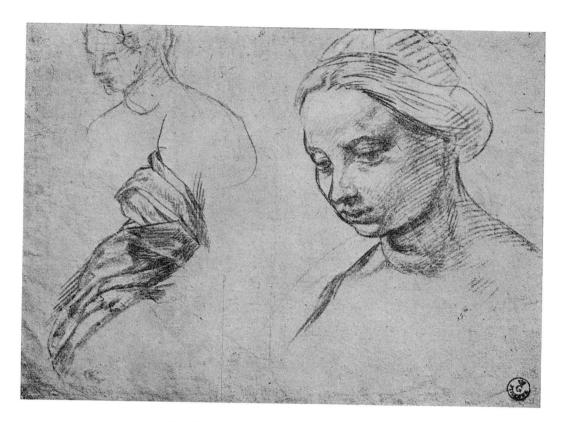

Fig. 911 — 113 — Andrea del Sarto

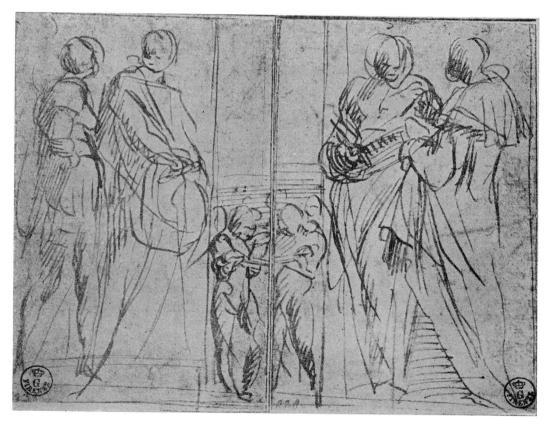

Fig. 912 — 1757
A — Battista Naldini: Copy after Andrea del Sarto

Fig. $914 - 110^{1}$ - Andrea del Sarto

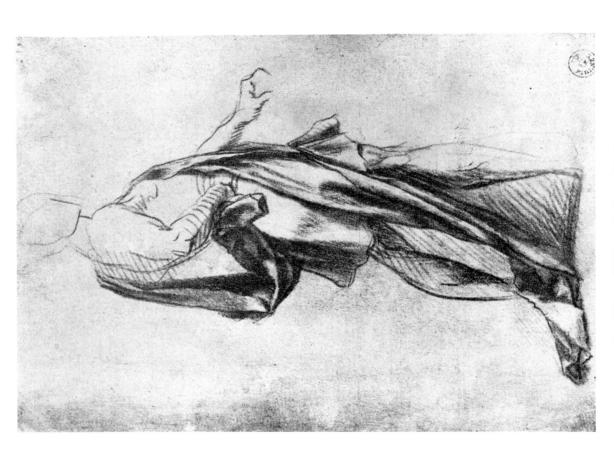

Fig. 913 — 110^c — Andrea del Sarto

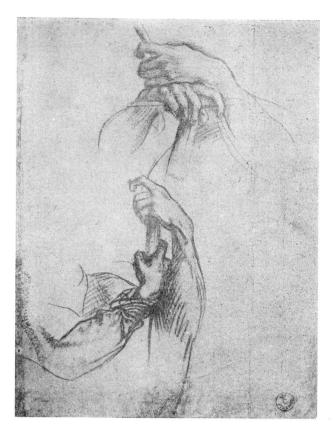

Fig. 915 — 110^{G} — Andrea del Sarto

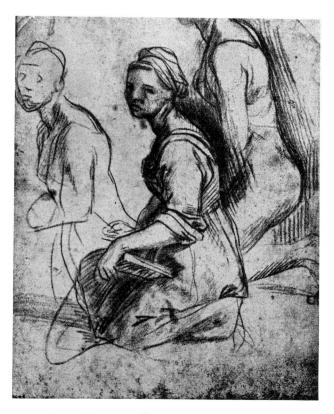

Fig. 917 — $141^{\rm D}$ — Andrea del Sarto

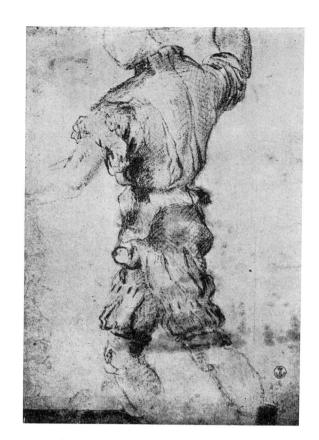

Fig. 916 — 125 — Andrea del Sarto

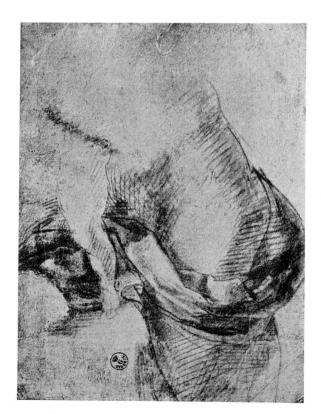

Fig. 918 — 127 — Andrea del Sarto

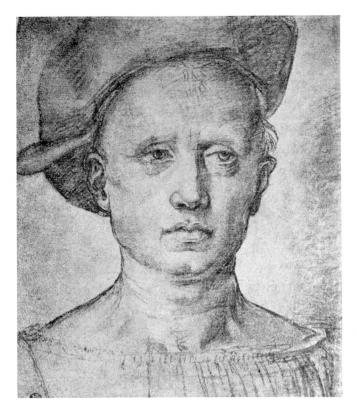

Fig. 919 — 755 — Francia
bigio

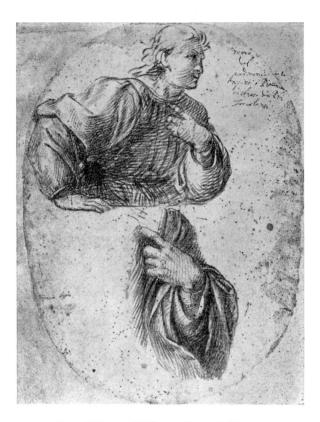

Fig. 920 — $753^{\rm A}$ — Franciabigio

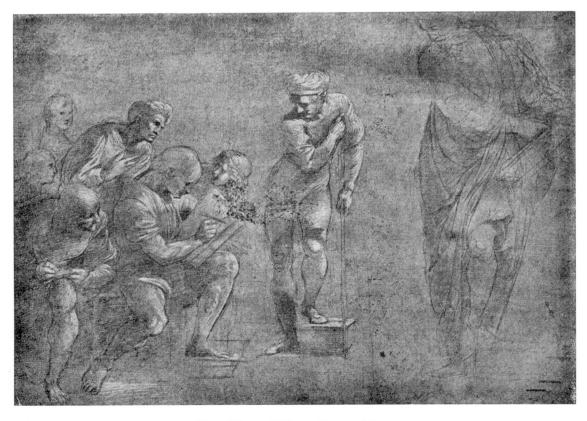

Fig. 921 — 757 — Franciabigio

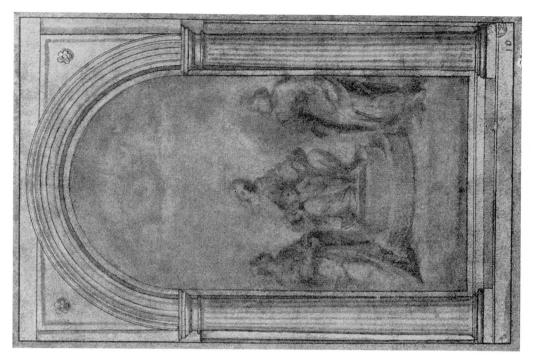

Fig. 923 — 756 — Franciabigio

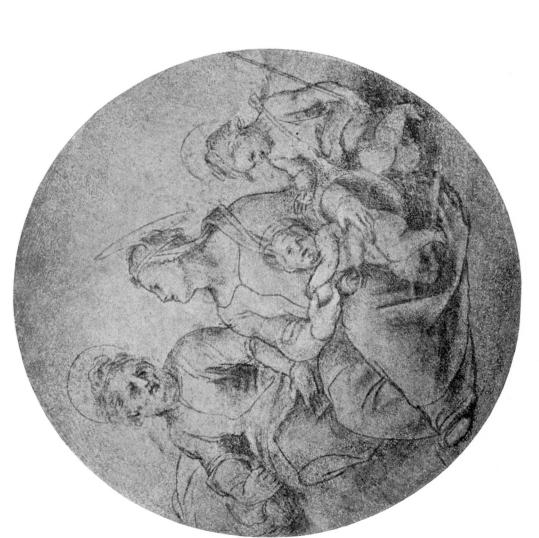

Fig. 922 — 749 — Franciabigio

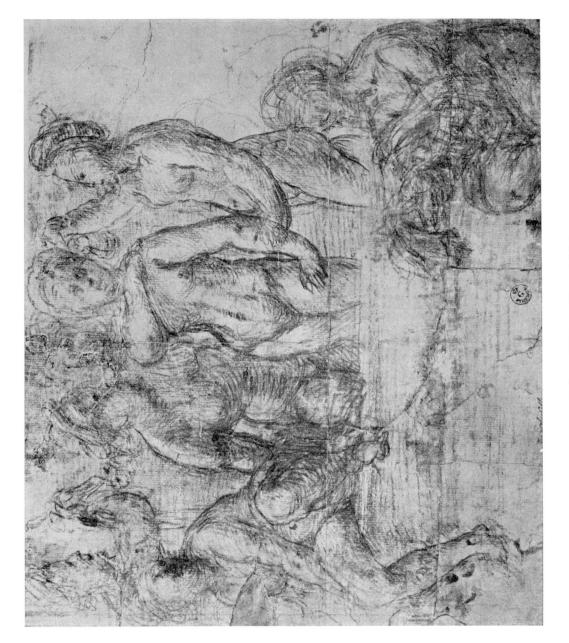

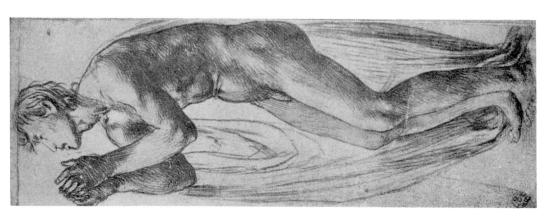

Fig. $924 - 747^{\mathrm{A}}$ — Franciabigio

Fig. $925 - 750^{\mathrm{A}}$ — Franciabigio

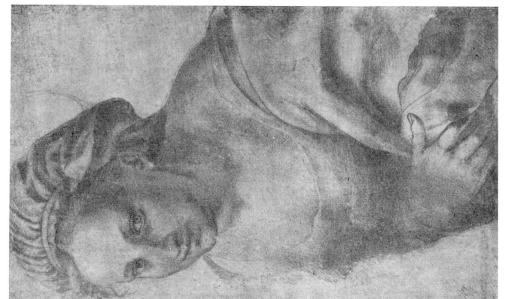

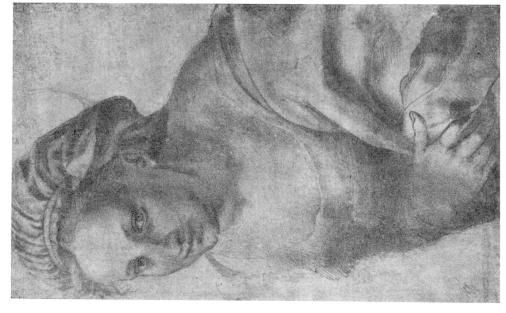

Fig. 926 — 2372 — Puligo

Fig. 927 — 2376 — Puligo

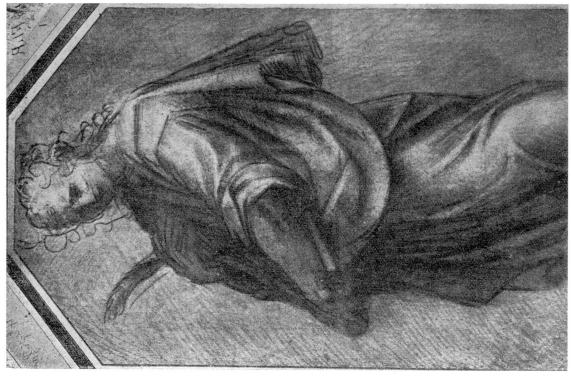

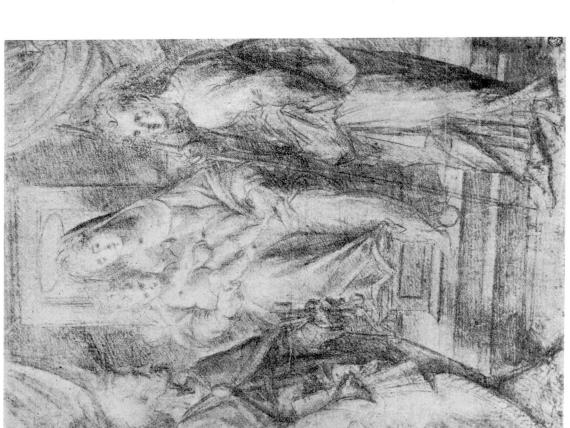

Fig. 929 — 2377 — Puligo

Fig. 928 — 2379 — Puligo

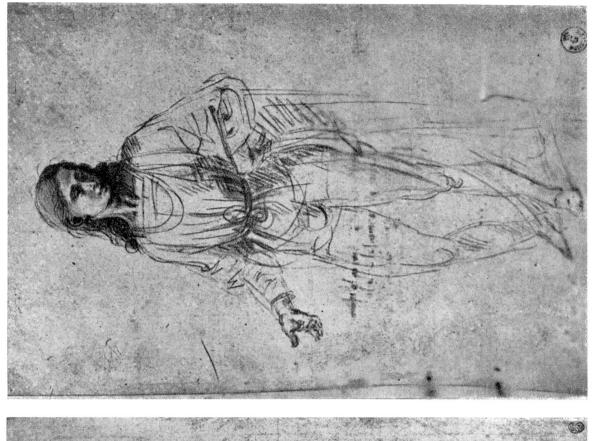

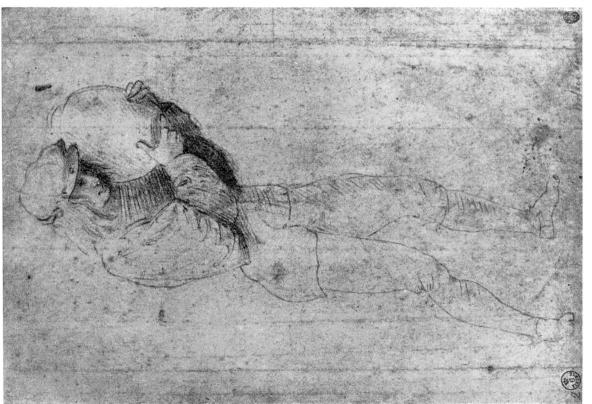

Fig. 930 — 182^{A} — Bacchiacca

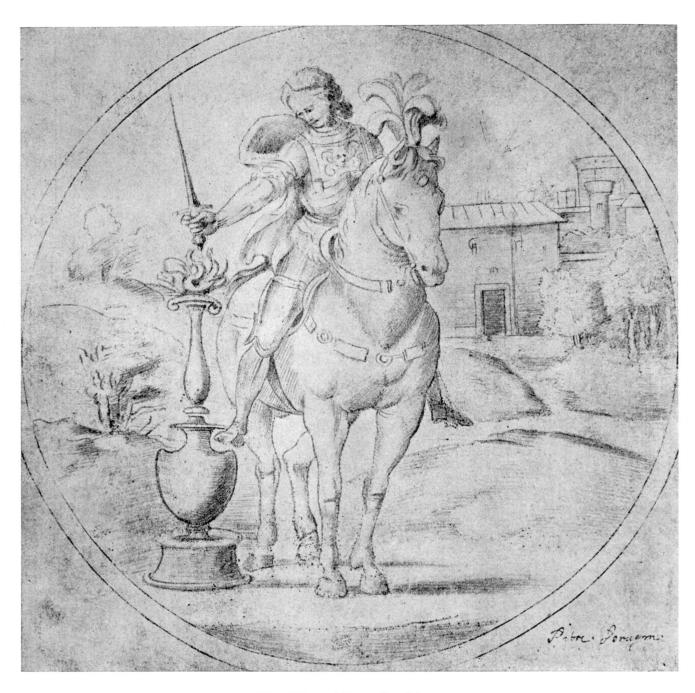

Fig. 932 -- 183 — Bacchiacca

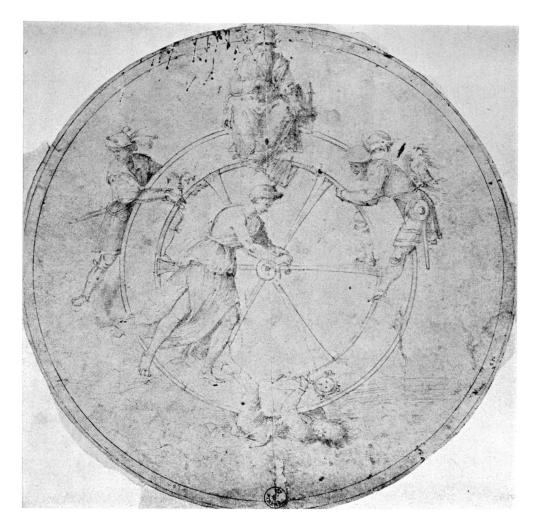

Fig. 933 — 180 — Bacchiacca

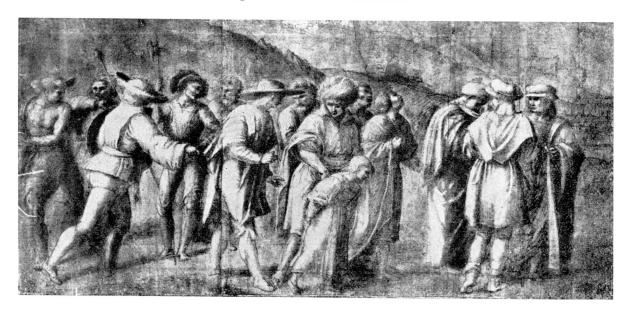

Fig. 934 — 187 — Bacchiacca

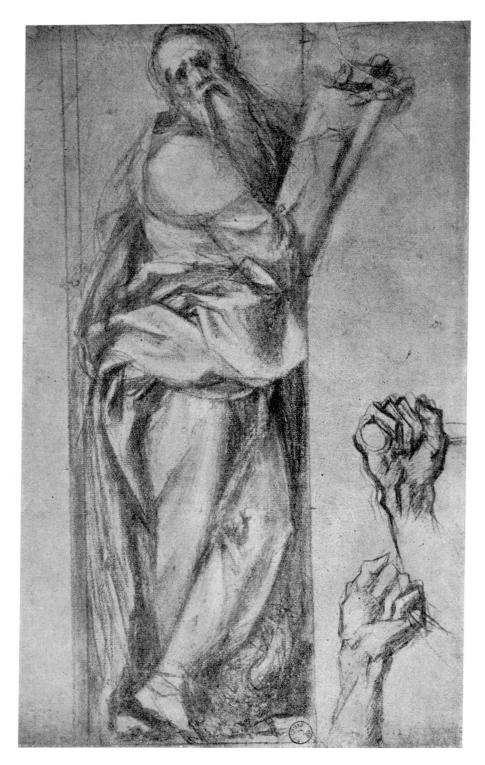

Fig. 935 - 2071 - Pontormo

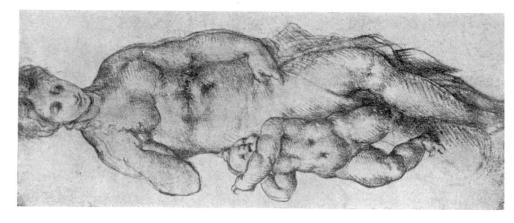

Fig. 937 — 1963 — Pontormo

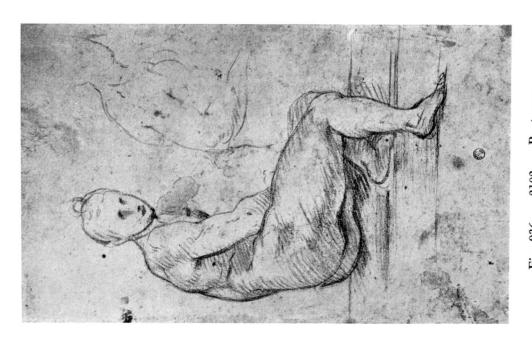

Fig. 936 — 2102 — Pontormo

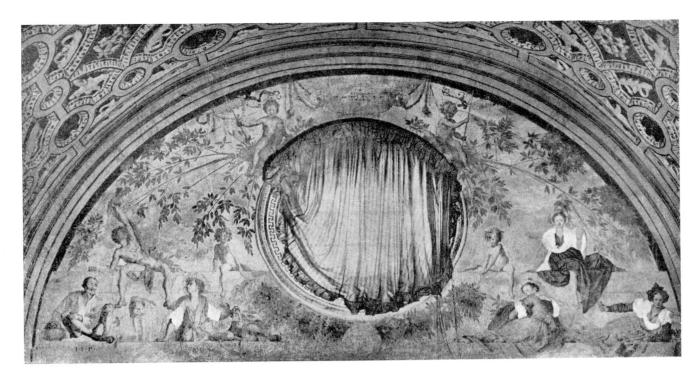

Fig. 938 — Fresco at Poggio a Cajano by Pontormo

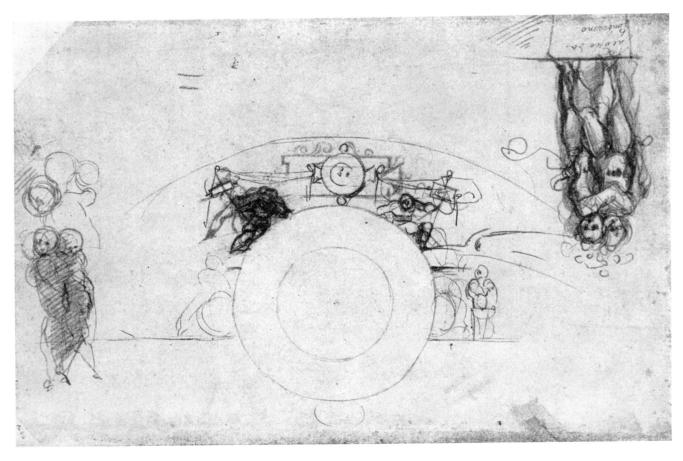

Fig. 939 — 2151 verso — Pontormo

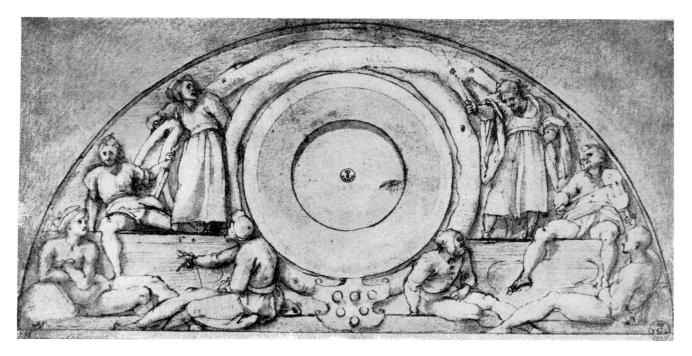

Fig. 940 - 1976 - Pontormo

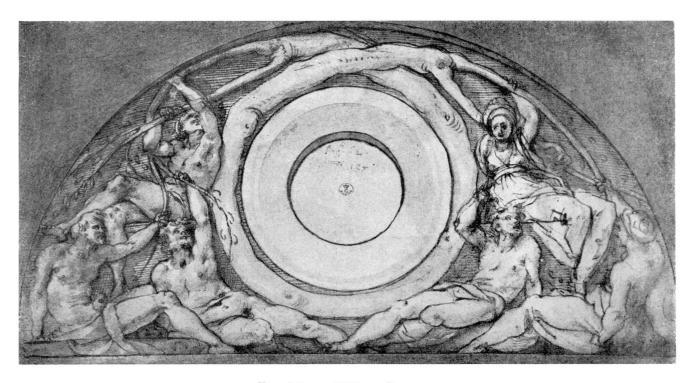

Fig. 941 — 1977 — Pontormo

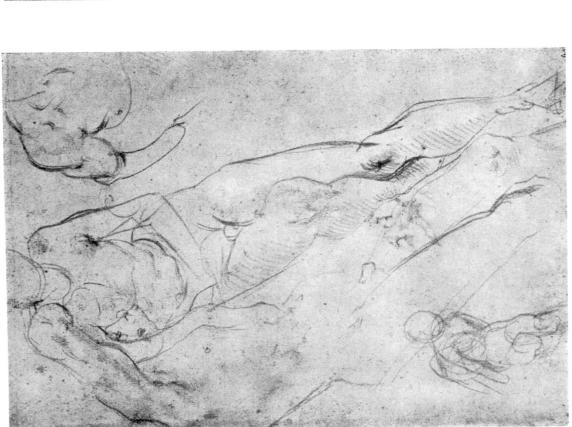

Fig. $943-1959^{\rm F}-$ Pontormo

Fig. 942 — 2151 — Pontormo

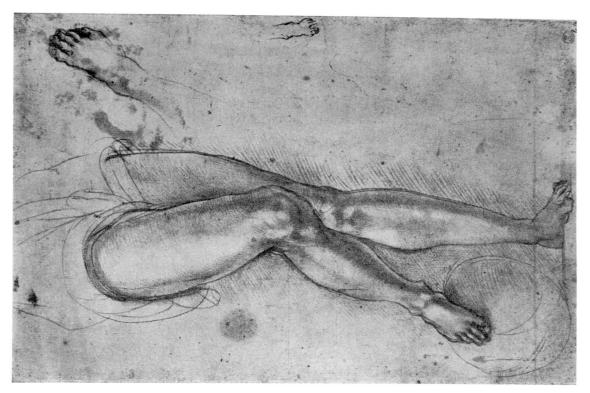

Fig. 945 - 2014 - Pontormo

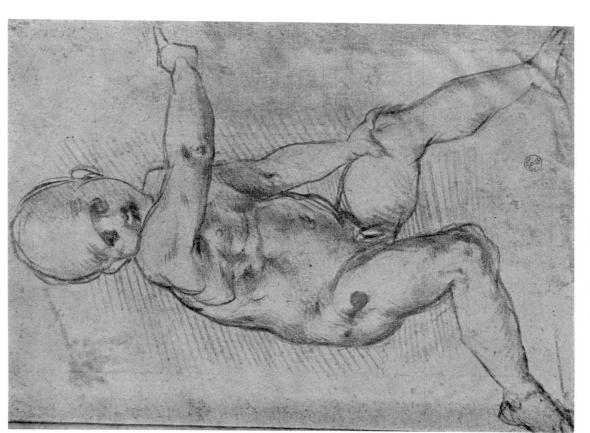

Fig. 944 — 2055^{A} — Pontormo

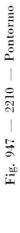

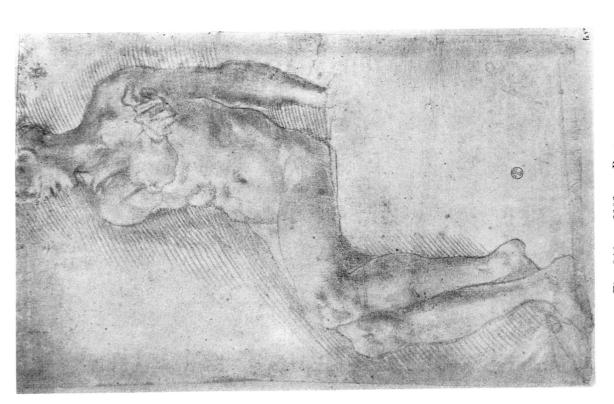

Fig. 946 — 2103 — Pontormo

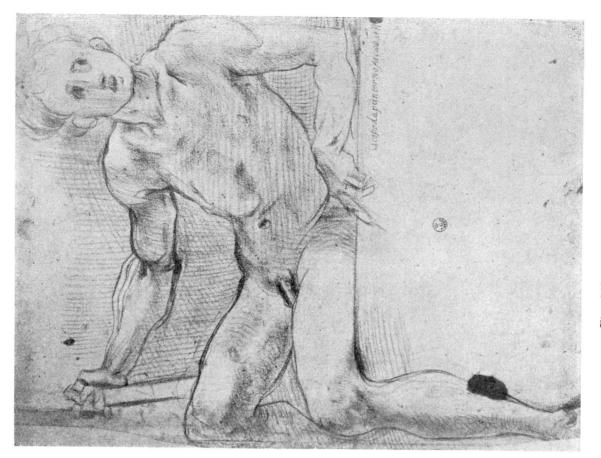

Fig. 949 — 2019 — Pontormo

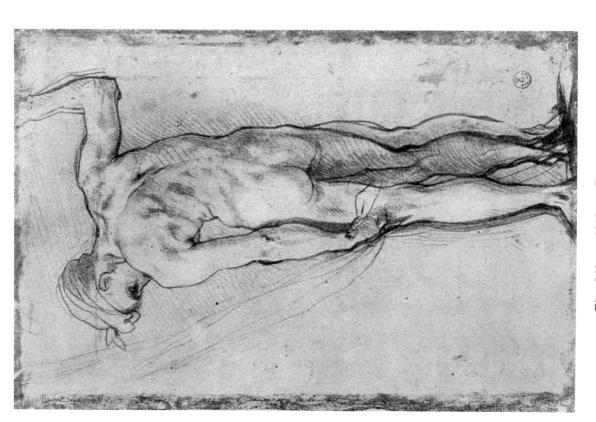

Fig. 948 — 2223 — Pontormo

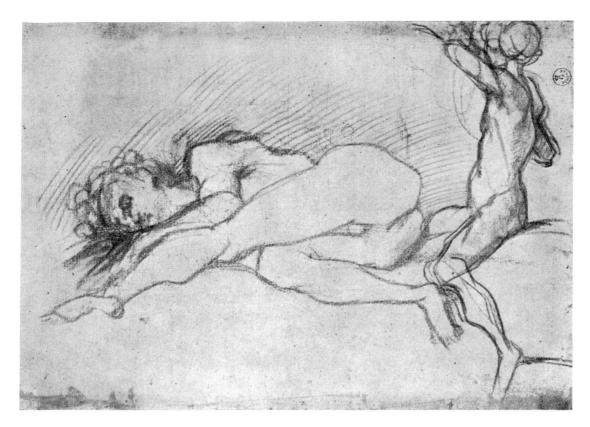

Fig. 950 — 2058 — Pontormo

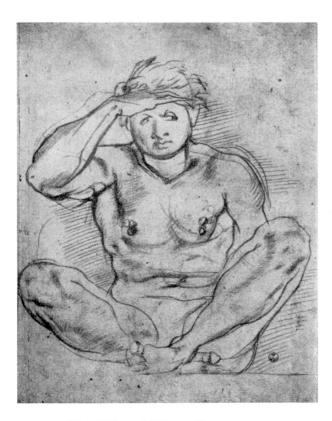

Fig. 951 — 2170 — Pontormo

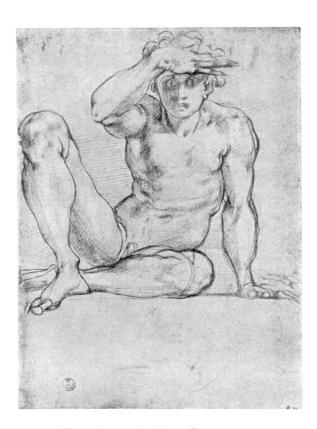

Fig. 952 — 2098 — Pontormo

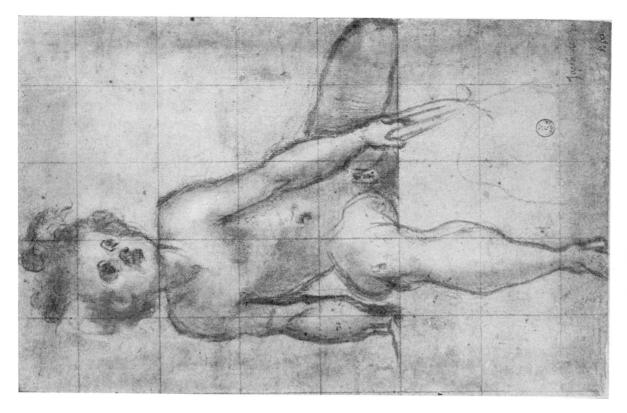

Fig. 954 — 2143 — Pontormo

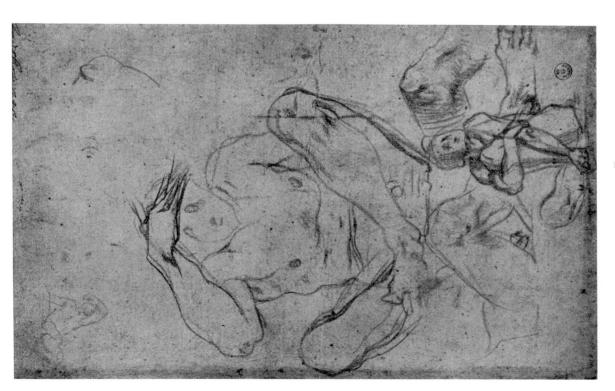

Fig. 953 - 2020 - Pontormo

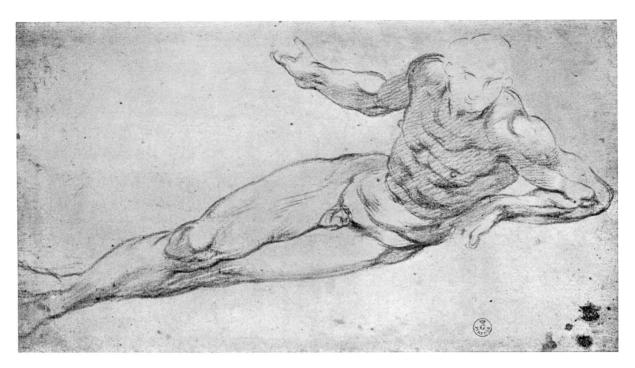

Fig. 955 — 2047 — Pontormo

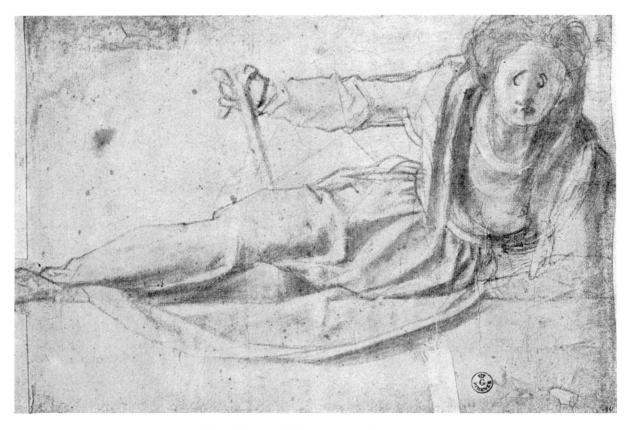

Fig. 956 — 2159° verso — Pontormo

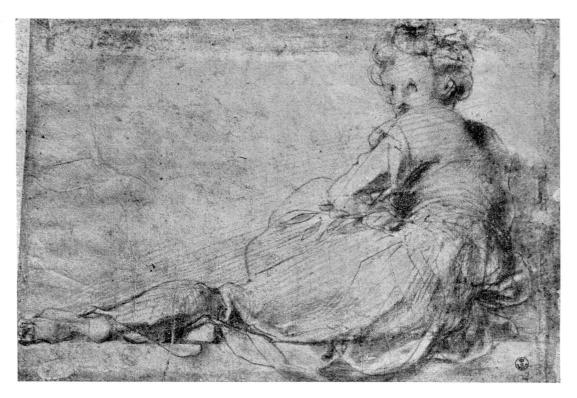

Fig. $957 - 2159^{\circ}$ — Pontormo

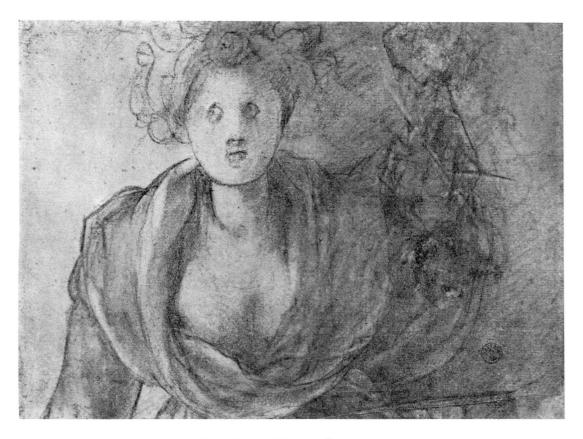

Fig. 958 - 2034 - Pontormo

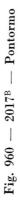

Fig. 959 — 2213 — Pontormo

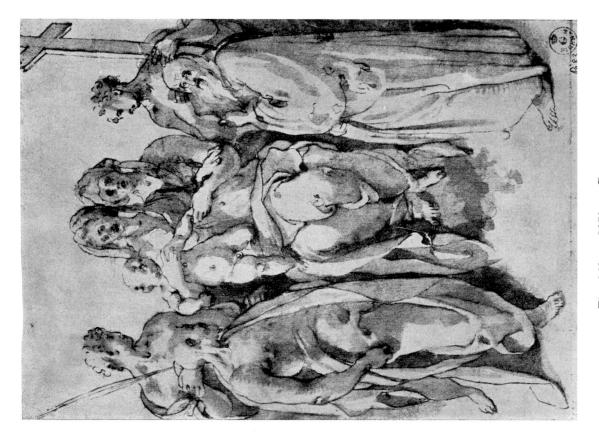

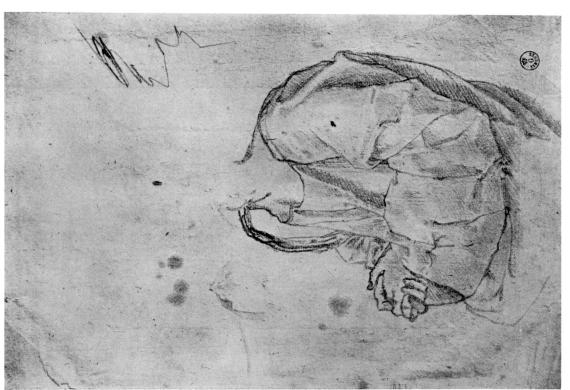

Fig. 961 — 2140 — Pontormo

Fig. 962 — 1979 — Pontormo

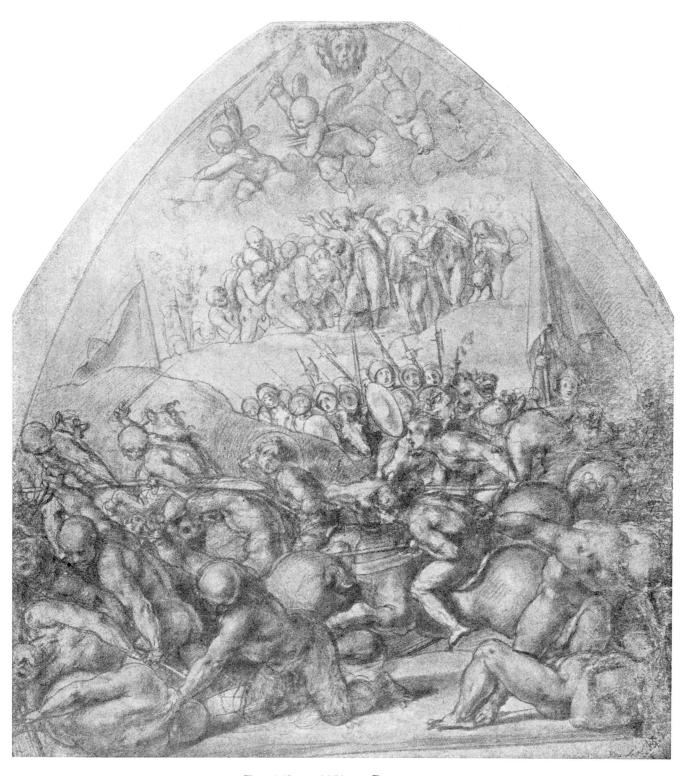

Fig. 963 — 2252 — Pontormo

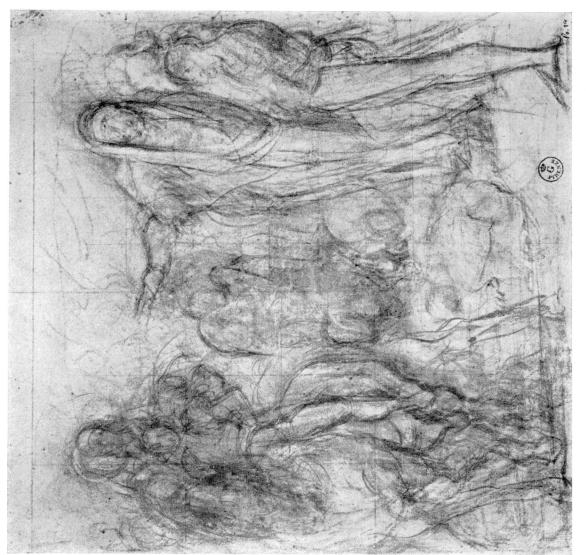

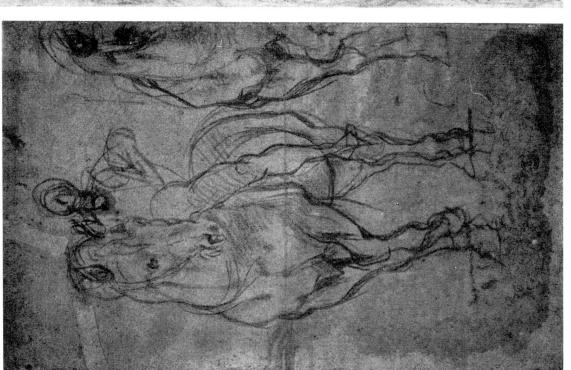

Fig. 964 — 2205 — Pontormo

Fig. 965 — 2160 — Pontormo

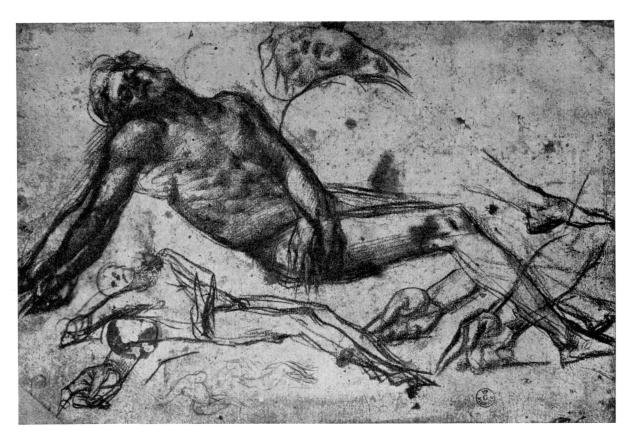

Fig. 966 — 2174 — Pontormo

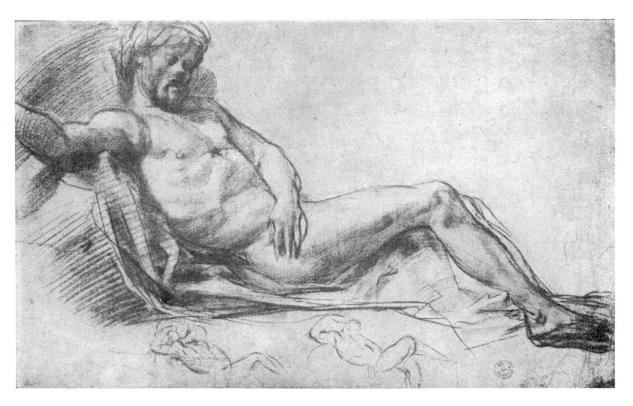

Fig. 967 — 2175^{A} — Pontormo

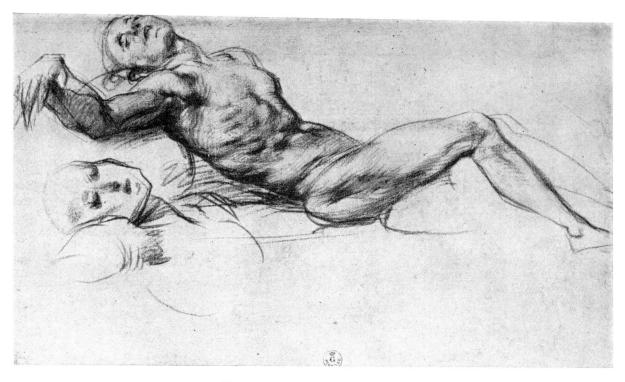

Fig. 968 — 2159 — Pontormo

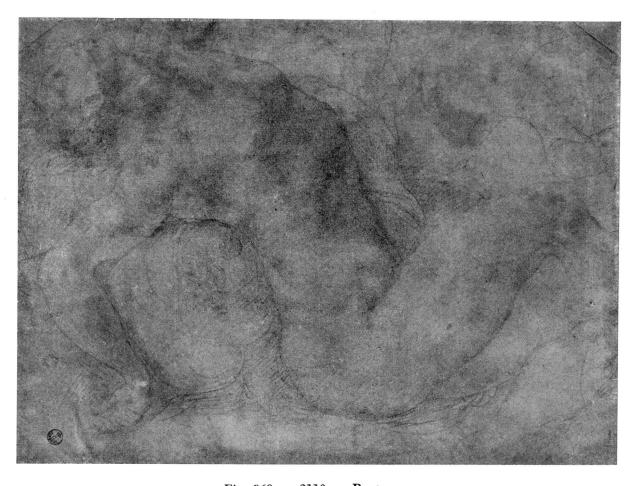

Fig. 969 — 2110 — Pontormo

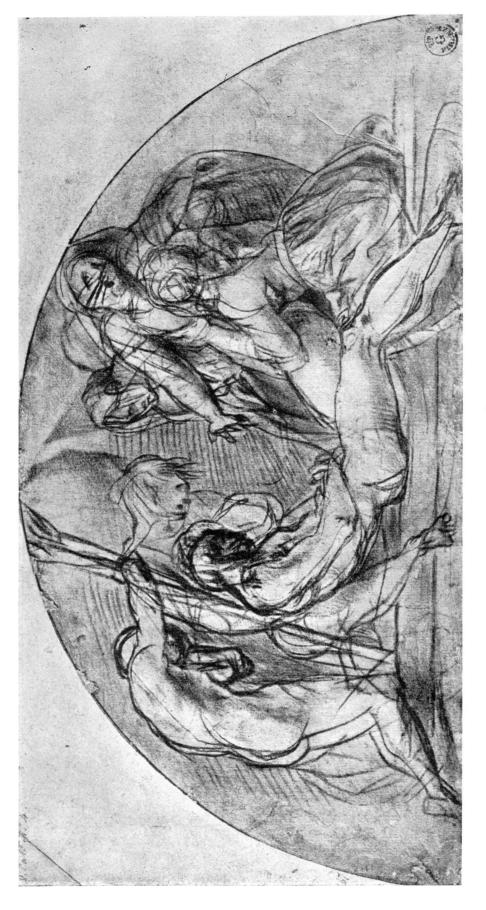

Fig. 970 - 1962 - Pontormo

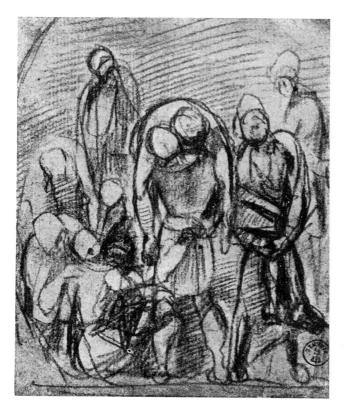

Fig. 971 — 2119 — Pontormo

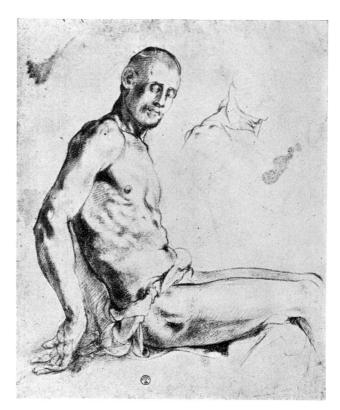

Fig. 972 — 2117 — Pontormo

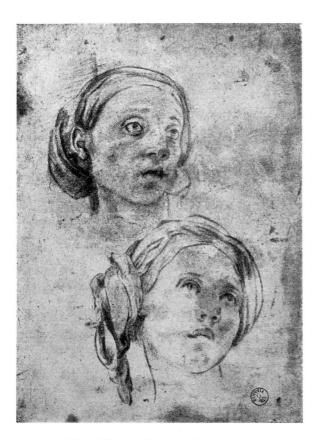

Fig. 973 — 2122 — Pontormo

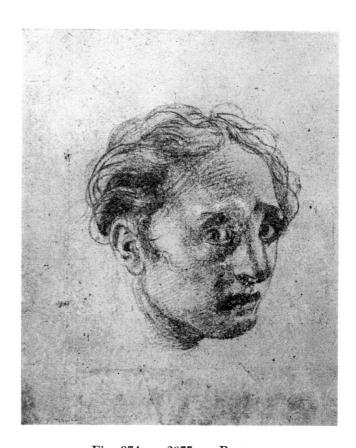

Fig. 974 — 2077 — Pontormo

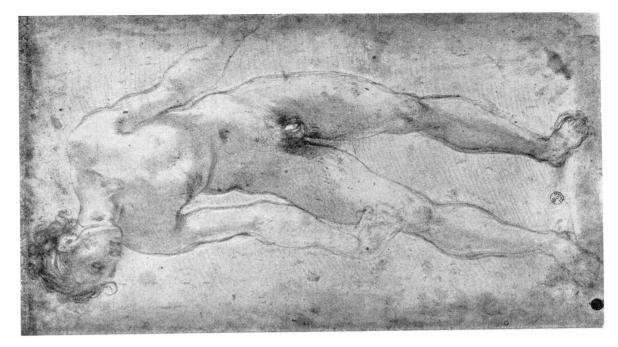

Fig. 976 - 2076 - Pontormo

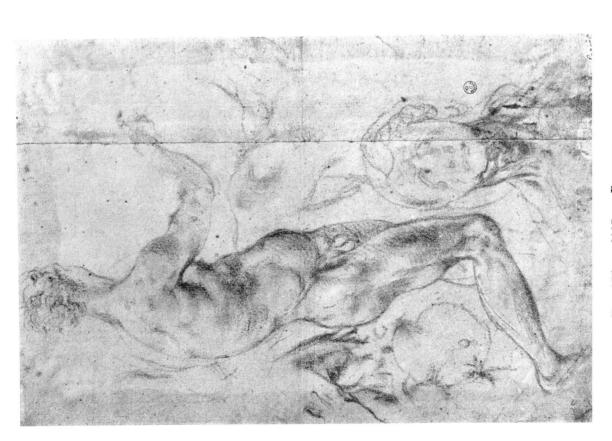

Fig. 975 - 2087 - Pontormo

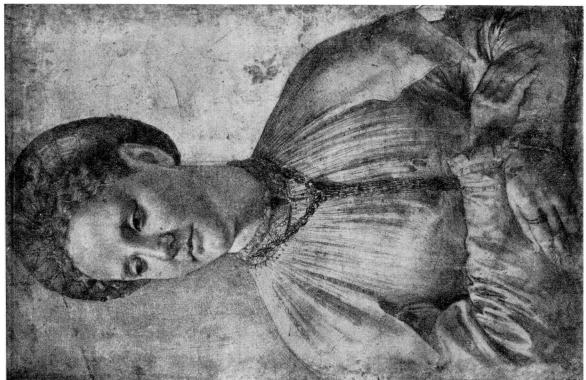

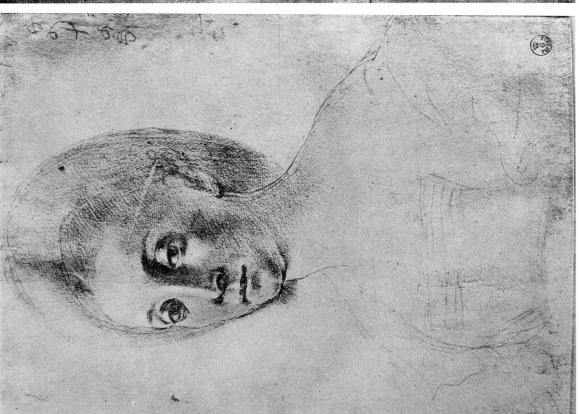

Fig. 978-1964-Pontormo

Fig. 977 — 2248 — Pontormo

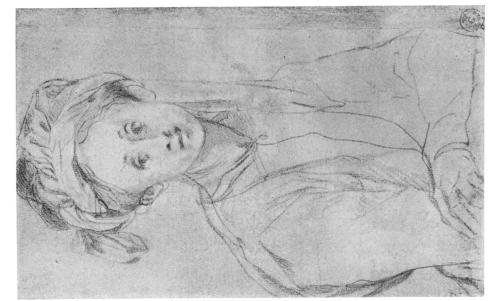

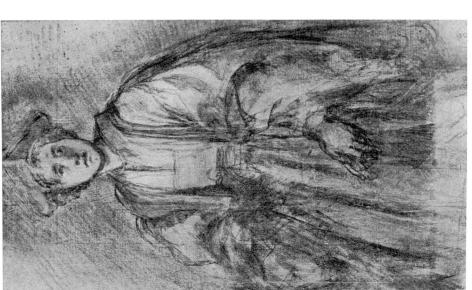

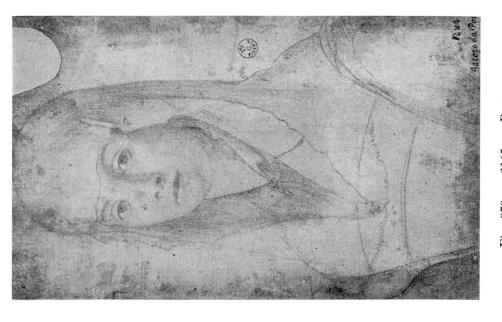

Fig. 979 — 2165 — Pontormo

Fig. 980 — 1975 — Pontormo

Fig. 981 - 1974 - Pontormo

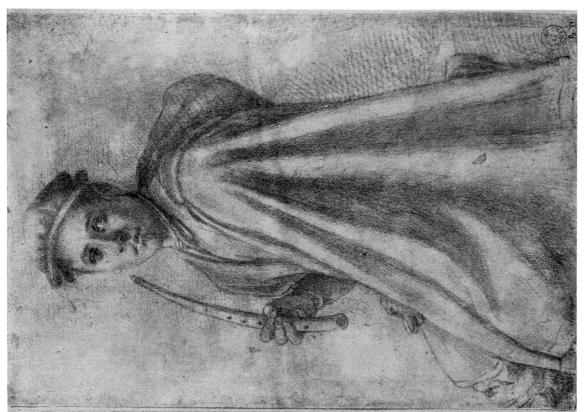

Fig. 983 — 1970 — Pontermo

Fig. $982 - 2156^{\mathrm{A}} - \mathrm{Pontormo}$

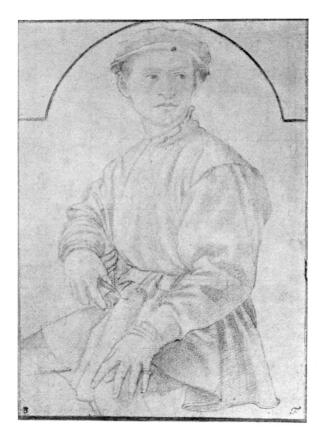

Fig. 984 — 1957 — Pontormo

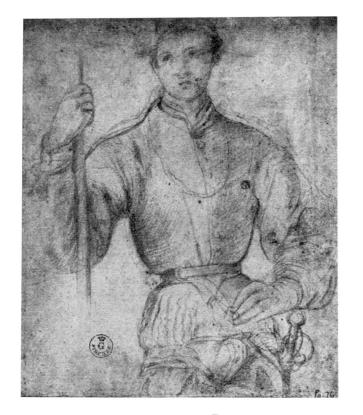

Fig. 986 — 2184 — Pontormo

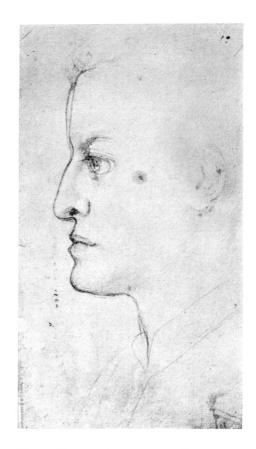

Fig. 985 — 2031 verso — Pontormo

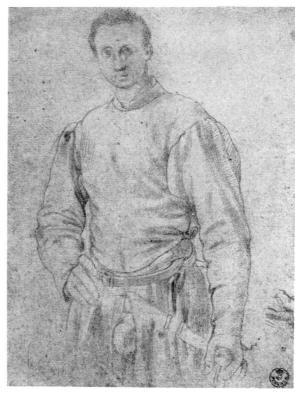

Fig. 987 — 1982 — Pontormo

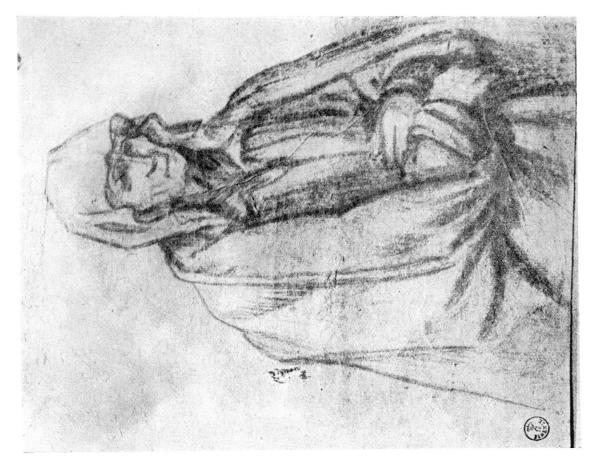

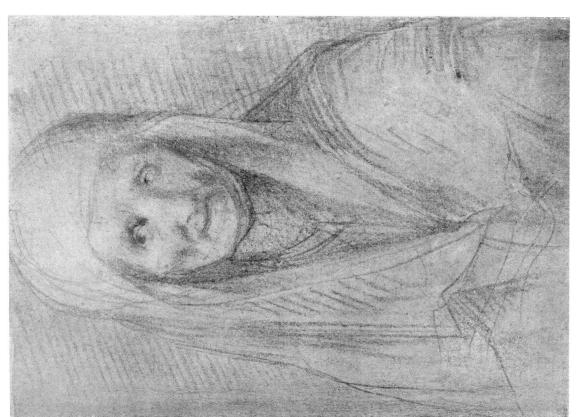

Fig. $988 - 1974^{\mathrm{B}} - \text{Pontormo}$

Fig. 989 — 2073 — Pontormo

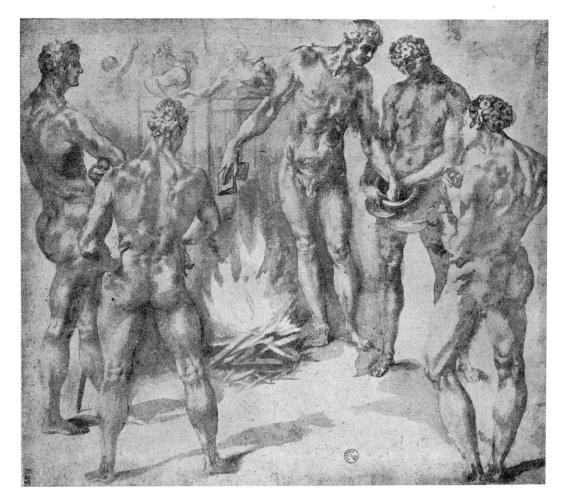

Fig. 990 — 2101 — Pontormo

Fig. 991 — 2037 — Pontormo

Fig. 992 — 2252^{A} verso — Pontormo

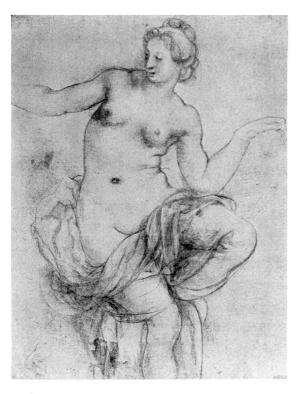

Fig. 993 — 2252^A — Pontormo

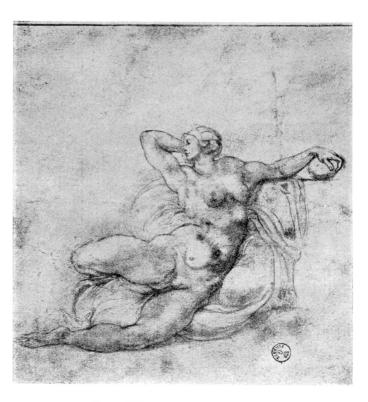

Fig. 994 — 2086 — Pontormo

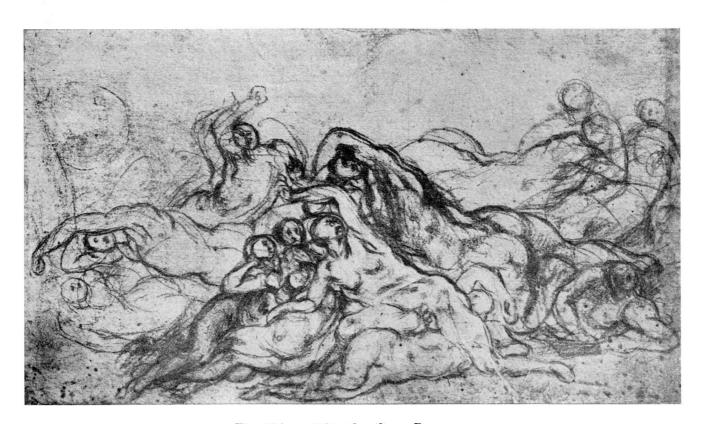

Fig.~995~-~2031~(detail)~--~Pontormo

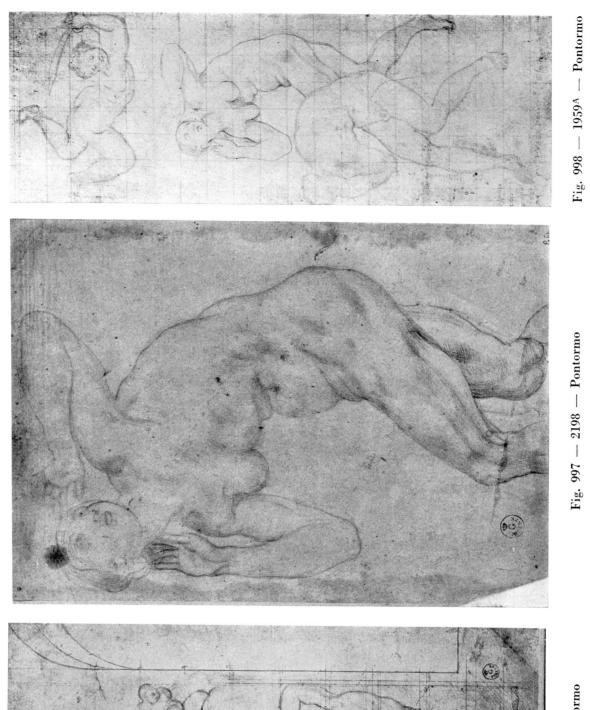

Fig. 996 — 2221 — Pontormo

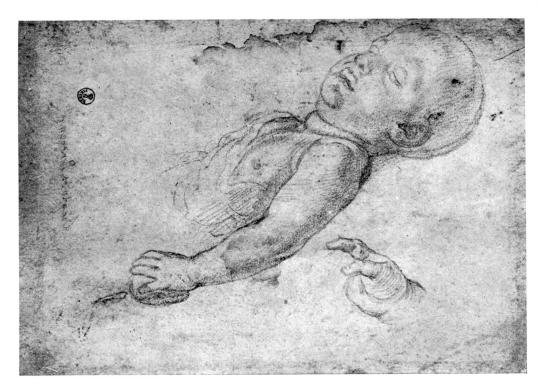

Fig. 999 — 601° — Bronzino

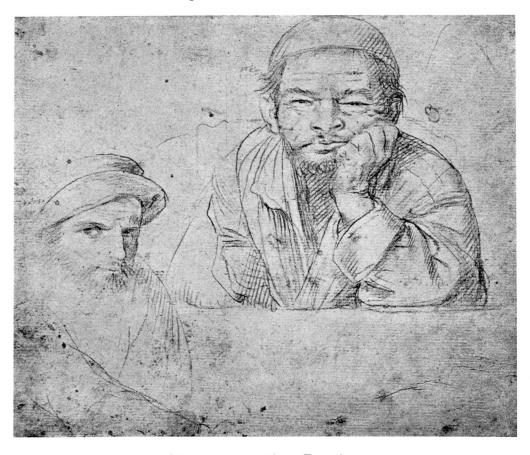

Fig. $1000 - 593^{A} - Bronzino$

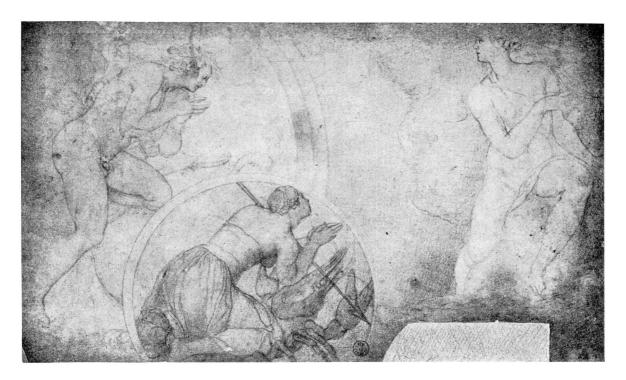

Fig. 1001 — 600 — Bronzino

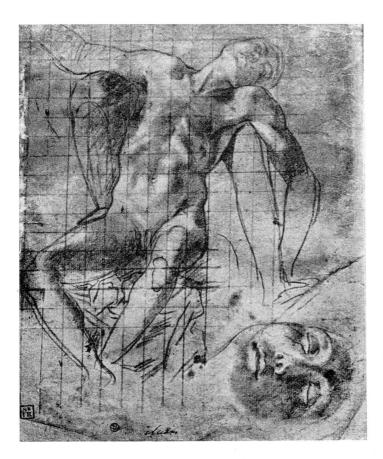

Fig. $1002 - 604^{\rm B}$ Bronzino

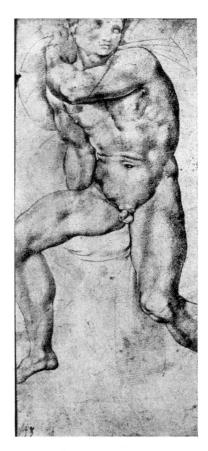

Fig. 1003 — 605^D Bronzino (?)

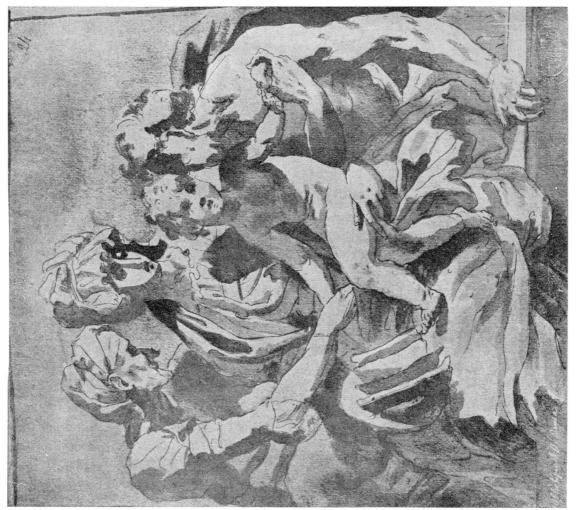

Fig. 1005-2447 — Rosso Fiorentino

Fig. 1004 - 2450 - Rosso Fiorentino

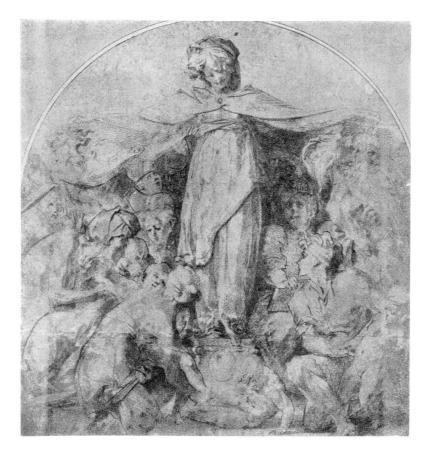

Fig. 1006 - 2453 - Rosso Fiorentino

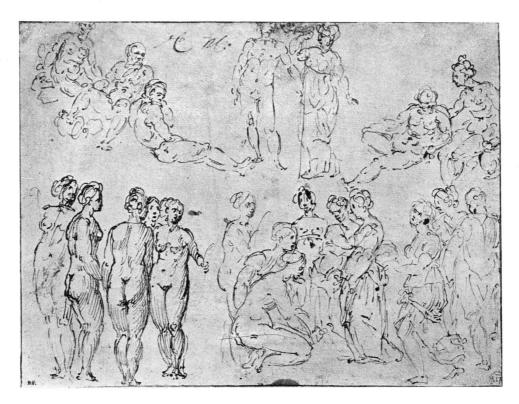

Fig. 1007 — 2455^{A} — Rosso Fiorentino

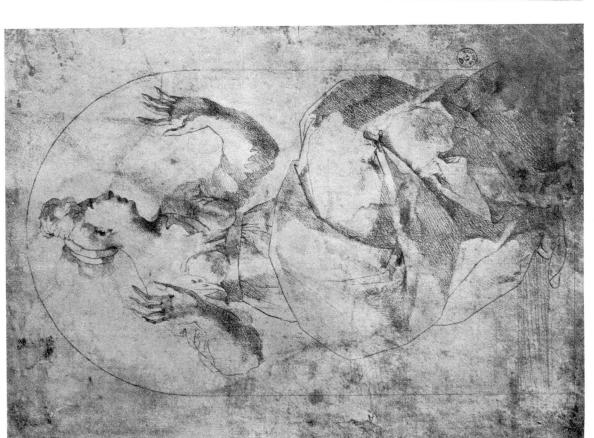

Fig. 1009 — 2401 — Rosso Fiorentino

Fig. 1008 — 2423 — Rosso Fiorentino

INDEX OF ILLUSTRATIONS

INDEX OF ILLUSTRATIONS

Albertinelli, 456-460

Alunno di Benozzo, 53-62

Alunno di Domenico, 274-284

Andrea del Sarto, 841-849, 851, 852, 854-856, 858-869, 871, 873-878, 880-897, 899-911, 913-918

Copies after Andrea del Sarto, 850, 853, 857, 870, 872, 879, 898, 912

"Andrea di Michelangelo," 774-776, 778-784, 786-794, 796-798

Copy after "Andrea di Michelangelo," 795

Angelico, Fra, 17, 19, 20

School of Fra Angelico, 18, 24-27

Bacchiacca, 930-934

Baldovinetti, Alesso, 285-292

School of Alesso Baldovinetti, 293-297

Bandinelli, 582, 807, 808

Bartolommeo, Fra, 435-455

Copy after Fra Bartolommeo, 434

Benozzo Gozzoli, 28-49, 51

School of Benozzo Gozzoli, 50, 52

Bicci di Lorenzo, 63

Botticelli, 190-202

School of Botticelli, 203-212

Botticini, Francesco, 133, 134, 136, 137

Bronzino, 999-1003

Bugiardini, 812, 813

Carli, Raffaele dei, 266-273

Castagno, School of, 69-71

Credi, Lorenzo di, 130, 135, 138-154

Cungi, Leonardo, 833, 834

Diamante, Fra, 173-177

Falconi, Silvio, 810, 811

Finiguerra, Maso, 178

Francesco di Simone, 129

Franciabigio, 919-925

Franco, Battista, 795, 835

Gaddi, Taddeo, 1

Garbo, Raffaellino del, 259-265

Ghirlandajo, David, 329-358

Ghirlandajo, Domenico, 298-324 School of Domenico Ghirlandajo, 325

Ghirlandajo, Ridolfo, 359-362

Giotto, Copy after, 572

Giusto d'Andrea, 189

Granacci, Francesco, 370-398

Leonardo da Vinci, 469-532, 534-563, 565 Followers or Imitators of Leonardo da Vinci, 533, 564, 566, 567

Lippi, Filippino, 222-257

School of Filippino Lippi, 258

Lippi, Fra Filippo, 166-170, 172 School of Fra Filippo Lippi, 171

Lorenzo Monaco, 3

Maestro del Bambino Vispo, 12, 13, 15

Maestro di San Miniato, 221

Mainardi, Bastiano, 326-328

Manfredi, Bartolommeo, 840

Masaccio, Copies after, 569-571, 573, 574

Michelangelo Buonarroti, 568-581, 585-597, 599-604, 606-632, 637-645, 657, 659-665, 667-681, 683, 684, 686-691, 694-701, 703-713 715-722, 724-735, 738-740, 772, 777, 785, 800, 801, 804, 806

Copies after Michelangelo Buonarroti, 582-584, 598, 605, 633-636, 685, 692, 693, 702, 714, 723, 736

Unidentified Assistants and Followers of Michelangelo Buonarroti 601, 648-650, 653, 654, 656, 658, 682

Michelino, Domenico di, 21-23

Mini, Antonio, 685, 799-806, 809

Montelupo, Raffaello da, 814-832

Naldini, Battista, 850, 853, 857, 872, 879, 912

Neri di Bicci, 399, 400

Paolino, Fra, 461-464

Parri Spinelli, 7-11

Passerotti, Bartolommeo, 838, 839

Perugino, 180

Pesellino, 179, 181-184, 186, 187

Copy after Pesellino, 178

School of Pesellino, 185, 188

Piero di Cosimo, 405-432
School of Piero di Cosimo, 433

Pollajuolo, Antonio, 72-79
School of Antonio Pollajuolo, 80-90

Pollajuolo, Piero, 91, 92

Pontormo, 935-998

Puligo, 926-929

Rosselli, Cosimo, 401-404

Rossello di Jacopo Franchi, 14, 16

Rosso Fiorentino, 1004-1009

San Gallo, Antonio da, 213, 215, 217, 219

San Gallo, Aristotile da, 646, 647, 651, 652, 655, 666

San Gallo, Giuliano da, 214, 216, 218

Sebastiano del Piombo, 741-771, 773

Sellajo, Jacopo del, 220
Signorelli, 93-120
School of Signorelli, 121
Sogliani, 465-468
Spinello Aretino, 2, 4-6
Tamagni, Vincenzo, 363-369
"Tommaso," 155-165
Uccello, Paolo, 64, 65
School of Paolo Uccello, 66-68
Urbano, Pietro, 803, 804, 809
Utili, G. B., 131, 132
Venusti, Marcello, 737, 836
Verrocchio, 122-127
School of Verrocchio, 128
Volterra, Daniele da, 837